大陸出境旅遊與
兩岸關係之政治分析

范世平◎著

本書分析了大陸出境旅遊之政策變遷、
對於民主化之意義、旅遊外交之實施成效，
及對兩岸未來旅遊交流之影響。

李　序

　　九〇年代中期開始兩岸關係呈現了詭譎多變的發展態勢，經濟上的關係可說是唇齒相依，但政治上的互動卻是停滯不前。胡錦濤上任後對台工作展現了新的格局，與江澤民時期相較更凸顯其主動性、積極性與懷柔性，一方面通過了「反分裂國家法」以表達對於台灣問題的強硬立場，另一方面卻又頻頻對於台灣社會釋出善意，包括贈送貓熊、開放台灣農產品進入大陸、降低台灣在大陸留學生之學費等措施。其中最受矚目且對於台灣社會影響層面最廣泛者，莫過於宣布開放大陸民眾來台觀光，而這與大陸近年來蓬勃發展之出境旅遊具有直接關連，范世平兄這本《大陸出境旅遊發展與兩岸關係之政治分析》一書，便是針對上述兩大議題來加以深入探究。

　　范兄畢業於國立政治大學東亞研究所，長期研究大陸問題與兩岸關係，於修讀博士學位階段便將研究重心放在大陸旅遊產業發展，曾發表十多篇論文於專業學術期刊，其中包括列名於TSSCI之學術刊物。由於長期以來大陸旅遊產業議題並未獲致應有重視，因此范兄研究成果不論對於大陸研究或是觀光領域都有深厚貢獻，更受到產、官、學界之一致好評，特別當前兩岸觀光交流議題受到國際間矚目，范兄大作可謂解決了現今相關研究缺乏的燃眉之急。

　　本書特別之處是從政治的角度分析大陸出境旅遊與大陸民眾來台觀光之議題，而過去以來幾乎無人將政治與旅遊兩個議題加以結合，因此本書可謂是極具開創性與跨域性之研究成果。由於范兄為政治大學政治學系畢業，具有豐富之學理基礎，因此深入探索了全球化理論、混合經濟理論、旅遊經援理論、民主化理論與政治社會化理論，並將相關理論應用在實際的現況分析。此外，范兄透過廣泛的資料收集與

嚴謹的資料考證，探索大陸出境旅遊與台灣開放大陸人士來台觀光之相關政策變遷，並進行細膩之法令條文比較，除使讀者能夠充分瞭解兩岸旅遊政策之端倪外，更能體認其背後之政治意涵。范兄認為大陸憑藉其蓬勃發展之出境旅遊，成為其當前外交工作之重要工具，此一看法可謂是獨樹一格，尤其范兄指出大陸當局正將其「旅遊外交」手法轉為「旅遊統戰」來針對台灣，對於兩岸關係之未來發展影響甚鉅，此一論點值得我政府予以正視。另一方面，范兄提出大陸開放出境旅遊或是我國開放大陸民眾來台觀光，就長期來看將有助於大陸政治的民主化，此一獨到見解更值得關注大陸政治發展之相關學者參考。

　　過去，許多人常說政治歸政治，經濟歸經濟；近年來，許多人又說政治歸政治，旅遊歸旅遊，認為兩者毫無相干也不應相干，這在其他國家的發展經驗上，本人同意此一論點，但從大陸的角度來看似乎並非如此，而且彼此連結之緊密程度超乎想像。本人認為本書能夠闡釋此一迷思並提出有力論證實為最大貢獻，特別是面對兩岸關係的特殊情勢，本書極具參考價值。另一方面，由於金門緊鄰大陸，在「小三通」實施後成為兩岸往來的中繼站，在收集大陸資訊佔有地利之便，加上近年來諸多大陸政策政府均以金門作為試點，因此具有兩岸關係研究之獨特優勢。本校規畫將從技職院校轉型為綜合大學，日後兩岸關係勢必成為國立金門大學之教學與研究重點。職是之故范兄之研究成果與本校發展方向不謀而合，未來更能彼此相輔相成，因此本人對於能為范兄之大作貢獻序言，實為至感榮幸之事。

國立金門技術學院校長

中華民國九十四年十二月二十日

自　序

　　本書為筆者近年來針對中國大陸出境旅遊議題，相關研究成果之總結，其中部分內容曾發表於列名TSSCI（Taiwan Social Science Citation Index, 國科會台灣社會科學引文索引資料庫）之學術期刊及其他國內專業學術刊物，而在審酌時空變化與增加最新資料後修正編纂而成，並且也加入了更多的學理論證與研究心得。

　　筆者於二〇〇四年所出版之《中國大陸觀光旅遊總論》一書，其中介紹了大陸出境旅遊，這除了是國內首本探究有關大陸出境旅遊發展之論著外，也讓筆者發現大陸出境旅遊此一議題之探討價值，遂將其列為個人日後之研究方向。二〇〇五年初，筆者所完成之《中國大陸出境旅遊政策》一書，可謂是初步之研究成果，但該書多偏向現況描述而欠缺理論之探究。因此之後，筆者一方面著重於學術理論與現況研究之相互結合，與強化法令規章之深入研析；另一方面，則是納入了近來備受矚目之兩岸旅遊交流議題。在此發展前提下，先後完成多篇文稿而投擲各學術期刊，並有幸獲得採用。

　　本書從政治的角度出發，探討中國大陸出境旅遊之發展與對兩岸關係之影響，在第二章中介紹了與本研究議題相關之學術理論，包括：全球化理論、混合經濟理論、旅遊經援理論、民主化理論與政治社會化理論，這些學理亦構成本書之研究架構與研究途徑；第三章探索了大陸出境旅遊政策在不同階段之變遷過程，而對於相關法令的分析上，分別針對：出境旅遊模式、業者管理、消費者保障與邊境旅遊等四大面向進行探討；第四章則是希望瞭解大陸如何藉由快速興起之出境旅遊，作為其外交籌碼之「旅遊外交」作為，這包含相關策略之基本思維、操作模式、決策體系與實施成效；第五章則是亟欲瞭解當

前大陸蓬勃發展之出境旅遊，在民眾前往民主國家旅遊的同時，是否會對於大陸之政治民主化產生影響，而其可能之發展限制為何；第六章則探究了開放大陸民眾來台旅遊之政策背景與發展歷程，以及當前之法令架構，分別針對：專業人士參訪、金馬小三通與大陸人士來台觀光等三大類型進行分析；第七章針對當前我國開放「第二類」、「第三類」大陸人士來台旅遊後之實施成效，進行正、負兩面效果之探究，並對於未來若開放「第一類」大陸民眾來台旅遊，與兩岸全面直航之後，對於兩岸關係所可能造成之政治、經濟與社會層面之影響進行評估；最後，第八章則是進行相關理論的回顧與總結，並提出本書之重要研究發現與評估未來發展，此外，針對後續之相關研究提出建議。

　　長久以來，政治學與觀光學是關連性甚低之兩大學術領域，政治學之相關理論與分析甚少涉及觀光旅遊等軟性議題，而觀光學又因長期依托在管理學門而僅著眼在微觀的企業層面，對於宏觀面之旅遊政策、法令規章、產業發展等議題並未予以重視。事實上，隨著跨國旅遊的人員流動，其對於國際政治、外交政策與政治民主化的影響與日遽增；另一方面，公共政策、對外關係與政治發展也成為一個國家成功發展旅遊業不可或缺的條件，因此本書對於政治學與觀光學兩大學術領域的連結有其正面意義。此外，過去以來之大陸問題與兩岸關係研究，甚少將焦點放在旅遊這個議題，認為不過是遊山玩水與吃喝玩樂；而台灣觀光學界則多將焦點放在本地，雖然兩岸之間旅遊互動相當頻繁，但研究成果卻極為有限。特別是由於大陸出境旅遊發展時間甚短，故當前不論國內、國外與大陸之相關研究數量均有如鳳毛麟角。但近年來，隨著大陸出境旅遊的快速發展成為全球矚目焦點，加上大陸人士來台旅遊成為媒體炒作話題，相關探討也逐漸受到大陸研究與觀光研究兩大學術領域的重視。

　　筆者藉由長期的政治學訓練與大陸研究背景，投身大陸旅遊政策與產業發展之相關研究，初期面對此一「跨域研究」不免因資料有限

而徬徨無助，投稿文章也往往石沈大海，讓人感到寂寞與無奈。但隨著兩岸關係大環境的改變，以及筆者不斷的嘗試與努力，學術成果才逐漸受到肯定。使得筆者對於未來進一步探究充滿信心，更深刻體會社會科學「科際整合」之意義與價值。

感謝國立金門技術學院李金振校長、陳建民研發長、董燊主任對於本人研究上的大力支持，銘傳大學觀光學院吳武忠院長、兩岸關係研究所樊中原所長的提攜鼓勵。感謝我的父母、岳父岳母對於我在學術這條路上的協助，最後僅將最誠摯的謝意獻給內子惠君。從碩士論文、博士論文到這本書的出版，一路走來惠君都扮演最重要的角色，尤其是照顧兩個小可愛永祺、永萱，讓我無後顧之憂的朝向自己的目標邁進。我只能說自己是個幸福的人，感謝上蒼，感謝一切關心我的朋友，我會在學術這條路上繼續努力。

范世平　誌於金門技術學院

2005年12月20日

目　錄

表目錄

圖目錄

第一章　緒論

第一節　研究動機與目的

壹、研究動機

　　從九〇年代開始中國大陸隨著經濟發展與民眾生活獲得改善，除對於休閒活動日益重視外，過去以來的國內旅遊已難以滿足民眾所需，故出境旅遊成長快速。雖然二〇〇三年因SARS疫情造成全球旅遊產業低迷，但大陸出境旅遊人數仍比前一年增加21.8%而達到2,022萬人次，並成為全球第7大出國旅遊花費國；二〇〇四年更一舉增加42.68％，達到2,885萬人次的新高記錄[1]，因此根據聯合國世界旅遊組織（World Tourism Organization, WTO）的預測，至二〇二〇年每年將有將近1億名觀光客出國[2]。

　　當中國大陸已經成為當前全球成長最快速而最具發展潛力的新興旅遊市場，並且從以入境旅遊為主的觀光客「輸入國」，迅速轉變為出境旅遊的觀光客「輸出國」時，相關的政策與法令亦產生巨幅變化，由於兩岸之間旅遊交往密切，故實有深入探討之必要。此外，中國大陸觀光客的輸出，除了可以為旅遊地所在國家帶來鉅額外匯外亦可增加消費，因此各國為求經濟發展多採歡迎態度，並希望大陸加大開放幅度，其中特別是開發中國家。而大陸也深知觀光客已成為其外交工作上之政治籌碼因此加以運用，本研究遂將其稱之為「旅遊外

[1]　張廣瑞、魏小安、劉德謙主編，二〇〇三－二〇〇五年中國旅遊發展分析與預測（北京：社會科學文獻出版社，2005 年），頁 71。

[2]　張廣瑞、魏小安、劉德謙主編，二〇〇〇－二〇〇二年中國旅遊發展分析與預測（北京：社會科學文獻出版社，2002 年），頁 90。

交」。長期以來，外交與旅遊似乎並無直接關連，在學術領域上亦屬不同學門，然而如今大陸將旅遊納入外交工作的一環，本研究除深入瞭解此一新興趨勢與議題外，並希望藉此體現科際整合的意義與價值，使外交與旅遊領域都能在更多的互動與碰撞中獲致新的思維。然而，當大陸觀光客前往其他國家，特別是民主法治的國家時，透過實際的體會，勢必產生不同的感受，雖然時間不是太長，但這種感受是否會衝擊過去的政府宣傳與政治思維，產生自我省思，甚至有助於大陸民主化的發展，則值得加以探討。

另一方面，中國大陸出境旅遊的發展對於台灣來說也產生了相當重大的影響，一九八七年台灣開放民眾赴大陸探親後，赴大陸旅遊人數居高不下，但長期以來卻呈現單向發展，也就是在國家安全的考慮下，大陸民眾來台旅遊受到嚴格限制。然而隨著台灣旅遊產業出現低迷，加上大陸出境旅遊成長快速，使得台灣業者開始要求政府放寬大陸民眾來台旅遊的限制；尤其在二〇〇五年四、五月間，台灣在野政黨主席接連訪問大陸後，北京當局為展現善意，國家旅遊局正式宣布開放民眾來台旅遊，使得此一議題更受到重視。事實上從過去以來，政府為了回應業者的需求，亦從善如流的擬定一連串相關法令並予以實施，因此相關法令的遞嬗不但代表開放政策的演變，更攸關台灣旅遊產業的發展與兩岸民間往來的未來，故亦為本研究亟欲探討之主題。此外，當大陸觀光客來台後，從經濟層面來說，除了可以替台灣帶來助益外，就政治層面來說，這些觀光客透過實際體會台灣的政治文化，是否也會產生不同的感受與省思，特別是兩岸同文同種，台灣民主化的成功經驗是否也會影響大陸觀光客，具有探究的價值。

貳、研究目的

本研究希望透過不同角度的分析，得到下列之成果：
一、藉由全球化理論、混合經濟理論，來詮釋大陸出境旅遊政策與法

令的基本內涵、發展過程、實施成效與未來影響。

二、透過全球化理論、旅遊經援理論，探討大陸透過出境旅遊發展「旅遊外交」的實施過程、政策成效、決策體系與未來發展。

三、藉由全球化理論、民主化理論與政治社會化理論，詮釋大陸民眾參與出境旅遊對於大陸政治民主化的可能影響方式、效果、限制與發展。

四、藉由全球化理論、混合經濟理論，探討我國開放大陸民眾來台旅遊之政策發展與法令遞嬗，透過旅遊經援理論評估此一開放對於台灣的經濟影響。

五、藉由政治社會化理論來瞭解若開放大陸民眾來台旅遊後，對於兩岸關係之影響。

第二節　文獻回顧與評析

壹、文獻回顧

與本研究內容具有直接關連性之學術研究議題包括：對於中國大陸出境旅遊發展之研究、中國大陸出境旅遊與來台旅遊相關法令之研究、大陸外交政策之研究，及對於大陸民主化的探討，以下就相關之學術文獻加以說明：

一、中國大陸出境旅遊發展之相關研究

就旅遊相關研究而言，不論國內外長期以來均依托在企業管理領域，相關研究者也多以消費者行為、行銷模式、觀光意向、產品開發等為主，對於宏觀面之旅遊政策、旅遊法令、產業發展等議題並未受到應有之重視。另一方面，台灣旅遊學界之研究多以本地為主，雖然兩岸之間旅遊互動頻繁，但針對中國大陸之研究成果卻相當有限，而

3

由於大陸出境旅遊發展時間甚短，因此特別針對此議題之探討也就有如鳳毛麟角。其中林鴻偉、林國賢與陳光華、容繼業、陳怡如等從管理領域探討大陸觀光客來台旅遊之滿意度與態度動機[3]；范世平、吳武忠則在部分章節探討了大陸出境旅遊的發展過程、發展現況與有關法令，並且分析了香港九七年回歸之後，大陸出境旅遊對於香港低迷不振經濟的幫助，但篇幅相當有限[4]；范世平、王士維從政策分析的角度出發，探討大陸出境旅遊政策的內部與國際制訂因素、政策之決策機制與過程、政策之具體內容與實施情況，以及該政策對於大陸政治、經濟、社會與台灣的影響[5]，但較多是現況的描述，而缺乏理論之驗證。

在國外著作方面，目前也缺乏對於大陸出境旅遊的專書探討，相關著作仍以大陸入境旅遊為主，例如格（Frank M. Go）與傑金斯（Carson L.Jenkins）、奧科斯（Tim Oakes），僅對於大陸出境旅遊的發展過程、現況與數據有所概略說明，但缺乏深入分析[6]。

至於中國大陸對於出境旅遊的研究則相當低調，似乎由於出境旅遊牽涉到人員流動的敏感議題，因此不但論述甚少且政府公布的數字與資料均相當有限，目前比較有系統的研究分析是屬於「中國社會科

[3] 請參考林鴻偉，大陸來台旅客之旅遊參與型態、觀光形象滿意度與重遊意願關係之研究（台北：世新大學觀光事業研究所碩士論文，2002 年）。林國賢，大陸民眾來台旅遊態度與動機之研究（台中：朝陽科技大學休閒事業管理研究所碩士論文，2003 年）。陳光華、容繼業、陳怡如，「大陸地區來台觀光團體旅遊滿意度與重遊意願之研究」，觀光研究學報（台北），第 10 卷第 2 期（2004 年），頁 95-110。

[4] 范世平、吳武忠，中國大陸觀光旅遊總論（台北：揚智圖書公司，2004 年），頁 178-199。

[5] 請參考范世平、王士維，中國大陸出境旅遊政策（台北：秀威資訊科技公司，2005 年）。

[6] Frank M. Go and Carson L. Jenkins, Tourism and Economic Development in Asia and Australasia(London: Pinter,1997),pp.103-122. Tim Oakes, Tourism and Modernity in China (New York: Routledge, 1998), pp. 3-55.

學院旅遊研究中心」的張廣瑞、魏小安與劉德謙等[7]，每年針對出境旅遊市場的數量增長、政策規範、消費行為、問題爭端與發展趨勢等議題進行探究，並發表所謂「旅遊綠皮書」，但性質上接近政府部門的資料彙整；徐汎則比較深入的介紹了大陸出境旅遊市場的發展歷程、市場結構、行銷模式、發展前景、出境觀光客特徵、各省市出境旅遊情況、旅遊目的地現況等，但其內容也多屬於介紹性質的教科書性質，缺乏深入的詮釋與分析[8]。

二、中國大陸出境旅遊與來台旅遊法令之相關研究

　　就台灣方面法律研究領域來說，有關旅遊相關議題之研究並不多見，主要原因是法學研究範圍浩瀚，此一議題並非法學界所熟悉，僅發現如尹章華、張翠怡等從消費者權益保護之角度出發，探討有關旅遊權益之爭議[9]；以及如曾隆興、陳志川、林瑞珠等探究旅遊契約之相關議題[10]，至於有關大陸民眾出境與來台旅遊法令之研究目前並未發現。而觀光學界的法令研究，如楊正寬有關觀光行政與法規之著作亦尚無針對大陸出境與來台旅遊之議題進行論述[11]，僅見江東銘簡要

[7]　張廣瑞、魏小安、劉德謙主編，二〇〇〇－二〇〇二年中國旅遊發展分析與預測，頁78-98。張廣瑞、魏小安、劉德謙主編，二〇〇一－二〇〇三年中國旅遊發展分析與預測（北京：社會科學文獻出版社，2002年），頁71-95。張廣瑞、魏小安、劉德謙主編，二〇〇二－二〇〇四年中國旅遊發展分析與預測（北京：社會科學文獻出版社，2003年），頁77-95。

[8]　徐汎，中國旅遊市場概論（北京：中國旅遊出版社，2004年），頁229-328。

[9]　請參考尹章華，旅遊權益（台北：永然文化公司，2001年）。張翠怡，旅遊服務於消費者保護法之解釋與適用（台南：成功大學法律學研究所碩士論文，2003年）。

[10]　請參考曾隆興，現代非典型契約論（台北：自印，1999年）。陳志川，旅遊契約暨旅遊廣告之研究（台北：東吳大學法律研究所碩士論文，2001年）。林瑞珠，旅遊契約暨其定型化之研究（台北：中興大學法律學研究所碩士論文，1994年）。

[11]　請參考楊正寬，觀光政策、行政與法規（台北：揚智圖書公司，2000年）。

介紹大陸民眾來台入出境與簽證之相關規定[12]；陳嘉隆介紹了來台旅客之接待程序[13]，范世平、吳武忠，范世平、王士維雖然探討了大陸出境旅遊的有關法令，但並未涉及來台旅遊部分[14]。

　　而中國大陸之學者如王健與王立綱、浦秀賢等人，既建構出旅遊法學之體系，也探討了大陸出入境、出國旅遊與邊境旅遊之相關法令變遷，但其內容多為教科書性質的概略介紹，而非學術性之學理探討，而且也未探究來台旅遊之相關議題[15]。

三、中國大陸外交政策之相關研究

　　對於中國大陸外交政策的探討，受到冷戰時期的對峙思維影響下，長期以來多從政治角度出發，包括主權爭端、外交意識型態、革命輸出（造反外交）、軍事擴張、統戰外交、外交政策決策者等[16]。但是隨著改革開放後大陸經濟的快速發展與經貿實力的提升，今天的大陸除了在供給方面成為世界工廠外，在需求方面更成為新興的消費市場，這使得大陸透過經貿實力來作為外交籌碼的跡象日益明顯，而外交政策也開始出現「非政治」性思維，此即「經貿外交」之濫觴。在此發展趨勢下，許多研究者跳脫過去素樸的政治、意識型態或軍事觀點，而從大陸經濟力量與外交拓展的互動角度出發，其研究成果如下：

[12]　江東銘，旅行業管理與經營（台北：五南圖書公司，2002 年），頁 78-118。

[13]　陳嘉隆，旅行業經營與管理（台北：自印，2004 年），頁 339-359。

[14]　范世平、吳武忠，中國大陸觀光旅遊總論，頁 178-199。范世平、王士維，中國大陸出境旅遊政策，頁 115-162。

[15]　請參考王健，旅遊法學概論（天津：天津科技翻譯出版公司，1990 年），頁 14-18。王立綱、浦秀賢，現代旅遊法學（青島：青島出版社，1999 年），頁 218-247。

[16]　請參考：尹慶耀，中共的統戰外交（台北：幼獅文化公司，1984 年）。錢則鐔，中共外交政策與策略（台北：黎明文化公司，1983 年）。劉山、薛君度主編，中國外交新論（北京：世界知識出版社，1997 年）。Joseph Camilleri, Chinese Foreign Policy:The Maoist Era and its Aftermath(Washington:University of Washington Press,1979).Alan Lawrence,China's Foreign Relations Since 1949(London: Routledge and Kegan Paul,1975).

（一）經貿對於外交政策的滲透

　　諸多長期研究大陸外交政策的西方學者開始強調經貿外交的重要性，但他們所探討的並非只是泛泛描述經貿與外交的關係如何緊密，而是深入探究經貿如何成為外交籌碼，並不斷滲透至外交政策的核心。誠如黎安友（Andrew J.Nathan）對於大陸外交戰略的看法為「中國成為重要的貿易與投資伙伴後，已經根本改變其戰略地位」，而經濟對於外交操作的影響黎安友則認為「中國龐大經濟使其成為在世界舞台上極具影響力的少數國家，中國具有一種特殊力量，只是到現在她才開始學習如何加以運用」[17]；這個特殊力量的運用就如哈丁（Harry Harding）所指出的，隨著改革開放大陸經濟的發展，其外交政策已經「日益靈活而趨向實用主義」[18]，經貿外交的操作正符合此一看法；金淳基（Samuel S.Kim）認為大陸在改革開放之後走向所謂「新重商主義」（neo-mercantilism），在與各國間經貿互相依賴更為緊密的情況下，經貿實力不但強化了國家主義，更成為外交上的重要手段[19]；因此，在傅高義（Ezra F. Vogel）所編著之《Living With China》一書中，陳博許（Julia Chang Bloch）對於大陸此一龐大經濟體與市場，將商業利益與國家利益緊密結合的對外關係模式稱之為「商業外交」（commercial diplomacy）[20]。

　　許多大陸學者也觀察到此一發展趨勢，馮昭奎指出「經濟外交」

[17]　Andrew J.Nathan and Robert S.Ross,The Great Wall and the Empty Fortress : China's Search for Security（New York : W.W. Norton and Company, 1997），pp.172-175.

[18]　Harry Harding, China's Second Revolution : Reform After Mao (Washington: Brookings Institution, 1987),p.243.

[19]　Samuel S.Kim, "China and the World in Theory and Practice", in Samuel S.Kim (ed.), China and the World : Chinese Foreign Relations in the Post-Cold War Era (Boulder: Westview Press, 1994),pp.3-41.

[20]　Julia Chang Bloch, "Commercial Diplomacy",in Ezra F.Vogel (ed.) ,Living With China : U.S./China Relations in the Twenty-First Century(New York : W.W. Norton and Company, 1997),pp.185-216.

（economic diplomacy）已經隨著世貿組織的成立而發展成形，其內容還可細分為金融外交、匯率外交、貿易外交、援助外交、經貿組織外交、經濟政策協調外交等，並且與國際政治、安全問題相互交錯[21]；夏先良則認為經濟外交將成為大陸外交活動的主旋律與外交工作的中心任務[22]；蘇浩甚至指出從九〇年代以來在經濟外交的戰略指導下，外交成為「為國家經濟建設牽線搭橋」的工具，「中國外交活動服務於為國家建設創造良好國際環境和穩定週邊環境這一戰略目標」，此一說法不但證明經貿已經成為外交政策中的重要部分，甚至將外交界定為提供經貿發展的工具，因此，我們過去所認為的經濟外交中經濟是「手段」而外交是「目的」，如今依蘇浩的看法卻是將此二者主從易位[23]。

（二）外交部門角色之嬗變

在經貿不斷向外交政策滲透的發展下，許多西方學者對於大陸外交部門的角色也提出了新的詮釋，藍普頓（David M.Lampton）就認為在當前大陸外交決策中，技術性的議題日益重要，專業人士的意見受到重視，而過去與外交無直接關連的團體也發揮更為明顯的影響力[24]；趙全勝的看法與此有輝映之效，他指出像「對外貿易經濟合作部」（以下簡稱外貿經部）與「國家計畫委員會」等國務院經貿專業機構，在大陸外交決策中的份量日益受到重視[25]；黎安友甚至認為當中央各

[21] 馮昭奎，「經濟外交的興起」，世界知識（北京），第 24 期（1997 年），頁 14-15。

[22] 夏先良，「試論我國的經濟外交」，中國人民大學學報（北京），第 6 期（1995 年），頁 74-78。

[23] 蘇浩，「冷戰後中國外交發展的脈絡」，丁樹範主編，胡錦濤時代的挑戰（台北：新新聞文化公司，2002 年），頁 346-369。

[24] David M.Lampton，"China's Foreign and National Security Policy –Making Process : Is It Changing,and Dose It Matter"，in David M.Lampton (ed.),The Making of Chinese Foreign and Security Policy in the Era of Reform, 1978-2000 (Stanford: Stanford University Press, 2001),pp.1-36.

[25] 趙全勝，解讀中國外交政策：微觀宏觀相結合的研究方法（台北：月旦出版

部委與國際互動日益頻繁後，大陸外交部表面上雖然是「指定的談判者」，但卻不過是一個「虛弱的官僚」，甚至無法對於其向外之承諾提出保證，而外交部也無法如過去般壟斷外交決策[26]。至於台灣學者許志嘉則認為外貿經部不再如過去般只是經貿工作的執行者，其對於外交政策具有相當之決策權，中共中央甚至已將部分外交決策權下放給外經貿部，有時外交部不過是外經貿部的「諮商對象」[27]。

由上可知，對於中國大陸經貿外交的探討已經受到重視，但是對於與經貿外交性質接近的旅遊外交，卻似乎仍屬空白，對於大陸如何運用出境旅遊來推動外交的策略，幾乎無人探討，其主要原因如下：

（一）出境旅遊發展歷程過短

八〇年代的港、澳、泰出境旅遊在性質上是「探親旅遊」，至一九九〇年才開放完全屬於觀光性質的自費出境旅遊，至於快速發展與真正展現其外交影響力則是從一九九八年開始。因此在發展時間甚短的情況下，雖然在實務操作方面已將其納入外交策略的一環，但在學術上的探究卻仍屬於真空狀態，因此舉凡國際、大陸、台灣的外交書籍與期刊均尚未有相關之探討。

（二）旅遊外交為具「中國特色」之外交政策

目前能夠真正操作旅遊外交的國家唯獨中國大陸，一方面是民眾消費能力躍升，使其成為全球新興而潛力無限的旅客輸出國，另一方面則是大陸在威權獨裁政體下，仍能嚴格而有效的進行出境旅遊管制。因此目前具備這兩項條件的國家僅有大陸，而此一特殊性議題並未受到其他國家學術研究者的注意，而不若經貿外交屬於普遍性議題。

社，1999 年），頁 149。

[26] Andrew J.Nathan and Robert S.Ross, The Great Wall and the Empty Fortress : China's Search for Security,pp.135-136.

[27] 許志嘉，中共外交決策模式研究：鄧小平時期的檢證分析（台北：水牛出版社，2000 年），頁 155-157。

四、中國大陸民主化之相關研究

對於中國大陸民主化的研究，可說是汗牛充棟，而對此議題之研究途徑亦相當多元，分別敘述如下：

（一）歷史文化研究

黎安友透過歷史與文化的角度，探討中國大陸民主化的可能性。他回溯清末一八九五年馬關條約簽訂以來的歷次自強與民主運動，發現在中國傳統文化、官僚主義與近代馬克斯主義的影響下，大陸對於民主的觀念與西方不同，民眾只有名義上的權利而無實權，憲法更流於形式，而媒體為國家服務，列寧式政黨也不允許其他競爭者。他認為大陸並非不會成為民主的國家，但在發展的方向上卻可能與西方迥異，而且過程將相當長久而呈現不穩定，因為必須打破許多舊有的觀念，並且要經過長期的掙扎才能建構出新的政治制度[28]。

（二）政治運動研究

此研究藉由單一政治事件或政治運動來探究中國大陸民主化之發展，如康榮透過一九八六年十二月至一九八七年一月所發生之民主運動來探究大陸民主化之可能性，作者特別將此次民運稱之為「一二九新民主運動」，研究主軸針對該運動發生的背景與過程中，當時知識份子的啟蒙角色與西方民主思想之影響[29]；陳進廣則根據「衝突理論」探究八九民運時衝突形成的過程、衝突處理的決策模式、中共當局與抗議學生的對談過程、再發生衝突之可能性等四大議題，並藉此探究未來民運活動的走向與對於大陸民主化的直接影響[30]。

[28] 請參考 Andrew J.Nathan,Chinese Democracy(New York : Alfred A.Knopf Inc.,1985).

[29] 請參考康榮，中國大陸民主化運動之研究：「一二九新民主運動」的個案研究（台北：政治大學東亞研究所碩士論文，1989 年）。

[30] 請參考陳進廣，八九民運與中國民主化的省思（台北：致良出版社，1993 年）。

（三）政治結構研究

此一研究著眼於中國大陸政治結構之改變與民主化的關連，例如閻淮從大陸之政權結構、幹部結構與政治改革等面向，探討大陸民主化的可能性[31]；董天傑則從中共建政以來所強調的「多黨合作制」與「政治協商制度」來切入，探討八大民主黨派對於民主化的可能影響[32]；裴敏欣認為在改革開放之後「內發的制度性變遷」產生了民主化的潛能，包括完善法治建設、全國人大制度與鄉村實驗性草根自治[33]；黎安友則認為在改革開放後對於憲法條文修改之諸多提案，如授予全國人大更多權力、鼓勵人大進行選舉、貫徹全國人大憲政監督權與司法獨立，都提供了發展民主憲政的可能性[34]。而在大陸學者方面則大多透過中共特殊意識型態的角度來詮釋所謂的民主，強調在現有的政治架構下「完善民主」，例如陳荷夫強調三大民主支柱，即人民代表大會制度、政治協商制度與民族區域自治制度，但也加上了人權與憲法保障、政治決策民主化、人民監督制度等接近西方民主思維的論述[35]；李景鵬雖從政治發展的理論出發，但亦僅從完善人大、政協與選舉等三大政治制度來論述民主建設[36]。

[31] 請參考閻淮，中共政治結構與民主化論綱（台北：行政院大陸委員會，1991年）。

[32] 請參考董天傑，中國大陸多黨合作制與民主化的研究（台北：中國文化大學中國大陸研究所碩士論文，2000年）。

[33] 請參考裴敏欣，「匍匐前行的中國民主」，田宏茂、朱雲漢、Larry Diamond、Marc Plattner 主編，新興民主的機遇與挑戰（台北：業強出版社，1997年），頁374-398。

[34] 請參考黎安友（Andrew Nathan），「中國立憲主義者的選擇」，田宏茂、朱雲漢、Larry Diamond、Marc Plattner 主編，新興民主的機遇與挑戰，頁399-431。

[35] 請參考陳荷夫，論中國民主政治（北京：社會科學文獻出版社，1995年）。

[36] 請參考李景鵬，中國政治發展的理論研究綱要（哈爾濱：黑龍江人民出版社，2003年）。

（四）基層民主研究

強調藉由中國大陸基層民主的開展來逐步催生民主政治，林智勝、郎士進、李凡均認為透過地方性之民主選舉，特別是農村地區在村民自治原則下所舉辦之村民委員會直選，可以使民眾接觸與學習民主，假以時日此一由下而上模式將可以奠定大陸民主政治發展的基礎；而包括完善鄉鎮人大制度的「鄉鎮民主」與城市社區居民委員會直接選舉之「社區民主」，對於民主化的影響也非常深遠[37]。

（五）菁英策略互動研究

王嘉州藉由「菁英策略互動論」來探討中國大陸民主化的可能性，包括從中共政權「反對菁英爭取民主的努力」與「中共執政菁英的改變」兩大面向來分析大陸民主化之發展，另一方面探究大陸政治鬥爭中「改革派」之角色。作者認為大陸的政體性質介於「競爭性的威權政體」與「封閉性的霸道政體」之間，而短期內並無民主化的可能，原因在於政治反對勢力仍無足夠力量促使中共之統治階層作出改變[38]。

（六）派系政治研究

派系問題一直是中國大陸政治研究的重要議題，曾拓穎探究派系鬥爭對於大陸民主化的影響，他認為派系為求發展會以聯合社會力量為籌碼，使民主化在派系衝突的過程中逐步進行，例如鄧小平利用一九七八年的北京之春運動來對抗保守派；一九八六年學潮也是肇因於保守派與改革派的鬥爭，改革派的胡耀邦下台；八九民運亦是如此，

[37] 請參考林智勝，大陸民主化機制之研究：以村民自治為例（花蓮：東華大學大陸研究所碩士論文，2001 年）。郎士進，民主化與大陸基層自治制度發展之研究（台中：中興大學國際政治研究所碩士論文，2004 年）。李凡，中國基層民主發展報告（北京：東方出版社，2002 年）。

[38] 請參考王嘉州，台灣民主化與大陸民主前景：從菁英策略互動之觀點分析（台北：政治大學東亞研究所碩士論文，1997 年）。

結果也是改革派的趙紫陽下台，而鄧小平藉由這些運動不但解決派系間的爭鬥，也使其政治地位超然於派系而獨霸一尊[39]。

（七）經濟發展研究

許多研究認為當大陸經濟在發展到一定程度後，將提供民主化的基礎。吳挺毓認為在改革開放後，民營經濟與私營企業的快速發展，使得中產階級迅速增加，進而有利於多元政治與民主化[40]；楊仲源與黎安友也提出類似看法，認為大陸經濟改革勢必對於民主化產生影響，也成為民主化的發展契機[41]。

貳、文獻評析

綜觀上述，由於完全屬於觀光性質的自費出境旅遊是從一九九〇年才開始，快速發展則是一九九八年，因此在發展時間甚短的情況下，目前不論台灣、中國大陸或其他國家對於大陸出境旅遊議題的探討，不但數量有限，內容也多為概略性之現況介紹，缺乏深入而與理論相結合的學術性探究。另一方面，由於當前法學領域相關著作多係旅遊權益與契約之探究，與本研究較無直接關連，因此參考性受到限制，而專門針對大陸出境旅遊與來台旅遊法令之探討更是尚未發現。然而上述相關著作對於本研究而言，仍具有一定程度之參考價值，有助於對於大陸出境旅遊發展情形之概略性認識。

而對於中國大陸旅遊外交之探討目前也並未發現，但誠如前述有關於大陸經貿外交的相關著作，可提供本研究相當之參考，但另一方

[39] 請參考曾拓穎，派系政治與中國大陸政治民主化之關連：一九七六至一九八九（台北：政治大學東亞研究所碩士論文，2004年）。

[40] 請參考吳挺毓，中國大陸私營經濟發展之政治影響（台北：中國文化大學中國大陸研究所碩士論文，1996年）。

[41] 請參考楊仲源，中共經濟改革對大陸民主化之影響（台北：政治大學政治研究所碩士論文，1992年）。Andrew J.Nathan, China's Transition(New York : Columbia University Press, 1997).

面卻又有若干的侷限性，因為經貿外交可謂是經濟與政治的結合，是將經濟實力運用在外交上的運籌，許多人也多將旅遊外交視為經貿外交的一部份，但事實上旅遊外交與經貿外交相較，由於其包含社會層面的探討，因此複雜程度較高。基本上，旅遊外交所仰賴的是中國大陸的出境旅遊，而出境旅遊的發展，除了是因為大陸經濟快速成長的因素外，人們因為生活小康而產生出境旅遊的社會需求更是重要原因；另一方面，大陸觀光客的輸出對於目的地國家而言，不但是經濟的援助更有社會的影響。因此，旅遊外交的探討範圍包括了政治、經濟與社會三大領域，是將經濟實力與社會要求共同運用在外交上的政治運籌，這種「跨域研究」使得研究的範圍擴大，也成為本研究的貢獻。另一方面，許多觀光旅遊領域之研究者，將旅遊視為「國民外交」、「柔性外交」，但卻未真正將旅遊與外交的聯繫整合加以深究，因此目前旅遊學界之相關著作對於本研究而言，其不論參考價值或數量均甚為有限。

此外，有關中國大陸民主化的相關著作誠如前述，可提供本研究相當之參考，特別是對於民主化的相關理論，但另一方面卻又有若干的侷限性。由於當前民主化之論述較少由全球化與政治社會化的角度切入，特別是成人的政治社會化議題，更遑論有關出境旅遊對於政治社會化與民主化影響的探究，因此仍需要從其他方面獲致資料。

由上述可知，本研究不論就旅遊、法律、外交、政治民主化等四大領域來說，不但均屬於「跨域研究」，更因為參考文獻有限而屬於「開創性研究」。事實上，旅遊課題的研究長期依托在管理學門，只是窄化其發展空間，不論是旅遊政策、旅遊法令、旅遊外交都是一個國家成功發展旅遊產業不可或缺的條件，在社會科學走向科際整合的今天，本研究的跨域模式具有其意義；另一方面由於本研究之議題與內容屬於開創性，固然可供參考之學術文獻較為有限，但本研究之成果卻能成為日後相關學術探討的參考。

第三節 研究方法

對於典範（paradigm）的認識上，根據抽象程度的高低依序可以分成本體論（ontology）、認識論（epistemology）與方法論（methodology）三個層次，本研究採取「定性研究」（qualitative research），首先，在本體論方面依循了唯名論的觀點，強調個別事物的存在性與異質性，而不認同所謂「通質」與「共相」的唯實論，也不接受量化研究在自然科學邏輯下，所強調人類社會穩定性與永恆不變性的實證典範觀點，而強調人類社會的變動性與多重性；而在認識論上則強調主觀主義與交互論的立場，而反對客觀主義與二元論的思維；至於方法論則是透過嚴謹之思考邏輯，對於相關文獻進行分析，並藉由思辯詮釋的方式探究與批判社會現象。因此在研究設計上，著重於嚴謹文字的推理與非線性之循環模式，強調結構性之研究策略，以達成質性研究所強調的主觀意義分享與價值判斷之研究結果。

而在研究方法（method）方面，也就是研究資料蒐集的技術上，透過「非實驗性方法」（non- experimental method）之「文件分析法」（document method）來蒐集與整理豐富資料，也就是圖書館式的「次級資料」（secondary data）蒐集與歸納整理。基本上次級資料研究不同於原始資料研究(primary research)，原始資料強調研究者透過與被研究對象的實際接觸來獲得所需要的資料，這包括量化研究之問卷調查，以及質性研究之深度訪談、焦點團體訪談、參與觀察等，當資料收集完後再進行資料之分析。而次級資料誠如史都華（David W.Steward）所述，包括有政府部門的報告、企業界之研究、文件記錄資料庫、企業組織資料與圖書館中之書籍期刊等，由於蒐集原始資料時通常需要昂貴的成本，因此次級資料分析就被認為是較為有效及可行的方法，故史都華認為除非確實必須以新的資料才能解答之研究

問題，否則應多採用既存之次級資料。基本上，一個完整的次級資料能夠增加在原始資料研究上的有效性，因此，次級資料分析能為原始資料之研究工具提供方法上的參考，彼此也具有互補的效果。但在蒐集次級資料時必需經過仔細的評估，或依據可靠性與時效性之不同水準來進行加權。在進行資料評估時，必須掌握以下六大問題：研究之目的為何；誰是資料蒐集者；實際搜尋到的資料是什麼；蒐集資料的時間為何；資料是透過何種管道取得；所取得的資料與其他資料是否一致[42]。另一方面，本研究將各種蒐集而來的資料進行有系統的探究詮釋，並透過比較研究法將兩個或多個同類事物，依照同一標準來對比研究，以尋找出其異同之處。

由於本研究是探究中國大陸出境旅遊之政策與法令，因此在採用政府公開發布之次級資料時，是以大陸國家旅遊局所發布之數據為主，然而為求資料之準確性與周延性，本研究亦蒐集許多國際組織之不同來源數據以進行比對，包括世界旅遊組織、世界旅行暨旅遊理事會（World Travel and Tourism Council，WTTC）等機構之相關資料。

第四節　研究範圍與限制

壹、研究範圍

本研究之範圍可以區分成空間與時間兩大部分，在空間範圍方面，是以中華人民共和國政府所有效管轄的中國大陸地區為標的，因此所論及到有關「中國」、「中國大陸」、「中共」、「大陸」等名詞之意義，均不包含蒙古共和國，亦不包含香港與澳門兩個特別行政區，以

[42] David W. Stewart，Secondary Research : Information Sources and Methods (Newbury Park : Sage Publications, 1993), pp. 1-40.

及中華民國政府所有效管轄之台、澎、金、馬地區。雖然香港與澳門已於一九九七與一九九九年回歸大陸，大陸對外亦聲稱具有台灣地區之完整主權，但根據目前中共官方的統計資料顯示，台灣、香港與澳門均不列入中國大陸的統計範圍內。因此本研究所探討的所謂「出境旅遊」（outbound tourism），是指中國大陸民眾前往其他「國家」或「地區」所進行之旅遊活動，這其中除包含前往其他國家之「出國旅遊」外，另指前往香港與澳門地區之「港澳旅遊」，以及前往台灣地區之「赴台旅遊」。值得說明的是就一般國家而言，出境旅遊即是出國旅遊，但中國大陸出境旅遊卻又包括港澳旅遊則實屬特例，此有歷史與政治兩項因素，雖就主權而言，港澳在回歸後已為大陸領土自當不屬出境旅遊，然因大陸開放港澳旅遊時兩地仍為殖民地，加上回歸後在「一國兩制」基礎上須與內地有所區隔，故大陸國家旅遊局至今仍沿用過往慣例將港澳視為出境地區，惟出國旅遊需使用護照而港澳旅遊使用「往來港澳通行證」，本研究亦依循此例來作為分野。至於在時間範圍方面，由於大陸是從一九八三年開始開放廣東省居民前往香港進行探親旅行，此為出境旅遊之濫觴，因此本研究亦僅針對一九八三年之後之相關發展進行探討。

貳、研究限制

當前各國政府對於出境旅遊人數的統計資料公布均十分有限，相對的入境旅遊資料卻較為豐富，主要原因是出境旅遊屬外匯的損耗，而入境旅遊則有利於國家經濟的發展，因此即使聯合國世界旅遊組織亦於其網站公開指出，由於各國公布之出境旅遊資料有限，因此該組織之資料庫也無法提供充分資訊[43]；中國大陸政府亦然，其對於出境旅遊相關數字的公布相當謹慎，因此要獲得充分資訊甚為困難，例如

[43]　請參考世界旅遊組織，http://www.world-tourism.org/frameset/frame_statistics.html.

由國家旅遊局所出版之《中國旅遊統計年鑑》，完全以入境與國內旅遊的數據為主，對於出境旅遊僅概略介紹總出境人數與主要出境國家人數，造成本研究上的極大困擾。本研究原本希望比較大陸出境旅遊人數與其他國家間的差異，以及大陸觀光客赴各洲不同區域之旅遊人數，如北歐、南歐、西歐等，以便瞭解其中差異與成長趨勢，但受限於欠缺相關數據，此為本研究最大之限制。另一方面，本研究在理論探究中論及大陸旅遊經援對於他國之幫助，也由於相關數據並未公布，因此難以展現具體之統計資料與運算結果，造成論證上之不足，此亦為研究上之限制。

此外，由於大陸發展出境旅遊之時程尚短，仍屬於發展之初始期，而我國開放大陸民眾來台旅遊迄今也僅數年，甚至並未完全開放，因此國內外學術論述相當有限，必須藉由大量之報紙、網路新聞等近期資料進行分析，由於報紙與網路新聞之學術性及嚴謹性較低，雖然本研究已經善盡查證之能事，但必定仍有疏漏之處，此亦為本研究難以突破之限制。

第五節　研究程序與章節安排

本研究之流程圖述明如下：

圖1-1　研究流程圖

　　在研究之鋪陳上如圖1-1所示，首先是確立研究之動機、目的與欲探討之主題，並依據研究主題進行資料之蒐集整理，以及有關文獻之回顧與評析，因此上述過程仍屬於前置性之作業，其目的在於提供後續深入探究之所需。

　　第二部分是探討本研究之研究架構，將分別從全球化理論、混合經濟理論、旅遊經援理論、民主化理論、政治社會化理論來說明。其次，依據上述研究架構分析大陸出境旅遊之實際內涵，這將分別從出境旅遊政策與法令變遷、出境旅遊外交、出境旅遊與民主化等三個議題來加以切入。其中在出境旅遊政策與與法令變遷方面，針對三個不同時期來探究其中之變化，包括八〇年代港、澳、泰之出境探親階段、九〇年代出境旅遊試點階段與二十一世紀全面開展階段；此外，分析大陸如何在大國外交之戰略下推動旅遊外交，其基本思維與具體作法是探討核心；以及探究大陸出境旅遊發展，對於政治民主化的可能影響。待大陸出境旅遊議題探討完畢後，則將焦點轉回台灣，根據本研究之研究架構，一方面分析大陸人士來台旅遊之發展過程、政策變遷與法令遞嬗，另一方面評估此一開放對於兩岸關係之可能影響。

　　最後根據上述之研究結果提出總結與未來發展之評估，以及後續相關研究之建議。基本上，本研究之章節鋪陳如下：

第一章　緒論
第二章　研究途徑
第三章　中國大陸出境旅遊之政策變遷與法令遞嬗
第四章　中國大陸出境旅遊與外交推動
第五章　中國大陸出境旅遊與政治民主化
第六章　開放大陸民眾來台旅遊之政策變遷與法令遞嬗
第七章　開放大陸民眾來台旅遊對於兩岸關係之影響
第八章　結論

第六節　名詞詮釋

壹、中國大陸

目前對於中華人民共和國政府所有效管轄的地區，在台灣有被稱之為「中國」、「中國大陸」、「中共」、「大陸」等不同名詞，本研究採取中國大陸，或簡稱為大陸，主要原因是本研究參考大量之我國法令，而根據現行之「台灣地區與大陸地區人民關係條例」第二條之規定「本條例用詞，定義如下：一、台灣地區：指台灣、澎湖、金門、馬祖及政府統治權所及之其他地區。二、大陸地區：指台灣地區以外之中華民國領土」，在現行法令並未修改的情況下，本研究依據「台灣地區與大陸地區人民關係條例」所規定之稱謂，而無任何預設之政治立場。

貳、旅遊（tourism）

旅遊一詞英文稱為tour，其來自於拉丁語tornus，直接翻譯的意思是圓規，因此也代表前去他地而會返回出發點的一種旅行，目前所採用的tourism，根據《牛津大辭典》的記載最早被採用於一八一一年，所代表的是一種社會現象，即旅行所達到娛樂目的之各項活動[44]。基本上來說，旅遊與觀光是屬於同義字，若干台灣學者認為觀光一詞源自中國，在易經第六十一卦中提到「觀國之光，利用賓於王」，而元初名相耶律楚材也曾作詩「黎民歡仰德，萬國喜觀光」[45]；日本幕府時代，將接待外賓的迎賓館稱之「觀光閣」，昭和初年在鐵道省之下設立「國際觀光局」，並正式將tourism一詞翻譯成日文漢字中的「觀

[44] 陳思倫、宋秉明、林連聰，觀光學概論（台北：國立空中大學，1998 年），頁 6。

[45] 李秋鳳，論台灣觀光事業的經濟效益（台北：震古出版社，1978 年），頁 2。

光」。但目前台灣社會一般是是旅遊與觀光兩詞相互使用，例如國立台北護理學院設有旅遊健康研究所、國立高雄餐旅學院設有旅遊管理研究所、南華大學設有旅遊事業管理研究所等，即使政府機關之名稱亦多使用旅遊一詞，例如宜蘭縣政府之工商旅遊局、苗栗縣政府之工務旅遊局、台中縣政府之交通旅遊局、台東縣政府之旅遊局、花蓮縣政府之觀光旅遊局等。

　　然而大陸地區則多用旅遊一詞，對於觀光的看法則認為其範圍比旅遊為小，只是以娛樂與休閒為目的之一種遊山玩水行為，所以大陸學術界一般在進行分類時就會產生「觀光旅遊」一詞。

　　筆者認為這兩個名詞並無任何優劣的價值判斷問題，只要海峽兩岸的社會都能使用方便與相互理解，應無矛盾之處，由於誠如前述旅遊一詞已廣為兩岸所用，因此本研究以採用旅遊一詞為主，採用觀光一詞為輔。

　　基本上，旅遊具有狹義與廣義兩種解釋，就狹義而言是指人們基於工作以外之目的而離開其日常生活居住地，自願性質的朝向預定目的地移動，進行非營利性的活動，目的在於觀賞自然與人文景觀，是停留不超過一年而仍須返回原居住地的一種休閒娛樂活動；至於廣義則包含商務、學術與文化等活動，本研究所採取的是廣義的詮釋。

　　另一方面，對於參與旅遊活動之人員，大陸多將其稱之為「旅遊者」，而台灣則稱之為「觀光客」，但由於旅遊是服務產業，在「來者是客」的尊重前提下，旅遊者的說法似乎欠缺此一意涵，因此大陸社會近年來也開始使用觀光客的說法，旅遊者一詞則多見於官方文書或法令，故本研究除在援引大陸法令條文時會採用旅遊者一詞外，其他論述部分則多採用觀光客一詞。

第二章　研究途徑

　　所謂研究途徑（approach），是指研究者對於研究對象在進行研究時，所採取之出發點、著眼點、入手處，以便進行各種觀察、分類與分析。以政治學研究而言，可分為「取向研究途徑」與「概念研究途徑」兩大類，就前者而言，是指研究取材時的方向，透過此方向來進行資料蒐集以獲致最佳之研究效果；而後者則是指對於政治現象特質之認識，透過某一學術理論來分析與詮釋政治問題[1]。

　　在「取向研究途徑」方面，本研究所採取的是政治學界所慣用之「歷史研究途徑」、「法律研究途徑」與「制度研究途徑」，首先在歷史研究途徑方面，其強調某一制度過去以來發展過程與演變之重要性，因此本研究藉此方向蒐集大陸開放出境旅遊與台灣開放大陸人士來台旅遊之緣起、演變與發展過程之各種資料；其次，法律研究途徑所著重的是各種制度之法律議題，因此本研究針對大陸開放出境旅遊與台灣開放大陸人士來台旅遊之相關法令，進行取材並深入探究；基本上，上述兩大途徑之研究成果分別展現在本書之第三與第六章。至於制度研究途徑其出發點，則是以動態的角度探討政府部門間的結構與權力運作，並特別重視制度與人民間的關係，因此本研究藉此方向蒐集相關資料並進行分析，這包括：大陸開放出境旅遊與台灣開放大陸人士來台旅遊之決策過程；大陸旅遊外交中各單位之權力運作；上述制度變遷對於兩岸人民與社會之影響，特別是對於大陸民主化之影響，「制度研究途徑」的研究結果見諸於本書之第四、五、七章。

　　而在「概念研究途徑」方面，本研究在不同章節應用了包括全球

[1]　朱浤源，撰寫博碩士論文實戰手冊（台北：正中書局，2004 年），頁 160-182。

化理論、混合經濟理論、旅遊經援理論、民主化理論與政治社會化理論，來分析詮釋大陸開放出境旅遊與台灣開放大陸人士來台旅遊之相關議題，分別闡述如下。

第一節　全球化理論

　　加拿大傳播學者麥克盧漢（Marshall Mcluhan）在六○年代初期提出了「地球村」（global village）的概念[2]，此為全球化理論之濫觴，但當時並未獲得迴響；八○年代末期蘇聯與東歐的共產政權崩潰，中國大陸也正式走向改革開放的道路，使得冷戰時期政治上的對立與藩籬徹底打破，隨之而來是經濟與人員流動的快速增加，特別是跨國公司與世界貿易組織的發展，使得九○年代「全球化」（globalization）一躍成為熱門名詞，就在同一時間大陸也從過去所謂的「鐵幕」走向出境旅遊的開展，因此藉由全球化理論來分析大陸出境旅遊、旅遊外交與旅遊民主化的發展，不但能夠更為深入的探索其內涵，而且具有時間點上的意義；另一方面也在全球化發展之壓力下，台灣對於開放大陸民眾來台旅遊的政策，亦從完全禁止到逐步開放。

　　然而當前對於全球化的定義與看法卻有所不同，有對全球化發展極度樂觀，認為民族國家將被市場所完全取代的「誇大論」看法，這以福山（Francis Fukuyama）、大前研一（Kenichi Ohmae）等新自由主義者為代表[3]，但是這種單向度的「極端全球主義者」（hyperglobalizers）觀點卻也造成另一部分「懷疑論」（sceptics）人士的反對，包括湯普

[2] 　請參考 Marshall Mcluhan, Understanding Media (London:Rouledge,2001).

[3] 　請參考 Francis Fukuyama,The End of History and the Last Man(London:Hamish Hamilton,1992)與 Kenichi Ohmae,The End of Nation State: The Rise of Regional Economies(New York:The Free Press,1995)，除了新自由主義者外，若干新馬克斯主義者也持相同論點。

森（Grahame Thompsn）、赫斯特（Paul Hirst）與韋斯 （Linda Weiss）
[4]，強調所謂全球化只是國際化，國家依舊是經濟的管理者，並認為
誇大論者的國家終結論帶有強烈的意識型態偏見。第三種說法，則是
以英國學者紀登司（Anthony Giddens）、德國學者貝克（Ulirich Beck）
與美國學者羅伯遜（ Roland Robertson ）等人的「過程論」
（transformationalists）觀點[5]，他們對於全球化的核心思維或許不盡
相同，但均認為全球化是社會變遷的過程，是推動社會政治、經濟快
速改變的中心力量，並且可能藉此重塑世界秩序，而國際與國內事務
也將更難以分野[6]；此外，過程論者強調「多角度」的全球化，著重
全球化的動態性、漸進性與不可抗拒性。

　　本研究採取過程論的看法，當九〇年代開始全球化浪潮逐漸興
起，加上中國大陸的改革開放並未因為八九民運而退卻時，顯示大陸
已經無法置身於此一趨勢之外。大陸雖然從一九七八年開始進行改革
開放，但直到一九九〇年才開放自費出境旅遊，在這12年的發展過程
中，民眾的要求與外國政府的壓力，都在大陸當局確保國家安全、防
止和平演變、遏止外匯流失等義正嚴詞訴求下一一排除。但誠如賀爾
德（David Held）等人所言「全球化起於人員的流動」[7]，大陸最終也
瞭解到要真正融入全球化不單單只是市場開放與外資吸引的「引進

[4]　請參考 Paul Hirst and Grahame Thompson, Globalization in Question :The
　　International Economy and the Possibilities of Governance(London: Polity
　　Press ,1996); Linda Weiss, The Myth of the Powerless State(New York:Cornell
　　University Press,1998).

[5]　請參考 Anthony Giddens,The Consequences of Modernity(London: Polity
　　Press ,1990);Ulirich Beck,What is Globalization? (London: Polity
　　Press,2000);Roland Robertson, Globalization:Social Theory and Global
　　Culture(London:Sage,1992).

[6]　David Held , Anthony McGrew, David Goldblatt and Jonathan Perraton, Global
　　Transformations: Politics, Economics and Culture(London: Polity Press,1999),p.7.

[7]　David Held , Anthony McGrew, David Goldblatt and Jonathan Perraton, Global
　　Transformations: Politics, Economics and Culture,p.48.

來」，而是必須符合全球化「普世價值」之一的「人員自由流動」概念，就是開放人民「走出去」。誠如鮑曼（Zygmunt Bauman）所言，「全球性的自由移動代表著提升、進步與成功，而靜止不動則散發著頹廢、失敗與落伍的惡臭」，「人們的抱負通常是以流動性、自由選擇居住地、旅遊與開拓視野來加以展現；而人生的恐懼則是禁錮、缺乏變化、不能去其他人都能前往的地方」，因此「被迫固守一地而無法移往他處，是最讓人難以忍受、殘酷與可憎的情況」，「被禁止移動是一種軟弱無能與痛苦的最重要象徵」[8]。故大陸若仍不開放民眾走出去，不但難以因應民眾對於全球移動的需求，更代表大陸無法真正而完整的與全球化接軌。

因此，全球化是「因」，其促進中國大陸開放出境旅遊，而出境旅遊是「果」；但是另一方面出境旅遊的發展，其最終也將使得大陸更全面性、更「由下而上」的進行全球化。因此，全球化與出境旅遊的關係，實際上一種「互為因果」的辯證關係。

另一方面，一九四九年中共建政後國民政府播遷來台，兩岸在冷戰對峙的情勢下完全斷絕聯繫，數百萬來台之大陸籍人士也無法返回。直到一九七八年大陸進行改革開放，加上台灣的民主化，使得兩岸交流逐漸展開，在全球化的氛圍下旅遊交流不但是最早進行的方式也是最重要的渠道，但當時只是台灣民眾單方面的前往大陸旅遊，隨著兩岸關係的持續發展，此一單向開放態勢也出現轉變。誠如藍方特（Marie-Francoise Lanfant）等人強調「國際旅遊（international tourism）已經成為一種全球現象與難以避免的國際事實」[9]，因此台灣開放大陸觀光客進入，是符合全球化「普世價值」之一的「人員自由流動」概念，而台灣若仍拒絕大陸民眾來台旅遊，則代表台灣要完全走向全

[8]　Zygmunt Bauman,Globalization:The Human Consequences(London:Polity Press,1998),pp.121-122.

[9]　Marie-Francoise Lanfant , John B. Allcock and Edward M. Bruner, International Tourism: Identity and Change(London:Sage,1995),p.25.

球化似乎有所障礙。

　　科恩（Robin Cohen）與肯尼迪（Paul Kennedy）　對於全球化特徵提出了六點詮釋[10]，包括：時空概念的變化、文化互動的增長、面臨共同的問題、聯繫與依存的增加、跨國行為體的發展、全方位的結合與互動，本研究將其分別應用在大陸出境旅遊、旅遊外交、民主化與大陸民眾來台旅遊政策等各章節的解釋上，敘述如下：

壹、時空概念的變化

　　由於人類間快速的流動與交流，導致時間與空間的巨大改變，羅伯遜稱此為「世界的壓縮」（compression）[11]。賀爾德等人也認為「全球化改變了時空的過程，使不同區域的人類活動連接在一起」，因此跨越邊界的活動開始「有規則」的展開，尤其隨著運輸體系的發展，人口在全球流動的速度不斷提高[12]。這其中噴射客機扮演了劃時代角色，因為國與國之間成為一日生活圈，交通費用也大幅降低，使得跨國旅遊的時空距離明顯縮短，如此提供了中國大陸發展出境旅遊的有利條件。根據賀爾德等人的觀察，從西元一五〇〇年以前的「前現代時期」（premodern）到一七六〇年的「現代早期」（early modern），個人旅遊與遷移的速度都非常慢，而從一七六〇到一九四五年的「現代時期」（modern）個人旅遊與遷移的速度雖然屬於中等但不斷增快，而從一九四五年以後的「當代時期」（contemporary），隨著交通工具的發展，個人旅遊與遷移的速度便非常快速[13]。因此鮑曼就曾認為，

[10]　Robin Cohen and Paul Kennedy, Global Sociology (London:Macmillan Press Ltd.,2000),p.24.

[11]　Roland Robertson, Globalization: Social Theory and Global Culture,p.8.

[12]　David Held , Anthony McGrew,David Goldblatt and Jonathan Perraton,Global Transformations:Politics,Economics and Culture,p.15.

[13]　David Held , Anthony McGrew,David Goldblatt and Jonathan Perraton,Global Transformations:Politics,Economics and Culture ,p.308.

福山（Francis Fukuyama）所宣告的「歷史終結」或許仍然太早，但「地理終結」卻已到來，地球物理邊界的觀點越來越不重要[14]。

　　這一方面提供了大陸發展旅遊外交之有利條件，另一方面這些先進而價格平民化的運輸工具，也使得大陸民眾有能力前往其他國家，感受不同政治制度下的生活模式，這包括了民主法治的生活。

　　此外，兩岸在冷戰時期不但敵對，更有如兩個世界般的遙遠，但隨著兩岸經貿與人員流動的密切，加上航空工具的發達，已經徹底改變兩岸的時空概念。目前對於台灣民眾來說，大陸已經接近所謂「一日生活圈」，未來若兩岸直航後，此一效應將更為顯著。但對於大陸民眾來說，前來台灣卻因相關法令限制仍然困難重重，其「時空概念」並未有明顯的改變，因此這種「不對稱」的發展，在台灣邁向全球化的進程中勢必要予以調整。

貳、文化互動的增長

　　全球化的特徵之一是不同文化之間的互動機會與頻率增加，誠如賀爾德等人認為「旅遊業是文化全球化最明顯的形式之一」[15]，藉由跨國旅遊的發展，觀光客可以透過實際的親身體驗，來領略不同文化的特殊性，才能夠尊重、包容與欣賞不同文化，這有利於不同國家與民族之間的文化互動與交流，以避免如杭廷頓（Samuel P .Huntington）所預言「文明衝突」的發生[16]。而這種旅遊感受與過去透過書籍、電

[14] Zygmunt Bauman,Globalization:The Human Consequences,p.12.

[15] David Held , Anthony McGrew,David Goldblatt and Jonathan Perraton,Global Transformations:Politics,Economics and Culture,p.360.

[16] 請參考 Samuel P .Huntington,The Clash of Civilizations and the Remaking of World Order(New York:Simon and Schuster,1996). Jeanne E. Gullahorn, "An Extension of the U-curve Hypothesis" ,Journal of Social Issues, vol.19, (1963),pp.33-47.　Kalervo Oberg , "Cultural Shock: Adjustment to New Cultural Environments" ,Practical Anthropology,vol.7 ,(1960),pp.177-182.

影、電視等方式相較，其影響更為直接而強烈，大陸觀光客出國之後，在感受他國文化的同時，當然也包括了政治文化，特別是自由民主的政治文化。另一方面，科恩與肯尼迪強調「世界觀光客本身就代表著全球化」[17]，因為觀光客不但只是去領略別人的文化，自己本身也是文化的傳遞者。利用全球化對於異質文化理解與包容的特質，中國大陸觀光客的輸出，既是吸收其他文化之長，也是向外輸出不同型態之中國文化，包含儒家思想、價值觀、大國風範、和平形象，並展現大陸面對全球化的信心與決心，形塑有利於大陸外交發展的氛圍與氣候。

對於兩岸關係來說，透過大陸觀光客來台旅遊，可以讓他們瞭解台灣真正的社會文化與民主價值，避免被大陸官方傳媒所誤導，也可讓台灣民眾親身瞭解大陸民眾的思維，如此將有助於兩岸文化互動的增長與彼此瞭解。

參、面臨共同的問題

在全球化下，許多問題不再只是侷限於某一國家，其可能向外擴散而使全世界人類都受到影響，或者各國都有相同之問題而必須共同關注，例如在一九六八年強調「非物質化」的「後物質主義」（post materialist）文化價值帶動下，「環保主義」（environmentalism）開始盛行，雖然窮國與富國的出發點不盡相同，但透過全球性的聯繫，「環境正義」（environmental justice）的觀念開始廣泛傳遞[18]。

而就跨國旅遊來說，涉及兩國全球共同議題，首先，在全球化下的國家主權雖然依舊存在，但其自主性正受到不斷的限制，特別在面

[17] Robin Cohen and Paul Kennedy, Global Sociology, p.216.

[18] Joan Martinez-Alier, "Environmental Justice(Local and Global)", in Fredric Jameson and Masao Miyoshi (eds.), The Cultures of Globalization(Durham:Duke University Press,1998),pp.314-319.

對經濟自由化與社會開放的壓力時最為明顯；此外誠如前述，當「全球性自由移動」已成為全球化的普世價值時，如鮑曼所言，隨著技術導致時空距離的消失，將許多人從地域的束縛中解放，「這代表著史無前例的自由，享受前所未有的遠距離移動經驗與能力」[19]。因此，中國大陸今天開放出境旅遊，所彰顯的是一方面大陸已經順應全球化的主權觀，對於人民之社會開放要求予以正面回應，而非過去般的打壓與漠視；另一方面則是隨著改革開放，大陸民眾已經能與其他進步國家一般的享受移動自由，隨著綜合國力的提升，大陸民眾也已具備遠距離移動的能力。因此，大陸不僅在軍事、政治、經濟、外交等「硬國力」（hard national power）是大國，在民眾生活品質與自由程度增加的「軟國力」（soft national power）方面也要成為大國。所以，「不自主主權觀」與「全球性自由移動」這兩個課題，大陸官方過去或許並不認同，但隨著全球化進程，以及大陸民眾對於全球移動更為重視與要求更多時，大陸官方也無法再視若無睹的進行鎖國政策，如今不但予以接受，並且藉由出境旅遊來加以展現。

另一方面，當「全球性自由移動」已成為跨國旅遊的思想基礎與世界公民所關注的焦點時，當大陸隨著改革開放與經濟起飛後，人民已能享受移動自由，甚至其他國家均能去唯獨台灣不能行時，台灣也必須順應此一發展情勢而無法多作限制。

肆、聯繫與依存的增加

在全球化進程中，不同國家間人們聯繫依存之程度與機會大幅增加，誠如科司特（Manuel Castells）認為，隨著跨國交流與互動的緊密，人與人之間形成一種「網絡社會」（network society），這些網絡衝破了固有疆域，使得社會向外擴散而與其他社會結合[20]，這就如楊

[19] Zygmunt Bauman,Globalization:The Human Consequences,pp.12-18.

[20] Manuel Castells,The Rise of the Network Society(Oxford:Blackwell,1996),p.469.

(Gillian Young)所言「全球化意義的最重要條件，就是社會關係空間的規模在全球之擴大，這不僅是指物理空間，而是指全球性的社會空間」[21]。根據弗里德曼（Janathan Friedman）的觀察，羅伯遜所談的「世界壓縮」，除了強調時空距離的縮短外，另外一層意義就是「全球互賴的增加，與互賴意識的增強」[22]，而在後冷戰時期的全球化進程中，不同國家間的聯繫與依存程度大幅增加，國際關係學者基歐漢（Robert O. Keohane）與奈伊（Joseph S. Nye）也提出所謂「複合互賴」（complex interdependence）之觀點，強調在國際關係與跨國互動日益密切與複雜的情況下，各種行為者間都會受到彼此行動的影響，而且彼此的需求與依賴也將有增無減[23]。

　　從政治層面來說，國家之間相互影響日益深遠，許多觀點也在彼此間激盪與衝突，當民主、自由、憲政、法治、人權成為人類共同信仰的價值時，中國大陸在全球化的浪潮下也受到影響；而就其他國家來說，一個穩定而堅持改革開放，並且逐漸走向民主、自由、法治的中國，是符合其他國家的最大利益。特別在八〇年代末期蘇聯與東歐等社會主義國家一一走向民主體制，使得大陸在面對民主化問題時的壓力有增無減，因此就西方民主國家來說，透過出境旅遊可以成為對於大陸進行和平演變與有助於其民主化的渠道。

　　而就經濟層面來說，從一九九七年的亞洲金融風暴後，東南亞與日本首當其衝，接著全球都籠罩在經濟不景氣的陰霾中，唯獨中國大陸的經濟成長獨步全球。因此當各國都面臨經濟發展與增進就業的壓力時，無法繼續容忍大陸只發展入境旅遊而大量賺取外匯與創造就

[21] Gillian Young,International Relations in a Global Age:A Conceptual Challenge(London:Polity Press,1999),p.97.

[22] Janathan Friedman,Culture Identity and Global Process (London: Sage, 1994), p.196.

[23] Robert O.Keohane and Joseph S.Nye,Power and Interdependence(New York:Harper Collins,1989),pp.23-28.

業，卻不願意在經濟崛起後釋出觀光客以提供其他國家的「經濟援助」。因此，在全球化的互賴浪潮下，大陸無法再獨善其身，而必須兼善天下的讓其他國家分享大陸崛起後的成果；大陸不但必須共同面對問題並且應作出回饋與貢獻，更可藉此展現大陸重視聯繫、互賴、依存的意願，以表現泱泱大國之風範。

而就兩岸關係來說，過去20多年，台灣民眾大量前往大陸旅遊，輸入了鉅額外匯與增進當地就業，如今在此複合互賴與聯繫依存之架構下，似乎正是大陸觀光客來台旅遊以提供相同「回饋」的時機。

伍、跨國行為體的發展

從七〇年代開始，隨著區域經濟整合與國際合作事務的增加，國際關係學者就開始懷疑傳統現實主義的主張，其中基歐漢與奈伊所提出之「複合互賴」觀點首先強調「非國家行為者」（non-state actors）將逐漸取代國家主權行為者，而在國際體系與實際國際政治操作中扮演重要的角色，這包括了國際政府組織（International Governmental Organization, IGO）、國際非政府組織（International Non-Governmental Organization, NGO）、跨國公司、公民團體、個人等；其次，軍事武力不再是關鍵因素，取而代之的是經濟；此外，議題之間沒有位階的高低，過去政治議題高高在上的情況已經改變[24]。

根據世界旅遊組織統計，一九九〇年全球旅遊業收入為2,641億美元，二〇〇二年達到4,742億美元，二〇〇三年雖然遭逢SARS風暴但卻反增為5,230億美元，而預計二〇一〇年時將達到67,710億美元[25]，誠如辛格勒（M.Thea Sinclair）與柴桂（Asrat Tsegaye）所說「旅

[24] Robert O.Keohane and Joseph S.Nye,Power and Interdependence,pp.23-28.

[25] WTO,Tourism Highlights Edition 2003(Spain:World Tourism Organization,2003),p.1.WTO,Tourism Highlights Edition 2004 (Spain:World Tourism Organization,2004),p.1.

遊業目前已是全球第三大產業，僅次於石油與汽車業」[26]，因此旅遊經濟議題的重要性與日邊增，旅遊非國家行為者與跨國行為體的重要性不言可喻。以跨國公司而言，旅遊產業中的國際民航、國際旅行社、國際連鎖飯店集團等，其跨國性經營與服務對於觀光客提供了便利，因此誠如弗里德曼所說「旅遊產業是世界上最大的跨國經濟活動之一」[27]，這成為中國大陸發展出境旅遊不可或缺的工具。至於旅遊業的IGO，聯合國轄下的世界旅遊組織是最具代表性者，其對於輔導開發中國家發展旅遊產業功效卓著；東南亞國協的「10+3旅遊部長級會議」，對提升區域旅遊發展亦產生正面效果。而旅遊業的NGO，以全球性的旅遊組織來說，例如世界旅遊暨旅行理事會、國際會議局與觀光局聯盟（International Association of Convention and Visitor Bureau, IACVB）等；全球性之旅遊行業組織，如國際航空運輸協會（International Air Transport Association, IATA）、國際民航組織（International Civil Aviation Organization, ICAO）、世界旅行社協會（World Association of Travel Agencies, WATA）、世界旅行社組織聯合會（Universal Federation of Travel Agents Association, UFTAA）、國際會議協會（International Congress and Convention Association, ICCA）、國際飯店協會（International Hotel Association, IHA）等；旅遊學術研究組織，如旅行暨旅遊研究協會（Travel and Tourism Research Association, TTRA）、國際旅遊科學專家協會（International Association of Scientific Experts in Tourism）等；區域性旅遊組織，如亞太旅行協會（Pacific Asia Travel Association, PATA）、東亞旅行協會（East Asia Travel Association, EATA）、美洲旅行協會（America Society of Travel Agents, ASTA）、拉丁美洲觀光組織聯盟(Confederation de Organization

[26] M.Thea Sinclair and Asrat Tsegaye "International Tourism and Export Instability",in Clement A.Tisdell(ed.), The Economics of Tourism(U.K.: Edward Elgar Pub.,2000), pp.253-270.

[27] Janathan Friedman,Culture Identity and Global Process,pp.201-202.

Turisticas de Ia America Latina, COTAL）等，均提供了大陸展現旅遊外交的舞台，並有助於大陸旅遊行業與國際的快速接軌。

近年來，大陸的旅遊產業不斷走向跨國經營模式，政府也積極參與旅遊相關之IGO，並輔導民間業者參與旅遊產業之NGO。當大陸積極參加各種國際性旅遊組織的同時，全球各大旅遊跨國公司、旅遊團體、外國人士也紛紛進入大陸。這些跨國行為體的互動，一方面有助於大陸向外推動旅遊外交，另一方面也可能會引進各種有別於大陸的政治思維，這當然包括自由民主的思維，因此對於大陸民主化發展也起了若干作用。

另一方面對於兩岸旅遊交流來說，台灣入境旅遊從八〇年代開始走下坡，造成跨國企業投資意願偏低，進而使得台灣旅遊產業的國際化程度受限。若能開放大陸觀光客來台將有助於台灣旅遊產業的復甦，進而能夠吸引外資跨國企業的進入，這不但是台灣旅遊產業國際化發展的契機，更能使台灣有更多實力參與旅遊產業相關之IGO與NGO。

陸、全方位的結合與互動

全球化架構下，不論政治、經濟、社會、文化、技術等領域都會聚集在一起，相互強化而不斷擴大全球化對他人的影響。因此人們必須從一元化的思考模式走向多元化，從過去的「去異求同」走向「存異求同」，從過去素樸的直線式因果觀轉變為結構式，基本上跨國旅遊的功能正有助於此一目標之達成，特別是社會化的效果。

其次是國家由過去以「領土典範」與民族國家為取向的「第一個現代化」轉變為「跨國典範」與全球取向的「第二個現代化」，也就是從「國家中心主義」開始跨越領土界線而走向「去領土化」的「後現代化」全球性思維，因此這不但是跨國旅遊發展的必須條件，也是中國大陸發展出境旅遊中政府必須調整的心態。當大陸擺脫過去的意

識型態而走向改革開放，當大陸開放出境旅遊，都顯示大陸主政者的心態正朝向上述的方向轉變，倘若缺少此一觀念則大陸出境旅遊勢必無法開展。另一方面，當民眾跨越領土界線前往他國旅遊時，也與其他國家的人民進行「全方位的結合與互動」，這恐怕也包括了自由民主思維的傳遞。

而當大陸都已經擺脫過去的重重限制而開放民眾出境旅遊時，台灣似乎也不能固守過去敵我互不往來的冷戰思維，必須更大幅度的開放大陸民眾來台，使得兩岸民眾能夠全方位的相互瞭解。

在此發展下，全球化下的公共事務參與方式，也由過去的「由上（政府）而下（民間）」轉變為「由下而上」[28]，由於大陸民眾對於出境旅遊的需求甚高並且是由人民直接參與，因此符合此一模式；而在兩岸關係方面，開放大陸人士來台旅遊將直接有利於台灣民間旅遊業者，因此對政府開放的壓力始終不斷，這也符合此一「由下而上」決策模式。

第二節　混合經濟理論

中國大陸在發展出境旅遊的另一層意義，是政府對於出境旅遊市場仍然具有相當的制約力量，能夠操控市場的運作。另一方面，從大陸民眾來台旅遊相關政策中也可以發現，當前台灣政府對於旅遊市場亦直接加以介入。

事實上從經濟學的角度來說，倘若一個市場能維持完全競爭而無壟斷、資訊充分與對稱、經濟活動不存有外部性與公共財、規模報酬不變，則可達到所謂「柏拉圖最佳狀態」（Pareto optimality），就是不

[28] 李英明，全球化下的後殖民省思（台北：生智文化公司，2003 年），頁 28-36。

論資源如何重新配置使用，都無法使社會上部分人獲得更高利益，而同時其他人的利益也不會遭致損傷[29]，此即古典與新古典經濟學家所倡導的自由主義理論[30]。然而這種看法顯然太過樂觀，在機會主義的心態下，每個人為了損人利己而出現矇騙，導致柏拉圖最佳狀態的扭曲與「內生交易成本」（ex post transaction cost）的出現[31]。特別是隨著一九三〇年代經濟危機的發生，加上亞當斯密（Adam Smith）對於市場是完全競爭與信息完善的假設瀕臨考驗，造成有效市場的條件並不存在，「市場失靈」（market failure）的問題也就開始顯現，使得凱因斯（John M. Keynes）的「政府干預主義」取代了經濟自由主義。

凱因斯強調政府藉由財政措施刺激消費與增加投資，以彌補自由市場因有效需求不足所存在的大量非自願性失業。其中尤其以羅斯福的「新政」（new deal）成功對抗了大蕭條而為人稱道。二次大戰之後，共產帝國迅速擴展，計劃型管制經濟如日中天，這股風潮開始從蘇聯、中國大陸、北韓、東歐吹向印度、非洲與中南美洲等第三世界國家，即使西方陣營的英國也大力發展國營企業而被譏為「罐頭經濟」。

[29] Donald A. Hay and Derek J. Morris, Industrial Economics and Organization (New York.:Oxford University Press, 1991), p.566.

[30] 有關新古典學派可參考：胡汝銀，競爭與壟斷：社會主義微觀經濟分析（上海：三聯書店，1988 年），頁 8-16。

[31] Xiaokai. Yang and Yew-Kwang Ng,Contributions to Economic Analysis: Specialization and Economic Organization(Amsterdam: North-Holland Press,1993),P.71. 有關內生交易成本請參考 Oliver E. Williamson, "Transaction-Cost Economics:The Governance of Contractual Relations",The Journal of Law and Economics,vol .2 (1979),pp.233-261. Robert Charles O .Matthews, "The Economics of Institutions and the Sources of Growth",Economic Journal, vol.12 (1986),pp.902-910. Cral J. Dahlman, "The Problem of Externality",Journal of Legal Studies, vol.1 (1979),pp.903-910. Benjamin Klein, "Transaction Cost Determinants of Unfair Contractual Arrangements",The American Economic Review, vol.2 (1980),pp.356-362. Yoram Barzel, "Measurement Cost and The Organization of Markets",The Journal of Law and Economics, vol.25 (1982) pp.27-48.

　　然而，七〇年代停滯性通貨膨脹問題卻讓凱因斯主義難以招架，擴張性財政措施使得通膨更加嚴重，但銀根緊縮卻又造成經濟危機，尼克森試圖走凱因斯的道路卻仍然失敗。包括佛里曼(Milton Freedman)的新貨幣主義、寇斯（Ronald H.Coase）的產權學派、布坎南（Norman S.Buchanan）的公共選擇理論（the theory of public choice）等新自由主義思想開始活躍，他們深信「看不見的手」仍然存在，資源的有效配置則必須仰賴市場，雖然完全的訊息難以獲得，但「資訊不對稱」（asymmetric information）並不會因政府的干預而獲得解決，此即「政府失靈」（government failure）的看法。一九七四年海耶克（Friedrich A. Hayek）獲得諾貝爾經濟學獎，英國柴契爾夫人與美國總統雷根相繼採取政府支出與補助減少、國營企業民營化、政府放鬆控制等政策；八〇年代末的「蘇東坡效應」，使得政府完全介入的計劃型經濟宣告失敗，智利、坡利維亞、阿根廷、巴西、印度等第三世界國家也在自由主義的浪潮下經濟開始回春；九〇年代，中國大陸終於進行國營企業改革，另一方面，日本經濟官僚掌握一切與過度保護的結果卻造成泡沫經濟，這種種發展都使得自由主義的經濟思潮方興未艾。

　　所以過份凸顯市場失靈而完全強調政府控制，或是過份渲染政府失靈而一味排斥政府介入都可能是一種極端的看法，市場固然重要，但市場調節卻不能使經濟達到最優化，事實證明政府的宏觀經濟政策可彌補此一不足。時至今日，在自由主義的浪潮下政府到底應該扮演何種角色？應介入市場到何種程度？誠如史坦爾（Thomas Sterner）所言，五〇到六〇年代在凱因斯的遺產與福利經濟學的基礎上，政府被視為是治療市場失靈的萬靈丹；到了七〇年代公共選擇理論、理性預期學派、貨幣主義、新古典總體經濟學又把政府失靈當成流行話題；到了九〇年代東歐社會主義經濟與蘇聯計劃型經濟的垮台，加上亞洲四小龍、中國大陸都成功的發展經濟，因此市場與政府均成為重

要的角色[32]，這就是「混合經濟」（mixed economy）的精神。誠如經濟學家包德威（Robin W. Boadway）與威德賽恩（David E. Wildsain）的說法就是應該將市場與政府共同視為資源配置的機制，兩者過度發展都有可能產生失靈[33]。

　　依據現代經濟學之觀點，對於一般民生必需品來說，均可藉由完全競爭來提升企業經營績效，並進而增進社會福利，因此應採取自由競爭市場模式；至於具有自然獨佔性、公共財性質、市場失靈性高與外部成本大者，才由國家來介入與經營。所以，如何使政府的政策與發揮市場機能達到相互結合的最優組合，政府職能如何與市場機制互補，就是混合經濟理論所關注的焦點。所謂政府職能，是指政府依法對國家社會生活諸領域進行管理所擔負的責任和功能[34]，而隨著時代的變遷，政府職能也產生了轉變。從狹義的觀點而言，政府職能轉變是指政府領導和管理經濟工作方式的改革；而從廣義的觀點來論，政府職能轉變是指政府的職權、作用、功能產生變化、轉換和發展。從廣義與混合經濟的角度出發，當前政府職能轉變內涵主要包括：第一，政府管理的權限，由「無限權力的政府」向「有限權力的政府」轉變，由「全能政府」轉變成「必要權力政府」；第二，政府管理的方式，由「單一行政管理」，向經濟的、法律的、行政的「多元管理」手段轉變；第三，政府管理的能力，由「單一的權力能力」，向「權力能力」和「權威能力」相結合的轉變；第四，政府管理的觀念，由「計劃經濟」的觀念，朝「市場經濟」的觀念轉變[35]。對於上述第四

[32] Thomas Sterner, "Environmental Tax Reform: Theory, Industrialized Country Experience and Relevance in LDC$_S$",in Mats Lundahl and Benno J.Ndulu(eds.), New Directions in Development Economics (London:Routledge,1996), pp.224-248.

[33] Robin W. Boadway and David E. Wildasin, Public Sector Economics (Boston: Little Brown and Company,1984),P.4.

[34] 張成福，倪文傑編，現代政府管理大辭典（北京：中國經濟出版社年，1991年），頁1。

[35] 烏杰主編，中國政府與機構改革（北京：國家行政學院出版社，1998年），

點有關政府管理的概念來說，就是要使政府從計劃經濟下微觀決策者與執行者的角色，轉向市場經濟體制下宏觀管理者的角色，其內容首先是政府要調整對於市場和企業的關係，政府對於市場和企業不再進行直接管理，企業也不再依照政府的行政命令來從事生產與決定交易量，而是依照市場價格的供需；其次，政府在充分尊重市場自由運作的前提下，擬定並透過產業政策來「間接引導」企業的發展方向，使國家的整體產業結構與經濟資源配置都達到最優狀態；第三，政府不再用行政命令來直接干預市場運作，而是透過制定有效的金融和財政政策，對於市場進行宏觀調控。

　　基本上，當前中國大陸對於出境旅遊市場的控制，自然不屬於自由主義，而是屬於政府干預主義，但隨著大陸加入世貿組織之後旅遊市場的開放，目前看來似乎是有朝向混合經濟方向發展的趨勢，也就是一方面政府為了遂行外交與政治之目的，對於出境旅遊的開放國家與開放幅度等旅遊政策，予以直接而絕對介入，這與一般民主國家在政策決策時還必須顧及反對政黨、媒體輿論、民意代表、利益團體、其他部會意見與選舉壓力等因素截然不同；另一方面對於出境旅遊市場之運作則不如過去般的採取直接干涉，而是透過行政手段進行間接干預，並且透過若干政策來彌補市場機制的缺陷，例如近年來極為嚴重之低價競爭、零團費、強迫購物、惡性甩團、旅遊品質過差等消費者權益受損問題。而對於兩岸旅遊交流來說，台灣政府為了經濟因素，一方面開放大陸民眾來台旅遊，但另一方面又因為政治考量，對於此一入境旅遊市場進行直接的介入，因此也具有政府干預主義色彩。

　　所以，混合經濟所強調的是一個國家的介入是有前提的，發展經濟學學者庫傑爾（Anne Krueger）就認為若要採取藉由政府干涉的力量來克服市場失靈，其前提必須是政府的目的在於獲致經濟效率，也

頁 449。Jang C. Jin and W.Douglas McMillin, "The Macroeconomic Effects of Government Debt in Korea", Applied Economics, Taylor and Francis Journals, vol. 25:1 (1993), pp. 35-42.

就是政府的真正意願在於發展經濟，否則就反而會出現政府失靈[36]。因此混合經濟者相信政府對於產業發展具有較高的預測能力，對於實施總體而宏觀的經濟與產業政策具有充分信息，政府實施經濟政策的目的是促使社會福利的最大化；政府固然應脫離過度管制與介入市場的角色，但仍須藉由其超越企業的獨特能力，透過相關政策來扮演新的角色。因此誠如麥雷斯（Gareth D. Myles）所述「沒有政府調節的經濟活動其不會發生社會最優的結果，而其中特別是法律扮演了重要角色」[37]。

當然，若是站在兩岸旅遊業者的角度來看，勢必認為兩岸政府都應該避免干涉此一旅遊市場而完全開放，但事實上即使是自由主義的學者也認為市場固然重要，但市場調節卻難以完全使經濟達到最優，政策與法令可以彌補此一不足。方蘭利（Jose M. Fanelli）與法蘭克爾（Roberto Frenkel）就指出「倘若市場的功能是完善的，經濟政策就是多餘」[38]，因此在產業經濟學的產業發展理論中就強調，任何政府必須藉由產業政策來協助彌補市場機制的缺陷，例如海（Donald A. Hay）與莫理斯（Derek J. Morris）認為政府的介入或許難以避免，但在沒有任何干預的情況下，似乎也沒有別的方式能夠代替政府介入有關資源分配與生產缺乏效率的狀況；而當市場的作用不再那麼可靠時，政府的介入成為提高經濟效率不可或缺的武器；布朗（Charles V. Brown）與傑克森（Peter M. Jackson）也認為除了市場以外的配置資

[36] Christer Gunnarsson and Mats Lundabl, "The Good, The Bad and The Wobbly :State Forms and Third World Economic Performance", in Mats Lundahl and Benno J.Ndulu(eds.),New Directions in Development Economics,pp.255-256.

[37] Gareth D. Myles, Public Economics(New York: Cambridge University Press,1995), p.5.另一方面麥雷斯明確的指出，在混合經濟的情況下，個人決策固然應受到尊重，但政府的介入也會影響個人的選擇，而政策的選擇就是一種對個人選擇的管理，並且達到一種均衡。

[38] Jose M. Fanelli and Roberto Frenkel, "Macropolicies for the Transition from Stabilization to Growth",in Mats Lundahl and Benno J.Ndulu (eds.), New Directions in Development Economics,p.31.

源方式就是公共部門[39]。

因此從上述可知，倘若能將市場與政府職能控制在最適當的邊界內，不但可以促進社會資源分配的最優化與交易成本最小化，並可加速國民經濟的發展，此即混合經濟理論所欲追求的理想與目標。

未來，中國大陸若採取混合經濟模式來推動出境旅遊，相信既可以維持出境旅遊市場的活潑性，又可透過政策來防止近年來不斷發生的惡性競爭問題。另一方面同樣的，台灣政府若採取混合經濟模式來推動大陸民眾來台旅遊，既可促進台灣旅遊市場的生機，又可透過適當的法令規範來防止影響國家安全與社會安定之問題。

第三節　旅遊經援理論

對於一個國家來說，觀光客的蒞臨可以達到以下的政治經濟效果，這也就是中國大陸藉此進行旅遊外交與旅遊統戰之主要原因。

壹、有利於外匯創造

所謂外匯（foreign exchange）可以分成動態與靜態兩個面向來解釋，就動態而言，主要是由於各國具有獨立而不同的貨幣單位，在履行國際支付之際必須先把本國通貨兌換成外國通貨，或把外國通貨轉化為本國通貨，這種不同通貨的兌換過程就是所謂外匯；另一方面從靜態的觀點來看則可以採取國際貨幣組織的定義：「外匯是貨幣行政當局（中央銀行、貨幣管理機構、外匯平準基金組織與財政部）以銀行存款、財政部庫券、長短期政府庫券等形式所保有，國際收支逆差

[39] Donald A. Hay and Derek J. Morris, Industrial Economics and Organization, pp. 631-637. Charles V. Brown and Peter M. Jackson ,Public Sector Economics (U.K. : Blackwell Ltd.,1990),P.3.

時可使用之債權」[40]。基本上，一個國家之所以希望獲得外匯，其目的是為了購買外國商品與勞務的需要，因此每個國家都需要外匯，特別是正在建設發展的開發中國家，其需要外匯來支付大額的先進機械、設備、材料的進口；另一方面，當前在評價一個國家的綜合國力時，其所具備外匯存底的豐厚程度也是要項之一，因為外匯存底與黃金、特別提款權（special drawing rights）、基金組織中儲備等相較，是國際儲備中最重要與最活躍的組成部分，而國際儲備所代表的正是一個國家國際支付能力的保證，以及國家信用與國際競爭優勢的證明。

旅遊業與外匯具有密切的關連性，就一個國家而言出境旅遊會造成外匯損耗，國內旅遊對外匯的創造效益不明顯，而入境旅遊則是外匯的創造者，例如當中國大陸觀光客入境台灣消費後，便會對台灣直接產生外匯收入，因為這種旅遊消費就是台灣一種就地的「出口貿易」，但對大陸而言則是屬於出境旅遊因此會產生外匯損耗。另一方面，入境旅遊兌換的匯率要遠優於外貿出口，原因一方面是外貿過程中常有貿易壁壘的存在，另一方面則是外貿中必然有關稅的損耗，因此入境旅遊可以說是創匯效果最佳的工具。

當旅遊產業發展的速度越快與規模越大時，創造外匯的效果也越顯著，這種效果尤其在開發中國家最為明顯，例如二次大戰後的「馬歇爾計畫」，即以發展旅遊事業使歐洲國家獲得大量外匯而促進了經濟復甦，西班牙在二次大戰後也因發展旅遊事業而脫離了貧窮國家行列[41]。

旅遊創造外匯的重要性可從國際收支平衡表（balance of internation payments）中清楚發現，所謂國際收支平衡表係指一定期間內一國與外國所有經濟交易的報表，這些交易包括商品貿易、勞務交換與資本轉移[42]。藉由這一定期間內（通常是一年內），與其他國家

[40] 朱邦寧，國際經濟學（北京：中共中央黨校出版社，1999 年），頁 157。
[41] 陳思倫、宋秉明、林連聰，觀光學概論（台北：國立空中大學，1998 年），頁 314。
[42] 白俊男，國際經濟學（台北：三民書局，1980 年），頁 326。

所進行之經濟交易記錄中，可以發現外國債權（貸項credit）與債務（借項debit）間的總和問題。所謂債權係指外匯的收入（或資本的流入），這其中商品的輸出是最大項，此外尚包括將運輸、通訊、旅遊、保險、資本基金等無形勞務售予外國居民，都對於創匯有相當之貢獻[43]；反之，所謂債務就是外匯的支出，包括向外國購買商品與勞務等的花費。

在國際收支的結構中，可以分為經常項目、資本往來項目、誤差與遺漏項目、官方儲備資產增減額等四大類[44]。經常項目又被稱為商品（財貨）與勞務項目，不論是貸項或借項其通常都是金額最大的項目，而且是國際經濟關係中「真正的」實體，也就是世界經濟存在的最根本基礎，其他三個項目往往只是輔助與支持的項目而缺乏獨立之貢獻；此外，經常項目是國民所得中的國際帳項目，因此其重要性可說是舉足輕重。在經常項目下可以區分為「對外貿易」與「非貿易往來項目」兩大類[45]，而旅遊業的收支就屬於非貿易往來項目，如表2-1所示旅遊收入也就是入境旅遊收入是屬於貸方項，而旅遊支出即出境旅遊消費是屬於借方項，其中所包含的內容如下：

表2-1　旅遊業對於國際收支之比較表

	借方（費用）	貸方（產品）
收支情況	旅遊支出(tourism expenditures)：本國國民在國外的開支	旅遊收入（tourism revenues）：外國觀光客在本國境內直接或間接的支出
貨品進出	貨品輸入（以食品與裝備為主）	貨品輸出（紀念品、手工藝品、古董等）
交通運輸	本國國民的境外旅行費用花費	外國觀光客在本國境內之旅行費用，但不包含國際交通費用
投資	本國國民赴國外之旅遊投資	外國人至本國投資之旅遊產業

[43] 蔣敬一，現代國際經濟（台北：幼獅書店，1973年），頁121-124。

[44] 朱邦寧，國際經濟學，頁140-141。

[45] 李秋鳳，論台灣觀光事業的經濟效益（台北：震古出版社，1978年），頁28。

		所獲利潤
移民匯款	於本國旅遊產業就業之外國勞工	在國外旅遊事業中工作的本國民眾
結果	借差＝虧欠	貸差＝剩餘

資料來源：作者自行整理

　　當借方與貸方相等時，稱之國際收支平衡，但這種情況實際上甚為少見；當借方與貸方相加不等於零時，我們稱之為國際收支不平衡（失衡），若貸方高於借方稱之為「盈餘」（favorable balance）或「順差」（surplus）或「出超」，反之則稱之為「赤字」（deficit）或「逆差」（unfavorable balance）或「入超」，當出現逆差時，政府通常會積極增加外匯收入與鼓勵外資。基本上，大陸觀光客到達某一個國家或是來到台灣，可以增加當地的外匯收入，進而使國際收支達到順差並增加外匯存底，如此將使得該國的國際儲備增加。

貳、帶動其他產業發展

　　根據世界旅遊組織的研究發現，與旅遊業相關的服務行業共有10種，包括外貿服務業（購買、出售、出租）、分銷服務（如旅遊產品零售）、建築與工程服務、運輸服務、通訊服務、教育服務、環境服務、金融服務、健康與社會服務、娛樂文化與體育服務[46]，其中因旅遊業而影響最大的行業是民航業、外貿業與建築業，因此旅遊業通常會發揮火車頭的角色來引導這些行業的起飛。

參、形成外部經濟與乘數效果

　　所謂「外部性」又被稱之為「外部效果」（external effects）或「外溢效果」（spillover effects），在外部性其中包括所謂的外部利益

[46] 程寶庫，世界貿易組織法律問題研究（天津：天津人民出版社，2000年），頁480。

（external benefits）又稱為外部經濟（external economies），即當某一經濟行為的產生造成社會效益超過私人效益過大時，社會獲益會遠遠超過個人或企業的獲益，造成市場機能充分發揮所決定的產量將比最適產量少。

基本上，旅遊業所能形成的外部效益相當大，某個地方若開發成旅遊地，可以帶動相關產業的發展。例如中國大陸西安著名的秦代兵馬俑，除了替旅館業、餐飲業帶來龐大的利潤外，許多民間廠商製造的小型秦俑與紀念品都帶來難以計數的商機，甚至當地所生產的奶粉都以秦俑為商標而大肆宣傳。上述這些利潤當然不屬於兵馬俑展覽館所有，卻是該館所創造出的外部經濟，因為這些利益已經很難計算出是哪些特定產業所能獨享，其影響層面所擴散的結果是周邊民眾整體收入的提升，以及政府稅收的增加。

另一方面，中國大陸觀光客到一個國家去消費的費用，通常是先挹注到旅遊的基礎性行業，如旅館、旅行社、餐廳、遊樂場等，然後再流向旅遊輔助性行業，如大眾交通運輸業、計程車、洗衣店、特種行業等，最後再流到經濟的各部門，如興建旅遊設施與飯店的建築業、供應餐飲原料的蔬果業、提供交通工具製造的汽車商、提供文書處理的電腦廠商等。這種一再轉手的「輾轉性」經濟性流動，其轉手越多則經濟貢獻也越大，因為如此將可以直接增加國民就業機會與政府稅收。這種因為交易次數與循環次數的增加，而造成國家經濟發展幅度的提升，就是所謂的「乘數效果」（multiplier effect），或稱之為「衍生性（induced）效果」。

今天，中國大陸觀光客在外國或台灣消費之每一單元，在經濟上都可創造更大的經濟效益，根據世界旅遊組織的研究發現，旅遊業直接收入1美元，就會給國民經濟相關行業帶來4.3美元的增值效益[47]；艾雪（Brian H.Acher）與歐文（C.B. Owen）也提出了所謂「觀光客

[47] 張廣瑞、魏小安、劉德謙主編，二〇〇三－二〇〇五年中國旅遊發展分析與預測（北京：社會科學文獻出版社，2005年），頁253。

區域性乘數」（tourist regional multipliers），經過對於英國威爾斯地區的調查，發現旅館住宿的乘數為1.25，也就是說觀光客消費的每1英鎊中有25便士為此一地方扣除成本後的收入淨值，因此當觀光客越使用這地方的服務與旅遊商品，則該地區所獲得的收入就越大[48]。由此可見，旅遊產業對於一個國家所產生之乘數效果相當具體，故瓦哈伯（Solath Wahab）教授曾經說：「當財富與生產上的差異無法完全拉平時，旅遊事業可以作為一種經濟上的補償措施，旅遊事業能夠將工商業所凝聚的購買力導向經濟薄弱的地區」[49]。

肆、增加民眾就業

　　依據世界旅遊暨旅行理事會的調查，一九九九年時旅遊業直接或間接提供了近2,000萬個就業機會，約占世界總雇傭職業的8%，到二〇一〇年預計可提供就業機會約2,540萬個；而根據美國旅遊協會的統計，在一九八六年到一九九六年的10年間，美國旅遊產業創造了約660萬個就業機會，而間接工作機會甚至達到890餘萬個，因此該協會認為如果沒有旅遊業，美國失業率將會超過5.6%-11.2%[50]，而從表2-2也可以看出未來旅遊業對於增加就業上的幫助，其中以東亞地區的增長率最為顯著。由此可見旅遊業對於提供就業方面，具有非常正面的效果，事實上若干國家的就業幾乎完全依賴旅遊產業，例如牙買加旅遊業就達到約全國總就業人口的四分之一。

[48]　轉引自 Philip L.Pearce,The Social Psychology of Tourist Behaviour(Oxford:Pergamon,1982),p.3.

[49]　轉引自李秋鳳，論台灣觀光事業的經濟效益，頁 114。

[50]　劉傳、朱玉槐，旅遊學（廣州：廣東旅遊出版社，1999 年），頁 231。

表2-2 一九九七至二○○七年全球各地區旅遊就業人數增長預測表

地區	東亞	歐盟	大洋洲	北美洲	北非
成長率（%）	80.1	9.7	23.2	19.3	19.3
增長人數（萬）	2,094	184	55	340	340

資料來源：中國旅遊報，1997年9月25日。

　　司馬威（Ahmed Smaoui）認為旅遊對於就業機會的創造可以區分為直接與間接兩種[51]，所謂直接增加的行業就是旅遊事業的「基礎性行業」，如旅館、餐廳、土產店、旅行社、遊樂業、交通業等，這些行業會直接幫助觀光客達到旅遊的目的；而間接增加的行業則是旅遊事業的「輔助性行業」，如提供餐廳菜餚的菜販、興建飯店的建築工人等等，因此麥金多斯（Mcintosh）教授認為這就是旅遊事業優於其他產業的一種「衍生就業效果」（induced employment effects）[52]。根據世界旅遊組織統計，旅遊部門每直接增加1位服務人員，社會上就可增加5名相配套的間接服務人員[53]；而根據劉傳、朱玉槐的研究顯示，觀光旅館每增加1個房間就可提供1至3個直接就業機會，以及3至5個間接就業機會[54]。

　　由於旅遊產業需要大量的人力來投入，所以是屬於勞力密集產業，多數工作無法依靠機器或電腦來代替，因此可以創造大量的就業機會。無怪乎如美國、英國、法國、德國、義大利、西班牙等西方已開發國家，不但綜合國力位在全球領先地位，而且工業、高科技產業與服務業也執全球之牛耳，因此大力發展資本密集產業，而由於工資昂貴故不適合發展勞力密集產業，只有朝「高報酬勞力密集產業」的旅遊業發展，故特別予以注重而長期居於領先地位。以二○○三年為

[51] 轉引自 Robert Lanquar 著，黃發典譯，觀光旅遊社會學（台北：遠流出版公司，1993 年），頁 91。
[52] 轉引自李秋鳳，論台灣觀光事業的經濟效益，頁 67。
[53] 莫童，加入世貿意味什麼（北京：中國城市出版社，1999 年），頁 171。
[54] 劉傳、朱玉槐，旅遊學，頁 116。

例，全球前10大入境旅遊國為法國、西班牙、美國、義大利、大陸、英國、奧地利、墨西哥、德國、加拿大，其中多數屬於已開發國家[55]。而旅遊業對於吸納剩餘勞動力也有以下特徵：

一、當地勞動力受到青睞

一般旅遊業者多會僱用當地民眾，除了對環境熟悉外，公司不用負擔食宿，當地民眾也因不必離鄉背井而減少流動率與社會問題。而且許多旅遊資源都位居鄉村，使業者負擔的薪資成本較低，而鄉村民眾生性樸實也是原因之一。此外，許多具當地特色的表演也只能由在地人士擔綱，例如若由非原住民來表演其傳統歌舞，勢必讓觀光客大失所望。

二、進入門檻甚低

許多旅遊產業的工作並沒有太多學歷、年齡與性別的限制，例如飯店的清潔工作、餐飲部門的服務生工作、景點的清潔與維護、紀念品的銷售等，只要具備相當的體力與服務熱誠就能擔任。相對的，屬於多資本密集的高科技產業，不但學歷要求在大學以上，年齡也都要求在40歲以下，較高的進入門檻當然難以吸納大量勞動力。

三、小額資本即可創業

全世界的旅遊景點，大多有當地民眾所建立的相關企業，例如京都嵐山地區的舢舨、寺廟所販賣的「御守」、台灣陽明山的炒野菜與土雞販售等，都是小本經營，甚至是個人經營，這些小額經營能使當地民眾生活獲得充分改善。例如近年來深受歡迎而地處西藏、四川與雲南三省交界的香格里拉，從原本人煙罕至的禁地，一躍成為舉世皆知的新興旅遊點。當地民眾原本以伐木為生，當旅遊業發展後生活獲得改善，許多居民的住家成了觀光客參觀的場所，原本開伐木卡車的

[55] WTO,Tourism Highlights Edition2004,p.3.

司機搖身一變成了遊覽車師傅，使得許多西藏人將旅遊業視為改善生活的萬靈丹。

四、民眾獲利速度快

許多旅遊景點只要觀光客蒞臨就有生意可做，不似過去農業生產從播種到收成往往曠日廢時，還得承擔天然災害的威脅。

因為上述四個因素，使得旅遊產業在開發中國家的發展獲得民眾的歡迎，因為民眾可以立即改善原本貧困的生活，特別是替農民找到了新的工作機會。誠如劉易斯（Arthur　W.Lewis）所述，低度開發國家通常是一種「二元經濟模型」（daul economy models），既具有一個現代化的交換部門，也具有一個本土而維持生存的部門。就後者來說就是勞動力的剩餘現象，其剩餘勞動力可用來代替「資本」，因此應該發展勞力密集產業，並使勞動力從農業部門逐漸轉出[56]，基本上旅遊業的發展正可達到上述效果。

伍、增進政府稅收

綜觀世界各國，觀光客到達該國旅遊後，對於政府的稅收都有直接而具體的效果，這包括企業的營利事業所得稅、個人所得稅、進口關稅、貨物稅等。

[56]　轉引自 Subrata Ghatak, Development Economics(New York:Longman Inc.,1978), p.41.有關旅遊產業對於開發中國家之經濟助益，請參考 Harry G.Matthews, "Radicals and Third World Tourism: A Caribbean Focus" ,Annals of Tourism Research, vol.5 (1977),pp.20-29.

第四節　民主化理論

　　所謂「民主」，根據政治學者道爾（Robert A.Dahl）的說法必須包含「公開競爭」與「包容」的兩大標準，而在此前提下民主需具備之條件如下[57]：

一、憲法明文規定，具有政策制訂權力之官員與民意代表，必須經由選舉方式產生。

二、選舉必須定期舉行，其過程必須自由、公平、公開，而人民也具有和平罷免官員與民代之權利。

三、所有公民享有平等之投票權。

四、人民依法享有服公職之權利。

五、人民擁有表達意見之自由，人民對於政府施政與社會經濟政策的批評，不遭致打壓與懲罰。

六、法律保障人民可以獲得多種訊息，除了官方媒體外，亦可自由取得其他獨立而不受政府或任何單一機關團體所控制的訊息。

七、公民有權利透過合法與和平之管道，去組織與參與公共生活中各種獨立之組織團體，這包括政治、經濟與社會團體。

　　而所謂「民主化」（democratization），波特（David Potter）認為就是「一個國家在走向民主進程中的政治變遷」[58]，杭廷頓（Samuel P. Huntington）認為人類歷史發展進程中有三波大規模的民主化，第一波是一八二八年到一九二六年，包括美國、英國、法國、義大利、阿根廷與英國的殖民地；第二波是一九四三年到一九六二年，包括西德、義大利、日本、印度與以色列；第三波則是從一九七四年一直延

[57]　Robert A.Dahl, Democracy and its Critics(New Haven:Yale University Press,1989),pp.221-223.

[58]　David Potter, David Goldbalt ,Margaret Kiloh and Paul Lewis, Democratization (Cambridge :Polity Press,1997),p.3.

續到一九九五年仍未停歇，包括葡萄牙、西班牙、拉丁美洲、亞洲、
非洲與東歐若干國家[59]。

壹、現代化理論的正反觀點

　　二次大戰之後，美國不論在政治、經濟與軍事層面都居於領導地
位，美國社會科學界在政府的大力支持下，於一九五〇、六〇年代開
始對於開發中國家的政治發展進行研究。這些學者認為一個國家可以
成功發展民主政治包含若干條件，首先是並非處於戰爭或動亂之環
境，其次是鄰近大國不會干涉該國之內政與民主發展，第三是軍隊、
警察與情治單位能夠嚴守中立而由民選領袖所充分掌握，第四是必須
維持相當之文化同質性。此外，一個經常被提出又較受到爭議的看法
是經濟發展，許多學者從西歐民主國家的發展經驗，認為第三世界國
家若採取市場經濟而獲得重大經濟成長後，可以培養出一大群珍惜基
本權利的中產階級，並進而形成一個多元傾向的市民社會，之後政治
民主化也就水到渠成[60]。例如李普賽（Seymour M. Lipset）在六〇年
代時就認為，經濟發展的財富、工業化、都市化與教育程度等社會條
件，都能夠支持民主化的政治體系[61]。這種說法在六〇年代的西方世
界蔚為風潮，也就是所謂的「現代化理論」（modernization theory）。
這些學者認為包括西歐、北美、日本、澳洲、紐西蘭等國家，當經濟
發展達到一定程度的時候，社會便會逐漸現代化，包括理性化、工業
化、都市化、教育普及化、宗教世俗化、社會分殊化、角色專精化等，
在政治方面隨著中產階級的茁壯則會走向穩定與民主，因此開發中國
家若依循歐美模式則必能朝向西方式的民主發展。

　　但另一方面，也有許多學者對於現代化理論提出了嚴厲批判，他

[59]　請參考 Samuel P. Huntington, The Third Wave: Democratization in the Last
　　Twentieth Century(Norman: University of Oklahoma Press,1991).
[60]　江宜樺，民族主義與民主政治（台北：時報出版公司，2003 年），頁 198-200。
[61]　Seymour M. Lipset,Political Man(London:Heinemann,1960),p.31。

們認為民主政治在這些第三世界國家並不可行,而必須採取威權政體,其中的代表便是杭廷頓。他認為在現代化發展過程中,首先,由於國家缺乏一個強而有力的政治體制來平衡各種利益衝突,以及滿足急速增加的政治參與慾望與期盼,使得這種現代化所帶來的不是穩定的民主政治,而是政治衰敗與政治失序,這包括各種暴力、動亂與激進行為[62]。其次,由於現代化中的經濟發展,使得傳統的社會組成,如家族與階級均遭致破壞;暴發戶為求新的政治權力與社會地位,破壞了原有社會秩序;農村民眾不斷湧入城市而增加對於政府的要求,但政府無法滿足,上述種種都帶來社會的不穩定[63]。第三,由於社會的基本價值觀出現變化,財富與權力有了新的來源,加上政府所掌握的資源快速增加,使得政治日益腐敗[64]。第四,是城鄉間的差距,在現代化中城市成為新興的經濟活動場所,也聚集了新興的社會階級與文化,城市人們產生了優越感而輕視農民,農民則嫉妒城市人,雙方不但敵對也形成不同的世界,這不利於社會的穩定。最後,城市中產階級如學生、知識份子、商人、醫師、銀行家工人、企業家、老師、律師、工程師均積極希望參與政治而產生「城市突破」(urban breakthrough),農民則感到威脅也開始動員參與,形成「綠色興起」(green uprising),使得衝突與暴力難以避免[65]。因此,七〇年代杭廷頓獨排眾議的認為,開發中國家應該朝向「穩定壓倒一切」的不斷進步道路發展。

另一方面,現代化理論在一九七〇年代也遭致依賴理論(dependency theory)、帝國主義論(imperialist theory)與世界體系理論(world system theory)者的嚴厲批判,其原因如下:

[62] Samuel P. Huntington, Political Order in Changing Societies(New Haven:Yale University Press,1969),pp.44-47.

[63] Samuel P. Huntington, Political Order in Changing Societies,pp.49-50.

[64] Samuel P. Huntington, Political Order in Changing Societies,pp.59-61.

[65] Samuel P. Huntington, Political Order in Changing Societies,pp.72-75.

一、許多支持現代化理論的學者，事實上對於非西方國家的認識有限，甚至有所誤解，但卻急於建立龐大的理論系統。

二、現代化理論學者深受行為主義的量化思維影響，只重視看似客觀的統計數據，而忽略數字背後複雜的社會、文化因素。

三、在一九六〇、七〇年代的許多拉丁美洲與第三世界國家的工業化、經濟發展並未帶來民主，反而是威權政體的崛起，或是在威權與民主間徘徊。

四、該理論具有濃厚的「西方中心主義」思維，非但無法設身處地的深入瞭解第三世界國家的心聲，甚至有藉由帝國主義手段控制非西方國家的企圖。

一九八〇年代後，隨著東亞四小龍的崛起與拉丁美洲威權政體的轉型，現代化理論又受到重視，並且逐漸擺脫西方中心主義思維，對於各個國家的傳統文化、思想、民族進行探究，甚至予以接受；此外，重視國際化因素的影響，包括西方的經濟援助與政治壓力、鄰國的民主化氛圍、民主發展的時機等。

隨著八〇年代末期蘇聯、東歐等共產政權一一民主化，杭廷頓也轉而樂觀的看待「第三波民主化」的到來。他認為威權政權合法性的基礎就在於政績之良莠，若政績不佳固然會失去合法性，然而政績良好亦會失去合法性[66]，因為威權政權的經濟發展是民主政治的基礎，將促使其民主轉型而造成威權政權的不穩定[67]。因此杭廷頓強調，快速的經濟發展將迅速為民主政權創造基礎，因為社會結構、信念與文化都會出現激烈變化，尤其當經濟發展達到一定程度，遭遇到短暫的經濟危機，此時最可能從威權政體轉型至民主政治[68]。杭廷頓認為經

[66] Samuel P. Huntington, The Third Wave: Democratization in the Last Twentieth Century, p.55.

[67] Samuel P. Huntington, The Third Wave: Democratization in the Last Twentieth Century, p.59.

[68] Samuel P. Huntington, The Third Wave: Democratization in the Last Twentieth

濟發展會形成一股獨立於國家以外的新興權力來源，會產生分享決策
權的需求；並且會產生社會結構的變遷，進而產生民主化的價值觀[69]。
他甚至認為在社會、經濟與政治的關連性中，經濟發展程度與民主政
治間的關係是最緊密堅實的[70]，其不斷強調「經濟發展對於民主政治
逐漸取代威權制度提供了有利環境」，「經濟發展使民主成為可能」[71]，
原因包括[72]：

一、民眾間容易產生相互信賴感與自由競爭的態度。

二、提高一般民眾的教育程度。

三、各族群間因為資源擴大而更為和諧。

四、社會必須開放對外貿易、投資、科技往來、旅遊與通訊傳播，
　　在融入世界經濟體系的同時，民主的概念也隨之引入。

　　另外包括羅斯梅爾（Dietrich Rueschemeyer）等學者也認為，資本
主義的發展將有利於「城市化」、「提升傳播模式與教育程度」、「市民
社會的發展」、「國家權力的制衡力量」，這些都有助於民主化的發展[73]。

貳、中產階級在民主化過程中的角色

一、階級與中產階級的概念

　　所謂階級（class）根據《韋氏大學辭典》的解釋，是一個社會群

Century,pp.68-72.

[69] Samuel P. Huntington, The Third Wave: Democratization in the Last Twentieth
Century,p.65.

[70] Samuel P. Huntington, The Third Wave: Democratization in the Last Twentieth
Century,p.311.

[71] Samuel P. Huntington, The Third Wave: Democratization in the Last Twentieth
Century,p.316.

[72] Samuel P. Huntington, The Third Wave: Democratization in the Last Twentieth
Century,pp.65-67.

[73] Dietrich Rueschemeyer, Evelyne H. Stephens and John D. Stephens, Capitalist
Development and Democracy(Cambridge:Polity Press,1992),p.6.

體，具有共同的經濟、政治與文化特徵，所具有的社會地位，如藍領階級；而階層（stratum）則是指一種自然或人工形成的物質性層級，例如經濟上最低階層是由長期失業者所組成。因此階級與階層的看法十分相近，若要嚴格區分，只能說階層的區分多偏向於收入、職業等單一指標，而階級的指標則較為多元，包括了經濟、政治與文化等不同面向[74]，本研究所採取的是階級的概念。

　　但上述說法是屬於西方社會的階級觀，與中共建政之後的階級區分並不相同，因為其多從政治與意識型態的角度出發，並有嚴格的階級區分與流動限制。例如在中共建政初期，一九五〇年政務院所通過的「關於劃分農村階級成分的決定」，階級劃分可以區分為13種，包括貧農、中農、富農、地主（包括惡霸、軍閥、官僚、土豪、劣紳）、工人、小手工業者、小商小販、資本家（可分為手工業資本家、商業資本家）、貧民、開明紳士、知識份子、自由職業者與宗教職業者[75]。由於中共自稱工農政府，又自居工人先鋒隊，因此扶持工農、打擊士商。到了文革時期，13種階級被區分成牛鬼蛇神與工農兩大類，前者包括地主、富農、反革命、壞份子、右派、叛徒、特務、走資派與反動學術權威，後者則是「工人階級領導一切」，而農民中則以雇農地位最高。但嚴格說來，牛鬼蛇神只是一種政治分類而非學術分類，而且透過政治力來建構固定的階級結構，成為所謂「世襲階級制度」（caste system），因此實際上僅有工人與農民兩種階級[76]。但在平均主義之政治操作下，工人與農人的經濟收入普遍偏低而成為「均窮」，而且政治地位差異很小，因此也很難成為階級劃分的標準，而僅是職業上的不同。

　　改革開放之後，階級觀念逐漸採取西方的觀點，基本上西方社會

[74] 邱澤奇，中國大陸社會分層狀況的變化（台北：大屯出版社，2000 年），頁 6-8。

[75] 邱澤奇，中國大陸社會分層狀況的變化，頁 67。

[76] 劉創楚、楊慶昆，中國社會：從不變到萬變（香港：中文大學出版社，2001 年），頁 151。

學界通常根據經濟收入的多寡而把人分成高收入階層（或稱富裕階層）、中高收入階層、中等收入階層（或稱中間階層、中產階級）、中低收入階層與低收入階層（或稱貧困階層）[77]。但僅根據經濟收入來劃分仍難以全面解釋社會分層，因此又加上個人在職業結構與權力結構中的位置，使得職業、權力與收入三標準相互整合，而分成三種階級，上層階級、中產階級與下層階級。所謂上層階級包括大財團與大企業之家族、社團與企業負責人、政府高級官員等；中產階級則指擁有一定財產，而在職業與權力方面達到社會中等階層的人，其中另可分成中上階級者，如企業經理人、醫生、律師、大學教授等，與中下階級，例如公司職員、服務生等；下層階級則指沒有財產、經常失業與沒有權力的人，體力勞動者多屬於此[78]，在大陸學術界中如李強等學者多採取此一觀點[79]。在此情況下，大陸民眾的政治地位不再存有重大差異，使得的階級觀念由獨尊政治，到逐漸融入經濟、職業與文化的概念。

二、中產階級與民主化發展

　　針對中產階級（middle-class）對於民主化發展之影響，早在六〇年代李普賽就認為龐大中產階級的出現，是政治現代化與推動民主政治的主要力量[80]；當時的現代化理論中就強調在工業革命初期的十九世紀，以小業主、店主、商人與小農產主為核心的中產階級開始出現，到了二十世紀工業革命的中期與後期，眾多的新興白領辦公室工人（又稱白領階級）加入了中產階級。這些西方的「新中產階級」信奉法治民主，受過大學以上教育，富有理想與理性，具有履行公民權利與參加民主活動所需之能力，以及世俗的、科學的與理性的世界觀。

[77] 毛壽龍，政治社會學（北京：中國社會科學出版社，2001 年），頁 262。
[78] 陸學藝，社會結構的變遷（北京：中國社會科學出版社，1997 年），頁 98-99。
[79] 陸學藝，社會結構的變遷，頁 102。
[80] Seymour M. Lipset, Political Man, p.51.

他們不把官僚機構看作是神聖，認為透過法律可使中產階級避免受到官僚組織的侵害，以法律來制約權力，從而維護法治民主，因此在公共領域中，表現出強烈保護法律的責任與參與政治的願望，強烈反對獨裁統治[81]。而到了九〇年代末期的民主化理論中，中產階級依舊扮演極為重要的角色，杭廷頓認為中產階級的擴大化，包括商人、專業人士、商店老闆、教師、公務員、經理、技術人員、薪水階級等隨著工業化與經濟成長而迅速增加。但是過去中產階級不一定支持民主，因為害怕農民與勞工過激的政治行為會危及中產階級之地位。然而隨著都市中產階級數量大幅增加而凌駕農民與勞工，加上工農激進行動的影響力下降，使得民主對於中產階級的威脅降低，中產階級認為可以透過選舉來增進其權益。因此杭廷頓堅信民主化中最積極的支持者便是都市中產階級，而非工農階級[82]。

　　另一方面從產業經濟學的角度來看，中產階級的擴大化與產業的改變有著密切關係，由於第三產業也就是服務業的快速發展，使得中產階級數量快速增加。基本上，產業結構理論的「三次產業」區分，是由英國經濟學家費雪（Allan George B. Fisher）與克拉克（Colin Clark）所創，費雪在一九三五年曾指出，人類經濟活動之發展有三階段，在初級生產階段以農業、畜牧業為主，第二階段是以工業生產為主，第三階段則是在二十世紀，大量勞動力與資本流入旅遊、娛樂服務、文化藝術、保健、教育與科學等生產[83]；克拉克在一九四〇年進而將其發展成所謂第一產業（primary industry）、第二產業（secondary industry）與第三產業（tertiary industry）的分析方法。他認為隨著經濟的發展與平均國民所得的提高，勞動力將由第一產業逐漸向第二產業移動，進而是第三產業；這種情況在人均國民所得越高

[81]　毛壽龍，政治社會學，頁 283-284。
[82]　Samuel P. Huntington, The Third Wave: Democratization in the Last Twentieth Century,pp.65-67.
[83]　轉引自鄧偉根，產業經濟學研究（北京：經濟管理出版社，2001 年），頁 90。

的國家越明顯，這就是所謂「佩蒂／克拉克定理」（Petty－Clark's Law）
的重要意涵[84]。

　　如表2-3所示，羅斯托（Walt W. Rostow）在《經濟成長的階段》
（The Stages of Economic Growth）一書中指出了經濟成長的六個增長
階段[85]：

表2-3　經濟成長階段比較表

經濟成長階段	主　要　產　業　發　展
傳統社會階段	以初級產品為主，包括農業、森林、燃料、原材料等
起飛前之階段	仍以農業為主體（75%以上的勞動力從事農業）
起飛階段	紡織工業、鐵路建築（農業勞動力降到40%）
進入成熟階段	以資本密集與技術密集產業為主，主要是鋼鐵工業與電力工業（農業勞動力降到25%）
高消費階段	汽車工業
追求生活品質階段	服務業

資料來源：作者自行整理

　　羅斯托認為當經濟發展進入高消費階段時則服務業會逐漸興
起，而當進入追求生活品質階段時，服務業將蓬勃發展[86]。基本上在
多數國家發展過程中，如表2-4所示三大產業的從業人口結構均經歷
一連串的轉移過程，目前先進國家多處在所謂「後工業社會階段」，
非農業生產勞動力達到全部勞動力50%以上，而農業勞動力的比例則
不斷下降，工人人數也逐漸減少，只有第三產業勞動力快速增長。例

[84] 到了七〇年代又有所謂第四產業的出現也就是資訊產業，一九七七年波拉特
（Mac Uri Porat）在其著作《資訊經濟》（The Information Economy）中曾經
提出此一看法。

[85] 請參考：Walt W. Rostow, The Stages of Economic Growth:A Non-Communist
Manifesto (UK: The University Press,1963).

[86] 轉引自 Philip Kotler, Somkid Jatusripitak and Suvit Maesincee, The Marketing of
Nations(New York:The Free Press,1997),pp.82-83.

如美國在二○○一年時，第一、二、三產業佔國內生產毛額的比例分別是1.6％、23.1％與75.3％[87]，佔整體就業人數的比例分別是2.4％、22.4％與75.2％；同年第三產業就業人數佔整體就業人數之比例超過70％以上的國家，還包括香港、新加坡、加拿大、法國、荷蘭、英國與澳洲等國[88]。

表2-4　三次產業發展特性比較表

產業發展特性	社會發展階段	屬性
第一產業產值＞第二產業產值＞第三產業產值	前工業社會模式	低度開發國家
第二產業產值＞第一產業產值＞第三產業產值	工業化初期社會模式	開發中國家
第二產業產值＞第三產業產值＞第一產業產值	工業化後期社會模式	開發中國家
第三產業產值＞第二產業產值＞第一產業產值	後工業社會模式	已開發國家

資料來源：陸學藝，社會結構的變遷（北京：中國社會科學出版社，1997年），頁132。

就在第三產業也就是服務業的迅速發展，使得中產階級快速增加，因為在知識不斷增長的情況下，體力勞動者的藍領階級比重下降，而腦力勞動者的比例提升，社會上出現大量的「白領階級」與專業技術人員，進而形成一個龐大的中產階級[89]，社會的職業結構形成所謂的「橄欖型」[90]。美國政治學家奧勒姆（Anthony M.Orum）就提出了「社會經濟地位」（socioeconomic status,SES）與政治參與之間的

[87] 國際統計年鑑編輯委員會主編，國際統計年鑑二○○四（北京：中國統計出版社，2004年），頁65。

[88] 國際統計年鑑編輯委員會主編，國際統計年鑑二○○四，頁133。

[89] 包括行政管理人員、專業技術人員、市場行銷人員、職員、教師、商業服務人員、醫生、秘書人員等。

[90] 陸學藝，社會結構的變遷，頁132-133。

的關係，當一個人在社會分層中的等級越高，其政治參與的比例也會越高，這包括其職業地位、教育水準與家庭收入等三項指標[91]。他認為許多下層階級與工人階級，也就是SES較低的族群，政治參與不會為他們帶來權力，反倒是中產階級與上層階級，也就是SES屬於中層與上層的族群，能夠透過政治參與來掌握權力[92]。

事實上，中國大陸在改革開放之前就有所謂的中產階級，主要是龐大科層組織下的「國家幹部」，由於中共建政之後採取計劃經濟，政府功能不斷擴大之下國家幹部也跟著快速膨脹，從一九四九年不足200萬，到了一九九九年已經超過4,000萬，這包括在國家機關、黨政機關、社會團體工作的人員，即黨政官員；國營事業的單位領導與白領階級；老師[93]。改革開放之後，隨著私營、合資、外資與鄉鎮企業的崛起，大陸出現了國有制以外的另一管理階層，成為新中產階級的生力軍。而隨著大陸第三產業的快速發展，這些從業者也為中產階級注入新血，他們不但是大陸出境旅遊的主要客源，也成為大陸民主化的重要力量。

第五節　政治社會化理論

政治社會化理論最早是由社會心理學家海曼（Herbert H.Hyman）於一九五九年所提出，他結合了心理學、社會學、教育學等相關理論而提出之論述。

[91] Anthony M.Orum, Introduction to Political Sociology :The Social Anatomy of the Body Politic(New Jersey: Prentice-Hall Inc.,1978),p.289.

[92] Anthony M.Orum, Introduction to Political Sociology :The Social Anatomy of the Body Politic,p.298.

[93] 劉創楚、楊慶昆，中國社會：從不變到萬變，頁 155-156。

壹、政治社會化的意義與途徑

海曼認為所謂政治社會化（political socialization）就是一種學習的過程；格林斯坦（Fred I.Greenstein）則認為政治社會化包括人生各種階段中的一切政治學習（political learning），這包括正式與非正式，計劃與非計劃的學習模式。由此可見，政治社會化可以說是一種政治知識、態度、價值與行為的政治學習，然而政治社會化並非與生俱來，而是一個長期累積的發展過程，誠如阿蒙（Gabriel Almond）所言，政治社會化的過程是不斷進行的，其貫穿了一個人整體的生命歷程[94]。

丹尼斯（Jack Dennis）則認為，政治社會化所學習的對象是政治文化[95]，因此就政治社會化與政治文化的關係來說，一個社會必須透過政治社會化來維繫持久的政治文化，並使得一個社會的政治生活得以延續；阿蒙與佛巴（Sidney Verba）認為政治文化是某一民族在特定時期所流行的政治態度、信仰與情感，其可以分別從整體與個體的角度來觀察，從整體來看其是一個社會長期政治歷史經驗所累積的結果，而從個體角度來說則是個人既有政治生活經驗累積的結果，包括對於政治的認知、情感與評價[96]。

基本上，進行政治社會化的途徑非常多，包括政治傳播、家庭教育、同儕團體的影響、學校公民教育、工作單位的政治取向，都是影響個人政治態度、信仰與情感的要素[97]，其中政治傳播還可細分為政治廣告、政治新聞、人際傳播、民意調查、政府與媒介關係等途徑。

而從上述學者的觀點來看，出境旅遊也可以算是政治社會化的途徑之一，透過非正式與非計劃的模式，中國大陸觀光客到其他國家或

[94] 轉引自陳義彥，台灣地區大學生政治社會化之研究（台北：嘉新水泥公司文教基金會，1978 年），頁 1-5。

[95] 轉引自陳義彥，台灣地區大學生政治社會化之研究，頁 5。

[96] 轉引自毛壽龍，政治社會學，頁 97。

[97] 呂亞力，政治學（台北：三民書局，1987 年），頁 351。

是來到台灣，經由接觸不同的人物與媒體而接觸政治知識、政治態度、價值觀與政治行為，進而成為一種政治學習模式，使其對於政治現象、政治制度與政治人物，產生不同的認知、態度、信仰、情感與評價；但另一方面，台灣民眾在接觸大陸觀光客時也可能形成類似的政治學習效果，透過所接觸大陸觀光客的言談舉止與消費行為，使其對於中國大陸與中共政權產生與過去不同的認知、態度、信仰、情感與評價，因此這種政治社會化是「雙向的」與「相互滲透的」。但在過去以來的相關研究，卻似乎忽略了出境旅遊對於政治社會化影響的議題。

貳、成人的政治社會化

長期以來的政治社會化研究多偏重於兒童階段，強調家庭、學校教育對於日後成年人政治態度的影響，例如海曼就指出「每一個人在他一生之中的早期，就以非常完整的方式學習政治態度，並且在之後持續的表現這些態度」，他強調兒童時期的政治社會化遠比成人時期的政治宣傳來的重要，因此除了少數特例外，大部分成年人的政治行為並不容易改變。因此不論政府、政黨、壓力團體對於成年人施以多麼大的政治宣傳，其效果還是非常有限的[98]。之後，包括伊士頓（David Easton）與丹尼斯、漢斯（Robert D. Hess）與托尼（Judith Torney-Purta）、葛林斯丁（Fred I. Greenstein）、奈米（Richard G. Niemi）等學者在六〇年代末期到七〇年代初均不斷延續海曼的論點[99]。

[98] Maurice Duverger 著，黃一鳴譯，政治社會學（台北：五南圖書公司，1997年），頁 119。

[99] 請參考 David Easton and Jack Dennis ,Children in the Political System : Origins of Political Legitimacy(New York : McGraw-Hill, 1969). Robert D. Hess and Judith Torney-Purta, The Development of Political Attitudes in Children(New York : Doubleday, 1967). Fred I. Greenstein, Children and Politics(New Haven: Yale University Press, 1969). Richard G. Niemi, The Politics of Future Citizens(San Francisco : Jossey-Bass, 1974).

　　然而上述說法卻遭到許多法國學者的質疑，他們認為這頂多只能算是美國社會的特例，例如裴士隆（Annick Percheron）與華格（Clarles Roig）在研究中就發現法國兒童對於政治事物與政治人物的印象相當抽象而遙遠[100]。

　　另一方面，近來對於成年人的政治社會化議題也日益受到重視，阿蒙與佛巴就認為雖然兒童期的非政治性機構之參與經驗，對日後的政治態度與行為有重大影響，但是兒童期以後的經驗則具有更直接的政治意涵；西格爾（Roberta Sigel）也批評過去的研究過於偏重兒童期的學習經驗，認為大部分的政治學習都在青春期之前完成，忽略個人在生命週期中不斷學習的事實，因此他主張成人期的政治社會化議題更值得研究[101]。

　　魏斯保（Robert Weissberg）就提出「遠因的觀點」（primacy argument）與「近因觀點」（recency argument）的理論，他認為過去的政治社會化理論多偏重於「遠因觀點」，強調政治的態度、價值與行為在兒童期就已經形成，但「近因觀點」卻更應受到重視，其強調人的學習經驗越接近成年期，對於政治的影響力越大。因為兒童期受限於智能的程度無法獲得多種的知識、態度與技巧，無法瞭解政治上的複雜概念與真實意涵，而晚進發生的事件也比早期的學習更為突出顯著[102]。

　　隨著個人生理上的成長、教育程度的提高與社會活動範圍的擴展，人的政治認識、情感與評價逐步建立，到成年後政治取向才會確定，但這並非是政治社會化的終點，成年人的政治取向會因其人生閱歷增加與教育水平提高而發生改變，有時甚至是根本性的改變[103]。基

[100] 轉引自 Maurice Duverger 著，黃一鳴譯，政治社會學，頁 120。

[101] 轉引自陳義彥，台灣地區大學生政治社會化之研究，頁 7。

[102] 轉引自陳義彥，台灣地區大學生政治社會化之研究，頁 8。

[103] 趙渭榮，轉型期的中國政治社會化研究（上海：復旦大學出版社，2001 年），頁 39。

本上參與出境觀光客通常必須具有相當之經濟基礎與自我照顧能力，因此參與者多為成年人而非兒童，中國大陸成年觀光客不論是出國或是來台灣進行旅遊活動時，其所接觸的政治資訊，對於其政治態度與行為也自然產生若干政治社會化的影響。

第三章 中國大陸出境旅遊之政策變遷與法令遞嬗

本章將針對中國大陸出境旅遊相關政策與法令體系之變遷進行探討。

第一節 中國大陸出境旅遊政策之發展過程

中國大陸出境旅遊最早於八〇年代由「港澳探親遊」肇始，隨著一九七八年結束文革十年浩劫，大陸當局也由過去的閉關自守，逐步允許內地居民赴港澳進行探親，以下分別從出境探親、旅遊試點與正式開展等三階段進行說明：

壹、八〇年代港、澳、泰之出境探親階段

為方便中國大陸民眾至港澳地區探親訪友，廣東省旅遊公司於一九八三年十一月十五日開始組織廣東省內居民之「赴港探親旅行團」，一九八四年三月中共國務院批准國務院僑務辦公室、港澳事務辦公室、公安部聯合上報之「關於擬組織歸僑、僑眷和港澳台眷屬赴港澳地區探親旅行團的請示」（以下簡稱「港澳探親團請示」），規定統一由中國旅行社總社委託各地分社，承辦赴港澳探親旅行團之一切工作，而香港、澳門中國旅行社則負責在當地接待事務。故當時私人出境活動即以港澳探親為主，且必須由港澳親屬支付費用方可成行。而中國旅行社一家獨佔之情況，直至一九九二年國務院港澳事務辦公室批准福建省海外旅遊公司、華閩旅遊有限公司，及一九九八年增加中國國際旅遊社總社可辦理香港遊後方被打破。

除港澳外，一九八八年經國務院批准，亦允許大陸民眾在「海外

親友付費、擔保」之前提下，前往泰國進行出境探親活動[1]。為配合港澳探親活動之快速發展，一九八五年十一月二十二日全國人大常委員會第13次會議通過「中華人民共和國公民出境入境管理法」（以下簡稱「出入境管理法」），此可謂是中共建政後首部有關出入境之法律，惟其中對於出境旅遊方面之出入境事項並無直接規定，具有間接關係之條文包括第五條中規定公民因私事出境，應向戶口所在地之市、縣公安機關提出申請；另第十二條規定因私事出境之公民，其所使用護照需由公安部或公安部授權之地方公安機關頒發。

此一時期嚴格來說並無所謂出境旅遊，而是出境探親，因為民眾出境之唯一理由即為探親，而且費用均由海外親屬負擔，一般民眾並無自費出境參與旅遊之權利與能力。

貳、九〇年代出境旅遊試點階段

一九九〇年國家旅遊局發布「關於組織我國公民赴東南亞三國旅遊的暫行管理辦法」，對前往泰國、新加坡與馬來西亞之旅遊有所規定，此除代表大陸民眾因私出境地區不再僅限於港、澳、泰外，更是中共建政以來首部有關出境進行旅遊活動之單行法規。

一九九四年七月十三日經全國人大修訂通過之「中華人民共和國公民出境入境管理法實施細則」（以下簡稱「出入境實施細則」）正式發布，其中部分條文較一九八五年之「出入境管理法」更為直接規範了出境旅遊，在第一條將旅遊列為「因私事出境」之項目[2]；第三條中規定因私出境必須提交與出境事由相關之證明；而第七條則規定公民辦妥前往國家之簽證或入境許可證件後，短期出境者應辦理臨時外出之戶口登記，返回後在原居住地恢復其常住戶口[3]。

一九九七年三月十七日經中共國務院批准，國家旅遊局、公安部

[1] 張廣瑞、魏小安、劉德謙主編，二〇〇〇－二〇〇二年中國旅遊發展分析與預測（北京：社會科學文獻出版社，2002年），頁79-80。

[2] 范世平、吳武忠，中國大陸觀光旅遊總論（台北：揚智圖書公司，2004年），頁438-440。

[3] 范世平、吳武忠，中國大陸觀光旅遊總論，頁438-440。

於七月一日發布「中國公民自費出國旅遊管理暫行辦法」，使自費出國旅遊具有較為完整而全面性之規範，並且把港澳旅遊、邊境旅遊予以統一納入管理。

　　基本上，從九〇年代之發展可發現，一方面已從出境探親走向遊樂性質較高之出境旅遊；另一方面，隨著中國大陸出境旅遊開放幅度的加快，如表3-1所示包括菲律賓、南韓、澳洲與紐西蘭等國紛紛成為自費組團出境旅遊地區。至於有關出境旅遊法令之建構幅度也明顯加快，規範更為周延，惟其中多為暫時性規定，顯示整體發展仍屬試驗性質較強之「試點」模式。

表3-1　中國大陸開放自費組團出境旅遊國家統計表

	亞洲	大洋洲	美洲	歐洲	非洲	附註
一九八三	香港、澳門					全面開放 合計：2
一九八八	泰國					全面開放 合計：1 累積：3
一九九〇	新加坡、馬來西亞					全面開放 合計：2 累積：5
一九九二	菲律賓					全面開放 合計：1 累積：6
一九九八	韓國					全面開放 合計：1 累積：7
一九九九		澳大利亞、紐西蘭				僅北京、上海、廣州試辦。二〇〇四年七月一日增加天津、河北、山東、江蘇、浙江、重慶

					合計：2 累積：9
二〇〇〇	日本、越南、柬埔寨、緬甸、汶萊				日本僅開放北京、上海、廣州三地，其餘國家是全面開放。二〇〇四年九月十五日日本增開天津、山東、浙江、江蘇、遼寧，二〇〇五年七月二十五日日本全面開放 合計：5 累積：14
二〇〇一	尼泊爾、印度尼西亞		馬耳他、土耳其	埃及	全面開放 合計：5 累積：19
二〇〇三	印度、斯里蘭卡、巴基斯坦	古巴	德國、克羅地亞、匈牙利、馬爾地夫	南非	全面開放 合計：9 累積：28
二〇〇四	寮國、約旦		希臘、法國、荷蘭、比利時、盧森堡、葡萄牙、西班牙、義大利、奧地利、芬蘭、瑞典、捷克、愛沙尼亞、拉脫維亞、立陶	賽席爾、坦尚尼亞、模里西斯、辛巴威、肯亞、尚比亞、衣索比亞、突尼西亞	全面開放 合計：36 累積：64

			宛、波蘭、斯洛伐克、斯洛伐尼亞、賽浦路斯、丹麥、愛爾蘭、冰島、挪威、羅馬尼亞、瑞士、列支敦士登			
二〇〇五	北馬里亞那群島聯邦[4]	斐濟、萬那杜	墨西哥、牙買加、巴貝多、安地瓜及巴布達、智利、巴西、秘魯	英國、俄羅斯	全面開放合計：12 累積：76	
總計	20	4	8	34	10	76

資料來源：作者自行整理

參、二十一世紀出境旅遊正式開展階段

　　「中國公民自費出國旅遊管理暫行辦法」經5年試點施行後，其中若干規定因明確度不足而出現實務上之爭議，例如旅行社經營超出規定範圍之業務、業者進行不實廣告宣傳、零團費之低價策略、強迫或欺騙購物、自費行程過多等，均影響出境旅遊市場之健康發展；此外，二〇〇一年十二月中國大陸加入世貿組織後，旅遊業之管理和發展亦必須依循世貿組織規範與人世時之具體承諾，需按照「國民待遇、最惠國待遇、法律透明度」等原則進行調整，故自二〇〇二年七月一日開始正式施行由國務院發布之「中國公民出國旅遊管理辦法」（以下

[4] 北馬里亞納群島為隸屬於美國的自治聯邦，其中塞班島、天寧島和羅塔島是主要島嶼，加上其他11個島嶼組成了北馬里亞納聯邦。

簡稱「出國旅遊辦法」），原「中國公民自費出國旅遊管理暫行辦法」同時廢止。誠如表3-1所示自二○○二年始，開放自費組團出境旅遊國家呈現大幅增加之勢，故緊隨而來七月二十七日「中國公民出國旅遊服務標準」亦正式發布；同年十月二十八日，國家旅遊局發布「出境旅遊領隊人員管理辦法」，致使出境旅遊管理之法令配套措施益形完善，達到所謂「有法可依、有章可循」之發展目標。就政策與法令發展而言，「出國旅遊辦法」一方面代表中共自建政以來首部正式規範出國旅遊之法令終告出現，日後將從「試點」、「暫時」走向「正式開展」；另一方面「出國旅遊辦法」在法律位階屬「國務院行政法規」，遠高於過去之「主管部門規範性文件」性質之「部門規章」。

　　由上述發展過程可知，中國大陸在脫離文革時代之鎖國政策後，一九七八年改革開放之初方有部分官員以探親名義進行出境旅遊，然九○年代起隨著沿海地區經濟發展突飛猛進，出境旅遊已非一般民眾遙不可及之夢想。而大陸也逐步放寬多項民眾出國旅遊限制，如表3-1所示，自二○○二年開始開放國家除了快速增加外，也從初期的亞洲地區，逐漸向歐洲、中南美洲與非洲地區開展，至二○○五年為止共有76個國家與地區開放大陸公民自費組團前往旅遊，而目前開放數量正不斷遞增。

　　此外，如表3-2所示，二○○三年在SARS陰影下出境旅遊人數不但未見減少，反而逆勢激增為2,022萬人次，成長率達到21.8％，二○○四年持續增加。誠如第一章之研究限制部分所述，目前各國出境旅遊人數統計資料尋求不易，但若根據有限資料之表3-3與表3-4來看，以出境旅遊相當興盛之英國與法國為例，其近年來成長率均已趨緩，甚至出現負成長；而如表3-5所示，二○○三年出境旅遊花費居全球第4位的日本，其二○○四年出境旅遊人數為1,329.7萬人次，與二○○三年相較減少19.5％，另與曾創下最高紀錄的二○○○年之1,781.9

萬人次相較亦有明顯降幅[5]。由此可見，這些原本重要的出境旅遊客源國，在長期發展下成長空間有限，相形之下中國大陸由於發展時間甚短，已成為當前全球增長最快速之新興客源輸出國之一。

<center>表3-2　中國大陸出境旅遊人數統計表</center>

年度	出境總人數（萬人）	增長率（%）	年度	出境總人數（萬人）	增長率（%）
一九九二	292.87		一九九九	923.24	9.5
一九九三	374	27.7	二〇〇〇	1,047.26	13.4
一九九四	373.36	-0.17	二〇〇一	1,213.31	15.8
一九九五	452.05	21	二〇〇二	1,660.23	36.8
一九九六	506.07	11.9	二〇〇三	2,022	21.8
一九九七	532.39	5.2	二〇〇四	2,885	42.68
一九九八	842.56	58.2			

資料來源：徐汎，中國旅遊市場概論（北京：中國旅遊出版社，2004年），頁238。

張廣瑞、魏小安、劉德謙主編，二〇〇三－二〇〇五年中國旅遊發展分析與預測（北京：社會科學文獻出版社，2005年），頁71。

<center>表3-3　英國出境旅遊人數統計表</center>

年度	一九九七	一九九八	一九九九	二〇〇〇	二〇〇一
出國人數（萬人）	4,595.7	5,087.2	5,388.1	5,683.7	5,828.1
成長率	9.3%	10.7%	5.9%	5.5%	2.5%

資料來源：英國Office of National Statistics (ONS)，http://www.irn-research.com/downloads/IRNSampleTravelMarket.pdf.

[5]　日本國法務省入境管理局，日本國出境人數統計，
　　http://china.kyodo.co.jp/2004/shakai/20040115-142.html.

<center>71</center>

表3-4　法國出境旅遊人數統計表

年度	一九九九	二〇〇〇	二〇〇一	二〇〇二	二〇〇三
出國人數（萬人）	1,470	1,660	1,620	1,633	1,615
成長率		12.9%	-2.4%	0.8%	-1.1%

資料來源：http://www.atc.net.au/content/France/Market%20Profile/
France_Outbound_Travel_Snapshot.pdf.

　　誠如表3-5所示，根據世界旅遊組織統計二〇〇三年中國大陸在全球出境旅遊花費上排名第7，而隨著大陸經濟發展與民眾生活水準提高，出境旅遊將有更大成長空間。世界旅遊組織預測至二〇二〇年大陸每年將有近1億名觀光客出國，佔全球總數的6.2%，成為僅次於德國、日本、美國而超越英國、法國之第4大出境客源國[6]。因此，諸多國家都視大陸為觀光客重要來源地，大陸觀光客驚人之消費能力，成為許多國家經濟復甦之一線曙光與觀光產業之發展契機。

表3-5　二〇〇三年世界各國出境旅遊花費統計表（億元美金）

排名	一	二	三	四	五
國家	德國	美國	英國	日本	法國
金額	647	566	485	290	236
排名	六	七	八	九	十
國家	義大利	中國大陸	荷蘭	加拿大	俄羅斯
金額	205	152	146	133	129

資料來源：*WTO, Tourism Highlights Edition2004*（Spain: World
Tourism Organization,2004），p.7.

[6]　張廣瑞、魏小安、劉德謙主編，二〇〇〇－二〇〇二年中國旅遊發展分析與預測，頁90。

第二節　中國大陸出境旅遊之法令變遷

　　本節分別從出境旅遊之基本模式、業者管理、出境旅遊消費者權利保障與邊境旅遊等四個層面，來探討大陸出境旅遊法令之內涵。

壹、中國大陸之法令體系

　　中國大陸之法令體系依據「中華人民共和國立法法」的規定共可分成三個位階[7]，由高而低分別是法律、行政法規、部門規章與地方性法規，根據該法第七十九條的規定「法律的效力高於行政法規、地方性法規、規章」，「行政法規的效力高於地方性法規、規章」，由於地方性法規並非本文之探討範圍，因此如表3-6所示，僅就法律、行政法規、部門規章加以探討。

表3-6　中國大陸法令體系比較表

類別	制訂單位	公布程序	備註
法律	全國人民代表大會和全國人民代表大會常務委員	國家主席簽署主席令予以公布	
行政法規	國務院	由總理簽署國務院令公布	
部門規章	國務院各部、委員會、中國人民銀行、審計署和具有行政管理職能的直屬機構	由部門首長簽署命令予以公布	應當經部務會議或者委員會會議決定

資料來源：作者自行整理

　　中國大陸法律的制訂單位是全國人民代表大會和全國人民代表大會常務委員，依據「中華人民共和國立法法」第七條的規定「全國人民代表大會和全國人民代表大會常務委員會行使國家立法權。全國

[7]　該法係二○○○年三月十五日經第九屆全國人民代表大會第三次會議通過。

人民代表大會制定和修改刑事、民事、國家機構的和其他的基本法律」。第八條規定「下列事項只能制定法律：（一）國家主權的事項；（二）各級人民代表大會、人民政府、人民法院和人民檢察院的產生、組織和職權；（三）民族區域自治制度、特別行政區制度、基層群眾自治制度；（四）犯罪和刑罰；（五）對公民政治權利的剝奪、限制人身自由的強制措施和處罰；（六）對非國有財產的徵收；（七）民事基本制度；（八）基本經濟制度以及財政、稅收、海關、金融和外貿的基本制度；（九）訴訟和仲裁制度；（十）必須由全國人民代表大會及其常務委員會制定法律的其他事項」；另依據同法第二十三條的規定「全國人民代表大會通過的法律由國家主席簽署主席令予以公布」。

　　而行政法規的制訂單位則是國務院，依據「中華人民共和國立法法」第五十六條的規定「國務院根據憲法和法律，制定行政法規」；第五十七條規定「行政法規由國務院組織起草。國務院有關部門認為需要制定行政法規的，應當向國務院報請立項」；而依據第六十一條的規定「行政法規由總理簽署國務院令公布」。

　　至於部門規章，則是由國務院各部、委員會、中國人民銀行、審計署和具有行政管理職能的直屬機構來制訂，依據「中華人民共和國立法法」第七十一條的規定「國務院各部、委員會、中國人民銀行、審計署和具有行政管理職能的直屬機構，可以根據法律和國務院的行政法規、決定、命令，在本部門的許可權範圍內，制定規章」，「部門規章規定的事項應當屬於執行法律或者國務院的行政法規、決定、命令的事項」。另根據同法第七十六條的規定「部門規章由部門首長簽署命令予以公布」；第七十五條規定「部門規章應當經部務會議或者委員會會議決定」。

　　雖然誠如上述，依據「中華人民共和國立法法」有關行政法規與部門規章的頒布，是採用「公布」一詞，然而在實務上，大多數卻是採取「發布」，因此本研究根據實際情況，統一採取「發布」一詞。

貳、當前中國大陸出境旅遊之法令體系

誠如前述，當前中國大陸出境旅遊法令體系可概分為「港澳旅遊」與「出國旅遊」，就前者來說，自一九八三至一九九七年香港回歸為止港澳均為出境探親性質，開放幅度小而參與人數少，故其法令基礎長期依循一九八四年發布之「港澳探親團請示」，性質屬法律位階甚低之「主管部門規範性文件」。一九九七年後雖大舉開放旅遊限制，而正式由出境探親性質轉為出境旅遊，然法律位階並未提升，相關規定散見於協議或規範文件。即使二〇〇二年九月十九日國家旅遊局發布之「關於旅行社組織內地居民赴香港澳門旅遊有關問題的通知」（以下簡稱「港澳旅遊問題通知」）雖屬於部門規章，但其「通知」一詞亦帶有濃厚之規範性文件色彩而欠缺嚴謹性。究其原因，在於九七年後香港經濟低迷，北京中央政府為求短期內予以提升，開出一連串開放大陸民眾前來旅遊之「猛藥」，因此並無多餘時間進行完備之法令建設；加上港澳旅遊較出國旅遊單純，亦無建構完整法令之迫切性。反之，有關出國旅遊之法令建設卻十分完備，誠如表3-7所示，當前中國大陸出境旅遊法令依其規範對象與內容可分為四大類，除邊境旅遊另成體系外，基本上均以「出國旅遊辦法」為其規範主軸，分別敘述如下：

表3-7　中國大陸出境旅遊法令體系整理表

分　類	相　關　法　規	性　質
出境旅遊活動基本模式	出國旅遊辦法	行政法規
	港澳旅遊問題通知	部門規章
旅遊相關業者管理	出國旅遊辦法	行政法規
	港澳旅遊問題通知	部門規章
	旅行社管理條例	行政法規
	中外合資旅行社試點暫行辦法	部門規章
	出境領隊辦法	部門規章
	出國旅遊辦法	行政法規
	港澳旅遊問題通知	部門規章

	全國旅遊質量監督管理所機構組織與管理暫行辦法	部門規章
出境旅遊消費者之權利保障	旅行社質量保證金暫行規定	部門規章
	旅行社質量保證金暫行規定實施細則	部門規章
	旅行社質量保證金賠償暫行辦法	部門規章
	旅行社投保旅行社責任保險規定	部門規章
邊境旅遊	邊境旅遊暫行管理辦法	部門規章
	中俄邊境旅遊暫行管理實施細則	部門規章

資料來源：作者自行整理

一、「政府干預主義」下的出境旅遊活動基本模式

所謂出境旅遊活動基本模式，係指大陸官方對於出境旅遊相關活動之進行方式，所採取之根本原則與立場，且藉由法律條文來加以表現。而在此原則作為前提下，成為其他同性質法令依循之基礎。此正是長期以來大陸當局在公共政策與法令發展過程中，非常強調之所謂「定調」，任何措施與規範都必須「先定調子」，之後不論任何單位、中央或地方機關、公民營企業與其他法規均不可與該定調相違。基本上，大陸出境旅遊之「定調」法規集中於「出國旅遊辦法」與「港澳旅遊問題通知」，其中「政府干預主義」的特徵明顯，分別敘述如下：

（一）以團體旅遊為原則個人旅遊為例外

就出國旅遊而言，於「出國旅遊辦法」第一條開宗明義指出，該辦法主旨為「為了規範旅行社組織中國公民出國旅遊活動，保障出國旅遊者和出國旅遊經營者的合法權益，制定本辦法」，第十一條規定「旅遊團隊應當從國家開放口岸整團出入境」，由此可見該辦法雖名為「中國公民出國旅遊管理辦法」，惟實際上係限制個人旅遊，僅允許團體旅遊。顯示大陸官方在開放民眾出國旅遊之際，仍然依循其固有之威權統治思維，對於人民遷徙採取嚴格控制，必須限制民眾單獨出國旅遊，而採取一般民主國家所難以接受之所謂「團進團出」模式。

因此根據「出國旅遊辦法」第七條規定,國家旅遊局必須統一印製「中國公民出國旅遊團隊名單表」,由國際旅行社依照核定之出國旅遊人數如實加以填寫;並且根據第八條第二項的規定「組團社應當按照有關規定,在旅遊團隊出境、入境時及旅遊團隊入境後,將名單表分別交有關部門查驗、留存」;第十一條也強調當旅行團出入境時除了檢查護照、簽證外,也必須查驗該名單表[8]。基本上,限制僅能團體旅遊而不允許個人旅遊的原因,除了是為了方便控制管理與防止非法滯留他國外,從經濟利益的角度來看也是為了保護旅行社此一產業。由於大陸之旅行社多數是國營企業,而且是由政府機關所成立,例如中國國際旅行社是國家旅遊局的事業單位,中國青年旅行社是中國共產黨青年團(簡稱共青團)的企業之一,海峽旅行社隸屬於國務院台灣事務辦公室,中國婦女旅行社是由中華全國婦女聯合會所創立,台灣會館國際旅行社為中共中央統戰部所管轄,因此出境旅遊僅容許團體旅遊,使得所有參與出境旅遊的民眾都一定要透過旅行社,特別是這些國營旅行社,其中的利潤可想而知,由此可見大陸官方直接介入出境旅遊市場的「政府干預主義」模式。

　　而就港澳旅遊來論,原本亦是依循此一原則,例如「港澳旅遊問題通知」亦有「旅遊團隊名單表」之規定,但自二〇〇三年六月二十八日,北京與香港特區政府簽訂定了「內地與香港關於建立更緊密經貿關係的安排」(Closer Economic Partnership Arrangement,簡稱CEPA)文件後,經港、澳特區政府與北京磋商並報國務院批准,自二〇〇三年七月二十八日開始,舉凡廣東省中山、東莞、江門、佛山等四城市正式展開「試行辦理常住居民個人赴港澳地區旅遊」政策,即所謂「自由行」;八月二十日日始,大陸居民以個人身份赴港澳旅遊之試點地區擴大至廣州、深圳、珠海;九月一日,益發擴大至北京、上海兩地;

[8]　根據「出國旅遊辦法」第八條第一項的規定,「名單表一式四聯,分為:出境邊防檢查專用聯、入境邊防檢查專用聯、旅遊行政部門審驗專用聯、旅行社自留專用聯」。

二○○四年一月一日開放廣東省汕頭、潮州、梅州、肇慶、清遠、雲浮等六市；二○○四年七月一日又開放江蘇省之南京、無錫與蘇州，浙江省之杭州、台州、寧波與福建省之福州、廈門與泉州等九城市；二○○五年九月又開放濟南、青島、大連與瀋陽，使開放前往港澳自由行的城市達到38個[9]。

故當前中國大陸出境旅遊發展情勢可謂是「以團體旅遊為原則，個人旅遊為例外」。然香港自由行之開放，固然是走向「混和經濟」發展的象徵，但背後具有濃厚之政治動機，藉由內地觀光客蒞臨拉抬低迷之香港經濟，以使特首董建華政權能獲致港人支持。另一方面，北京更期待藉此挽救二○○三年SARS，對於香港旅遊業所造成之空前衝擊。然而，香港終究仍屬中國大陸領土，開放自由行之風險可降至最低，故香港自由行之開放實屬特例，就大陸出境旅遊法令之基本思維而言，仍是堅持以團體旅遊為主。

（二）目的地國家採嚴格管制原則

在「出國旅遊辦法」第二條第一項指出「出國旅遊的目的地國家，由國務院旅遊行政部門會同國務院有關部門提出，報國務院批准後，由國務院旅遊行政部門公布」，而在第二項中又特別規定「任何單位和個人不得組織中國公民到國務院旅遊行政部門公布的出國旅遊的目的地國家以外的國家旅遊」，由此可見出國旅遊的國家，必須由國家旅遊局會同國務院有關部門提出，經國務院批准後由國家旅遊局公布；任何單位和個人不得自行組團，到公布出國旅遊國家以外之國家旅遊。至二○○五年為止，國務院已正式開放自費組團旅遊業務之目的地國家，如表3-1所示僅76個。因此，許多國家與大陸未簽訂任何旅遊協定而願意發給個人簽證，或者未開放自費組團之國家也願發給

[9] 中央社，大陸再批准北方4城市居民可到香港自由行，
http://tw.news.yahoo.com/050909/4/2a4vm.html。

旅遊簽證，然仍不被大陸官方允許前往[10]，故大陸民眾時至今日，仍無法自由到任何國家旅遊。事實上，簽證是否給予應是他國之行政裁量權力，大陸實無理由越俎代庖的介入與干涉，顯示此一法律規範對於出境旅遊市場之「政府干預主義」特性。

（三）以出境入境旅遊緊密聯繫為原則分離為例外

在「出國旅遊辦法」第六條第一項規定「國務院旅遊行政部門根據上年度全國入境旅遊的業績、出國旅遊目的地的增加情況和出國旅遊的發展趨勢，在每年的二月底以前確定本年度組織出國旅遊的人數安排總量，並下達省、自治區、直轄市旅遊行政部門」；第六條第二項又規定「省、自治區、直轄市旅遊行政部門根據本行政區域內各組團社上年度經營入境旅遊的業績、經營能力、服務質量，按照公平、公正、公開的原則，在每年的三月底以前核定各組團社本年度組織出國旅遊的人數安排」。

由以上規定顯示在出國旅遊人數上，除了從中央到地方採取「一條鞭」式之層層控管外，更將出境與入境旅遊徹底接軌，意即出國旅遊人數之多寡須與入境旅遊發展相互聯繫。此種出國旅遊人數之「宏觀調控」先從全國總量開始，爾後下發而確定各省市人數，各省市政府再根據旅行社經營入境旅遊業務之數量業績、經營能力、服務品質，核定該旅行社舉辦出境旅遊之人數。綜觀世界各國，將入境旅遊與出境旅遊兩者加以緊密接軌者可謂少之又少，然中國大陸為何有此獨步全球之創舉？其主要原因在於經濟，由於大陸仍屬開發中國家，外匯收支牽涉到經濟安全與經濟持續發展，在不希望外匯輸出過多之情況下仍須控制出國旅遊人數，以防外匯過量流出，這也就是大陸九〇年代以來一直堅持「大力發展入境旅遊、積極發展國內旅遊、適度

[10]　在「出國旅遊辦法」第二條第二項中規定「組織中國公民到國務院旅遊行政部門公布的出國旅遊的目的地國家以外的國家進行涉及體育活動、文化活動等臨時性專項旅遊的，須經國務院旅遊行政部門批准」。

發展出境旅遊」政策之原因[11]。是故，大陸官方刻意將旅行社辦理出境旅遊之資格與入境旅遊業務相互掛勾，當旅行社入境旅遊業務表現不佳，將直接造成國家創造外匯效能降低。無怪乎「出國旅遊辦法」第二十五條指出，旅遊行政部門可隨時暫停旅行社經營出國旅遊之相關業務，甚至情節嚴重者可直接取消其出國旅遊業務之經營資格，其中第一項原因就是「入境旅遊業績下降」[12]，因此這種「政府干預主義」特徵極為明顯。也由此可見，大陸自一九七八年正式發展入境旅遊，30多年來創造了可觀的外匯與收入，對於整體經濟發展與就業供給亦功不可沒，雖然時至今日大陸已是全球第五大入境旅遊人數國與外匯收入國，早已從旅遊「輸入國」轉變為「輸出國」，然當前入境旅遊的創匯重要性仍不容忽視。

而就港澳旅遊而言卻已開始改變，經二○○一年十一月於北京召開之「全國公安出入境管理工作會議」決議，自二○○二年一月一日起取消前往香港旅遊之「配額限制」，意即過去港澳旅遊與入境旅遊緊密連結之運作模式宣告解除。如此使得港澳遊之組團社由原本配額之4家，增加為所有獲准經營出境旅遊之旅行社均可辦理，二○○五年時為672家[13]。大大提升港澳旅遊之彈性與人數，究其原因仍是政治因素所致，也就是藉此提升九七年回歸後低迷不振的香港經濟。

（四）嚴防滯留不歸原則

出境觀光客之滯留不歸現象始終是中國大陸自身與其他國家最

[11] 張廣瑞、魏小安、劉德謙主編，二○○三－二○○五年中國旅遊發展分析與預測（北京：社會科學文獻出版社，2005 年），頁 231。

[12] 其他原因包括：因自身原因在 1 年內未能正常開展出國旅遊業務者；因出國旅遊服務質量問題被投訴並經查實者；有逃匯、非法套匯行為者；以旅遊名義弄虛作假，騙取護照、簽證等出入境證件或者送他人出境者；國務院旅遊行政部門認定會影響中國公民出國旅遊秩序的其他行為。

[13] 徐汎，中國旅遊市場概論（北京：中國旅遊出版社，2004 年），頁 234。
中國旅遊網，經營中國公民出國旅遊和赴港澳地區旅遊業務的旅行社名單，http://www.cnta.com/ziliao/other/cgly/19.htm。

為困擾之問題，早在開放港澳探親旅遊時即時有所聞，有如台灣民眾早年出國發生之「跳機」事件。例如二〇〇一年曾發生50多名大陸觀光客前往日本旅遊時「離奇失蹤」之怪事，二〇〇二年前往韓國旅行團亦發生22人突然失蹤之事件。其非法潛逃之目的在於滯留當地從事工作，然而卻造成地主國之極大困擾與諸多社會問題，更使大陸國際形象遭致重大傷害。因此在「出國旅遊辦法」第二十二條第一項中開宗明義指出「嚴禁旅遊者在境外滯留不歸」[14]，第三十二條也規定當違反第二十二條而使旅遊者在境外滯留不歸時，旅行團領隊若不及時向該所屬國際旅行社和大陸駐外使領館報告，或者該國際旅行社不及時向公安機關和旅遊行政部門報告，則由旅遊行政部門給予警告，對該團領隊可以暫扣其領隊證，對國際旅行社可以暫停其出國旅遊業務的經營資格。而旅遊者若因滯留不歸而遭致遣返回國者，由公安機關吊銷其護照。而在「港澳旅遊問題通知」中第七條亦強調「旅遊團隊應當按照確定的日期整團出入境，嚴禁參遊人員在境外滯留」，可見港澳雖為中國大陸領土，然滯留問題亦受到重視。

二、「政府干預」與「混合經濟」下的旅遊業者管理

　　由於中國大陸出境旅遊之發展時程有限，在市場尚未成熟之情況下使得失序混亂情事不斷發生，故必須藉由相關法令針對業者來加以規範，其中是以「出國旅遊辦法」為主軸，另散見於「港澳旅遊問題通知」、「旅行社管理條例」、「中外合資旅行社試點暫行辦法」（以下簡稱「合資試點暫行辦法」）、「出境領隊辦法」等法令。其中對於出境旅行社之審批與外資企業進入的限制均帶有濃厚的「政府干預主義」色彩，而對於旅遊從業人員之相關規定，則較為接近「混合經濟」之精神。

[14]　在「出國旅遊辦法」第二十二條第二項中規定「旅遊者在境外滯留不歸的，旅遊團隊領隊應當及時向組團社和中國駐所在國家使領館報告，組團社應當及時向公安機關和旅遊行政部門報告。有關部門處理有關事項時，組團社有義務予以協助」。

（一）國家旅遊局總攬出境旅行社之審批業務

當前中國大陸並非任何一家旅行社都可經營出國旅遊業務，據「出國旅遊辦法」第三條之規定其條件如下：

1、該旅行社需取得國際旅行社資格滿1年。

2、經營「入境旅遊業務」有突出業績表現者。

3、根據第四條第一項規定「申請經營出國旅遊業務的旅行社，應當向省、自治區、直轄市旅遊行政部門提出申請。省、自治區、直轄市旅遊行政部門應當自受理申請之日起30個工作日內，依據本辦法第三條規定的條件對申請審查完畢，經審查同意的，報國務院旅遊行政部門批准」。

由上述條件可以發現，申請標準看似寬鬆，惟實際申請並非易事。首先，該旅行社必須是國際旅行社，據一九九六年十月十五日國務院發布之「旅行社管理條例」與「旅行社管理條例實施細則」規定，旅行社分為「國際旅行社」與「國內旅行社」兩類，國際旅行社可經營入境、出境與國內旅遊業務，而國內旅行社僅能經營國內旅遊[15]。其次，該旅行社必須入境旅遊業務有突出業績表現者方有機會，然入境旅遊大餅長期以來卻被中國國際旅行社、中國旅行社、中國青年旅行社等大型國營旅行社所壟斷，一般旅行社要經營出國旅遊業務並非易事，且何謂「突出業績表現」實為「不確定之法律概念」，似乎僅有國家旅遊局有權進行最後定奪。此外，「出國旅遊辦法」第四條第二項尚規定「國務院旅遊行政部門批准旅行社經營出國旅遊業務，應當符合旅遊業發展規劃及合理佈局的要求」，至於何謂「旅遊業發展規劃」與「合理佈局要求」，亦為灰色地帶，致使國家旅遊局有充分權力與機會直接介入利益豐厚之出國旅遊市場，增加豐富之「人治」與「政府干預主義」色彩。無怪乎「出國旅遊辦法」第五條指出國家

[15] 中華人民共和國國務院，「旅行社管理條例實施細則」，中華人民共和國國務院公報第851號（北京：中華人民共和國國務院，1997年1月7日），頁1523-1534。

旅遊局對取得出國旅遊業務經營資格之旅行社（以下簡稱組團社）名單應予公布，並需通報國務院其他有關部門，由此可見國家旅遊局在此方面審批之獨斷權力。

若旅行社未經國家旅遊局批准，則據「出國旅遊辦法」第四條第三項規定任何單位或個人不得擅自經營出國旅遊，或以商務、考察、培訓等方式變相經營，違反者據第二十六條規定「由旅遊行政部門責令停止非法經營，沒收違法所得，並處違法所得二倍以上五倍以下的罰款」。

另一方面，地方政府旅遊局亦掌握相當之行政決斷權，誠如前述根據「出國旅遊辦法」第六條第二項規定，地方政府旅遊局會根據該行政區域內各組團社上年度經營入境旅遊之業績、經營能力、服務質量，依照「公平、公正、公開」原則，核定各組團社本年度組織出國旅遊之人數。由於各旅行社核定出國人數將直接影響其總體經營績效，自然諸多「非公平、非公正、非公開」之政府介入與運作手段亦紛紛出籠。

（二）外資企業禁止經營出境旅遊業務

一九九八年十二月二日，國家旅遊局、對外貿易經濟合作部共同發布「合資試點暫行辦法」，此係中共建政以來首次開放旅行社可藉由中外合資方式經營[16]，然該辦法明文規定合資旅行社僅能經營入境與國內旅遊，而不得經營出境旅遊。根據「烏拉圭回合多邊貿易談判結果法律文本」及「中國加入世貿組織法律文件」之規範[17]，二〇〇一年十一月十日於卡達首府多哈之世界貿易組織部長會議上，「中華人民

[16]　中華人民共和國年鑑編輯部主編，中華人民共和國年鑑一九九九（北京：中華人民共和國年鑑社，1999年），頁 976。

[17]　在九〇年代初期，中國大陸即提出了服務貿易的框架性協議草案，一九九一年七月，提出了包括旅遊業在內的「初步承諾清單」，一九九二年開始國家旅遊局參加了服務貿易初步承諾之一連串談判工作，並且繼續遞交經過修改過之「承諾清單」。

共和國加入議定書」獲得各會員國採認並於次日簽署[18]，上述議定書之「附件九」為「中華人民共和國服務貿易具體承諾減讓表」，其中第二條「最惠國豁免清單」中第九項「旅遊及旅行相關的服務」之「B. 旅行社和旅遊經營者」（編號：CPC7471）中亦規定「中外合資旅行社不能經營中國公民的出境旅遊，包含赴香港、澳門與台北之業務」。

之後，二○○二年元旦發布經過修訂後之「旅行社管理條例」，在第三十二、三十三條再次強調外商投資旅行社不得經營中國大陸公民出國旅遊業務以及赴港、澳和台灣地區旅遊之業務。二○○三年六月十二日國家旅遊局進一步發布「設立外商控股、外商獨資旅行社暫行規定」，其中第十條規定外商控股或獨資旅行社不得經營或變相經營大陸公民出國旅遊業務以及赴港、澳、台旅遊業務。

如上所述可以發現，大陸官方從一開始僅開放中外合資旅行社之設立，至最終讓步允許外商成立獨資或控股旅行社，其中轉折雖多，但唯一不變的卻是這些旅行社均不得經營出國旅遊，特別是包含前往港、澳、台地區之旅遊業務，由此可見大陸當局對於出境旅遊之保護力度與「政府干預主義」心態。

（三）制訂領隊人員之相關規範

在出境旅遊法令中對於從業人員之規定主要係針對領隊人員，由於中國大陸出境旅遊發展時間甚短，領隊亦屬新興行業，故欠缺具體之規範；相對而言，負責入境旅遊導覽工作之導遊人員，早在一九八七年十一月三十日國家旅遊局即發布「導遊人員管理暫行規定」來加以管理[19]。當前領隊相關法規散見於「出國旅遊辦法」，以及二○○二

[18] 根據該文件規定，中國大陸之承諾包括所有部門的水平承諾，以及專業服務、通信服務、建築及相關工程服務、分銷服務、教育服務、環境服務、金融服務、旅遊及旅行相關服務、運輸服務等的承諾。在服務之提供方式方面包括了跨境交付、境外消費、商業存在、自然人流動；至於承諾之內容主要分為市場准入限制、國民待遇和其他承諾等三個方面。

[19] 一九九九年五月十四日國務院進一步發布「導遊人員管理條例」，係將「導遊人員管理暫行規定」加以修改後制訂，二○○一年十二月二十七日，國家

年十月實施之「出境領隊辦法」與「港澳旅遊問題通知」。這些規範的出發點一方面是為了維護廣大消費者的權益，以促使社會福利的最大化，另一方面則是為了使大陸出境旅遊市場能夠健康發展與獲致經濟效率，因此政府依據其高預測能力與豐富資訊收集能力，透過相關法令來適度介入與管理，是符合「混合經濟」的精神。

1、規範領隊之地位與功能

在「出境領隊辦法」第二條開宗明義指出，所謂出境領隊人員係指在取得出境旅遊領隊證後，接受具有出境旅遊業務經營權之國際旅行社委派，從事出境旅遊領隊業務之人員；而「出國旅遊辦法」第十條中則規定各組團社應當為旅遊團隊安排「專職領隊」。若違反者依據第二十七條規定「不為旅遊團隊安排專職領隊的，由旅遊行政部門責令改正，並處人民幣5,000元以上20,000元以下的罰款，可以暫停其出國旅遊業務經營資格；多次不安排專職領隊的，並取消其出國旅遊業務經營資格」。而在「港澳旅遊問題通知」中第七條亦強調「組團社應當為港澳遊團隊派遣領隊，領隊由持有領隊證的人員擔任」。由此可見，領隊此一工作是完全針對出境旅遊所設，而各國際旅行社也必須聘請專職領隊，否則旅行社將受到嚴厲處罰。

2、規範領隊之資格取得方式

在「出國旅遊辦法」第十條中規定領隊必須經過省、自治區、直轄市旅遊局考核合格，取得領隊證者方能執業，領隊在帶團時應當佩戴領隊證；而「出境領隊辦法」第五條則強調領隊證需由國際旅行社向所在地之省級或經授權之「地市級」以上旅遊局申領，至於領隊證的有效期限根據第六條之規定為3年。

3、規定領隊人員之政治責任

與其他國家相較比較特殊的是，在「出境領隊辦法」第八條中規

旅遊局又發布規範更詳盡之「導遊人員管理實施辦法」。

定領隊人員職責為「自覺維護國家利益和民族尊嚴,並提醒旅遊者抵制任何有損國家利益和民族尊嚴的言行」,顯見大陸對出國旅遊仍有濃厚之政治考慮,領隊不僅是為旅客服務,更擔負維護國家利益與民族尊嚴之神聖使命,甚至必要時還必須糾正與監控團員之舉止言行。

三、「混合經濟」精神下的出境旅遊消費者權利保障

隨著中國大陸消費意識抬頭,近年來旅遊權益保障之法令建設快速而日益與國際接軌,由於出境旅遊為新興產業,故相關法令均將消費者保護之概念納入。其中係以「出國旅遊辦法」為核心,另於「港澳旅遊問題通知」、「全國旅遊質量監督管理所機構組織與管理暫行辦法」、「旅行社質量保證金暫行規定」與「旅行社投保旅行社責任保險規定」亦有規定。由於這些規範的出發點是為了維護廣大消費者的權益,並且防止業者為求利益而違法脫序,誠如第二章所述,在這種「促使社會福利最大化」、「促進經濟效率」與「目的在發展經濟」的前提下,政府藉由其超越企業的獨特條件與收集豐富資訊之能力,透過法令與公權力適度的介入與管理,因此與「混合經濟」之理論不謀而合;另一方面,在全球化的浪潮下,顯示大陸也逐漸能與國際接軌而日益重視消費者權益。

（一）出境旅遊消費權益規範受到重視

對於出境旅遊消費者之權益保護,早期多散見於臨時性之部門規章,且相關規範並非完全針對出境旅遊,直至「出國旅遊辦法」發布方使此一現象獲致改善。其中該辦法甚至有超過一半之條文,是為保障出國旅遊消費者之合法權益而設,可謂是一大進步象徵。

（二）維護出境旅遊消費者之合法權益

對於保障旅遊消費者之合法權益,早在一九八七年八月十七日國家旅遊局就發布了「嚴禁在旅遊業務中私自收受回扣和收取小費的規定」,強調旅遊職工於工作中不得向旅遊消費者收受回扣與小費,因

私自索要、收受回扣或者小費而遭開除者，不得再錄用為旅遊系統職工[20]；一九九一年二月十二日，國務院批轉了國家旅遊局「關於加強旅遊行業管理若干問題請示的通知」，強調在統一領導、分級管理的原則下，對非法阻撓旅遊行程、敲詐旅客和旅遊企業之行為，當地旅遊管理部門應會同公安、工商等部門依法打擊，以整頓旅遊市場[21]。然而上述規定若與二〇〇二年發布之「出國旅遊辦法」相較，其適用範圍較廣，包括出境、入境與國內旅遊之消費者，亦包含港澳旅遊在內，而「出國旅遊辦法」則是完全針對出國旅遊之消費者；此外，上述「規定」、「通知」多係暫時性質，目的在即時因應當時旅遊市場之失序情勢，法律位階屬「部門規章」，而「出國旅遊辦法」則是經過長期醞釀與發展之結果，法律位階較高而屬於「行政法規」。

在「出國旅遊辦法」第十二條中明確指出「組團社應當維護旅遊者的合法權益」，並強調國際旅行社對於旅遊消費者所提供之出國旅遊服務資訊必須真實可靠，不得虛假宣傳；而報價亦不得低於成本，以免惡性競爭造成品質低落；若違反者依據第二十八條規定，必須由工商行政管理部門依照「中華人民共和國消費者權益保護法」、「中華人民共和國反不正當競爭法」等規定予以處罰。此外，在第二十條中強調旅行團領隊不得與境外接待社、導遊、相關業者串通欺騙，或脅迫旅遊者消費，也不可向境外接待社、導遊、相關業者索取回扣與收受財物。

至於港澳旅遊方面，在「港澳旅遊問題通知」中第九條亦強調「組團社應當嚴格遵守國家關於出境旅遊的有關規定，不准超範圍經營；不准製作、發布虛假旅遊廣告，不准製作、發布未經主管部門審核批准的旅遊廣告；不准與未經指定的接待社開展旅遊業務，不准擅自增

[20]　中國年鑑編輯部主編，中國年鑑一九八八（北京：中國年鑑社，1988 年），頁 360。

[21]　中國旅遊年鑑編輯委員會主編，中國旅遊年鑑一九九二（北京：中國旅遊出版社，1992 年），頁 21。

加或者減少行程中的旅遊專案；不准強迫或誘導旅遊者購物、參加自費專案，不准超計劃購物；不准搞零團費、負團費，不准低於成本銷售，不准以欺詐行為損害旅遊者利益」。

　　然事實上，中國大陸出境旅遊從一九八三年開始發展迄今，似乎亦逐漸步上台灣之後塵，特別是港澳、泰國行程業者低價競爭之情況十分嚴重，諸多旅行團以低於市價之團費作為招攬，甚至訴諸所謂「零團費」、「負團費」，然而「羊毛出在羊身上」，旅行社成本不過是轉嫁於旅客之購物花費上，故「購物團」之惡名不脛而走，領隊往往無所不用其極的威脅利誘旅客購物，藉由特產店提供之購物佣金來彌補低價團費的損失。總的來說，無非是兩岸華人均有貪小便宜之心態，完全以價格作為選擇旅行社之考量，然結果卻因品質過差而致使糾紛不斷，此種殺雞取卵經營模式在台灣已造成旅行社整體產業之經營困境，而在中國大陸似乎亦無可倖免。

（三）建立出境旅遊消費者投訴機制

　　早在一九九一年十月一日國家旅遊局即正式發布實施「旅遊投訴暫行規定」[22]，強調旅遊者、海外旅行商、國內旅遊經營者，若因自身或他人合法權益遭受旅遊經營業者之損害，舉凡沒有提供價值相符之服務、不履行契約、故意或過失造成行李破損或遺失、詐欺、私收回扣或小費等，均可在受害後60天內，以書面或口頭方式向縣級以上旅遊行政管理部門之投訴單位投訴。而投訴機關在受理後通知被投訴者，被投訴者應於30天以內作出書面答覆，投訴機關應加以複查並進行調解，然不得強迫之。

　　一九九七年三月二十七日國家旅遊局又發布「全國旅遊質量監督管理所機構組織與管理暫行辦法」[23]，其中指出由國家旅遊局指導之

[22] 楊正寬，觀光政策、行政與法規（台北：揚智圖書公司，2000 年），頁 146。
　　中國旅遊年鑑編輯委員會主編，中國旅遊年鑑一九九二，頁 235-237。
[23] 中國旅遊年鑑編輯委員會主編，中國旅遊年鑑一九九六（北京：中國旅遊出版社，1996 年），頁 219。

「全國旅遊質量監督管理所」（以下簡稱「全國質監所」），負責處理
重大而跨省與國際旅行社之投訴、國際旅行社之保證金賠償案件，以
及協助國家旅遊局進行市場檢查工作；而各省、自治區、直轄市旅遊
局之「質量監督管理所」（以下簡稱「質監所」），則接受該地區之投
訴與處理該地區之保證金賠償案件。

　　上述規範早期適用於所有出境旅遊消費者，而「出國旅遊辦法」
則在此基礎上專門規範出國旅遊，第二十三條強調「旅遊者對組團社
或者旅遊團隊領隊違反本辦法規定的行為，有權向旅遊行政部門投
訴」；第二十四條又規定「因組團社或者其委託的境外接待社違約，
使旅遊者合法權益受到損害的，組團社應當依法對旅遊者承擔賠償責
任」。因此總的來說目前大陸對於出境旅遊糾紛之申訴，是以「旅遊
行政部門」為主，意即國家旅遊局與其所屬之全國質監所，而不似台
灣是由地位較為超然中立之民間機構負責，例如「消費者文教基金會」
或「中華民國旅遊品質保障協會」。由於經營出境旅遊之旅行社多係
國營企業，在政府旅遊行政部門之刻意扶持與保護下，國家旅遊局與
其所屬之全國質監所，恐怕很難產生客觀公正之申訴結果。然而不可
諱言的是，相關旅遊申訴法規對於消費者旅遊權益之保障已具有積極
性意涵，因為消費者掌握了更為主動之求償發動權，故即使在實務上
仍有諸多瑕疵，但是就法令發展而言仍具重要意義。

　　（四）出境旅遊必須簽訂旅遊合同

　　旅遊合同對於中國大陸旅遊產業來說發展較為緩慢，一九九六年
發布之「旅行社管理條例施行細則」，方才規定旅行社組團旅遊，應
當與旅遊消費者簽訂合同，其內容需包括旅遊行程安排（包含乘坐交
通工具、遊覽景點、住宿標準、餐飲標準、娛樂標準、購物次數等）、
旅遊價格、違約責任等[24]，故當時包括港澳與出國旅遊均適用之。

24　中華人民共和國國務院，「旅行社管理條例實施細則」，中華人民共和國國
　　務院公報第 851 號，頁 1523-1534。

　　「出國旅遊辦法」則根據此基礎在第十三條中亦規定國際旅行社經營出國旅遊業務，應與旅遊消費者訂定書面旅遊合同，該合同須包括旅遊起迄時間、行程路線、價格、食宿、交通以及違約責任等內容，並由旅行社和旅遊消費者各持一份；而第十六條中亦規定，國際旅行社及其旅行團領隊應當要求境外接待旅行社，按照約定之活動行程安排活動，不得擅自改變行程或減少旅遊項目，亦不可強迫或變相強迫旅遊消費者參加額外之自費行程。至於港澳旅遊，在「港澳旅遊問題通知」中第三條亦強調「組團社經營港澳遊業務，應當與旅遊消費者簽訂書面合同。旅遊合同應當包括旅遊起止時間、行程路線、價格、食宿、交通以及違約責任等內容。旅遊合同由組團社和旅遊者各持一份」。

　　這些規定對出境旅遊消費者而言提供了相當具體之保障，然此種定型化契約通常是站在對業者有利之角度，加上一般消費者對於約定內容甚少深入瞭解，故實際成效尚難評估。尤其近年來低團費之風氣蔚為風潮，團費減少卻造成旅遊消費者自費行程增加，而自費行程卻非旅遊合同規範之範圍，結果不但造成旅遊糾紛不斷，更成為消費者保護之漏洞。

　　（五）強化旅行社之罰則與責任

　　對於旅行業者違反相關規定而導致消費者權益損傷，由於長久以來旅行社多係國營企業，在政府刻意保護下早期並未有明確之罰則與責任歸屬，直至一九九七年三月國家旅遊局所發布之「旅行社質量保證金賠償暫行辦法」方有明確罰則。該辦法適用範圍較廣，包括國內、入境與出境旅遊，而如表3-8所示，二〇〇二年發布之「出國旅遊辦法」則是完全針對經辦出國旅遊業務之旅行社與領隊。

表3-8　「出國旅遊辦法」對於旅遊業者罰則整理表

處罰條文	處罰依據條文	處罰內容	旅行社處罰規定	領隊處罰規定	其他
第二十九條	組團社或領隊違反第十四條第二項與第十八條之規定[25]	對可能危及人身安全之情況,未向旅遊者提供真實說明和明確警示,或者未採取防止危害發生之措施	旅遊行政部門責令改正並給予警告,情節嚴重者必須對組團社暫停其經營出國旅遊業務之資格,並處以人民幣5,000元以上20,000元以下罰款	可暫扣甚至吊銷其領隊證	若造成人身傷亡事故時,可依法追究其刑事責任,並承擔民事賠償責任
第三十條	組團社或領隊違反第十六條之規定[26]	未要求境外接待社不得組織旅遊者參與色情、賭博、毒品、危險性等活動,或者未要求其不得擅自改變行程、減少旅遊專案、強迫或變相強迫旅遊者參加額外付費專案,或者在境外接待社違反上述要求時未加以制止	必須由旅遊行政部門對組團社處以組織該旅遊團所收取費用之2倍以上至5倍以下罰款,並暫停其經營出國旅遊業務資格;若造成嚴重影響者,可以取消組團社之出國旅遊經營資格	對於領隊則暫扣其領隊證,若造成嚴重影響者,可吊銷領隊之領隊證	

[25] 「出國旅遊辦法」第十四條第二項的規定如下「組團社應當保證所提供的服務符合保障旅遊者人身、財產安全的要求;對可能危及旅遊者人身安全的情況,應當向旅遊者作出真實說明和明確警示,並採取有效措施,防止危害的發生」;第十八條的規定如下「旅遊團隊領隊在帶領旅遊者旅行、遊覽過程中,應當就可能危及旅遊者人身安全的情況,向旅遊者作出真實說明和明確警示,並按照組團社的要求採取有效措施,防止危害的發生」。

[26] 「出國旅遊辦法」第十六條第一項的規定如下「組團社及其旅遊團隊領隊應當要求境外接待社按照約定的團隊活動計劃安排旅遊活動,並要求其不得組織旅遊者參與涉及色情、賭博、毒品內容的活動或者危險性活動,不得擅自改變行程、減少旅遊專案,不得強迫或者變相強迫旅遊者參加額外付費專案」,第二項的規定如下「境外接待社違反組團社及其旅遊團隊領隊根據前款規定提出的要求時,組團社及其旅遊團隊領隊應當予以制止」。

	旅遊團隊領隊違反第二十條之規定[27]	與境外接待社、導遊及其他相關業者串通欺騙、脅迫旅遊者消費，或者向境外接待社、導遊和其他業者索取回扣、提成與收受財物者		由旅遊行政部門責令其改正與沒收索要之回扣、提成、收受財物，並處以索要回扣、提成或者收受財物價值2倍以上至5倍以下之罰款，情節嚴重者甚至吊銷其領隊證	
第三十一條					

資料來源：作者自行整理

　　雖然上述規定在實務運作上並非可完全落實，然因相關處罰對業者而言尚稱嚴重，故事實上已達威嚇效果，就與早期（一九九七年）發布之「旅行社質量保證金賠償暫行辦法」相較[28]，對於類似違反情事之處罰「出國旅遊辦法」顯然嚴苛許多。例如在「旅行社質量保證金賠償暫行辦法」中對於導遊擅自改變活動日程，旅行社僅需退還景點門票、導遊服務費並賠償同額違約金；若導遊違反約定，擅自增加

[27] 「出國旅遊辦法」第二十條的規定如下「旅遊團隊領隊不得與境外接待社、導遊及為旅遊者提供商品或者服務的其他經營者串通欺騙、脅迫旅遊者消費，不得向境外接待社、導遊及其他為旅遊者提供商品或者服務的經營者索要回扣、提成或者收受其財物」。

[28] 中華人民共和國年鑑編輯部主編，中華人民共和國年鑑一九九八（北京：中華人民共和國年鑑社，1998年），頁707。

用餐、娛樂、醫療保健等行程,旅行社亦僅需承擔旅遊者之全部費用;
若導遊索要小費,旅行社也僅需賠償被索要小費之兩倍。主要原因,
在於「旅行社質量保證金賠償暫行辦法」雖然亦適用於出境旅遊,然
制訂之時出境旅遊仍屬初步階段,當時僅有港、澳、泰、新、馬、菲
等6國開放,故相關規定是以經辦國內、入境旅遊之旅行社與導遊人
員為主。而「出國旅遊辦法」則完全針對經辦出國旅遊業務之國際旅
行社與領隊,由於出國旅遊之重要性與費用較高,參加者多係中產階
級以上者,故各項處罰標準亦隨之提高。

(六)旅行社質量保證金制度之建構

一九九五年一月一日國家旅遊局發布「旅行社質量保證金暫行規
定」與「旅行社質量保證金暫行規定實施細則」[29],該細則第二條開
宗明義指出所謂保證金,是由旅行社繳納、旅遊行政管理部門管理、
用於保障旅遊者權益之專用款項,當旅遊消費者之經濟權益因旅行社
自身過錯未達到合同約定之服務質量標準而受損,或因旅行社服務未
達國家標準或行業標準而受損,而旅行社不承擔或無力承擔賠償責任
時,以此款項對旅遊消費者進行賠償[30]。其中,第三條規定經營國際
旅遊招徠與接待業務之旅行社需繳納60萬元人民幣,但特許經營出國
或出境旅遊業務者另繳100萬元[31];而國家旅遊局除統一制定保證金之
制度、標準與具體辦法外,並管理全國經營國際旅遊業務旅行社與全
國特許經營出國旅遊業務之保證金[32]。然旅行社若逾期不繳納保證

[29] 中國旅遊年鑑編輯委員會主編,中國旅遊年鑑一九九五(北京:中國旅遊出版社,1995年),頁245。

[30] 經審核不符合規定條件或不屬於保證金賠償範圍者,質監所在接到賠償請求之日起的7個工作天內通知請求人。而旅行社和賠償請求人對使用保證金賠償決定不服,可以在接到書面通知之日起15日內,向上一級旅遊行政管理部門申請覆議。

[31] 經營國際旅遊接待業務之旅行社繳交30萬元,經營國內旅遊業務之旅行社繳交10萬元。

[32] 各省、自治區、直轄市經國家旅遊局之授權,管理該地區經營國際與國內旅

金、逾期不補繳保證金差額者,根據第三十條之規定旅遊行政管理部門得視情節輕重,分別給予警告、整頓或吊銷業務經營許可證之處分。

一九九七年三月二十七日,國家旅遊局又發布「旅行社質量保證金賠償暫行辦法」[33],其重要規定如下:

1、規定由國家旅遊局「全國質監所」負責管理經營出境旅遊業務之國際旅行社質量保證金理賠事宜[34]。

2、當質監所作出受理決定後,應即時將「旅遊投訴受理通知書」送達被投訴旅行社,該旅行社於接獲通知書後,應於30日內作出書面答覆。

3、當質監所處理賠償請求案件時,若能夠調解者應在「查明事實、分清責任」之基礎上,於30日內進行調解。

4、消費者向質監所請求保證金賠償之時效期限為90天。

5、相關罰則如下:

　　(1) 旅行社收取旅遊消費者預付款後,若因旅行社之原因不能成行,應提前3天通知消費者,否則承擔違約責任,並賠償已交付款10%之違約金。

　　(2) 若因旅行社過錯造成旅遊消費者誤機(車、船),旅行社應賠償消費者直接經濟損失之10%違約金。

　　(3) 旅行社安排之餐廳,因餐廳原因發生質價不符,旅行社應賠償旅遊消費者所付餐費之20%;旅行社安排之飯店,因飯店原因低於契約約定之等級,旅行社應退還消費者所付房費與實際房費之差額,並賠償差額20%之違約金。

遊旅行社之保證金。至於各地、市、州旅遊局經過授權或批准,管理該地區經營國際旅遊業務或國內旅遊業務之旅行社保證金。

[33] 中華人民共和國年鑑編輯部主編,中華人民共和國年鑑一九九八,頁 707。

[34] 省旅遊局質監所負責管轄省、自治區、直轄市內有重大影響之保證金賠償案件,地方各級旅遊質監所負責管轄本區域旅行社之保證金賠償案件。上級的旅遊質監所有權審理下級所管轄之保證金賠償案件,也可把應管轄之保證金賠償案件交由下級旅遊質監所審理。

基本上，對於中國大陸旅遊消費者保護之的諸多措施中，「旅行社質量保證金」之措施可謂極具意義，因為過去以來旅行社極度欠缺消費者至上之觀念，更缺乏「售後服務」或「售後保障」之制度，使得消費者完全居於劣勢地位，在強勢賣方市場主導下猶如待宰羔羊。特別是出境旅遊與國內旅遊相較因身處國外，其風險更高而請求援助機會較少，故「旅行社質量保證金」之設置亦提供出境旅遊消費者更為周延之保障。

（七）旅行社強制責任保險之推行

二〇〇一年九月一日國家旅遊局發布「旅行社投保旅行社責任保險規定」，取代一九九七年所發布之「旅行社辦理旅遊意外保險暫行規定」，該規定開宗明義指出旅行社從事旅遊業務必須投保責任保險，未投保旅行社責任險並在限期內不改正之企業，將受責令停業整頓15天至30天，並處人民幣5,000元以上、20,000元以下之處罰，此即「強制旅行社責任險」之精神，該規定對於保障出境旅遊消費者之規範如下：

　1、保險責任之確定

就保險責任來說，旅行社根據保險合同之約定向保險公司支付保險費，保險公司對旅行社在從事旅遊業務經營活動中，致使旅遊消費者人身、財產遭受損害而應由旅行社承擔責任時，保險公司應承擔賠償保險金責任之行為。因此旅行社身兼被保險人和受益人兩種身份，一旦發生事故則由保險公司代表旅行社賠償消費者；至於消費者則可採自願方式投保人身意外險。然旅行社對保險公司請求賠償或者給付保險金之權利，自知道保險事故發生之日起2年內若不行使將告消滅。

　2、投保單位之確定

除了組織旅遊團之旅行社必須投保外，包括旅遊地之接待旅行社亦要投保，如此方能充分保障出境旅遊消費者之權益。

3、責任險之責任範圍

旅行社須投保責任險之責任範圍包括：旅遊消費者人身傷亡；消費者因治療支出之交通與醫藥費；消費者行李與物品之丟失、損壞或被盜等賠償責任。

4、保險期限與額度

旅行社責任保險之保險期限為1年，旅行社辦理責任保險之保險金額不得低於出境旅遊每人限額16萬元人民幣[35]，而國際旅行社每次事故和每年累計責任賠償限額為人民幣400萬元[36]。

基本上，責任保險制度之確立，使所有旅行社都必須強制投保，在「風險共同分擔」之精神下，其觀念與作法已經能與國際接軌，對於出境旅遊消費者而言更提供充分保障，以免旅行社遭遇事故時惡性倒閉，造成消費者求償無門之窘境。

四、邊境旅遊成為另類出國旅遊模式

中國大陸之邊界線長達22,000餘公里，包括遼寧、吉林、黑龍江、內蒙古、甘肅、新疆、西藏、雲南與廣西等9個省與自治區，總人口約2億人，佔全國人口之21.2%[37]，與47個國家相連[38]。從中共建政以來與這些周邊國家之關係即十分緊張，諸多戰爭亦為邊界衝突，例如一九六九年中蘇共之珍寶島事件，一九六二年中印戰爭，一九七九年之懲越戰爭等。然而隨著蘇聯解體、冷戰結束、北韓逐漸開放，邊境情勢也開始出現和緩，加上大陸境內約30多個少數民族與這些相鄰國

[35] 國內旅遊每人限額人民幣為 8 萬元，入境旅遊每人限額人民幣為 16 萬元。

[36] 國內旅行社每次事故和每年累計責任賠償限額為人民幣 200 萬元。

[37] 中共研究雜誌社編，二○○一中共年報（台北：中共研究雜誌社，2001 年），頁 8-115。

[38] 包括北韓、俄羅斯、蒙古、哈薩克斯坦、吉爾吉斯坦、塔吉克斯坦、土庫曼斯坦、烏茲別克斯坦、阿富汗、巴基斯坦、印度、尼泊爾、不丹、緬甸、越南、泰國、寮國等國。

家屬於同一民族，使得彼此往來日益頻繁。

所謂邊境旅遊，根據「邊境旅遊暫行管理辦法」第二條之規定「本規定所稱邊境旅遊，是指經批准的旅行社組織和接待我國及毗鄰國家的公民，集體從指定的邊境口岸出入境，在雙方政府商定的區域和期限內進行的旅遊活動」，由以上定義可得下述結論：

(一) 邊境旅遊為變相之出國旅遊

嚴格而言邊境旅遊即屬於出國旅遊，只是出國之國家與中國大陸毗鄰而已，故可稱之為「變相」之出國旅遊。

(二) 邊境旅遊仍採團體旅遊

邊境旅遊所採取亦是團體旅遊而非個人旅遊，且開放國家亦受到嚴格限制。

(三) 邊境旅遊強調互惠性

邊境旅遊強調與鄰國必須平等互惠，意即大陸民眾藉由邊境旅遊出國，而對方國家也應藉由邊境旅遊入境，不得單方面擅自開啟。

基本上，邊境旅遊與「邊境貿易」具有密切關連性，一九七八年後由中央統管之對外貿易權力逐漸下放給地方政府，由於邊境地區較為貧窮，隨著「邊民互市」與「邊境小額貿易」之開展而出現欣欣向榮景象。尤其大陸改革開放後經濟快速發展，更促使邊境貿易之興盛，而隨著邊境貿易開展致使邊境旅遊亦隨之而起。

邊境旅遊最早是在一九八七年開始於遼寧省丹東市，當地民眾前往北韓新義州市以自費方式進行為時1天之旅遊活動，而國家旅遊局和對外經濟貿易部於一九八七年十一月正式批准了丹東市赴北韓新義州市之「一日遊」，從此拉開了大陸邊境旅遊之序幕，並帶動其他邊境地區效尤。

為了規範邊境旅遊，如表3-9所示包括國家旅遊局、外交部、公安部、海關總署等單位共同制定了邊境旅遊相關管理法規，使得邊境

旅遊發展以來之若干失序與過熱現象受到控制。

表3-9　中國大陸開放邊境旅遊法令變遷整理表

時間	相關法令規定	內　　　容
一九八九年九月二十三日	國家旅遊局發布「關於中蘇邊境地區開發自費旅遊業務的暫行管理辦法」[39]	1、對於中蘇邊境旅遊之範圍、審批權限、申報程序等加以規定，強調有利於黑龍江、吉林、遼寧、內蒙古、新疆等地區之旅遊開展。 2、一九九〇年國務院又批准國家旅遊局「關於擬同意黑龍江省旅遊局組織少量自費旅遊試驗團同蘇聯進行對等交換的請示」[40]。
一九九七年十月十五日	由國家旅遊局、外交部、公安部、海關總署發布「邊境旅遊暫行管理辦法」[41]	1、規定國家旅遊局是邊境旅遊之主管部門。 2、申請開辦邊境旅遊必須經國務院批准開放之邊境市、縣；由旅遊行政管理部門批准可經營相關業務之旅行社；以及同對方國家邊境地區旅遊部門簽訂意向性協定。 3、雙方參遊人員應持用本國有效護照或代替護照之有效國際旅行證件，或兩國中央政府協定規定之有效證件。 4、雙方旅遊團出入國境手續按各自國家之規定辦理，簽有互免簽證協定者依協定辦理；未簽有互免簽證協定者，須事先辦妥對方國家之入境簽證。 5、邊境居民參加本地區邊境旅遊，應向本地區旅行社申請，並由旅行社統一向公安機關出入境管理部門申辦出境證件。非邊境居民若參加，應向戶口所在地公安機關出

[39]　張玉璣主編，旅遊經濟工作手冊（北京：中國大百科全書出版社，1990 年），頁 178。

[40]　何光暐主編，中國改革全書旅遊業體制改革卷（大連：大連出版社，1992 年），頁 607。

[41]　徐汎，中國旅遊市場概論，頁 235。

		入境管理部門申辦出境證件，並由邊境地區旅行社統一辦理出入境手續與安排活動。
一九九八年六月三日	國家旅遊局、外交部、公安部、海關總署聯合發布「中俄邊境旅遊暫行管理實施細則」[42]	1、所稱之中俄邊境旅遊，是指經國家批准，由特許經營中俄邊境旅遊業務之國際旅行社組織和接待中俄公民，集體從指定之邊境口岸出入境，在中俄雙方商定並由國家主管機關批准之區域和期限內進行之旅遊活動。 2、國家旅遊局是中俄邊境旅遊業務之主管部門。 3、組團社在繳交一般國際旅行社應繳交之60萬元人民幣質量保證金外，需另繳交10萬人民幣作為特許經營邊境旅遊業務之質量保證金。 4、赴俄旅遊團隊應不得少於3人，必須配備領隊。 5、旅遊團必須在規定時間內整團出入境，並按預定時間返回。 6、參遊人員一律使用護照或代替護照之有效國際旅行證件出入國境。

資料來源：作者自行整理

　　由上述邊境旅遊法令之變遷可以發現，基本上中國大陸旅遊管理單位是將邊境旅遊與出國旅遊分開管理與看待，雖然邊境旅遊實際上是屬於出國旅遊之一環，但因出入境手續簡便、交通以陸運為主而較便利、國際問題單純、鄰國比大陸落後而較無滯留不歸疑慮、鄰國與大陸邊境省分屬同一民族，加上多為探親與貿易旅遊，因此目前是採取出國與邊境雙軌制之法令安排。

[42] 中國旅遊年鑑編輯委員會主編，中國旅遊年鑑一九九九（北京：中國旅遊出版社，1999年），頁18。

第三節　中國大陸出境旅遊政策法令變遷之意義與問題

以下將分別針對中國大陸出境旅遊政策與法令的變遷意義，此一變遷所造成之負面問題，進行總結之探討。

壹、中國大陸出境旅遊政策與法令變遷之意義

根據第二節之敘述，本研究認為近年來大陸出境旅遊政策與法令的種種變遷，具有以下之意義：

一、邊境旅遊發展快速而自成體系：「全球化」與「區域化」的互動

由於邊境旅遊價格低廉、來往便利與手續簡便，其形式已從過去「一日遊」之當日往返擴展至「八日遊」等不同行程；旅遊方式由邊境貿易所帶動之購物遊轉變為單純之觀光旅遊；旅遊路線也由邊境城市向內地延伸，例如到北韓邊境旅遊可延伸至板門店、中俄邊境遊可至莫斯科、中緬邊境遊可至仰光、中越邊境遊可走海路至河內與胡志明市[43]；過去禁止非邊境民眾參與，如今非邊境省市之民眾亦藉由邊境旅遊，來滿足其無法參與出國旅遊之心願，例如黑龍江外省客源已達總數之85％[44]。因此，上述原因均促使邊境旅遊急速發展，例如至二○○一年為止，黑龍江與俄羅斯即開通27條邊境旅遊路線；此外自一九八九年至二○○一年之12年間，為服務邊境旅遊人士，中共公安

[43] 張廣瑞、魏小安、劉德謙主編，二○○○－二○○二年中國旅遊發展分析與預測，頁 80。
[44] 徐汎，中國旅遊市場概論，頁 278。

單位增設100多個邊防檢查站，使邊防檢查站達到265個[45]。未來，在邊境旅遊與出國旅遊具有市場區隔之情況下，邊境旅遊仍有相當之成長空間，並且能與出國旅遊分庭抗禮而自成體系。此外，誠如弗里德曼所說「旅遊產業是世界上最大的跨國經濟活動之一」[46]，科恩與肯尼迪認為「國際旅遊（international tourism）的方式有助於全球化」[47]，目前大陸各邊境國家均積極發展經濟，希望透過跨國間的經濟交流與互動來儘快擺脫貧窮，並有面對全球化機遇與挑戰之強烈企圖心，因此邊境旅遊配合邊境貿易可以滿足這些國家的需求。另一方面，誠如賀瑞爾（Andrew Hurrell）所言，他認為在全球化發展過程中，「區域化」浪潮在六○年代也逐漸興起[48]，全球化與區域化並非互斥而是相互整合，因此邊境旅遊一方面有助於大陸與其周邊國家區域經濟之發展，另一方面誠如前述也可協助這些國家走向全球化。惟邊境旅遊因手續簡便與查驗鬆散，也日益成為犯罪者走私、販毒、偷渡之渠道，故未來亦可能造成跨國犯罪之國際問題。

二、出境旅遊是外商覬覦對象：「政府干預主義」的式微

隨著中國大陸經濟發展與民眾生活水準提高，出境旅遊將有更大之成長機會，雖然當前尚未開放外商獨資或控股旅行社可經營出境旅遊業務，然而這才是外資進入大陸真正覬覦之對象。包括二○○三年七月十八日，由日本規模最大的國營民航公司「日本航空」（Japan Airlines, JAL）成立了「日航國際旅行社（中國）有限公司」，成為第一家外商獨資旅行社；十二月一日，首家由外商（德國）控股的旅行

[45] 國家旅遊局，公安單位增加口岸簽證點與邊防檢查站，Online.Internet.8.DEC. 2001. Available http://www.cnta.com/ss/wz_view.asp?id=2777。

[46] Janathan Friedman, Culture Identity and Global Process(London:Sage,1994),pp.201-202.

[47] Robin Cohen and Paul Kennedy, Global Sociology(London:Macmillan Press Ltd.,2000),p.212.

[48] 轉引自星野昭吉，全球化時代的世界政治：世界政治的行為主體與結構（北京：社會科學文獻出版社，2004 年），頁 230。

社「中旅途易旅遊有限公司」在北京成立，德國總理施洛德除親自剪綵外甚至指出「TUI與中旅的合作標誌著德中經濟合作邁出了重要一步，這種合作已經遠遠超出了經濟的意義」；二〇〇四年七月二十八日「全日空國際旅行社（中國）」在北京成立，除了成為中國大陸第二家經批准的外商獨資旅行社外，更顯示日本進軍大陸旅遊市場的企圖心；八月澳洲佛來森特（Flight Centre）有限公司與大陸康輝旅行社，在北京共同成立合資之「佛來森特康輝國際旅行社」；而在全球100多個國家設有3,000多個辦事處之全球知名商務旅行管理公司「英國商務旅遊管理集團」（BTI），也與上海錦江國際集團成立上海第一家合資而由外商控股之「錦江國際BTI商務旅行有限公司」旅行社；八月十一日，全球最大之旅遊產品批發商格里非（GTA），在北京成立了首家歐洲獨資旅行社；十月底上海成立了首家外商獨資旅行社「麗星郵輪旅行社」，顯示亞太地區規模最大了郵輪船隊也覬覦大陸的龐大旅遊商機[49]。

　　這顯示外資旅行社正積極進入大陸，而且其背後多有強大的跨國企業甚至是政府來作為支撐，由於外資旅行社在其母國具有本土優勢，不論在機票、飯店預訂、出國手續、落地接待與導遊等方面均能獲取高額利潤，故未來各國政府在商機無限之情況下，必然會持續對大陸施壓要求開放外商獨資或控股旅行社經營出境旅遊。甚至可能透過世界貿易組織之力量進行交涉，這將是目前大陸對於出境旅遊市場採取「政府干預主義」的警訊。事實上，開放外商獨資或控股旅行社參與出境旅遊市場，固然會使得在目前政府干預下國營旅行社的獨佔優勢受到傷害，但卻能提高出境旅遊市場的競爭程度進而增加廣大消費者的福利，這對於尋求社會福利之最大化、增加經濟效率、提升出境旅遊經濟發展等均具有正面效果，如此正是符合混合經濟之精神。

[49] 張廣瑞、魏小安、劉德謙主編，二〇〇三－二〇〇五年中國旅遊發展分析與預測，頁 43。

三、台灣旅遊從業人員參與大陸出境旅遊：「全球化」人才流動

隨著全球化的發展，專業人才的跨國流動日益頻繁，旅遊相關產業亦是如此。由於大陸近年來出境旅遊快速發展，使得對於專業領隊的需求有增無減，特別是語言門檻較高而出境旅遊開放時間甚短的歐洲地區最為缺乏，加上近年來台灣出境旅遊市場逐漸飽和，所以從一九九六年開始，陸續就有台灣領隊前往大陸發展。由於當時歐洲旅遊並未開放，一般大陸民眾只能以參訪、開會或探親名義前往，但每年仍有近15,000人次前去歐洲，而大陸當時缺乏專業歐洲領隊，因此台灣領隊憑藉著經驗豐富與同文同種，迅速佔有一席之地。二〇〇五年時大陸歐洲團領隊約有七成是台灣人，香港人則佔一成，大陸人只有兩成左右；在北京地區約有300多名帶領歐洲團的台灣領隊，上海有100多人，廣州也有100多人[50]。

在大陸發展的台灣歐洲團領隊，一般都具有5年以上的帶團經驗，在台灣擁有領隊執照而且專業性甚強，對於歐洲各國的歷史、文化和語言十分熟悉，但由於大陸尚未開放台灣民眾報考大陸領隊證，因此過去以來台灣領隊帶團都是在大陸官方默許下進行的。然而由於二〇〇四年九月一日大陸正式開放赴歐洲遊後，規定帶團領隊必須具有大陸牌照，使得這些台灣領隊面臨失業的困境，故他們希望大陸能夠本著公平原則開放台灣民眾報考大陸領隊證照。另一方面，過去台灣領隊常因「人頭費」高低與大陸旅行社產生爭執[51]，但由於台灣領隊為非法營業，在無法與大陸旅行社簽訂合約的情況下，時常因權益受損而毫無申辯機會。因此本研究認為，大陸應該順應全球化人才流動的潮流，讓台灣領隊能夠報考大陸相關證照，一方面有助於台灣旅遊人

[50] 中時電子報，台灣領隊盼大陸開放考照，請參考
http://tw.news.yahoo.com/040902/19/y2ax.html。

[51] 台灣領隊依據所帶團體的人數付錢給旅行社，從早期每人 10、20 歐元，到當前漲到一個人頭 70、80 歐元，造成台灣領隊與大陸旅行社糾紛不斷。

才之生計，另一方面若台灣領隊無法帶團，則大陸旅行社勢必立刻陷入領隊人才之缺口，屆時旅遊品質下降受到傷害的還是大陸消費者。

四、入境與出境逐漸脫鉤：「混合經濟」的發展方向

中國大陸當前將各省市與各旅行社之出境旅遊名額，與入境旅遊發展緊密接軌，成為全球極罕見之管理模式外，本文認為目前香港遊已經開創了先例，未來出國旅遊勢必也將逐漸改變，其原因如下：

（一）入境與出境旅遊性質迴異

基本上入境與出境旅遊對於社會變遷、文化傳播、產業發展、休閒遊憩效果均相距甚遠，然素樸以外匯得失作為考量，對於日益走向多元化、全球化之大陸社會顯然已經不合時宜；另一方面，如此宏觀調控之作為亦將造成政府「監督交易成本」無限擴大化。

（二）外匯收入較無急迫性

根據中國人民銀行的統計，二〇〇四年底時大陸外匯存底達到6,099億美元，僅次於日本而居於全球第二位，比前一年同期增長2,067億美元[52]；至二〇〇五年六月時更達到7,110億美元[53]，與一九七八年改革開放初期時之1.67億美元相較增加幅度甚大[54]。

基本上，外匯存底只要能夠滿足以下三種需求即可，而不宜過多，首先是在沒有新的外匯收入下足以支付3個月的進口，其次是讓政府有能力支付短期債務，第三則是在匯率出現波動時有足夠外匯穩定本國貨幣幣值。因此許多經濟學家認為大陸的外匯存底應該維持在

[52] 張廣瑞、魏小安、劉德謙主編，二〇〇三－二〇〇五年中國旅遊發展分析與預測，頁245。

[53] 中央社，台灣八月外匯存底2540.86億美元世界第3，http://tw.news.yahoo.com/050905/43/29fi4.html。

[54] 中國統計年鑑編輯委員會主編，中國統計年鑑二〇〇三（北京：中國統計出版社，2003年），頁706。

1,500－2,000億美元最適當。其次，外匯存底過多也使得大陸失去國際貨幣組織（IMF）與世界銀行的優惠貸款，根據這兩個組織的規定，成員國若發生外匯收入逆差時，可從信託基金中獲得低息貸款；反之外匯收入大幅順差的國家，不但無法享受優惠貸款，還必須對於逆差國家提供協助。

　　另一方面，大陸外匯收入的管道日益多元化，外資在大陸直接投資與貨品出口成為最重要來源。由於在改革開放初期大陸出口產品缺乏競爭力，加上對於外匯的殷切需求，因此入境旅遊創匯的重要性非常明顯，創匯成果不但成為各省市政績的表現，更是判斷旅遊產業發展成果的依據，但如今旅遊創匯的重要性因其他創匯管道增加而逐漸下降。

　　因此當前大陸對於外匯之需求不如過去急切，適度之外匯流出並非有害而無利，故將出境與入境旅遊緊密接軌之意義不復存在[55]。此外，如表3-10所示，大陸的入境旅遊外匯收入，即貸方，從一九九五年開始之增加幅度相當大，雖然在出境旅遊方面的外匯耗損也逐年增加，但相較而言餘額仍然是呈現增長之勢，唯獨二〇〇三年因為SARS疫情而有所影響。

表3-10　中國大陸旅遊外匯收支比較表

年份	貸方（億美元）	增加比率（％）	借方（億美元）	增加比率（％）	餘額（億美元）	增加比率（％）
一九九五	87.3		36.87		50.42	
一九九六	102	16.84	44.73	21.32	57.26	13.56
一九九七	120.74	18.37	101.66	127.25	19.07	-66.69
一九九八	126.01	4.37	92.05	-9.45	33.96	78.05
一九九九	140.98	11.88	108.64	18.02	32.33	-4.78
二〇〇〇	162.31	15.13	131.13	20.7	31.17	-3.61

[55]　張廣瑞、魏小安、劉德謙主編，二〇〇三－二〇〇五年中國旅遊發展分析與預測，頁245。

二〇〇一	177.92	9.62	139.08	6.06	38.83	24.57
二〇〇二	203.85	14.57	153.98	10.71	49.86	28.42
二〇〇三	174.06	-14.61	152	-1.28	22.06	-55.76

資料來源：張廣瑞、魏小安、劉德謙主編，二〇〇三－二〇〇五年中
　　　　　國旅遊發展分析與預測，頁242。WTO, Tourism Highlights
　　　　　Edition 2004, p. 7.

　　也因為如此，大陸對於出境旅遊的外匯管制也日益寬鬆，在二〇
〇一年三月一日時，國家外匯管理局發布之「關於旅行社旅遊外匯收
支管理有關問題的通知」中規定，民眾出境換取外匯必須由旅行社統
一辦理，個人不得至銀行私自辦理，數額則依據團費之高低來核定，
其目的當然是為防止外匯流失。但二〇〇二年六月二十二日國家外匯
管理局發布之「關於調整中國公民出境旅遊購匯政策的通知」，則取
消上述之限制，民眾僅需持旅行社開具之「中國公民出國旅遊購匯
單」、已獲簽證之護照影本、旅行社提供之出境名單影本，即可至銀
行自行購買外匯；而換取外匯之銀行也由中國銀行一家，開放為商業
銀行、股份銀行與外資銀行；換取幣種也由美金一項增加為英鎊、港
幣、日幣、歐元、加拿大幣、澳洲幣等多種[56]。二〇〇三年國家外匯
管理局進一步宣布從十月開始，出境旅遊者每人每次可攜帶之外幣從
2,000美元增加為3,000美元[57]；從二〇〇五年開始大陸公民每人每次出
入境所攜帶之人民幣數額，也從過去之6,000元放寬為20,000元[58]。

　　（三）防止經濟過熱現象

　　近年來大陸投資過多與經濟過熱之隱憂不斷，若事態繼續發展恐

[56] 張廣瑞、魏小安、劉德謙主編，二〇〇一－二〇〇三年中國旅遊發展分析與
　　預測（北京：社會科學文獻出版社，2002年），頁80-81。
[57] 張廣瑞、魏小安、劉德謙主編，二〇〇三－二〇〇五年中國旅遊發展分析與
　　預測，頁233。
[58] 張廣瑞、魏小安、劉德謙主編，二〇〇三－二〇〇五年中國旅遊發展分析與
　　預測，頁23。

會造成通貨膨脹，甚而引發泡沫經濟。故總理溫家寶在二〇〇四年宣布將採取一連串「宏觀調控」措施來達到「軟著路」之降溫動作，然而入境旅遊創造外匯卻會產生適得其反的效果，因此若未來經濟降溫政策持續推動，則將入境與出境旅遊徹底脫鉤之可能性將大幅增加。

　　事實上誠如前述，二〇〇二年國家旅遊局決定取消香港遊之「配額限制」，顯示出境與入境旅遊脫鉤已在香港獲得實現，或許這僅是個案且有濃厚政治意味，然卻充滿指標性意義。因為在可預見之未來，勢必將從當前之「特許經營制」走向「一般經營制」，而政府也將從「有組織、有計劃、有控制」之「直接控制」角色走向符合混合經濟精神的「間接管理」。誠如前述，將出境與入境旅遊綑綁在一起的法令規範不但與時代潮流相違，在經濟上的實際助益也甚為有限，更重要的是如此政府的管制與干涉，無法達到社會福利最大化與增加經濟效率之目的，因為政府監督交易成本的擴大只會造成經濟效率的低落，對於出境旅遊經濟發展也難以產生正面效果。

五、消費者權益維護管道日趨多元

　　對於出境旅遊消費者在維護自身權益之方式上，除前述透過各層級旅遊局與旅遊質監所之「行政申訴」外，亦可透過調解與仲裁方式，甚至提起民事訴訟。就調解來說，主要是藉由各省、市、自治區之「消費者協會」，該協會依據「消費者權益保護法」進行調查與瞭解，並在消費者與經營者雙方同意下進行調解；而就仲裁來論，則依據一九九四年八月三十一日八屆全國人大九次會議所通過之「中華人民共和國仲裁法」，透過各省、自治區、直轄市政府與商會所組成之仲裁委員會進行「國內仲裁」，或透過「中國國際貿易促進委員會」所設之「對外經濟貿易仲裁委員會」進行「國際仲裁」[59]；然若提起民事訴

[59]　姜志俊，「建立兩岸旅遊糾紛調處制度」，發表於一九九八海峽兩岸旅行交流研討會（台北：海峽兩岸交流基金會主辦，1998 年 5 月 21 日），頁 2-19。

訟，根據「出國旅遊辦法」第二十八條規定「組團社違反本辦法第十二條的規定，向旅遊者提供虛假服務資訊或者低於成本報價的，由工商行政管理部門依照『中華人民共和國消費者權益保護法』、『中華人民共和國反不正當競爭法』的有關規定給予處罰」，故消費者亦可依此兩法並根據「中華人民共和國民事訴訟法」所規定之訴訟程序提出保護自身權益之訴訟。

六、出境管制放鬆助長出境旅遊

因私出境申請手續的放寬，對於中國大陸出境旅遊之快速發展亦產生積極助益。一九九四年修訂而由公安部、外交部與交通部共同發布之「出入境實施細則」，對於申請因私出境與申辦護照之若干規定，如表3-11所示，分別在一九九七年七月與二○○一年十一月於北京召開之「全國公安出入境管理工作會議」上經過討論修正後大幅放寬，使得大陸民眾出境旅遊更為便利：

表3-11　中國大陸出入境實施細則修改情形整理表

法條	原條文規定內容	修改時間	修改後之內容
第三條	因私出境必須向「戶口所在地」縣市公安局出入境管理部門提出申請提交與出境事由相關之證明	一九九七年七月	允許可異地辦理出境旅遊手續
		二○○一年十一月	上海、廣州與江蘇等12市試點，將護照「申請制」改為「申領制」
第三條	出境申請需提交工作單位對申請人之意見	二○○一年十一月	取消
第四條	出境探親訪友，需提交親友邀請證明	二○○一年十一月	取消
第四條	出境旅遊需提交所需外匯費用證明	一九九七年七月	個人銀行之外匯存款若具有4,000美元之存款證明即可
第五條	出境申請之審批期為30	二○○二	許多地區縮短為15天，

	天，偏遠地區為60天	年	上海為10天，探病、奔喪更可縮短至5日以內
第六條	經批准出境者，由公安機關出入境管理部門發給護照與出境登記卡	二〇〇一年十一月	取消出境登記卡制度

資料來源：王立綱、浦秀賢，現代旅遊法學（青島：青島出版社，1999
　　　　年），頁230-231。
　　　　張廣瑞、魏小安、劉德謙主編，二〇〇一 ― 二〇〇三
　　　　年中國旅遊發展分析與預測（北京：社會科學文獻出版
　　　　社，2002年），頁78-79。
　　　　徐汎，中國旅遊市場概論，頁236-237。

貳、中國大陸出境旅遊政策與法令實施之問題

　　中國大陸的出境旅遊政策與法令，在實施了一段時間之後似乎也
產生了若干問題，分別敘述如下：

一、變相出境旅遊造成管制漏洞

　　誠如藍方特等人認為「國際旅遊已經成為一種全球現象與難以避
免的國際事實」[60]，因此雖然中國大陸對於出境旅遊採取嚴格控制模
式[61]，然所謂「上有政策、下有對策」，諸多民眾在有此需求的情況下，
往往藉由商務考察、探親探病、參加國際會議等名義，以個人或團體
方式前往大陸當局未開放之國家進行旅遊。若干有經營出境旅遊業務
資格之旅行社則以「參訪團」之名義組織民眾，政府單位與企業更以
「考察團」、「學習團」作為員工之額外福利，表面看似參訪然實際行

[60]　Marie-Francoise Lanfant , John B.Allcock and Edward M.Bruner,International
　　　Tourism:Identity and Change(London:Sage,1995),p.25.
[61]　詳見「出國旅遊辦法」第四條之規定：「未經國務院旅遊行政部門批准取得
　　　出國旅遊業務經營資格的，任何單位和個人不得擅自經營或者以商務、考察、
　　　培訓等方式變相經營出國旅遊業務」。

程卻大異其趣,這其中尤以尚未開放之美國、加拿大等先進國家最受歡迎。

二、非法脫隊成為發展最大爭議

當前中國大陸出境旅遊發展之最大問題,莫過於是觀光客之非法脫隊。雖然「出國旅遊辦法」有嚴格之處罰規定,然由於許多民眾希望藉此機會至國外工作以獲致高額收入,故相關事件時有所聞,造成其他國家之社會問題甚鉅。如此也使得大陸與其他國家簽訂旅遊協定時往往曠日廢時;而大陸在短期內無法開放個人出境旅遊,仍必須以團體旅遊為主也肇因於此。例如根據澳門保安局的統計,二〇〇五年遣返的大陸人士中,以「個人遊」身份逾期停留者,由前一年的662人增加為同年的1,702人,增加幅度達到150%;而非個人遊的逾期居留者亦由前一年的3,998人增加為同年的4,475人,增加幅度為11.9%,由此可見非法脫隊問題之嚴重性[62]。

事實上,從二〇〇五年七月開始,日本一方面對大陸民眾申請簽證的範圍擴大為全國,但是另一方面卻也提高了審查門檻。其中大陸民眾申請赴日旅遊簽證的填寫項目有所增加,旅客必須告知在大陸的緊急聯絡位址、電話,申請人的經濟支付能力以及海外旅行經歷、申請人在日本有無親屬等更多資訊,其中對於過去沒有出國經歷的人進行嚴格審查。日本同時增加與大陸公民申請赴歐洲遊一樣的「銷簽制度」,要求大陸旅行社在旅客返國後,必須向日本駐大陸大使館提交全團人員的護照影印本,以作為回國證明。此外,日本政府也收緊了對於大陸民眾的旅遊簽證審批,其中北京民眾的拒簽率超過三成,外地民眾透過北京旅行社送簽的拒簽率更高達70%,但在二〇〇五年七月之前,大陸民眾赴日簽證核准率幾乎是百分之百,這主要原因也是

[62] 中央社,澳門大陸自由行旅客逾期居留大增,請參考 http://tw.news.yahoo.com /051127/43/2kted.html。

為了要防止非法滯留的問題[63]。日本駐北京大使館公使井出敬二在二〇〇五年時公開表示，根據統計到二〇〇五年一月為止，在日本非法滯留的大陸國民人數已達到32,683人，其中有473人下落不明[64]。由此可知，若無法有效防止大陸觀光客的非法滯留，勢必造成日本社會更嚴重的問題。

　　另一方面歐洲亦然，從二〇〇四年開放民眾赴歐洲旅遊後，由於大陸遊客滯留問題嚴重，因此自二〇〇五年開始許多國家增加了簽證難度，旅行社申請歐洲旅遊的拒簽率平均高達三成。德國駐大陸領事館二〇〇五年也發布新規定，要求大陸旅遊團隊中30％的遊客，在辦理簽證時需要親自到領事館面談；同一旅行團中，如果有一個遊客的申請資料不確實，不但全團拒簽，還將連累申辦的旅行社；一定比例的大陸觀光客返回大陸後，還被要求根據登機證進行銷簽，以證明已經返回。事實上，所有能發出「申根」簽證的歐洲國家，從二〇〇五年開始都緊縮了對大陸民眾的旅遊簽證核發，其中義大利領事館甚至一度閉館而不接受任何申請；奧地利領事館不僅要抽取30％的申請者進行面談，還要求提供戶口簿原件；法國領事館不再接受遊客銀行存摺的影本，轉而向受理銀行開具「存款證明書」，甚至也要採行面談制度，而大陸遊客回國後，法國領事館亦要求一定比例的銷簽。此外，法國、奧地利、芬蘭領事館從二〇〇五年開始都已經將大陸遊客簽證申請之工作日，由原本的5-10天延長為21天。根據數據顯示，在開放大陸民眾赴歐洲旅遊之後，非法滯留德國的大陸遊客即超過6,000餘人，其中多數來自浙江、福建兩省，因此這兩省遊客被要求面談和拒簽的機率亦非常之高，而大陸旅行社在接受這兩個地方遊客時也都特

63　中央社，報導指日本收緊對中國民眾簽證審批，請參考 http://tw.news.yahoo.com/050830/43/28oog.html。

64　中央社，日本對中國旅遊團全面開放但簽證門檻提高，請參考 http://tw.news.yahoo.com/050717/43/22p5f.html。

別謹慎,要求押金相對較高,約在5萬到10萬元人民幣之間[65]。顯見大陸出境旅遊脫隊情況有日益嚴重的趨勢,各國對於大陸觀光客的態度也逐漸有所保留。

三、非法律控制:出境旅遊觀光客形象欠佳

為維護中國大陸觀光客形象,亦為維護大陸整體之國家形象,在「出國旅遊辦法」第十七條中規定「旅遊團隊領隊應當向旅遊者介紹旅遊目的地國家的相關法律、風俗習慣以及其他有關注意事項,並尊重旅遊者的人格尊嚴、宗教信仰、民族風俗和生活習慣」;第二十一條也強調「旅遊者應當遵守旅遊目的地國家的法律,尊重當地的風俗習慣,並服從旅遊團隊領隊的統一管理」;「中俄邊境旅遊暫行管理實施細則」第十七條亦規定「組團社必須對出境旅遊團進行出國教育,內容應包括有關法律法規、愛國主義、保密、安全、衛生、友好交往以及尊重對方禮儀習俗等」。但事實上,從大陸開放出境旅遊至今,許多不文明現象一再發生,包括缺乏公德心、隨地吐痰、亂丟垃圾、大聲喧嘩、爭先恐後、狼吞虎嚥、恣意抽煙、胡亂殺價、穿睡衣外出、衛生習慣不佳、潑辣不講理、集體抗爭罷機、將飯店物品攜回、小孩隨地便溺、脫鞋斜躺在公共座椅、天熱穿著內衣四處行走、蹲在地上或坐在地毯上乘涼等,都造成大陸觀光客形象之嚴重損害,也讓其他國家感到尷尬。上述不妥行徑雖不致違法,然卻造成國家之間文化衝突不斷,所引發之社會爭議恐怕是全球化發展進程中難以忽視之課題。

[65] 中時電子報,大陸客常滯留歐洲簽證難,請參考 http://tw.news.yahoo.com/050818/19/26vqi.html。

第四節　小結

本研究認為中國大陸的出境旅遊政策與法令，在未來的可能發展分別敘述如下：

壹、出境旅遊法令仍有大幅變動空間

隨著中國大陸經濟持續發展與民眾生活水平提高，使得有能力參與出境旅遊者快速增加，加上大陸於二〇〇五年全面實施「帶薪休假」制度，因此在可預見之未來出境旅遊仍會有大幅成長空間。另一方面，各國為求增加外匯收入與就業機會，雖有若干負面效應然在兩害相權取其輕之下，亦積極希望開放大陸觀光客蒞臨，在日後出境旅遊區域與人數快速增加之情勢下，當前相關法令勢必難以長久適用，將來必然會隨著整體發展變化與旅遊糾紛增加而有大幅改變空間。此外，當前出國旅遊、邊境旅遊、港澳旅遊各成體系之「政出多門」情況，造成法令紊亂與管理困難，未來亦有可能朝向單一之「出境旅遊法」方向發展。

貳、自由行有擴大之勢

二〇〇四年十二月底，德國政府正式開放大陸民眾前往自由行[66]，顯見自由行似乎是日益開放，但基本上由於德國在二〇〇三年就領先各歐盟國家首先開放大陸觀光客蒞臨，加上二〇〇三年大陸正式取代日本，成為進入德國旅遊之亞洲市場第一大客源國，人數達到26萬餘人次[67]，因此這項開放目前看來似乎仍屬個案，而且申請之條件門檻

[66]　張廣瑞、魏小安、劉德謙主編，二〇〇三－二〇〇五年中國旅遊發展分析與預測，頁 31-32。

[67]　張廣瑞、魏小安、劉德謙主編，二〇〇三－二〇〇五年中國旅遊發展分析與

甚高。雖然若干國家也簡化了大陸民眾的簽證方式，而願意接受個人旅遊簽證，不過基本上大陸現階段對於出國旅遊的態度，仍是堅持以團體旅遊為主，自由行為例外。

參、自費旅遊日益增加

　　如表3-12所示，二〇〇三年時中國大陸民眾出境人數達2,800餘萬人次，比前一年增加42.68％，其中因公出境者達500餘萬人次，比前一年增長7.02％，因私出境者為2,300餘萬人次，比前一年增長55.71％。顯見在出境人數快速增加的情勢下，主要成長動力來自於因私出境，而從歷年的數據來看似乎亦是如此。此外，因私出境的比例也呈現不斷擴大之勢，二〇〇三年時因私出境佔出境總人數的比例接近八成，遠高於一九九五年時的四成五。另一方面，因公出境者的成長就較為有限，成長率多在個位數甚至是負成長。基本上，因私出境者多數係參加旅遊活動，然即便是因公出境者，由於大陸「公費出遊」等假公濟私情況嚴重，常以考察之名行旅遊之實，甚至許多單位以辦理出境考察、培訓、會議、商務等名義，變相組團進行出境旅遊，雖然政府三令五申嚴禁但此風仍無法完全遏止。然而當前此一發展態勢一方面顯示公費旅遊的問題已經逐漸獲得控制，另一方面則顯示隨著大陸公務人員生活水準的提高，自費旅遊已成為可以自行負擔的生活開支，而無須藉由公費來進行旅遊。

預測，頁 428-431。

表3-12　中國大陸出境旅遊之人數統計表

年代	出境總人數（百萬人次）	年增長率（%）	因私出境人數（百萬人次）	年增長率（%）	因私出境所佔比重	因公出境人數（百萬人次）	年增長率（%）
一九九五	4.52		2.05		45.35	2.47	
一九九六	5.06	11.95	2.31	12.68	45.65	2.75	11.34
一九九七	5.32	5.14	2.44	5.63	45.86	2.88	4.73
一九九八	8.43	58.46	3.79	55.33	44.96	4.64	61.11
一九九九	9.23	9.49	4.27	12.66	42.26	4.96	6.09
二〇〇〇	10.47	13.43	5.63	31.85	53.77	4.84	-2.42
二〇〇一	12.13	15.85	6.95	23.45	57.3	5.18	7.02
二〇〇二	16.6	36.85	10.06	44.75	60.6	6.54	26.25
二〇〇二	20.22	21.81	14.81	47.22	73.24	5.41	-17.28
二〇〇三	28.85	42.68	23.06	55.71	79.93	5.79	7.02

資料來源：徐汎，中國旅遊市場概論，頁238。

　　　　　張廣瑞、魏小安、劉德謙主編，二〇〇三 ― 二〇〇五年
中國旅遊發展分析與預測，頁242。

第四章　中國大陸出境旅遊與外交推動

　　所謂「旅遊外交」（tourism-based diplomacy），本研究定義為：將旅遊產業納入對外政策中的一環，成為推動國際事務的外交手段；而在旅遊產業中的出境旅遊、入境旅遊與國內旅遊中，誠如前述以出境旅遊對於他國的經濟幫助最為直接，所產生的外交效益也最為顯著，因此本章係針對中國大陸透過出境旅遊來發展旅遊外交之議題進行探討。

第一節　中國大陸旅遊外交的思維與作法

　　從一九七八年開始中國大陸的外交關係隨著改革開放而趨於正常化，在「獨立自主的和平外交政策」與「和平共處五原則」的基礎上[1]，對外關係的穩定提供了旅遊發展的基本條件。然而一九八九年的六四事件是這一發展過程中的低潮階段，大陸面臨了全世界的指責與經濟制裁，各國觀光客也抵制前往大陸，所幸在外交部長錢其琛採取了「近睦遠通」的方針下，對外關係才逐漸恢復。

　　隨著蘇聯垮台與冷戰結束，冷戰時期美俄兩極主導之情勢出現變化，大陸深知九○年代開始「關係複雜化、集團鬆散化、外交多邊化、合作區域化」的時代已經來臨，就綜合國力而言世界將出現以美國、俄羅斯、歐盟、日本與中國大陸等5個主要力量，呈現「多極」局面，鄧小平在一九九○年時曾經指出：「世界格局將來是三極也好，四極

[1] 所謂「和平共處五原則」，即「反霸、反殖、反帝，維護世界和平，重視和平」等五原則。

也好，五極也好……所謂多極，中國怎麼也算一極」[2]。在此情況下，「大國外交戰略」隱然成形，大陸一方面將自己列入大國之林，另一方面在獨立自主原則下積極與大國發展關係，並且利用大國間的矛盾在合縱連橫中維持權力平衡。其最主要目的是希望藉由聯合俄羅斯、歐盟等大國，並以大陸大國之地位領導第三世界國家，分進合擊的透過「均勢戰略」來制衡美國，以牽制美國一極獨霸地位之形成，並持續壓縮我國之國際生存空間，試圖建立有利於大陸「和平崛起」之政治經濟環境。

由於大陸出境旅遊誠如前述對於其他國家政治經濟的助益甚大，因此在配合大國外交戰略之情況下，旅遊外交之具體作為如下：

壹、在「全面性、建設性交往」下出境旅遊成為政治籌碼

九〇年代以來「全面性交往」與「建設性交往」成為大陸外交的重要政策，使得所採取之手段也更加多元而彈性，尤其隨著全球化與大陸經濟的崛起，大陸更善於利用其經濟實力來推動外交。由於大陸出境旅遊發展快速，對於其他國家助益明顯，因此遂成為外交工作上的一大籌碼，這可以分別從法制面與實際面來加以觀察：

一、透過法令限制出境旅遊的「政府干預主義」模式

誠如第三章所述大陸開放出境旅遊的國家，必須由國家旅遊局會同國務院有關部門提出，經國務院批准後由國家旅遊局公布；任何單位和個人不得自行組團至官方指定之海外旅遊點以外的國家旅遊。至二〇〇五年為止，大陸國務院批准公民出境旅遊目的地國家共計90多個，然其中已正式開放自費組團旅遊業務之目的地國家如第三章表3-1所示僅76個。因此，即使90多個國家已與大陸簽訂旅遊協定並成

[2] 展望與探索雜誌社編，中國大陸綜覽（台北：展望與探索雜誌社，2003 年），頁 152。

為「中國公民出境旅遊目的地」（簡稱ADS，即Approved Destination Status）[3]，但這僅表示該國可以接受大陸公民入境旅遊並給予旅遊簽證，卻不表示大陸當局真的願意放人，因為還必須進一步評估，並經過雙方針對細節問題之磋商後，才會開放所謂「自費組團出境旅遊」。因此許多國家經過相當努力才通過了第一關，卻通不過第二關，使得大陸出境旅遊市場僅是「看得到而吃不到」，而這「二階段」開放與否便成為大陸的兩個外交籌碼。因此，連大陸中國社會科學院旅遊研究中心都不諱言的公開表示「是否准許成為中國公民出就旅遊目的地（ADS）已經成為中國對外關係中的一個重要砝碼」[4]。

在此情況下，由於法令規定政府可以依據「有組織、有計劃、有控制」的模式完全控制民眾出遊的國家[5]，這種「政府干預主義」讓民眾除遵守外毫無其他選擇，使得在法令規範上提供了大陸進行旅遊外交之有利基礎。

而各國為求自身經濟發展大多希望中國大陸觀光客蒞臨，甚至不惜動用一切手段，例如土耳其曾於二〇〇〇年禁止大陸購自烏克蘭之航空母艦「瓦雅格號」通過黑海伯斯普魯斯海峽，此事件在延宕近一年後，土耳其所提出之條件為大陸需將其列為官方指定之海外旅遊點，如此每年會有近200萬名的觀光客蒞臨。而大陸也深知觀光客輸出所造成「旅遊經援」的全面性影響與建設性效果，正符合「全面性交往」與「建設性交往」的外交政策，因此也成為大陸外交工作上之政治籌碼而運用自如。例如二〇〇四年五月大陸斷然拒絕即將進入最終階段且談判長達4年之中加雙邊旅遊協議，加拿大旅遊委員會駐北京代表

[3]　張廣瑞、魏小安、劉德謙主編，二〇〇三－二〇〇五年中國旅遊發展分析與預測（北京：社會科學文獻出版社，2004年），頁255。

[4]　張廣瑞、魏小安、劉德謙主編，二〇〇三－二〇〇五年中國旅遊發展分析與預測，頁27。

[5]　所謂「有組織」是指出境旅遊必須採取團體方式，「有計劃」是指出境核准人數與入境旅遊創匯、人數相互結合，「有控制」是指對出境旅遊採取總量管制與配額管理。

被迫撤回,造成談判破裂之原因是加拿大總理馬丁不顧大陸警告,而會晤西藏精神領袖達賴喇嘛,並拒絕將遠華案之首要嫌疑人賴昌星引渡回大陸;連大陸國家旅遊局官員均承認「談判破裂原因同旅遊無關」,使得從二〇〇〇年開始針對簽署雙邊旅遊協議之談判被迫草草結束,加拿大原本期望每年增加20億美元收入之夢想也隨之破滅[6]。

由此可見就一般國家而言,簽證給予與否是他國權力,本國政府本無置喙餘地,而中國大陸當前不但對於出境旅遊國家採取嚴格控制,甚至越俎代庖的對他國已同意核發之簽證加以管制,其目的即是使出境旅遊能牢牢握在手中,使得旅遊成為外交重要籌碼,這也就是一般民主國家無法運用旅遊外交之原因。另一方面,一般民眾在威權統治之下無法對此限制提出異議,甚至因為大陸在長期禁止下而終於開放出境旅遊,對中共政權心懷感激,認為這是改革開放後當今政府的「德政」;加上當前出境旅遊市場中需求遠高於供給,民眾與業者在唯恐出境旅遊大門隨時再被關上的擔憂下,也沒有太多怨言,使得大陸政府在操弄旅遊外交方面毫無後顧之憂,這種操作方式充分顯示大陸出境旅遊市場「政府干預主義」的特色。

二、藉由「旅遊經援」以經促政來強化伙伴關係

如表4-1所示,一九九六年開始,大陸在「北和、西進、東緩、拉歐」策略下開始與許多國家建立伙伴關係,以建構全面性之協調合作。

表4-1　中國大陸與外國建立雙邊伙伴關係比較表

時間	國家	中國大陸與外國所確定的雙邊伙伴關係
一九九六年	俄羅斯	平等信任、面向二十一世紀的戰略協作伙伴關係
	印度	面向二十一世紀的建設性伙伴關係
	巴基斯坦	全面合作伙伴關係

[6]　中國時報,2004 年 5 月 7 日,第 A14 版。

一九九七年	美國	由「建設性戰略伙伴關係」轉為「建設性合作關係」
	法國	全面合作伙伴關係
	英國	建設性伙伴關係
	哈薩克	全面合作伙伴關係
	加拿大	全面合作伙伴關係
	墨西哥	全面合作伙伴關係
一九九八年	歐盟	長期穩定的建設性伙伴關係
	日本	和平與發展的友好合作伙伴關係
	南韓	合作伙伴關係
一九九九年	南非	建設性伙伴關係
二○○一年	東協	睦鄰互信伙伴關係

資料來源：作者自行整理。

　　若根據表4-1與第三章表3-1之比較可以發現，與中國大陸建立伙伴關係的國家中哈薩克與大陸邊境旅遊極為密切，至於俄羅斯、印度、巴基斯坦、法國、英國、墨西哥、歐盟、日本、南韓、東協則已經列入大陸開放自費組團出境旅遊之國家名單中。

　　雖然美國並非大陸自費組團出境旅遊之國家，然所謂「上有政策、下有對策」，諸多民眾藉由商務考察、探親探病、參加國際會議等名義，以個人或團體方式前往美國進行旅遊。若干有經營出境旅遊業務資格之旅行社以「參訪團」、「考察團」之名義招攬民眾前往，政府單位與企業更組織各種「訪問團」、「採購團」、「學習團」作為員工之額外福利[7]，表面行程看似參訪不斷然實際行程卻大異其趣，往往將參訪活動集中完成，但必須照相為證以便回國向有關單位交差。因

[7]　詳見「出國旅遊辦法」第四條之規定：「未經國務院旅遊行政部門批准取得出國旅遊業務經營資格的，任何單位和個人不得擅自經營或者以商務、考察、培訓等方式變相經營出國旅遊業務」。

此美國在一九九五年時便首次成為大陸出境旅遊首站之第6名，人數達16.7萬餘人次，二○○○年增加到24萬人次，二○○二年更達到41.8萬人次[8]，此即何以美國簽證雖然不易取得，但在美國各機場與賭城拉斯維加斯大陸遊客卻不斷增加之原因。

由此可見在伙伴關係之架構之下，大陸與相關伙伴在旅遊方面的交流日益緊密，憑藉大陸觀光客輸出的「旅遊經援」，成為強化伙伴關係的重要渠道。

三、在合作區域化的「全球互賴架構」下推動赴東協與歐盟旅遊

在全球化發展過程中，誠如亨瑞爾（Andrew Hurrell）所述，「區域主義」與「區域化」浪潮在六○年代逐漸興起，而政治與經濟的界線也日益模糊[9]，因此中國大陸遂將「合作區域化」列為當前重要之外交政策，對於區域性組織的發展持續關注，積極藉由全球化下之「互賴架構」強化雙邊依存關係。其中特別是已經發展成熟之「東南亞國協」（Association of Southeast Asian Nations，ASEAN）與「歐盟」（European Union, EU）最受大陸的重視，也積極藉由旅遊外交強化雙邊關係，分別敘述如下：

（一）與東協的旅遊外交

「東南亞國協」由於與中國大陸接近而影響層面較直接，因此受到大陸極度重視，特別是國協中的馬來西亞與印尼的伊斯蘭思維與美國觀點往往不同，加上新加坡前總理李光耀的「亞洲價值論」提供大陸朝開明專制發展的合理化藉口，以及東南亞廣大的華人分佈，使得大陸積極加強與東協各國之關係。

[8] 徐汎，中國旅遊市場概論（北京：中國旅遊出版社，2004 年），頁 313-314。
[9] 轉引自星野昭吉，全球化時代的世界政治：世界政治的行為主體與結構（北京：社會科學文獻出版社，2004 年），頁 230。

　　在冷戰時期，中共採取擴張策略，扶持泰共、馬共、印共、菲共，由於當時當地共黨多採暴力手段，造成一般民眾對於中共心懷恐懼。另一方面，大陸改革開放之後的經濟崛起，對於東南亞經濟也產生威脅，由於大陸低廉勞動成本與龐大內需市場，在亞洲金融風暴後吸引原本在東南亞投資的外商；加上以低價方式大舉出口產品，更直接威脅東南亞相關產業，如此造成東南亞各國經濟發展受到影響而對大陸心生不滿。

　　近年來，大陸為防止美國將東南亞地區納入遏止其向外發展的基地，並打擊我國南下政策與經貿外交，因此積極參與東協諸多活動，包括一九九四年參與「東協區域論壇」（ARF）、加入「東協加三」（中、日、韓）的對話機制、二〇〇一年提出「東協-中國自由貿易區」（FTA）構想（並將於二〇一〇年完成）[10]、籌設「中國東協合作基金」、加強湄公河流域基礎建設、資助疏通寮國與緬甸境內航道等。二〇〇二年雙方更簽訂了「中國與東協全面經濟合作框架協定」，二〇〇三年十月簽署「東南亞友好合作條約」與「中國-東協戰略伙伴關係聯合宣言」[11]。

　　另一方面，大量進口東南亞各國產品，例如向泰國採購橡膠與稻米，向馬來西亞購買電腦晶片、棕櫚油，向印尼輸入石油與天然氣，使得二〇〇三年東南亞各國對大陸出口額均增加50％以上，佔大陸進口市場中的比例也不斷增加。

　　隨著中國大陸出境旅遊發展快速，觀光客輸入東協各國對於當地經濟也產生相當具體之幫助，如第三章表3-1所示大陸開放自費組團出境旅遊國家中，東協10國中包括寮國、泰國、菲律賓、新加坡、汶萊、印尼、馬來西亞、越南、緬甸、柬埔寨等全部包含在內。另一方

[10]　中國時報，2004 年 5 月 22 日，第 A13 版。
[11]　林佳龍主編，未來中國：退化的極權主義（台北：時報文化出版公司，2004 年），頁 230-231。

面,大陸觀光客輸入後與當地民眾進行實地接觸,增加彼此的瞭解也化解過去之歧見,使得大陸與東南亞國家的關係能夠獲得改善。因此根據《紐約時報》的報導,大陸觀光客不僅讓全球旅遊業欣欣向榮,其高消費能力更成為東南亞國家的重要收入來源[12]。

表4-2　中國大陸民眾赴東南亞各國旅遊人數統計表

東南亞國家	開始階段人數	最新人數	成長率
泰國	一九八七:2.2萬人次	二〇〇三:52.8萬人次	23.00%
新加坡	一九八九:2.4萬人次	二〇〇三:26.2萬人次	9.92%
馬來西亞	一九九五:10.3萬人次	二〇〇三:24.4萬人次	1.37%
菲律賓	一九九五:0.9萬人次	二〇〇三:7.29萬人次	7.10%
印尼	一九九五:3.9萬人次	二〇〇三:4.5萬人次	0.15%
越南	一九九五:6.3萬人次	二〇〇三:60.7萬人次	8.63%
緬甸	一九九九:1.2萬人次	二〇〇三:7.5萬人次	5.25%
柬埔寨	一九九五:2.2萬人次	二〇〇三:2.7萬人次	0.23%
寮國	一九九五:0.4萬人次	一九九九:2.0萬人次	4.00%

資料來源:徐汎,中國旅遊市場概論(北京:中國旅遊出版社,2004
　　　　　年),頁287-293。
　　　　　國家旅遊局主編,二〇〇四中國旅遊統計年鑑(北京:中
　　　　　國旅遊出版社,2004年),頁9。

　　如表4-2所示,中國大陸觀光客赴東協各國旅遊人數正快速增加,其中特別是泰國、新加坡與越南的成長最為突出,而東南亞各國為吸引大陸觀光客,也紛紛在簽證方面給予便利。例如泰國、越南、菲律賓、馬來西亞、印尼等國給予大陸團體旅遊觀光客落地簽證,新加坡甚至給予48小時免簽證待遇;又例如馬來西亞在北京、上海和廈門設立落地簽證的辦事處,菲律賓外交部在二〇〇二年二月宣布發給簽證時間將比正常的三天更短,並調降了簽證費20%[13]。

[12]　中國時報,2005年10月23日,第A13版。

[13]　張廣瑞、魏小安、劉德謙主編,二〇〇一 — 二〇〇三年中國旅遊發展分析

此外，大陸也積極參與東協旅遊部門之相關活動，例如由東協10國及大陸、日本、韓國旅遊部門負責人參加的首次「10+3旅遊部長級會議」，二○○二年一月在印尼日惹舉行，大陸國家旅遊局也派員參與以擴大與東協各國在旅遊產業上的合作。

（二）與歐盟的旅遊外交

二○○四年五月一日，歐盟從15國而人口總數3億8千萬，增加了東歐8國與2個地中海島國[14]，擴張至25國而人口總數近4億5千萬；二○一四年預計再增加土耳其、喬治亞、羅馬尼亞、保加利亞、白俄羅斯、烏克蘭等國，屆時人口數預計將達7億5千餘萬人，因此這個從一九五○年創立的組織如今已經成為另一國際新勢力。

二○○一年歐盟發表《新亞洲戰略文件》，強調與大陸關係之重要性，並藉由「亞歐會議」強化雙邊交流。加上歐盟中之德、法等國對於美國單邊主義（unilateralism）與世界警察角色感到不滿，例如美國出兵伊拉克、建構國家飛彈防禦系統、反對京都議定書等，使得歐盟的多邊主義與大陸多極化世界觀不謀而合。另一方面，大陸與歐盟在地緣政治上較無矛盾，因此大陸採取「頂駐美國壓力、借重俄羅斯、穩住日本、拉住歐盟」的策略，認為與歐盟關係的加強將可擴大其戰略迴旋空間[15]，其中經貿合作可為雙方帶來實質上的利益。由於近年來歐洲進入經濟發展循環上的低成長階段，歐洲企業一方面希望擴大向大陸輸出技術、資本與產品外，另一方面也希望由大陸輸入觀光客。

如第三章表3-1所示，歐洲的馬耳他、土耳其、德國、克羅地亞、

與預測（北京：社會科學文獻出版社，2002 年），頁 85-86。

[14] 新的成員國包括馬爾他、賽浦路斯、匈牙利、捷克、斯洛伐克、波蘭、斯洛伐尼亞、立陶宛、愛沙尼亞與拉脫維亞。舊成員國則包括希臘、德國、法國、義大利、西班牙、芬蘭、丹麥、瑞典、比利時、葡萄牙、英國、愛爾蘭、荷蘭、奧地利、盧森堡。

[15] 林佳龍主編，未來中國：退化的極權主義，頁 221-228。

匈牙利與馬爾地夫在二○○二年開始就率先被大陸列入開放自費組
團出境旅遊之名單，二○○三年十月三十一日大陸與歐盟簽署「中歐
旅遊目的地國地位諒解備忘錄」，並與丹麥、英國、愛爾蘭達成聯合
聲明[16]，使得歐盟已成為「中國公民出境旅遊目的地」（ADS）。二○
○四年二月十二日，大陸國家旅遊局與歐盟簽署「關於中國旅遊團隊
赴歐共體旅遊簽證及相關事宜的諒解備忘錄」，備忘錄中載明大陸觀
光客可透過指定之旅行社申請前往12個歐盟成員國，並享受旅遊簽證
之便利，另外該備忘錄還包括附件「關於丹麥的聯合聲明」、「關於英
國與愛爾蘭的聯合聲明」、「關於挪威和冰島的聯合聲明」；四月十二
日，大陸與冰島正式簽訂「關於中國旅遊團隊赴冰島旅遊簽證及相關
事宜的諒解備忘錄」，五月與愛爾蘭簽訂「關於中國旅遊團隊赴愛爾
蘭旅遊簽證及相關事宜的諒解備忘錄」。

也因此，從二○○四年九月一日起，大陸觀光客終於可透過指定
之500多家旅行社申請旅遊簽證，前往26個歐洲國家進行自費團體旅
遊[17]，這其中包括希臘、法國、荷蘭、比利時、盧森堡、葡萄牙、西
班牙、義大利、奧地利、芬蘭、瑞典、捷克、愛沙尼亞、拉脫維亞、
立陶宛、波蘭、斯洛伐克、斯洛伐尼亞、賽浦路斯、丹麥、愛爾蘭等
21國為歐盟正式成員國，冰島、挪威、羅馬尼亞、瑞士、列支敦士登
等5國為非成員國，英國為歐盟成員但原本未列入開放之列，然之後
於二○○五年也隨即開放。若加上之前開放之歐盟成員國德國、馬爾
他、匈牙利，總計所有歐盟25個成員國家均成為大陸自費組團出國旅
遊之目的地。

根據大陸官方統計，一九九九年前往歐洲觀光客為82.3萬人次，
二○○○年增加為107.9萬人次，二○○一年達到139.7萬人次，增加

[16] 張廣瑞、魏小安、劉德謙主編，二○○二－二○○四年中國旅遊發展分析與
 預測（北京：社會科學文獻出版社，2003年），頁93。
[17] 大陸民眾前往歐洲旅遊，必須有5人以上方能組成旅行團，請參考聯合報，
 2004年9月1日，第A13版。

幅度達31.03％，為各洲之冠[18]。因此在可預見的未來，大陸觀光客前往歐洲旅遊人數將會有更大幅度的成長空間，這對於在歐洲推動旅遊外交勢必更具實效。

貳、全球化之「全方位互動」下利用出境旅遊形塑大國形象

在「大國外交」的發展策略下，塑造中國大陸的「大國形象」成為重點項目，就旅遊業來說過去是藉由國外觀光客「走進來」以便進行宣傳，如今則是化被動為主動的「走出去」，透過大陸觀光客的輸出直接向外國塑造其大國風範，其主要功能如下：

一、宣揚中國大陸強盛形象

根據澳門政府旅遊司的統計，早在二〇〇〇年時所有入境觀光客人均支出為1,367澳幣，但大陸觀光客人均支出就達2,401澳幣而名列第一；[19]香港旅遊局也調查發現，二〇〇一年消費能力最強之觀光客為大陸人士，人均消費為5,169港元，首次超過一向居冠之美洲觀光客（5,072港元）；法國政府在二〇〇四年對外宣稱，旅遊法國的大陸民眾人平均消費額是430歐元，超過美國觀光客的300到350歐元[20]；二〇〇五年法國旅遊局又再度對外公布數據指出，大陸觀光客在法國平均每人消費3,000美元，而一般歐美遊客僅花費1,000美元；甚至根據AC尼爾森與世界免稅協會的共同調查顯示，大陸民眾出國旅遊的人均消費額為987美元，堪稱全球之最；專門研究觀光客境外消費的「全球回報集團」表示，大陸觀光客在境外購物額平均每月高達2億3,500萬美元，也位居全球第一[21]。因此當大陸觀光客之高消費能力成為各

[18]　徐汎，中國旅遊市場概論，頁 305。

[19]　徐汎，中國旅遊市場概論，頁 253。

[20]　中國時報，2004 年 9 月 2 日，第 A13 版。

[21]　中國時報，2005 年 10 月 23 日，第 A13 版。

國經濟收入之重要來源時，大陸富強與「人民幣淹腳目」的形象快速向外傳達，對於第三世界國家的影響相當直接，因為這代表大陸綜合國力已經明顯提升，而且是全面性的提升。

二、塑造人民幣穩定貨幣形象

　　一般至其他國家旅遊均需兌換當地貨幣，但由於人民幣近年來長期保持穩定，匯率波動不大，加上大陸出境旅遊人數不斷增加，因此許多東南亞國家均自願接受人民幣之自由流通，這最初是以邊境旅遊為主，之後則有增加的趨勢。例如緬甸自二〇〇二年七月十八日開始允許大陸旅客每人攜帶6,000元人民幣入境並可在境內使用；柬埔寨也允許人民幣的自由流通，二〇〇二年其總理洪森甚至稱讚人民幣「被公認為亞洲地區最穩定的貨幣」；而包括尼泊爾、馬來西亞、印尼、蒙古、越南等國，人民幣不但能夠自由流通甚至受到商家歡迎。因此透過出境旅遊以增加人民幣流通性，可以塑造「大國貨幣」地位，使人民幣除具有穩定貨幣形象外，更有朝向強勢貨幣的方向發展，成為受人肯定的硬貨幣，甚至有學者指出大陸正努力藉此使人民幣逐步成為「亞元」。

三、宣示中國大陸迎接全球化

　　誠如賀爾德所述「旅遊業是文化全球化最明顯的形式之一」[22]，中國大陸開放了禁閉50多年的鐵幕而允許民眾參與出境旅遊，象徵大陸真正走向了國際化的道路，而且是由一般民眾直接藉由出境旅遊來體驗與接受全球化的浪潮。這代表大陸在未來與國際的接軌將會更緊密，不會再走閉關自守的回頭路。

[22] David Held , Anthony McGrew ,David Goldblatt and Jonathan Perraton,Global Transformations:Politics,Economics and Culture(London:Polity Press Limited,1999),p.360.

四、去除不良形象與「中國威脅論」

中國大陸的國際形象一直有不同的評價，首先是仿冒盜版猖獗，好萊塢剛上映的新片，在大陸隨處可見盜版光碟，仿冒名牌商品甚至成為吸引觀光客的賣點；貪污腐化嚴重也使得包括遠華案、胡長案、成克杰案、李嘉廷案成為貽笑國際的大弊端；缺乏保育觀念，將稀有動物當作桌上佳餚，以不人道方式收取黑熊膽汁以為藥用等。但是，上述的種種都不及於人權與宗教問題來的嚴重，從一九八九年中共以武力鎮壓民運後，中共政權侵害人權的形象就難以抹滅。近年來，最受矚目的議題就屬法輪功，中共在天安門廣場強力逮捕信徒的畫面歷歷在目，信徒在監獄中遭受不人道待遇更是時有所聞。此外，大陸在西藏地區對於宗教與喇嘛的迫害，在西藏流亡政府的宣揚下，使得世人更加關注此地區的人權問題。其他包括死刑判決的浮濫、死刑犯未經同意下器官遭到官方摘除與販賣、利用囚犯製造商品外銷、實施一胎化而強制墮胎與民眾虐殺女童、對於政治異議份子與媒體的打壓等等，都使得大陸的國際形象備受爭議。

另一方面，隨著中國大陸綜合國力與軍事武力在近年來迅速提升，西方與鄰近國家開始提出所謂「中國威脅論」，對於大陸之崛起產生憂慮，甚至產生「圍堵中國」的思維，因此二〇〇三年十二月大陸總理溫家寶訪美期間首次闡釋「和平崛起」之外交理念。二〇〇四年三月溫家寶在十屆人大二次會議再次闡釋和平崛起的意義，強調大陸要充分利用世界和平的大好時機努力發展，並藉由大陸的壯大維持世界和平而不會稱霸與威嚇他國[23]。因此，當「和平」與「發展」成為大陸的外交策略時，藉由觀光客的「和平」形象，以及對於當地經濟「發展」的實際挹注，使他國瞭解到大陸的崛起並非威脅而是幫助。根據美國「皮優人民與新聞研究中心」（Pew ResearchCenter for the

[23] 張廣瑞、魏小安、劉德謙主編，二〇〇一－二〇〇三年中國旅遊發展分析與預測，頁86。

People and the Press)二〇〇五年在全球15個國家所進行的民意調查顯示，包括英國和法國等西方國家民眾均認為大陸的「友善」程度高於美國，甚至與美國毗鄰的加拿大民眾，對美國和大陸具有好感的比例也是旗鼓相當[24]。這與大陸近年來積極加強與他國之經貿合作，以強化其軟性影響力有必然關係，進而有助於提昇其國家形象，而出境旅遊正是大陸輸出友善形象的新渠道。

五、增加民族自信

中國在十九世紀中葉帝國主義入侵後，國際地位一落千丈，甚至險遭列強瓜分，民國成立之後未見改善卻又面臨日本帝國主義的侵略戰爭，直至一九四九年中共建政之後國際地位才獲得確定。然而在抵禦入侵思維與政治運動不斷下，大陸之政治地位雖然提升，但經濟地位卻相形落後。大陸民眾從歷史的自卑到建政後的自傲，改革開放後看到世界各國進步情況又產生不如人的自卑，直到九〇年代經濟快速發展使得大陸經濟地位提升，大陸民眾也才真正的抬頭挺胸。尤其過去，大陸只有入境旅遊而禁止出境旅遊，只有外國人來大陸玩耍、遊樂、消費、甚至嫖妓，為了賺取外匯有時難免必須忍受外來觀光客的頤指氣使。如今，大陸民眾終於能夠揚眉吐氣，憑藉驚人消費能力來增進一般民眾的民族自信心，如此方能「從下而上」的塑造大國形象。

六、增進僑民地位

一個國家的國際地位高低，會直接影響其僑民在他國之地位，中國大陸要成為大國，其僑民也必須成為大國之僑民。以東南亞為例，華僑將近2,000萬人，佔當地經濟重要地位。以印尼來說華人僅佔總人口約2％，卻擁有國內私人資本近70％，最大之25家企業中佔有17

[24] 中央社，中國友善度評價高過美國，請參考 http://tw.news.yahoo.com/050624/43/1zpuj.html。

家；泰國華人約佔總人口10％，在前10大商業集團中佔有9家，甚至
創造該國一半之國內生產毛額；馬來西亞華人約佔總人口三分之一，
卻幾乎主宰該國經濟；華人佔菲律賓總人口約1％，卻佔國內企業銷
售總額的35％[25]。然而華人卻因此遭致當地民眾甚至政府的嫉妒與敵
視，而成為「經濟巨人、政治侏儒」的反差現象，例如印尼在蘇哈托
執政期間排華嚴重，一九九八年的「五月排華」事件造成1,000多位
華人死傷；馬來西亞法律中亦充滿歧視華人人權之規定。由於目前中
國大陸開放出境旅遊國家中東南亞地區為數甚多，大陸觀光客進入後
可直接提供當地一般民眾經濟援助，有助於改善華人之形象與提升華
僑之地位，甚至可拉攏親台華僑，例如以二○○二年為例赴印尼旅遊
的大陸觀光客就達45,000餘人，比前一年增加83.2％[26]，成長為當年大
陸出境旅遊目的地成長最快速之國家。

參、強化民間交流以減少衝突

此以中日關係為例來加以說明，近年來中國大陸與日本的關係可
說是暗潮洶湧，從日本修改教科書中的侵華歷史、首相參拜靖國神
社、釣魚台主權爭議、右翼團體蠢蠢欲動、亟欲成為聯合國常任理事
國、美日同盟不斷強化、日本對台日益友好、日本對大陸貸款逐年減
少、自衛隊藉反恐之名擴張軍力、積極朝向「正常國家」發展、日本
調查船在東海地區探勘資源，到中日貿易逆差擴大、大陸在中日領海
邊界開採天然氣、大陸調查船與潛艇不斷在日本領海出沒、大陸民眾
偷渡與滯留不斷、參與黑幫犯罪與從事色情交易嚴重，都直接影響雙
邊關係，特別是一般民眾的觀感。因此根據日本總理府每年針對「對
中國親近感」的民意調查可以發現，一九八○年對中國大陸的親近感
為78.6％，一九八九年為51.6％，二○○○年降為48.8％，到了二○

[25]　程光泉，全球化與價值衝突（長沙：湖南人民出版社，2003 年），頁 134-164。
[26]　徐汎，中國旅遊市場概論，頁 293。

〇五年僅剩下32.4%[27]，由此可見日本民眾對大陸的歧見日深。另一方面，大陸民眾對日本的印象因為侵華戰爭而始終不佳，甚至有濃烈之仇日心態。二〇〇五年五月至八月間，大陸的中國日報網站、北京大學國際關係學院與日本的「言論NPO」組織分別在大陸和日本各城市，針對普通民眾和專業人士進行問卷調查，其中大陸的同步調查回收有效樣本為1,938份，日本則收到有效樣本1,000份。根據研究結果顯示在受訪的大陸民眾中有62.9％對日本印象「很不好」和「不太好」，相對也有37.9％的日本受訪者對大陸印象「很不好」和「不太好」，調查顯示大陸民眾對於日本的印象比較負面[28]。而藉由旅遊活動卻可以帶動民間交流，減少彼此衝突的機會，經由大陸民眾赴日旅遊，可以透過實際接觸來改變彼此過去的負面印象，避免不必要的爭端。根據大陸國家旅遊局統計一九九九年有53萬人次大陸公民赴日旅遊，二〇〇〇年為59萬人次，二〇〇二年為76萬人次[29]，二〇〇三年雖然遭逢SARS疫情但卻激增為80萬人次，成長率為5.9％[30]。觀光客進入日本將直接有助於日本經濟的復甦，如此中日關係方能朝向「和平友好、平等互利、長期穩定、相互依賴」的發展目標。也因此，二〇〇四年四月日本政府決定對於前往日本參與修學旅行的大陸學生免除簽證費用，六月又進一步對前往日本參與修學旅行的大陸中、小學生實施免簽證待遇，其目的也在於希望增加大陸青年學生對於日本的認識[31]。二〇〇五年七月當大陸與日本關係陷入低潮之際，大陸國家旅遊局、駐日大使館在東京共同舉辦了「中日旅遊交流促進大會」，

[27] 馬立誠，「對日關係新思維」，戰略與管理（北京），2002 年 12 月，第 6 期，頁 88-95。中國時報，2006 年 1 月 26 日，第 A13 版。

[28] 中央社，調查顯示中國民眾對日本印象不好，請參考 http://tw.news.yahoo.com /050824/43/27swm.html。

[29] 林佳龍主編，未來中國：退化的極權主義，頁 231。

[30] 國家旅遊局主編，二〇〇四中國旅遊統計年鑑（北京：中國旅遊出版社，2004 年），頁 9。

[31] 中國時報，2004 年 6 月 9 日，第 A13 版。

以國家旅遊局局長邵琪偉為團長的「中國旅遊交流促進代表團」一行230餘人參加此一大會。日本方面包括前首相羽田孜、參議院議長扇千景、官房長官細田博之、自民黨幹事長武部勤、公明黨幹事長冬柴鐵三、國土交通大臣與日本「觀光立國」擔當大臣的北側一雄、自民黨旅遊委員會委員長二階俊博以及日本各黨派參眾兩院94名議員均親自與會，其他包括日本政府、財經、旅遊、航空、媒體以及各團體等800餘人應邀參加，顯示日本對此一會議的重視程度。邵琪偉特別指出「加強兩國旅遊交流與合作、符合兩國人民的共同利益，對增進兩國人民的相互瞭解、理解和信任，對促進兩國民間交流的廣泛開展，對推動兩國關係的健康發展，都有積極意義」，大陸駐日大使王毅則表示，「七月二十五日兩國政府全面開放中國公民團體赴日旅遊，掀開了中日交往史上新的一頁，開闢了兩國民間交流新的局面。這一成果，在目前兩國政治關係面臨困難的時候取得的，來之不易」[32]，顯示大陸也亟欲藉由雙方旅遊交流來降低外交上的諸多矛盾。

肆、藉由邊境旅遊的「旅遊經援」模式安邊固本

中國大陸近年來全面發展與周邊國家之睦鄰友好合作關係，積極參與對話與合作，在二〇〇四年「和平共處五原則」發表50周年紀念大會，中共國務院總理溫家寶在會議上發表題為「弘揚五項原則，促進和平發展」的演說，強調中國大陸將堅持「與鄰為善、以鄰為伴」，繼續推進「睦鄰、安鄰、富鄰」的政策[33]，在此情況下邊境旅遊成為相當重要的環節。

誠如第三章所述，邊境旅遊與一九七八年展開之「邊境貿易」具有密切關連性，隨著「邊民互市」與「邊境小額貿易」之開展邊境貿

[32] 中央社，中日旅遊交流促進大會在東京舉行，請參考 http://tw.news.yahoo.com /050727/43/23z6q.html。

[33] 聯合報，2004 年 6 月 29 日，第 A13 版。

易出現蓬勃景象，由於商業上的需要致使邊境旅遊亦隨之而起。最早是在一九八七年開始於遼寧省丹東市，當地民眾前往北韓新義州市以自費方式進行為時1天之旅遊活動，自此拉開了中國大陸邊境出國旅遊之序幕，也帶動其他邊境地區的效尤。

當前，中國大陸共有黑龍江、內蒙古、遼寧、吉林、新疆、雲南、廣西等7個省、自治區，與俄羅斯、蒙古、北韓、哈薩克斯坦、吉爾吉斯坦、塔吉克斯坦、緬甸、越南等8個國家開展邊境出國旅遊。

表4-3　中國大陸民眾赴邊境各國旅遊人數統計表

邊境旅遊國　家	開始階段人數	最新人數	成長率
俄羅斯	一九九六：6.6萬人次	二〇〇二：69.1萬人次	9.47%
北韓	一九九八：9.8萬人次	二〇〇二：24.7萬人次	1.52%
蒙古	一九九八：2.8萬人次	二〇〇二：9.1萬人次	2.25%
哈薩克斯坦	一九九八：4.8萬人次	二〇〇二：4.9萬人次	0.02%

資料來源：徐汎，中國旅遊市場概論，頁303-304。

如表4-3顯示，俄羅斯可以說是當前大陸民眾前往邊境旅遊人數最多的國家，一方面是由於雙方邊境貿易發展非常熱絡，另一方面如第三章所述，當前大陸與俄羅斯的邊境旅遊法制最為完備，如此除了可以提供消費者周延的保障外，更顯示大陸對於赴俄邊境旅遊的重視。從政治的角度來說，由於中俄之間邊界最長而達4,000餘公里，俄羅斯欲在其周圍建立「睦鄰地帶」，而大陸則力爭「和平安寧之週邊環境」，俄羅斯將有助於其建立「戰略後院」，因此雙方在強化邊境合作方面具有共識，如此發展邊境旅遊自然雙方都樂觀其成[34]。此外，二〇〇一年六月包含俄羅斯、哈薩克斯坦、吉爾吉斯坦、塔吉克斯坦、烏茲別克與大陸共同簽署了「上海合作組織成立宣言」，「上海合作組

[34] 林佳龍主編，未來中國：退化的極權主義，頁225。

織」正式成立[35]，除了強調共同反恐外，更著重於成員間之相互信任與睦鄰友好、發展多領域合作、鼓勵多面向之區域經濟合作等，邊境旅遊的開展正可以幫助達成此一目標。

而與北韓之邊境旅遊，由於在一九五〇年韓戰時期中共便以「抗美援朝」方式大力支援金日成，加上彼此意識型態接近，因此雙方成為具有革命情感的「兄弟之邦」。但大陸於改革開放之後，放棄舊有政治思維，而使得經濟快速起飛，但北韓卻仍然堅持意識型態與閉關自守，造成經濟衰敗與民不聊生，大陸因此透過各種方式援助北韓，邊境貿易與邊境旅遊也成為其中的重要項目。一方面希望藉此旅遊經援方式改善北韓民眾生活，以減少不斷湧入大陸而要求政治庇護的難民，另一方面則是希望如此使北韓能逐漸與國際社會接觸，進而融入國際秩序，而不是一顆連中共都難以掌握的不定時炸彈。

伍、參與國際旅遊組織以增加在「跨國行為體」之影響力

中國大陸近年來在外交部的主導下，積極參與各種類型的國際組織，這包括國際政府組織（IGO）與非政府組織（NGO）。一方面提升大陸在不同領域的影響力，以有助於其大國外交的發展，另一方面藉此打壓我國之國際生存空間，這其中旅遊國際組織的參與亦是一個重要渠道。

一九七九年十一月，中國大陸派遣旅遊總局副局長丁克堅率團參加日本第二屆觀光大會，這是大陸首次參加外國政府所舉行的國際旅遊活動；一九八〇年八月大陸首次參加了國際旅遊組織的活動，即世界旅遊組織在馬尼拉所舉行的第一屆世界旅遊會議，並於一九八三年十月五日正式成為會員[36]。其他的國際旅遊組織包括國際青年旅遊組

[35] 施哲雄主編，發現當代中國（台北：揚智圖書公司，2003年），頁266。

[36] 適豪，「中共發展觀光旅遊事業面面觀」，中共研究（台北），第18卷第7期，1984年4月5日，頁88-99。

織、世界旅遊理事會、太平洋亞洲旅行協會[37]、國際旅遊聯盟、亞洲會議與旅遊局協會，大陸不但先後的加入，並且在其中積極參與。

至於在個別的行業組織方面，中國大陸於一九九四年三月加入全球最大的飯店組織「國際飯店協會」[38]，一九九五年八月也加入「世界旅行社協會聯合會」[39]，之後大陸分別在國際旅遊車船協會、國際旅遊急救組織、翻譯導遊大會等國際組織取得會員資格。

基本上，參與這些國際性的旅遊組織，除了可以提升大陸旅遊產業在國際上的地位與知名度外，也可使得大陸旅遊相關行業與國際快速接軌，亦藉由這些組織的相關活動來吸收最新的產業動態，並與其他國家的旅遊主管機關及業者進行交流。近年來，大陸除參與各國際旅遊相關組織的活動外，更進而積極介入其內部運作。例如在與希臘、巴拿馬、巴拉圭激烈競爭後，獲得每兩年舉辦一次的二〇〇三年世界旅遊組織第15次全體大會，使得包括正式會員國133個，聯繫會國員6個與附屬會員國341個的所有近千名成員於十月十九日齊聚北京；包括總理溫家寶、副總理吳儀與49位駐大陸大使共同出席。甚至大陸為求領導亞太地區旅遊產業的發展，以強化其旅遊外交效果，於二〇〇二年十一月在桂林舉辦「博鰲亞洲旅遊論壇」，透過大陸自行發起之國際組織「博鰲亞洲論壇」與「亞洲合作對話組織」，來主辦此一亞洲國家旅遊部長之圓桌會議，甚至共同發表了「桂林宣言」。

由此可見，中國大陸目前參與國際旅遊組織的策略是全球性與區域性雙管齊下，並且從當初的積極參與逐漸轉變為進行主導，尤其隨著大陸旅遊產業的快速發展，大陸在這些組織的地位與發言份量也快速提升，相對壓縮到的是台灣在這些國際組織中的生存空間，以及台

[37] 大陸於一九九三年三月四日首次參加，一九九四年一月八日成立中國分會。

[38] 中國旅遊年鑑編輯委員會主編，中國旅遊年鑑一九九五（北京：中國旅遊出版社，1995 年），頁 23。

[39] 中國旅遊年鑑編輯委員會主編，中國旅遊年鑑一九九六（北京：中國旅遊出版社，1996 年），頁 21。

灣旅遊產業的國際能見度。

陸、藉由「旅遊經援」保持第三世界領導權

　　一九七四年二月，毛澤東在接見甘比亞總統卡翁達時曾說：「我看美國、蘇聯是第一世界。中間派，日本、歐洲、加拿大，是第二世界。咱們是第三世界」，自此「三個世界論」便成為大陸外交發展的基本原則，並自稱「永遠屬於第三世界」。為了能夠成為第三世界的領導者與結合世界「反帝、反殖、反霸」的力量，早在五〇年代就大量援助北韓金日成政權，一九五九年廬山會議後政治上大反右傾，對外援助工作也堅持左的路線而大舉進行，到了六〇年代初援助款項約佔同期國家財政支出的2.8%[40]。尤其是一九六〇年中共與蘇聯徹底決裂，毛澤東除進行「國內防修」外更積極進行「國際反修」，毛直斥蘇聯搞「三和一少」，就是「對帝國主義、反動派、修正主義和氣一點，對亞非拉人民鬥爭援助少一點」，中共要「自立門戶」，取代蘇聯而成為第三世界國家的新領導者，一九六三年更提出了著名的「對外援助八原則」[41]。七〇年代外援金額連續幾年都佔財政支出比率的6-7%，形成了大陸財政上嚴重的負擔，其中尤其是無償援助佔有相當大之比重。但文革結束後，八〇年代外援工作逐漸擺脫過去意識型態無限上綱的路線，在實事求是的基調下採取「有給有取」方針，在量力而為的大前提下不但外援項目與金額大幅下降，無償經援也開始取消。

[40] 王壽椿，中國對外經濟關係（北京：對外貿易教育出版社，1988 年），頁 154。

[41] 第一、外援的基本原則是平等互利而非一種賜予。第二、嚴格尊重受援國主權，絕不附帶任何條件與特權。第三、以無息或低息貸款方式提供經援，必要時延長還款期限以減低受援國負擔。第四、外援不在使受援國產生依賴，而在幫助其走向自力更生。第五、幫助受援國的建設項目力求投資少與收效快，以使受援國能增加收入累積資金。第六、中國提供自己生產與質料最好的設備物資，並根據國際市場價格議價。第七、提供技術援助時保證使受援國掌握此技術。第八、派遣至受援國之專家享受與受援國專家相同之物質待遇而無特殊要求。

　　隨著中國大陸綜合國力的提升，九〇年代開始又積極爭取第三世界領導權，特別是針對拉丁美洲、非洲與我國有邦交之國家，使得在與大國交往的外交主軸下，仍強調「與第三世界的團結合作為二十一世紀外交政策之基本立足點」，在「平等互利、講求實效、形式多樣、共同發展」四項方針下，出境旅遊亦成為重要方式之一。二〇〇四年八月底所舉行之「第十次駐外使節會議」，大陸國家主席胡錦濤指出，要加強經濟外交和文化外交，實施「引進來」和「走出去」結合的對外開放戰略，出境旅遊的「走出去」模式正符合此一發展態勢；同年八月三十一日至九月一日，在北京舉行之「對發展中國家經濟外交工作會議」，國務院總理溫家寶表示，要重視與開發中國家的經濟外交，他並且提出了要堅持「相互尊重、平等相待，以政促經、政經結合，互利互惠、共同發展，形式多樣、注重實效」的32字方針，溫家寶強調廣大發展中國家「是我們靠得住的朋友」，因此必須「加強與開發中國家的合作，這是外交工作的重要立足點，透過交流與合作，既支持開發中國家的發展，又促進自身的發展」[42]。

　　誠如第二章所述，旅遊產業之外部經濟與乘數效果超過其他產業，加上有利就業而一般民眾均能受惠，因此對於第三世界國家的幫助甚為直接。過去經濟援助只是「送人家魚」，往往只能「救急而無法救窮」，只是治標而無法治本，如今透過出境旅遊的旅遊經援則是「教人家釣魚」，扶植第三世界國家發展入境旅遊產業，將來不但能夠賺取大陸觀光客的錢，更能進一步賺取其他國家觀光客的費用。

　　如第三章表3-1所示，在當前中國大陸開放自費組團出境旅遊之國家中，許多屬於第三世界國家，包括一九八八年開放的泰國，一九九〇年開放的馬來西亞，一九九二年開放的菲律賓，二〇〇〇年開放的越南、柬埔寨、緬甸，二〇〇二年開放的尼泊爾、印度尼西亞與埃及，其中除了埃及是屬於非洲國家之外，其他多是亞洲國家，顯示此

[42] 中央社，中國提出與開發中國家經濟外交之 32 方針，請參考 http://tw.news.
yahoo.com/040902/43/y4vg.html。

一時期的旅遊經援仍是以鄰近之亞太地區為主。

　　二〇〇三年除了開放印度、斯里蘭卡、巴基斯坦等亞洲第三世界國家外，古巴成為第一個開放之美洲第三世界國家。而在二〇〇三年十二月的「第二屆中非論壇部長級會議」上，大陸宣布開放8個非洲國家為民眾出國旅遊目的地（ADS），之後包括肯亞、塞內加爾、坦尚尼亞、辛巴威、突尼西亞、伊索匹亞與模里西斯等國分別與大陸簽署了旅遊備忘錄，可見大陸亟欲藉由出境旅遊拉攏非洲第三世界國家之用心。果然在二〇〇四年非洲便成為主要開放的自費組團出境旅遊地區，包括肯亞、坦尚尼亞、辛巴威、突尼西亞、衣索比亞、模里西斯、賽席爾、尚比亞等8國。

　　二〇〇五年開始旅遊外交又進入了另一個新的階段，從亞洲與非洲國家轉向中南美洲與大洋洲等第三世界國家，包括墨西哥、牙買加、巴貝多、安地瓜及巴布達，均是中美洲加勒比海國家，智利、巴西與秘魯則屬於南美洲；至於斐濟、萬那杜則是大洋洲的島嶼國家。

　　值得注意的是，由於中南美洲與大洋洲均為我國邦交國的集中地，長期以來大陸均透過各種管道進行拉攏，而這些國家多數經濟發展落後，因此大陸旅遊外交具有相當之示範意味。當大陸透過政治操作而使得大批觀光客進入這些地區之國家，進而帶來就業與經濟發展後，將可能使得鄰近之我邦交國產生立場上的動搖。例如二〇〇五年十一月十五日至十八日，由大陸前駐聯大常任代表、現任全國人大外交委員會副主任王英凡率領的9人代表團，前往旅遊業興盛之我國邦交國多明尼加進行訪問，費南德斯總統派出總統府秘書長蒙塔斯接待洽商。王英凡公開表示大陸考慮將多明尼加列入其公民出境旅遊國家之列，但前提是雙方必須建立正式之外交關係[43]，可見大陸已經正式打出「旅遊牌」以換取建交，因此我政府不可輕忽此一發展態勢。

[43]　中國時報，2005 年 11 月 23 日，第 A13 版。

柒、降低與他國貿易順差

　　日本曾在一九八五年提出「五年出國人數倍增計畫」，希望從當年出境旅遊之500餘萬人次，於一九九○年提升至1,000萬人次，其目的是希望透過出境旅遊的日本觀光客，替長期以來與日本產生貿易摩擦的國家帶來外匯收益，使外貿順差得以回流而平衡貿易收支，因此也被稱之為「黑字還流計畫」[44]。基本上大陸也透過此一模式，藉由出境旅遊來和緩因大量出口所造成之嚴重貿易順差問題。由於大陸在改革開放之後憑藉其低廉的勞動與土地成本，積極吸引外資、台資、港資前來設廠，希望透過大量出口來賺取外匯與增加就業，因此被稱之為「世界的製造工廠」。從過去傳統的紡織品、玩具、鞋類製品、自行車、雨傘等，到目前之電腦、資訊商品、行動電話、家電等，使得世界各地充斥著大陸製造之產品。但大陸在大舉外銷商品的同時，卻也與其他國家產生大量之貿易順差，進而形成嚴重的貿易摩擦，其中特別以美國、日本、歐盟等已開發國家最為嚴重，因此大陸在二○○○年開放日本成為自費組團出境旅遊地區，二○○三年開放德國，二○○四年開放歐洲許多國家，二○○五年開放英國，其著眼點之一也是為了藉此降低與這些國家間的貿易衝突。

第二節　中國大陸旅遊外交之決策模式

　　根據中國大陸「出國旅遊辦法」第四條第一項的規定「申請經營出國旅遊業務的旅行社，應當向省、自治區、直轄市旅遊行政部門提出申請……經審查同意的，報國務院旅遊行政部門批准」；第四條第二項又規定「國務院旅遊行政部門批准旅行社經營出國旅遊業務，應

[44] 張廣瑞、魏小安、劉德謙主編，二○○三－二○○五年中國旅遊發展分析與預測，頁 254。

當符合旅遊業發展規劃及合理佈局的要求」，由此可見國家旅遊局在此方面審批權力相當大，國家旅遊局可謂是出境旅遊的主管機關。然而實際在旅遊外交的發展前提下，國家旅遊局所扮演的角色卻相當有限，其原因如下：

壹、外交部門扮演「決策者」

由於當前出境旅遊與外交的關連相當緊密，甚至成為國際政治的籌碼，在此情況下直屬國務院的國家旅遊局，對於出境旅遊決策並無太多主導機會，當旅遊外交成為總體外交策略的一環時，真正的「決策者」還是外交部門。例如中國大陸二〇〇四年與加拿大進行旅遊協定談判時，國家旅遊局雖有參加卻非主導單位，這也就是何以談判破裂卻是政治因素所致。

圖4-1　中國大陸旅遊外交決策體系圖

資料來源：作者自行繪製

　　如圖4-1所示，當外交部門在衡量對方國家的經濟需求與雙方關係後，作為是否列為出境旅遊實施名單的考量，至於該國旅遊資源豐富與否、軟硬體設施、服務人員水準、社會治安等消費者需求通常並不列入考慮。因此如第三章表3-1所示在中國大陸開放自費組團出境旅遊之國家中，包括緬甸、尼泊爾、馬耳他、馬爾地夫、斯里蘭卡、克羅地亞、巴基斯坦、古巴、寮國、約旦，以及多數非洲國家，大多不是旅遊發展興盛或熱門的國家。也因此，外交部往往會配合黨政高層領導人出訪或重要場合時，宣布此一利多訊息，以增加出訪之政治效果。例如二○○三年十一月，由國家主席胡錦濤親自宣布將瑞士列為大陸公民出國旅遊目的地國家，十二月「第二屆中非論壇部長級會議」國務院總理溫家寶親自宣布開放非洲8國為出國旅遊目的地國家；二○○四年溫家寶訪問歐盟時，為增加訪問效果還特別安排磋商旅遊協定相關議題，並且出席了與愛爾蘭所簽訂的「關於中國旅遊團隊赴愛爾蘭旅遊簽證及相關事宜的諒解備忘錄」，但國家旅遊局局長並未在出訪名單之列；二○○四年九月一日，胡錦濤在北京與來訪之菲律賓總統雅羅育，共同簽訂「中菲旅遊合作協議執行計畫」[45]；十一月溫家寶訪問巴西時，親自宣布將其列為自費組團出境旅遊地[46]。根據大陸國家旅遊局統計以二○○四年下半年為例，大陸政府的「高層領導人」，包括國家主席、全國人大委員長與國務院總理，直接參與有關出境旅遊談判或出席有關協議簽訂儀式者總計高達14次，其規格之高與頻率之多可謂是前所未見[47]，由此可見旅遊外交在政治上的可操作性。

[45] 中央社，胡錦濤：中方願從四方面增進與菲律賓關係，http://tw.news.yahoo.com/040901/43/y0zp.html。

[46] 中央社，中國大陸下月將批准巴西銷售觀光旅遊行程，http://tw.news.yahoo.com/041019/43/12yu1.html。

[47] 張廣瑞、魏小安、劉德謙主編，二○○三－二○○五年中國旅遊發展分析與預測，頁27。

貳、國家旅遊委員會擔任「協調者」

一九八八年一月，國務院總理辦公室為了統籌旅遊業重大政策方針與方便整合各部委力量，成立了跨部委的「國家旅遊事業委員會」，以取代一九八六年臨時成立之「旅遊協調小組」[48]。由當時副總理吳學謙擔任主任，包括計財政、建設、鐵道、交通、輕工、林業、文化、人民銀行、民航、僑辦、文物等有關部委和直屬局參加[49]。

當前，國家旅遊委員會仍在出境旅遊決策中扮演一個「協調者」的角色，當外交部門將出境旅遊實施名單提交國家旅遊委員會後，各單位依據其專業背景提出各自意見並進行深入討論，這包括負責證照核發之外交部；出入境事宜之公安部；負責瞭解對方國家旅遊軟硬體設施、旅遊業者狀況與大陸內部旅行社情況之國家旅遊局；負責瞭解雙方民航運輸情況之民航總局等。

當國家旅遊委員會作出開放決議後，便與他國進行簽訂旅遊協定之談判，在談判過程中外交部的「條約法律司」因長期參與國際談判與協議簽訂，在經驗豐富的情況下亦扮演主導角色；國家旅遊局之「旅遊促進與國際聯絡司」則出面代表大陸政府與他國旅遊部門簽訂旅遊協定；至於外交部之「領事司」、公安部之「出入境管理局」則共同參與以提供專業意見，若牽涉邊境旅遊則公安部之「邊防管理局」亦必須參加。

參、國家旅遊局成為「執行者」與「管理者」

當完成雙邊談判而將某國列為「中國公民出境旅遊目的地」（ADS）與自費組團出境旅遊地後，國家旅遊局之「政策法規司」與公安部之「法制司」便共同擬訂具體實施之方案與規範，並由國家旅

[48] 「旅遊協調小組」的前身是一九七八年臨時成立之「旅遊工作領導小組」。

[49] 國防部交通部大陸交通研究組觀光小組彙編，大陸地區交通旅遊研究專輯第五輯（台北：交通部，1989 年），頁 4。

遊局監督管理相關業者與觀光客。

第三節　中國大陸發展旅遊外交之意義與影響

當出境旅遊成為中國大陸的「柔性國力」(soft power)時，除了傳統的「硬主權」爭奪戰外，大陸已瞭解到國民外交的重要，顯示其外交思維已根本從強調意識型態與民族主義的「理想主義」(idealism)走向著重權力平衡與和平共榮的「現實主義」(realism)。當前，大陸深刻體認到經濟實力將決定國際關係，綜合國力若能提升則外交主動權將牢牢掌握。本研究認為大陸旅遊外交的未來發展如下：

壹、理論的探究：「全球化」與旅遊外交的弔詭性發展

全球化與中國大陸旅遊外交的關係，藉由第二章賀爾德對於全球化的定義與科恩、肯尼迪對於全球化特徵的詮釋，以及大陸旅遊外交的實際操作模式，本文總結如下：

冷戰結束之後的九〇年代，社會交往與關係在空間上進行大幅轉型，而此一轉型過程造成大量的跨國與「跨區域活動網絡」[50]，中國大陸正逢此一轉型過程而開放出境旅遊，並藉此方式推動外交工作。然而大陸能夠發展旅遊外交這包括了條件與目的兩個層面，就條件來說首先歸功於運輸工具的突飛猛進，使得大陸觀光客得以快速便捷的輸往各國；其次是大陸政府心態的改變，接受了全球化價值體系中「存異求同」與「跨國典範」的思維，能夠更充滿自信的開放民眾參與出境旅遊，另一方面也在「由下而上」的公共事務參與模式下，確立了以民眾參與為核心的外交形式。至於目的層面，首先是大陸希望透過

50　請參考 David Held , Anthony McGrew , David Goldblatt and Jonathan Perraton,Global Transformations:Politics,Economics and Culture,p.16.

旅遊外交向外傳遞中國的文化與價值觀，也讓人們瞭解大陸正融入全球化之中並遵守國際遊戲規則，其不但對於主權自我設限而允許全球性的自由移動，更希望透過出境旅遊來對於國際社會進行回饋；這分別表現在藉由旅遊外交展現「大國形象」與改善對日關係上，以及透過旅遊經援支持東盟、歐盟、邊境國家與第三世界國家的旅遊產業發展。最後，則是大陸透過旅遊外交來增加其在「非國家行為者」的角色，增加在旅遊國際組織中的主導地位。

貳、旅遊外交操作將更為順手

根據「經濟學人智庫」（ＥＩＵ）在《二〇〇六年全球經濟展望》一書中預測，到了二〇二六年時，若不考慮各國物價高低而以ＧＤＰ來衡量，全球經濟體之排名為美國、中國大陸、日本、德國、印度、英國、法國、俄羅斯、南韓、加拿大，其中美國佔全球經濟比重27.3％，大陸之比重則為13.7％。但如果考慮物價而以實質購買力來加以衡量，則全球前十大經濟強權分別是大陸（占全球21.8％），美國（占18％），其次依序為印度、日本、德國、英國、俄羅斯、巴西、法國、印尼[51]。因此隨著大陸經濟持續發展與民眾生活水平提高，當民眾生活逐漸由「溫飽」邁向「小康」的時候，將使得有能力參與出境旅遊者快速增加，在全球化浪潮下民眾要求跨國旅遊的「全球性移動自由」將更為殷切，因此在可預見之未來出境旅遊仍會有大幅成長空間。例如在二〇〇五年十月八日至十九日大陸十月一日國慶日之「黃金週」長假，總部設在北京的一家健康科技大型集團，員工7,000餘人搭乘35架包機，從大陸33個地點出發，經由6個口岸飛往泰國，進行5夜6天的旅遊行程，消費超過了2,800餘萬元人民幣，因此被視為大陸開放出境遊後最大規模的出境旅遊團隊[52]，其對於泰國的經濟助益可見

51　中國時報，2005 年 11 月 21 日，第 A7 版。
52　中央社，中國最大出境旅遊團包機 35 架飛往泰國，請參考 http://tw.news

一斑。

　　另一方面，雖然大陸觀光客進入會有若干負面效果，但是在兩害相權取其輕之下，各國為求增加外匯收入與就業機會，仍積極希望開放大陸觀光客蒞臨。例如澳洲與紐西蘭是以環保嚴格著稱，一九九九年雖然開放大陸觀光客前往，但唯恐負面效應過大因此僅開放北京、上海、廣州等3地試辦，但之後發現經濟利益無窮，二〇〇四年七月一日增加天津、河北、山東、江蘇、浙江、重慶等地方；而以嚴謹細膩著稱的日本，在二〇〇〇年時僅開放北京、上海、廣州3地，二〇〇四年九月十五日增開天津、山東、浙江、江蘇、遼寧等5地，二〇〇五年七月二十五日進而全面開放；而歐盟由於經濟發展遠高於大陸，一直擔心大陸觀光客會趁機跳機，但在二〇〇五年卻也因為經濟利益而全面開放。當二〇〇四年九月27位來自大陸的第一批持旅遊簽證之旅客抵達戴高樂機場時，為表示法國重視大陸旅遊市場，法國旅遊部長貝童德親臨機場迎接，因為法國估計二〇〇五年會有近80萬到100萬的大陸觀光客蒞臨，二〇〇六年便可到達到近200萬人次，未來大陸遊客市場每年還將以20％至30％的比率成長，到了二〇一〇年時大陸民眾將有可能超越英國人、美國人與日本人，成為名列旅遊法國首位的客源國[53]。又例如二〇〇五年七月時大陸第一批前來英國的自費旅行團，共40名觀光客抵達倫敦希斯洛機場，在英國觀光局的全力部署下，這批大陸自費旅行團不但受到貴賓級的超規格接待，伊莉莎白二世女王的次子：安德魯王子還出面邀請他們參與正式晚宴，蘇格蘭事務大臣也在觀光團到達蘇格蘭時於愛丁堡設宴款待[54]，顯示歐洲國家對於大陸觀光客的重視程度。

.yahoo.com/051001/43/2d3kt.html。

[53]　中時電子報，法部長親迎首批中國觀光客，請參考 http://tw.news.yahoo.com/040902/19/y2ay.html。

[54]　中國時報，2005 年 7 月 27 日，第 A13 版。

　　由此可知在可預見的未來，大陸旅遊外交仍有相當大的發展空間，這也將使得旅遊外交的操作更加得心應手。因此，中國大陸出境旅遊的開放國家，也會逐漸由當前之亞洲、歐洲往其他地區發展，特別是目前尚未開放的美國最值得關注。由於九一一事件後美國對於入境人員管制嚴格，加上大陸非法滯留問題嚴重而且無法有效解決，在國家安全的大帽子下一般大陸民眾赴美簽證困難，短期內也未考慮開放大陸公民赴美旅遊。然而就長期而言，由於近年美國旅遊業大幅衰退，造成業者怨聲載道，而大陸民眾在美國商務旅客的高消費能力已被廣為報導，加上美國也可藉此對大陸進行「和平演變」，因此將來極有可能進行開放。二〇〇四年底，大陸與美國簽署了「旅遊合作諒解備忘錄」，顯示美國開放大陸民眾前來旅遊已經為時不遠[55]，這也顯示旅遊外交的發展將進入以「中美關係」為主軸的新階段。

　　另一方面，當前各國駐在大陸的大使，其重要工作之一就是能夠在中央電視台節目中宣傳自己國家的旅遊資源，許多未在開放名單中的國家更希望藉此方式來炒作輿論，以對大陸政府產生一些壓力。但由於中央電視台與各地方電視台等傳媒都牢牢控制在政府手中，因此傳媒的開放與否又成為大陸旅遊外交的另一項籌碼。

參、大陸觀光客非法留置有損大國形象

　　出境觀光客之滯留不歸現象始終是中國大陸自身與其他國家最為困擾之焦點，不但造成地主國之諸多社會問題，更使大陸國際形象遭致傷害。另一方面，大陸出境觀光客的公德心欠佳也讓其他國家感到尷尬，對於大陸亟欲塑造之大國形象傷害也很大，進而使得旅遊外交的效果大打折扣。

[55]　張廣瑞、魏小安、劉德謙主編，二〇〇三－二〇〇五年中國旅遊發展分析與預測，頁 13。

肆、旅遊外交為「具有中國特色之外交模式」

當前，能夠操作旅遊外交的國家僅有中國大陸，因為如表4-4所示本研究認為必須具備兩個條件，一是嚴格的出境管制，另一是高數量的觀光客輸出。

表4-4　觀光客輸出量與出入境管制矩陣表

出境管制 模式 ＼ 觀光客 輸出量	高　　量	低　　量
嚴　　格 （共產或威權政體）	中國大陸	北韓、越南、古巴等
寬　　鬆 （民主政體）	經濟大國：美國、歐盟、日本等 亞洲新興國家（四小龍）	一般開發中或低度開發國家

資料來源：筆者自行整理

許多經濟大國如美國、歐盟、日本，出國旅遊並非奢侈財，而亞洲新興國家如台灣、新加坡、南韓、香港等，隨著經濟發展，出國旅遊也已相當普遍，因此均屬於高數量的觀光客輸出，但卻因屬於民主政體故無嚴格的出境管制；至於目前仍採取嚴格出境管制的國家多為碩果僅存的共產政權，如北韓、越南、古巴等，但因經濟發展落後因此屬於低數量的觀光客輸出。當前，唯獨中國大陸具備上述兩大條件，在短期之內似乎也看不出其他國家有此優勢，故未來大陸除了仍有繼續操作旅遊外交的空間外，此一模式恐怕仍屬大陸所獨有的「個案」，將其稱之為「具有中國特色的外交模式」或許並不為過。

第四節　小結

　　許多學者將經貿外交稱之為「海綿戰爭」[56]，因為其效果是漸進而深層的，中國大陸過去是藉由「招商引資」的經貿外交「引進來」；今日則藉由「出境旅遊」來「走出去」，使得另一種類型的「海綿戰爭」儼然成形。許多人多將旅遊外交等同於經貿外交，但其實兩者仍有相當明顯的差異，分別敘述如下：

壹、單位重要性的不同

　　在本研究第二章曾經提及，不論國外、台灣或中國大陸學者都認為在經貿外交的發展下，大陸外交部的主導性角色日益受到威脅，但從本研究的探討中卻發現，旅遊外交仍是由外交部所主導，國家旅遊局不過是扮演「執行者」與「管理者」的角色，而無法成為真正的「決策者」。其主要原因如下：

一、國家旅遊局層級較低

　　國家旅遊局是屬於國務院下的直屬局，在行政層級上低於外交部，而負責經貿外交的單位為商務部（過去稱之為外貿經部），與外交部可說是位階平行，加上副總理或國務委員中均有經貿背景出身者，因此經貿體系可以主導經貿外交，而國家旅遊局則無法相提並論。

二、旅遊外交發展歷程較短

　　經貿外交嚴格說來從中共建政之後就已經展開，當時是以對外經援工作為主，並納入外貿工作的一環，因此過去外貿經部的全名為「對外貿易經濟合作部」，其中的「合作」即是經援工作。由於經援工作

[56] 有關海綿戰爭請參考林佳龍主編，未來中國：退化的極權主義，頁233。

發展甚久，加上經貿外交的範圍不斷擴大，故能夠從原本隸屬於外交政策的一環而逐漸自成體系，但旅遊外交的發展時間相當短暫，故仍由外交部主導相關決策。

三、旅遊政策的專業性較低

經貿議題相當複雜而專業，例如大陸加入世貿組織的談判長達10年，均由外貿經部負責主導，外交部置喙的空間有限，但相對而言旅遊議題的專業性就較低，反而使得外交部門找到了新的著力點。

貳、在整體外交策略中的角色不同

基本上，旅遊外交在整體外交策略與規劃中，目前而言仍屬於「工具性」的角色，也就是依托在政治外交的架構下，配合政治外交適時出擊，而缺乏自主性與主體性。相對而言，經貿外交在整體外交策略中，則已從「工具性」角色走向「主導性」，甚至能與政治外交分庭抗禮。

參、效果與影響層面不同

經貿外交所展現的效果是貨物的輸出輸入，對於其他國家來說政府或企業界人士的感受或許相當深刻，但一般民眾的感受則較為間接，因此影響仍是「由上而下」；但是旅遊外交卻是老百姓直接的面對面鮮活接觸，這將有助於雙方關係「由下而上」的深層發展，此一模式正符合前述全球化的發展特質。

第五章　中國大陸出境旅遊與政治民主化

本研究除了在第四章探討大陸如何藉由全球化來推動旅遊外交，更進一步於本章分析西方世界也可能運用全球化與出境旅遊來試圖改變大陸。因此，全球化使得大陸發展出境旅遊，並利用出境旅遊發展旅遊外交，但就長期而言大陸是否會反被出境旅遊所影響，則是本章亟欲研究之議題。

第一節　中國大陸出境旅遊對於政治民主化之影響

以下將分別從全球化理論、中產階級與民主化、政治社會化等三個角度，探討中國大陸發展出境旅遊對於其政治民主化的可能影響：

壹、「全球化」下的和平演變

根據中共的觀點，顛覆社會主義國家、推翻共產黨領導、恢復資本主義一統世界，一直是以美國為首的西方壟斷資產階級一貫的戰略目標。誠如前述，在全球化下中國大陸開放了出境旅遊，而另一方面，透過全球化與出境旅遊也可能對於大陸產生和平演變。所謂「和平演變」根據中共的定義是「國際反動勢力利用世界形勢出現和平發展趨勢和社會主義國家實行改革開放的時機，通過經濟的、政治的、思想的、文化的、宗教的等各種渠道，運用資產階級的民主、自由、人權等口號，向社會主義的各個領域進行滲透與侵蝕，支持、收買所謂『持

不同意見者』，培養對於西方的盲目崇拜，傳播西方的資本主義政治模式、經濟模式、價值觀念以及腐朽思想和生活方式。使社會主義國家逐步在經濟上私有化，政治上多元化，文化和價值觀念上西方化」[1]。因此，中共認為和平演變具有的特質如下：

一、全方位性

　　和平演變必須藉由政治、經濟、技術、文化、思想、意識型態、宗教、人員往來等多種手段，對於社會主義國家進行多方面的接觸與聯繫。

二、緩慢的過程

　　和平演變是一種漫長的過程，透過緩慢的「量變」，逐步引起演進性的變化，進而形成所謂的「質變」，使整個社會最終產生根本而全面性的改變。

三、從內部裂解

　　和平演變所強調的是從社會主義國家的內部開始崩解，而非透過外力的影響。

四、不戰而能勝

　　和平演變強調是透過非暴力、非軍事的和平方式來進行，強調「不戰而屈人之兵」，特別重視心理戰、思想戰與精神戰，因此和平演變又被稱之為「無硝煙的戰爭」。

五、接觸促演變

　　和平演變強調將社會主義國家融入國際社會，使他們與其他國家

[1]　馮國建，中共反和平演變之研究（台北：政治大學東亞研究所碩士論文，1997年），頁3。

進行更廣泛而深入的接觸。

因此，當前對於中國大陸出境旅遊的觀光客所進行之各種宣傳、接觸、滲透、影響，自然也包括在上述之範圍內。誠如科恩與肯尼迪所說「國際旅遊的方式有助於全球化」、「國際旅遊比其他的全球化力量相較，有更大的行動範圍」[2]，這除了是指有助於全球化整體的發展外，更是指有助於個別國家融入全球化的進程。事實上許多歐洲國家願意開放大陸民眾前往旅遊，除了經濟上的誘因外，也有政治上的考量，希望藉此使大陸民眾親自體驗西方民主政治的生活方式，假以時日將會是一個「由下而上」的和平演變過程。這將使大陸更能融入全球化的浪潮而不走閉關自守的回頭路，對於西方而言一個民主與開放的中國，將最符合其根本之利益。但這種全球化下透過出境旅遊之和平演變模式，與過去模式有所差異，分別敘述如下：

一、「全球化」與和平演變的聯繫

中國大陸認為二次大戰之後，以杜魯門（Harry S.Truman）、艾森豪（Dwight D. Eisenhower）為首的美國政府，在「圍堵政策」（containment policy）的思維下，一方面積極以經濟與武裝支援國民黨剿共，另一方面透過和平手段試圖從內部瓦解共黨政權的根基，這揭開了對於中共進行「和平演變」的序幕，此時軍事手段的重要性仍遠高於非軍事手段[3]。到了六〇年代初期甘迺迪（John F. Kennedy）開始將和平演變重心放在東歐國家，其曾在一九六〇年六月十四日在參議院演講中強調，美國「可以採取更大的主動，透過援助、貿易、旅

[2]　Robin Cohen and Paul Kennedy, Global Sociology (London: Macmillan Press Ltd.,2000),pp.212-214.

[3]　劉洪潮，西方和平演變社會主義國家的戰略策略手法（湖北：湖北人民出版社，1989 年），頁 3。

遊、新聞事業……，去提高波蘭人民的生活水準」[4]，由此可見觀光旅遊也被美國視為是和平演變的重要途徑之一。

六〇年代末期，尼克森（Richard M.Nixon）一方面鼓勵西德採取「以接觸促演變」之策略對付東德，另一方面於一九七二年訪問大陸，正式展開與大陸的接觸；福特（Gerald Ford）認為要透過宗教與「美國之音」來對於蘇聯與東歐國家進行宣傳；卡特（James E.Carter）則強調「人權外交」，並在任期內於一九七九年與大陸建交，使美國進一步將大陸列入和平演變的戰略目標；八〇年代開始，雷根（Ronald W. Reagan）透過「民主工程」來進行所謂的「民主革命」[5]。在布希（George Bush）總統於一九八九年入主白宮後，透過「政治民主化、經濟私有化、社會西方化」的「軟進攻」思維取代過去的「硬對抗」戰略，協助社會主義國家進行經濟與政治改革，最後以西方資本主義取代社會主義制度，這也就是後來引發所謂「蘇東坡效應」的原因[6]。

九〇年代以後，和平演變之對象就是僅存的社會主義國家，其中特別是針對大陸，而在全球化的架構下，包括柯林頓（Bill Clinton）、小布希（George W.Bush）等的具體作為如下：經濟援助與重大投資；擴大各類人員之交往，包括進行國際互訪、學術研討、文化交流等形式，以尋找、物色與培植大陸內部的親西方人員；於大陸各地成立「文化中心」，以傳播西方自由民主思想；擴大傳播媒體的傳播範圍；鼓吹宗教自由；鼓勵不同意見者成立各種異議性組織；煽動內部不滿情緒，製造內部摩擦；吸引留學生前來進修，以吸收年輕與頂尖族群，使其學成歸國後成為西方自由思想的傳播者。

基本上，過去的和平演變由於在冷戰思維下有充分的針對性與敵對性，但隨著九〇年代全球化的快速發展，當前和平演變的發動者已

[4]　馮國建，中共反和平演變之研究，頁 14。
[5]　馮國建，中共反和平演變之研究，頁 15-17。
[6]　劉洪潮，西方和平演變社會主義國家的戰略策略手法，頁 12-20。

經難以確定，也無法完全針對美國，舉凡歐洲、日本、亞洲、台灣都包括在內，甚至這些國家在政治立場上並非親美；而透過出境旅遊這種結合休閒、娛樂、歡笑的「軟性」模式，使得大陸官方批判的立場難以定位，反和平演變之手段更有如拳打在棉花堆上的難以施展。

二、從「走進去」到「走出來」

過去的和平演變模式，大多是西方國家走入中國大陸，雖然也有「走出來」的方式，例如擴大各類人員交往，進行國際互訪、學術研討、文化交流等，或是吸引留學生前來進修，但這些人數仍然相當有限，而且廣度不夠。但如今透過出境旅遊的和平演變，卻是大陸民眾大規模而多渠道的走出去，直接深入和平演變發動者的司令部。

三、並無先例的「民主化」模式

透過出境旅遊方式來進行和平演變，這不論在所謂「第一波」與「第二波」的民主化過程中都無從發現，即使是近代的「第三波」與東歐、蘇聯民主化也都未曾見過西方國家透過此一模式，因此這種「柔性」的和平演變可以說是前所未見。這也就是何以中國大陸對於全球化是既必須接受，卻也不忘記批判與提防；對於出境旅遊既開放，但還是將其牢牢在握的原因。

四、持續增加的影響效果

可以發現，中國大陸目前開放出境旅遊的地區，已經由亞太地區國家走向歐洲，這可以說是相當重要的一步，因為亞太地區國家的民主政治並未趨於健全，也難以產生明顯的和平演變效果，但歐洲國家的民主政治特別是西歐國家大多已經發展成熟，其和平演變效果較為直接而明顯。更重要的是，過去被大陸視為和平演變最大發動者的美國尚未開放大陸觀光客前往，倘若未來開放之後，出境旅遊的和平演變效果勢必有增無減。

貳、大陸參與出境旅遊與民主化的中堅：中產階級

中國大陸從一九八三年開始發展出境旅遊迄今，主要客群便是中產階級，中產階級可以說是隨著改革開放之後所發展出的新興階級。根據南京大學社會學系主任周曉虹，針對北京、上海、廣州、南京以及武漢等5大城市的居民進行有效樣本3,038份的問卷發現，中產階級約佔就業人口比例的11.9％，而有高達85％以上的城市居民認為自己是中產階級，社會學家認為這說明當前大陸的「中產意識」佔據了社會主流；而在此次調查中所採用中產階級的標準為：在經濟上月收入達到5,000元以上人民幣；職業為事業單位管理人員或技術專業人員、中共黨政機關公務員、企業技術人員、經理人員、私營企業主；接受過大學以上教育者。此外，中國社會科學院社會學研究所副研究員張宛麗從知識與職業聲望資本、工作與勞動方式、就業能力、職業權力、收入與財富水準、消費與生活方式以及社會影響力等七個層面綜合考量，認為大陸自九〇年代後期至今，已初步形成一個類似西方的中產階級，比例約佔大陸目前就業人口的13-15％[7]。基本上，中產階級增加與大陸產業的轉型有著密切關係，就是從傳統的第一產業與第二產業逐漸轉向第三產業發展。由於第三產業的就業範圍廣泛，一般可以分成三類[8]：

一、綜合服務業

為整個社會經濟提供服務的部門，如教育、衛生醫療、交通運輸、公共設施、餐飲、旅遊等。

二、直屬服務業

是構成直接生產過程一部份的服務業，如設計、計算、諮詢、資

[7] 中央社，調查顯示中國中產階層約佔就業人口 11%，請參考 http://tw.news. yahoo.com/050902/43/29175.html。

[8] 陸學藝，社會結構的變遷（北京：中國社會科學出版社，1997 年），頁 136。

訊整理加工等。

三、後服務業

或稱為生產後服務業，如商業貿易、維修等。

從表5-1可以發現，大陸的GDP（國內生產毛額）中，在一九七八年時第二產業佔總體GDP的比例居冠而接近一半，其次是第一產業，第三產業所佔之比例最少；但到了二〇〇三年，第二產業雖依舊居冠，但第三產業GDP已經超越第一產業，而且第三產業的GDP成長率與所佔總體GDP比率的成長率均遠高於第二產業，至於第一產業則明顯衰退，顯示農業對於大陸的經濟影響每況愈下。

表5-1　中國大陸國內生產總值依三種產業分類表　單位：億元人民幣

年度	國內生產總值	第一產業		第二產業		第三產業	
一九七八	3,624.1	1,018.4	28.1%	1,745.2	48.2%	860.5	23.7%
二〇〇三	117,251.9	17,092.1	14.6%	61,274.1	52.2%	38,885.7	33.2%
增加幅度	31.35倍	15.78倍	-48.04%	34.11倍	8.2%	44.19倍	40.08%

資料來源：中國統計年鑑編輯委員會主編，中國統計年鑑二〇〇四（北京：中國統計出版社，2004年），頁53-54。

另一方面，從表5-2也可以發現，從一九七八年到二〇〇三年的發展中，農業從業人口雖有增加但成長有限，而其佔總體從業人口的比例正快速減少；第三產業的從業人口增加最快且超越第二產業，其佔總體從業人口比例的成長幅度也最迅速，第二產業佔總體從業人口的比例則是敬陪末座，顯示隨著國有企業改革造成許多勞工下崗，但新興的服務業卻創造了大量的工作機會。

表5-2 中國大陸民眾就業人員數依三種產業分類表 單位：萬人

年度	就業人數	第一產業		第二產業		第三產業	
一九七八	40,153	28,318	70.5%	6,945	17.3%	4,890	12.2%
二〇〇三	74,432	36,546	49.1%	16,077	21.6%	21,809	29.3%
增加幅度	85.37%	29.05%	-30.35%	131.49% (1.31倍)	24.86%	345.99% (3.45倍)	58.36%

資料來源：中國統計年鑑編輯委員會主編，中國統計年鑑二〇〇四，
　　　　　頁120。

　　而根據中國大陸國家統計局的資料顯示，如表5-3所示以二〇〇三年職工年收入平均工資為例，在所區分的19項職業中，第1名的資訊傳輸、電腦服務與軟體業，與最後1名農、林、漁、牧業相差5倍之多，顯示第一產業的從業者收入偏低；若以細分行業來說，林業、農業與畜牧業其年收入分別為6,139、6,360與6,585元人民幣，為所有行業之倒數1至3名。而在第二產業中，除了電力、燃氣與水之生產供應業為第4名外，其餘包括採礦業、製造業與建築業的年收入均不高。相對的，從事新興而具專業性的服務業者均為高收入族群，若以細分行業來說，前5名分別是證券業（42,582元人民幣）、電腦服務業（41,722元人民幣）、電腦軟體業（36,873元人民幣）、航空運輸業（33,377元人民幣）與其他金融服務業（31,651元人民幣），另外超過3萬元人民幣以上之收入者還包括第6名之電信服務業（30,481元人民幣），均屬於第三產業[9]。根據調查顯示，目前參與出境旅遊之最大客群是以年平均收入達5萬元人民幣之民眾[10]，因此若以表5-3來看，應多屬於從事第三產業者。

[9] 中國統計年鑑編輯委員會主編，，中國統計年鑑二〇〇四（北京：中國統計出版社，2004年），頁162-163。

[10] 於慧堅「出國開眼界，四海都有中國人」，中國時報，2005年9月26日，第A11版。

表5-3　中國大陸各行業二○○三年職工年收入平均工資排名表

單位：元人民幣

名次	行　業	年所得	名次	行　業	年所得
1	資訊傳輸、電腦服務與軟體業	32,244	11	教育	14,399
2	金融、證券、保險業	22,457	12	採礦業	13,682
3	科技研究服務業	20,636	13	居民服務業	12,900
4	電力、燃氣與水之生產供應	18,752	14	製造業	12,496
5	文化、新聞、體育與娛樂業	17,268	15	水利、環境與公共設施管理	12,095
6	房地產業	17,182	16	建築業	11,478
7	租賃與商務服務業	16,501	17	住宿與餐飲業	11,083
8	衛生、社會保障與社會福利	16,352	18	批發與零售業	10,939
9	交通運輸、倉儲與郵政業	15,973	19	農、林、漁、牧業	6,969
10	公共管理與社會組織（黨政機構）	15,533			

資料來源：中國統計年鑑編輯委員會主編，中國統計年鑑二○○四，頁162-163。

　　如表5-4所示，根據中國大陸規模最大的中國國際旅行社總社二○○五年自北京出發的出境旅遊團價格來看，即使是最便宜的香港遊對於從事第一產業者來說也很難有能力參加；至於多數亞洲行程與部分歐洲行程對於從事第三產業者來說則是能夠負擔的。另根據廣東中國旅行社的預測，未來大陸民眾前往台灣觀光的價格，由於必須經由香港轉機因此會超過1萬元人民幣[11]，此對於從事第一與第二產業者來

[11] 中央社，廣州旅行社爭辦台灣遊價格超過1萬人民幣，http://tw.news.yahoo.com/050505/43/1s184.html。

說亦是相當沈重的經濟負擔，目前看來也只有從事第三產業者才有能力參加，而他們多屬於社會的中產階級。誠如第二章所述中產階級是民主化發展過程中的重要力量，大陸中產階級透過出境旅遊領略截然不同的民主政治文化，將可能產生對於民主化更多的反思。

表5-4　中國國際旅行社總社二〇〇五年出境旅遊價格比較表

<div align="right">單位：元人民幣</div>

	行　程	價　格	行　程	價　格
亞洲	香港4日	2,900-3,000	韓國5日	4,500-4,800
	新加坡、馬來西亞7日	2,800-3,000	日本6日	6,000-9,000
	印度8日	8,000-8,500	泰國7日	3,800-4,000
歐洲	法國12日	20,000-22,000	德國、法國、荷蘭、比利時、盧森堡8日	8,800-9,000
	英國8日	16,000-18,000	法國、瑞士、義大利10日	14,000-1,5000
非洲	南非8日	14,500-16,000	埃及8日	9,500-11,000
大洋洲	澳洲8日	14,000-15,000	澳洲、紐西蘭12日	14,500-16,000
美洲	巴西、阿根廷12日	28,000-30,000	古巴、墨西哥12日	28,000-30,000

資料來源：作者自行整理

參、出境旅遊為「政治社會化」之途徑

誠如第二章前述，當出境旅遊成為政治社會化的重要途徑時，其具體而實際的渠道分述如下：

一、與當地民眾的互動

　　當觀光客到達另一個國家，即使是參加團體旅遊，都有與當地民眾接觸的機會，這包括直接性接觸的對話交談與間接性接觸的實地觀察。在直接性對話交談中的政治性話題，就代表強烈的政治訊息互動，但即使是社會性與私人性話題，包括詢問當地的社會問題、民眾的收入與經濟情況、家庭與生活模式等，也可以使觀光客從中瞭解背後的政治性意義。例如透過對話可以使大陸民眾瞭解當地是否與中國大陸一樣存在著嚴重的貧富差距、下崗失業、三農與區域失衡發展等問題，政府的政策與因應作為和大陸的差異[12]；民眾出國旅遊是否與大陸一樣必須經過層層審批。而在實地觀察方面，雖然不是雙向的直接互動，但透過觀光客的雙眼也可以實際瞭解當地民眾的生活情況、公共建設、城市規劃等，同樣也具有間接傳遞政治訊息的效果，例如紐西蘭農民的經濟收入不低、日本的城鄉與區域差距有限、新加坡的法治與井然有序、歐洲的文化多元與包容、台灣的民主活力等。

二、參與當地民眾實際生活

　　一般民眾的日常生活雖然看似枝微末節而微不足道，但對於觀光客來說其背後卻也展現豐富的政治意涵，成為觀光客政治社會化的途徑之一。例如觀光客在日本購物時鮮少遇到假冒偽劣商品，價格也不會如在大陸般被恣意哄抬，顯示政府對於消費者保障的用心，人們能夠安心而具有尊嚴的生活與購物；此外，日本的公共交通的準時、安全、方便與服務周到舉世聞名，代表政府重視民眾行的權益與品質，這與大陸大眾交通的脫班、意外頻傳、擁擠、混亂形成強烈對比；在新加坡日常生活中處處必須守法，政府官員亦然，顯示政府對於法治的態度，這與大陸當前特權當道有如天壤之別；在台灣搭乘捷運民眾

[12]　所謂三農問題，即是指農業、農民與農村。

均能自動自發排隊，除顯示政府社會教育成功外，也代表台灣已經邁入進步文明國家之林。上述種種，當地國之民眾或許司空見慣與習以為常，但對於大陸觀光客來說卻是深刻的經驗，他們會思考為何其他國家的政府可以提供人民尊嚴而有品質的生活，但大陸政府不能。

三、與當地政府的接觸

在國外旅遊時也有相當多機會與當地政府及公務人員接觸，可以使觀光客直接瞭解其政府的運作方式、工作效率、服務態度。當大陸民眾在香港時因遺失物品而報警，發現香港警務人員的操守廉潔、親切仔細與超高效率，與大陸公安的冷漠專橫差距甚大；或者在日本政府部門所設的旅遊服務中心詢問或請求服務時，當地公務人員的親切與友善，又與大陸公務員的「官倒」形象難以相較。例如大陸各地的城市管理局人員素質參差不齊，薪水主要依賴罰款，經常粗暴執法，因此被民眾視為「城市土匪」、「政府養的黑社會」、「最卑鄙的行業」，時常發生與民眾的衝突事件[13]，顯見大陸公部門與公務人員在民眾心目中的形象並不正面。而二〇〇五年十二月六日，大陸廣東省汕尾市東洲鎮發生震驚中外的武警屠殺事件，由於當地政府欲興建發電廠，不但佔據大量土地，而且斷絕了村民賴以為生的漁業資源；但村民竟未獲致任何補償，原因是中央撥下的補償費，早被層層貪官中飽私囊，於是引發數以千計村民抗議，而警察的處理方式竟然是射殺抗議村民，造成至少有20多人被打死，50多人受傷失蹤，但官方只承認有3人死亡與8人受傷[14]。大陸民眾對於中共中央不懲治貪污腐敗的地方官僚，還任由他們剝奪民眾生命的做法，感到非常憤慨而群情洶湧。因此當大陸民眾到國外看到其他國家政府單位與公務員的表現時，相

[13] 中央社，大陸城管隊如城市土匪被譏最卑鄙行業，請參考 http://tw.news.yahoo.com/050713/43/227d1.html。

[14] 中央社，汕尾屠殺遇難者家屬：欲哭無淚 欲告無門，請參考 http://tw.news.yahoo.com/051211/43/2mo2o.html。

信也會產生不少的疑問與省思。

四、與導遊人員的互動

　　旅行團除了有本國籍領隊外，到了目的地還有當地的導遊負責接待與解說，因此在行程當中，與觀光客接觸最多時間者莫過於導遊，而觀光客獲得資訊最多之來源也是他們。導遊的一言一行都會直接影響觀光客，這當然包括導遊人員的政治態度與立場。因此，導遊人員並非只是介紹當地風光而已，也會將自己的政治價值觀與主觀看法融入解說之中，成為觀光客政治社會化的途徑之一。例如某些導遊可能因不滿大陸對於宗教的壓制，並且同情法輪功，常有意無意在公開或私下場合透露對於中共政權的不滿，甚至宣傳被中共界定為「邪教組織」的法輪功；而大陸觀光客也可能私下與導遊人員進行政治資訊的交換，或是委託導遊人員購買在大陸被查禁的政治性、歷史性書籍雜誌。

五、接收當地新聞媒體

　　觀光客可以購買與閱讀當地發行的報章雜誌，於晚上回到飯店後，也能在飯店內收看當地或是國際性的電視節目，特別是新聞性節目，可以藉此瞭解國外的政治情況、國際對於中共政權的看法、大陸內部發生而他們永遠不知的事件等。由於大陸對於傳播媒體仍採取嚴格控制，在沒有新聞自由的情況下民眾對於非官方資訊具有高度興趣，因此出國旅遊時留在飯店看電視成為受歡迎的活動。例如許多來台灣進行專業參訪或旅遊的大陸觀光客，非常喜愛收看五花八門的政論性call in節目，藉此體會台灣獨有的多元開放政治氛圍。又例如大陸觀光客在歐洲之自由民主國家旅遊時，看到電視新聞所報導的社會事件，也會發現他們對於人權的觀念，對於社會弱勢者的照顧與尊重，都與大陸形成強烈對比。

　　另一方面，以大陸出境旅遊人數最多之香港為例，在二○○五年「國際政經風險顧問公司」調查了全球14個的言論觀察組織，以及130名派駐全球各地的代表，包括記者、研究員及人權人士等，瞭解他們對於全球167個國家及地區的新聞自由度意見。若以零分作為最少干預起算，香港獲得7.5分，香港所享有的新聞自由度為亞太地區之冠，在全球則排列第34位；報告指出，若以美國作為指標，香港享有高度的新聞自由，仍可公開討論及發表不同意見。至於大陸則是92.3分，在亞太地區排第13位，新聞自由度只高於列在榜尾的北韓；報告批評大陸當局仍高度操控新聞媒體，不少新聞工作者經常被指洩露國家機密而遭拘禁，許多報紙甚至被迫停刊。因此當大批大陸民眾前往香港自由行時，也有機會一睹高度新聞自由下的各種媒體，自然也會與大陸進行比較而產生相當的落差感[15]。

六、參觀政治意義景點

　　許多旅遊景點表面上看來是來僅是提供遊憩參觀之用，但實際上其背後亦含有當地政府刻意包裹的政治意義，希望藉由「潛移默化」的柔性方式來對於參觀者產生政治觀念與態度的影響。例如在中國大陸的南京大屠殺紀念館、上海抗戰紀念館、雨花台革命烈士墓，都是日本觀光客到大陸旅遊時官方刻意強調的重要景點，藉此一遊讓日本民眾「前事不忘、後事之師、以史為鑑、開創未來」；而韓國的獨立門、戰爭紀念館、西大門刑務所歷史館也同樣具有濃厚的反日與民族意識之政治意涵。同樣的，大陸觀光客前往國外旅遊時，也有機會前往這些具有政治意義的景點，例如美國首府華盛頓DC的獨立紀念碑、林肯紀念堂、阿靈頓國家公墓等必遊景點，台灣的總統府與立法院外圍、國父紀念館、中正紀念堂、忠烈祠等，其背後的政治訴求多

[15] 中廣新聞網，香港新聞自由冠亞洲台灣第6大陸倒數第2，請參考 http://tw.news.yahoo.com/050714/4/22b53.html。

是與中共意識型態相左的民主憲政思維，或是長久以來因政治立場歧異而產生的對立史觀，這也會使得大陸觀光客在參觀時可能產生不同的思維。

七、實際參與政治活動

　　中國大陸於二〇〇五年五月二十日正式宣布將開放居民赴台灣旅遊後，引起大陸網友熱烈討論，根據香港文匯報報導，調查詢問大陸數千名網友「你去台灣旅遊，最主要的目的是什麼？」，其中除了欣賞阿里山美景(39%)、了解台灣民俗文化(28%)與前往飲食購物（7.5％）外，另有25%的大陸網友欲赴台灣感受特殊之政治生態。因此約有四分之一的大陸網友赴台旅遊是為接觸台灣政治，甚至有大陸旅遊業者規劃要在選戰期間舉辦「選舉旅遊團」，讓大陸民眾體驗一直好奇的「台灣選舉文化」，領略搖旗吶喊、瓦斯喇叭的政治氛圍[16]。又例如每年六月四日都有數萬名香港民眾聚集在維多利亞公園以紀念八九年天安門學運事件，並呼籲中共為六四平反，二〇〇四年約有8萬多香港市民出席燭光晚會，二〇〇五年時降為約3萬人出席，其中相信也有大陸觀光客「路過參加」，使他們有機會接觸這個在內地不能被公開討論的話題。又例如從二〇〇二年開始每年七月一日在香港都會舉行遊行，目的在「要求港府撤回基本法二十三條條文的修正草案」；二〇〇五年十二月五日，有近25萬香港市民走上街頭，要求北京當局給予香港完全之民主，也就是直選特首[17]。這些政治活動也可能會讓在香港自由行的大陸觀光客「巧遇」，甚至成為實際參與者。

[16] 中央社，大陸旅遊業者著手搶佔台灣遊市場，請參考 http://tw.news.yahoo.com/050524/43/1vaxt.html。

[17] 法新社，為民主25萬香港人走上街頭，請參考 http://tw.news.yahoo.com/051205/215/2lscq.html。

第二節　中國大陸出境旅遊對於民主化發展之限制

本研究認為在全球化架構下，中國大陸中產階級透過出境旅遊的參與，藉由政治社會化途徑來接觸民主、自由與法治的生活方式後，將有利於未來民主化的發展。但本文亦需指出，這必須經過長時期的發展才會產生明顯效果，短期來說不但難以看到具體成果，甚至有助於鞏固中共威權統治的正當性，其原因如下：

壹、中產階級的保守性

在杭廷頓早期著作中認為在現代化的發展過程中，真正的革命階級是中產階級，是反對政府的主要力量，其中特別是知識份子；然而他也指出隨著經濟發展與都市化，中產階級逐漸擴大後，包括工商界人士、官僚機構人士、教師、律師、工程師的加入，中產階級滿足了經濟自由與政治參與的需要，他們的態度也就日趨保守，而成為現代政體穩定的支柱與緩和力量[18]。基本上，當專制政治能夠為中產階級的事業發展提供適當的經濟自由與和平秩序時，中產階級反而成為專制制度的擁護者[19]。而戴蒙（Larry Diamond）也認為若勞工運動過於激進而社會經濟有脫序疑慮時，中產階級的態度便趨於保守，以維持社會秩序，進而減少支持民主化的舉動，更傾向於維持現狀[20]。

裴敏欣批評西方社會素樸的認為經濟發展會使得威權國家之中產階級，為確保其私有財產權而致力於政治體系的民主化，他認為事實上要達到民主化的過程非常漫長，而威權政體在此進程中為延續民

[18] Samuel P. Huntington, Political Order in Changing Societies(New Haven:Yale University Press,1969),pp.288-290.

[19] 毛壽龍，政治社會學（北京：中國社會科學出版社，2001年），頁285。

[20] 戴蒙（Larry Diamond），「民主鞏固的追求」，田宏茂、朱雲漢、Larry Diamond、Marc Plattner 主編，鞏固第三波民主（台北：業強出版社，1997年），頁1-45。

眾的支持，為使有限資源進行更經濟的使用，對於制度會產生更大的
依賴，以增加效率、穩定性與可靠性。這包括加強法治、設置在政權
控制下具象徵意義的代議機關、擴大地方自主權、舉辦半自由化的地
方選舉等，他認為中國大陸在改革開放之後的法制建設、全國人民代
表大會的改革與農村之實驗性草根自治均屬此類[21]。

　　顏真是少數不支持大陸立即民主化的海外學者，他的說法指出了
當前大陸中產階級的保守性，他認為大陸不能搞民主浪漫主義與激進
主義，因為大陸的問題比一般人想像的要複雜而危險，大陸民主化的
道路也比東歐、蘇聯更為困難而漫長。他直指八九民運「雖然悲壯但
並不偉大」，因為當時大家只想到「破」，卻沒想到更困難的「立」，
努力想推翻專制主義的牆，卻沒考慮牆倒後會發生怎樣的情況，「如
果沒有最起碼的把握，我們在牆倒之前就應該停下來想一想」，「我們
也許沒有條件、沒有機會選擇最好的東西，但我們至少應該避免最壞
的東西」，他認為當舊秩序瓦解而新秩序未建立時，對於有13餘億人
口的大陸來說，比舊的秩序沒有瓦解更加可怕。顏真指出，如果是一
個有良心的政治家而非政客，應具有承擔後果的責任感，如果沒有把
握避免導致大批人非正常死亡的大動亂，就沒有權利鼓動人們推翻雖
然是弊病叢生的現存秩序。理性的結論就是，動亂一旦發生沒有人可
以制止，後果也不是推動者可以控制的[22]。

　　另一方面，顏真認為大陸不是民主的試驗地，西方的民主制度、
自由概念與人權標準，對今天的大陸人民來說是「窮人的假上帝」，
因此大陸最需要的「不是最徹底、最完美、最普適於世界的東西，而
是最穩妥、最現實、最切合中國的東西」。從大陸的現狀看，大多數

[21] 裴敏欣，「匍匐前行的中國民主」，田宏茂、朱雲漢、Larry Diamond、Marc
Plattner主編，新興民主的機遇與挑戰（台北：業強出版社，1997年），頁
374-377。

[22] 顏真，「第三條道路：中華民族的理性選擇－中國民主化問題的新思維」，
齊墨編，新權威主義－對中國大陸未來命運的論爭（台北：唐山出版社，1991
年），頁198-218。

人希望安定而能「繼續過好小日子」，他們或許有牢騷與怨言，但卻沒有行動，因為不願因動亂而付出太沈重的代價。當改革開放使很多人的生活得到較大的改善，不少人是一輩子才過了幾年像樣的生活，對一般百姓來說，「生活秩序比民主更重要，動亂比專制更可怕」。因此顏真認為，在這一點上大陸民眾的心態與海外民運人士產生了很大差別，共產黨所宣稱「沒有共產黨中國就會陷入大動亂」的論調對一般民眾是的確有說服力的，而不是他們真的愚蠢而容易被欺騙[23]。

　　因此誠如上述，中國大陸的中產階級就目前而言，在「穩定壓倒一切」的前提下多數認為，倘若中共政權真的垮台，取而代之的可能是社會混亂，則改革開放迄今的成果將成為泡影。他們之中多數在大學時經歷過八九民運，如今有了事業與家庭，回想過去政治激情已不存在，「安定」與「秩序」才是最重要的；加上中共政權也進行若干的政治改革，雖然緩慢但仍有希望，特別是在胡錦濤、溫家寶第四代接班人上台後，因此本研究認為中產階級在短期內並不會積極支持民主化的發展。黎安友也認為在鄧小平之後，中共為了強化其統治正當性基礎與制度化龐雜的黨政權力關係，也開始回歸憲法與進行憲政體制改革，進而規範政府公權力的行使，因此大陸逐漸由人治走向法治，這包括下列四點：強化全國人大的權力、制度化全國人大與省級人大的選舉競爭、成立憲法法庭負責解釋憲法與監督憲法執行、貫徹司法獨立[24]。這使得大陸中產階級更傾向支持「體制內的改革」，而對於政治民主化的態度則趨於保守。

貳、中產階級為改革開放的既得利益者

　　古德曼（David Goodman）認為中國大陸改革開放之後出現的「新

[23] 顏真，「第三條道路：中華民族的理性選擇-中國民主化問題的新思維」，齊墨編，新權威主義-對中國大陸未來命運的論爭，頁 198-218。

[24] 黎安友（Andrew Nathan），「中國立憲主義者的選擇」，田宏茂、朱雲漢、Larry Diamond、Marc Plattner 主編，新興民主的機遇與挑戰，頁 399-431。

富階級」（new rich），這些企業家與經理人享受著奢華生活與經濟管
理階層的工作，他們並未試圖提出新的政治訴求與尋求新的意見表達
管道，因為一方面他們只關心利潤的追求，另一方面則是國家對於經
濟發展所扮演的角色日益重要。在此情況下所採取的「東亞路線」，
其社會與政治具威權色彩而較少發生衝突，內部聲音頗為一致[25]。事
實上，當前大陸的中產階級多數受過高等教育，甚至出國留學，從事
高科技與服務業，居住在城鎮地區或是大城市，他們是改革開放之後
的既得利益者，中產階級與國家形成了休戚與共的「利益共同體」，
因此破壞現狀就是等於傷害自身利益。

參、中產階級從未有過的享受與尊嚴

改革開放後中國大陸只有入境旅遊，只有外國人來大陸觀光，為
了賺取外匯往往必須忍受他們的頤指氣使，如今大陸民眾終於能夠揚
眉吐氣，憑藉驚人消費能力拾回民族自信心，「從下而上」的重建應
有的自豪與自信。因此當大陸觀光客之高消費力成為各國經濟發展之
強心劑時，大陸國力強盛與「人民幣淹腳目」形象快速向外傳達，代
表大陸綜合國力已經明顯提升。大陸民眾可以說是五千年以來，第一
次大規模的進行跨國性人員移動，過去可能有，但那多是因為戰爭、
飢荒而悲情的逃難與討生活，如今則是「中國站起來」的豪氣干雲與
歡樂出遊，大陸民眾終於能與世界各國並駕齊驅的出國，到歐洲博物
館看一下十九世紀中葉列強侵略中國時所帶走的「紀念品」。誠如德
國學者拉爾夫‧達倫多夫認為，全球化替開發中國家的人們開闢了許
多過去從未有過的新生活機會，因此大陸民眾也可以與德國人、加拿
大人等先進國家民眾一般的享受許多令人歡愉的事物，這其中包括了

[25]　古德曼（David Goodman），「大陸系統下的政治變遷：中華人民共和國民主
化的展望」，田宏茂、朱雲漢、Larry Diamond、Marc Plattner 主編，新興民
主的機遇與挑戰，頁 432-443。

出國度假旅遊[26]。當他們在享受父執輩甚至祖先都未曾享受過的尊嚴與歡樂時，當他們能夠到達朝思慕想的寶島台灣時，能不對黨與國家心懷感念嗎？這恐怕會使得這些中產階級更加支持中共政權的「德政」，也將更不利於民主化的推展。

肆、出境旅遊目的地之示範效應有限

根據大陸國家旅遊局統計，如表5-5所示二○○三年中國大陸民眾出境首站國家的前10名中，港澳地區幾乎佔了七成，在一國兩制下港澳地區相較大陸雖有更多的自由，包括言論、遷徒、宗教、結社、遊行等，但因無法由人民直選特首，因此民主化程度仍然受到質疑；其餘包括新加坡、俄羅斯、越南、泰國、馬來西亞、南韓的民主化亦尚未成熟，且多數經濟發展並未超越大陸甚多，因此大陸民眾至這些國家旅遊後的政治社會化效果有限。至於排名第8名的美國，由於尚未開放大陸民眾自費前往旅遊，因此大多是政府與單位派遣前往參加會議或參訪考察。

表5-5　二○○三年中國大陸公民出境首站國家排名表

名次	1	2	3	4	5	6	7	8	9	10
國家	香港	澳門	日本	俄羅斯	越南	南韓	泰國	美國	新加坡	馬來西亞
人數	931.01	479.06	80.47	無資料	60.66	55.91	52.78	無資料	26.21	24.41
佔總出境人數比例	46%	23.7%	3.9%	無資料	2.9%	2.7%	2.6%	無資料	1.3%	1.2%
與2002年相較之成長率	19.8%	72.1%	5.9%	無資料	126.5%	1.4%	-23.4%	無資料	-9.4%	5.6%

資料來源：國家旅遊局主編，中國旅遊統計年鑑二○○四（北京：中國旅遊出版社，2004年），頁8-9。

[26] 拉爾夫‧達倫多夫，「論全球化」，烏‧貝克‧哈貝馬斯等著，王學冬、柴方國譯，全球化與政治（北京：中央編譯出版社，2000年），頁201-216。

伍、中國大陸改革開放的成功

　　杭廷頓曾經指出，在民主化的過程中都曾經發生「逆流」，也就是走回原先威權體制道路的現象，第一波民主化逆流是發生在一九二二至一九四二年，包括義大利、德國、阿根廷等國；第二波民主化逆流則發生在一九五八至一九七五年，包括巴西、阿根廷與智利等國；至於第三波民主化的逆流，杭廷頓坦誠指出在九〇年代開始出現，使得原本對於第三波民主化甚為樂觀的態度也趨於保守與理智，許多民主化國家發生嚴重的族群衝突、對外戰爭與社會脫序，若干東歐國家原本的共黨透過選舉重掌政權[27]。隨著中國大陸安然度過亞洲金融風暴而經濟持續增長，民眾生活獲得具體改善，與其他共產政權民主化後所帶來的經濟與社會失序形成強烈對比，加上台灣近年來經濟發展趨緩，這使得大陸民眾除了感到自豪外，也強化了他們對於中共政權的認同與肯定。

陸、民族主義與愛國主義

　　雖然納許（Kate Nash）認為在全球化的發展下，民族國家將因逐漸「跨國化」而成為所謂「跨國國家」（internationalized state），進而造成「去民族化」（denationalization）的現象[28]，但就中國大陸的發展來看似乎並未如此。杭廷頓指出威權主義的正當性所倚靠的是民族主義與意識型態，但意識型態的影響力會隨著僵化的國家官僚與嚴重的社會經濟不平等而逐漸消逝[29]，因此這使得民族主義的角色日益重要，而大陸目前似乎正是如此。

[27] 杭廷頓（Samuel P. Huntington），「民主的千秋大業」，田宏茂、朱雲漢、Larry Diamond、Marc Plattner 主編，鞏固第三波民主，頁 48-64。

[28] Kate Nash, Contemporary Political Sociology(Massachusetts: Blackwell Publishers Inc., 2000),pp.261-262.

[29] Samuel P. Huntington, The Third Wave: Democratization in the Last Twentieth Century(Norman: University of Oklahoma Press,1991),pp.46-48.

　　民族主義可以說是一種政治態度，其包含了符號、情感與信仰，透過社會認同理論與族群優勢理論，來尋找集體歸屬的心理需要，因此民族主義通常將民族特性的維護視為最高價值，並且不斷加以誇大，甚至必須因而犧牲其他社會價值；此外，積極宣傳與強調本民族比其他民族成員的優越性；讓一般人們感覺個人命運依賴於整個民族命運之上；其極端的發展是忽視其他民族的權利與利益，甚至對其他民族充滿敵意[30]。因此紀登斯認為，民族主義是一種心理學的現象，是指個人在心理上歸屬於強調政治秩序共同性的符號或信仰，並藉此滿足個人對於集體認同的需要[31]；孔恩（Hans Kohn）與陶奇（Karl W. Deutsch）也將民族主義視為一種「心靈狀態」，認為其會滲透到族群中的成員[32]。

　　而從具體的作為來看，夏佛爾（Boyed C. Shafer）指出，民族主義多強調對於國家領土完整性與歸屬性的堅持，推動與希望共同文化的建構，強調歷史中宗教與種族的相同信念，希望該民族能有更光明的未來[33]；而史密斯（Anthony D.Smith）則強調民族主義積極期盼民族的獨立與統一[34]。

　　另一方面，紀登斯認為，民族主義運動無論如何包裝，必然都具有政治性，透過這種情感來動員民族共同體的所有成員支持國家政策[35]，因此民族主義又常與愛國主義相提並論。孔恩強調，「民族主義是要

[30]　石之瑜，政治心理學（台北：五南圖書出版公司，1999 年），頁 96-97。

[31]　Anthony Giddens,The Nation-State and Violence（Cambridge:Polity Press,1985）,p.131.

[32]　轉引自姜新立，「民族主義之理論概念與類型模式」，劉青峰主編，民族主義與中國現代化（香港：中文大學出版社，1994 年），頁 35-52。

[33]　Boyed C. Shafer, Faces of Nationalism :New Realities and Old Myths(New York: Harcourt Brace Jovanovich Inc., 1972),p.13.

[34]　Anthony D.Smith, Theories of Nationalism(New York: Holmes and Meier, 1983), p.167.

[35]　Anthony Giddens,The Nation-State and Violence,p.252.

求人民對於民族國家付出絕對忠誠」，故民族主義的核心就是「愛國主義」與犧牲奉獻[36]，而漢斯（Carlton J.H.Hayes）也指出民族主義是由民族與愛國主義這兩個遠古事務，融合了其所產生的現代情緒而來[37]。基本上，愛國主義所強調的是對於自己所屬國家的忠誠、熱愛、奉獻、支持與保護，但由於民族是國家之主體，而國家又是民族的政治形式，因此愛國主義與民族主義在含意上極為接近。若要嚴格區分，愛國主義的理論基礎不如民族主義深厚，而且情感的意義遠高於意識型態的意涵；民族主義中對於民族的忠愛雖然也可刻意塑造，但其多來自民眾對於本土的情感，是一種出自於天性的情緒反射，而愛國主義則是屬於國民的職責，其中對於國家的忠誠需要透過教育、宣傳與訓練等「政治社會化」過程；愛國主義多偏重政治現實的意義，而民族主義則強調文化歷史的意涵。

　　誠如白魯恂（Lucian Pye）認為，中國人的民族主義沒有美國民族主義那種以憲法、國旗等符號為代表的明確固定內容，因此較為空洞，但統治階層卻能利用愛國主義來召喚民眾[38]，所以大陸長期以來的民族主義紮根教育與愛國主義政治運動，不但成為阻擋民主化的工具，更內化為個人的政治信仰。

　　當大陸民眾到國外旅遊接觸到民主的資訊與信息時，民族主義與愛國主義就有如鐵箍籠與過濾器般的限制自身思維，最常見的說詞就是中外「國情不同」；另一方面誠如周恩來所說「社會主義的愛國主義不是狹隘的民族主義，而是在國際主義指導下的加強民族自信心的愛國主義」[39]。當大陸的綜合國力與國際地位不斷提升，民眾出國旅

[36] 轉引自江宜樺，民族主義與民主政治（台北：時報出版公司，2003年），頁54。

[37] Carlton J.H.Hayes,Essays on Nationalism(New York:Russell and Russell, 1966), p.5-6.

[38] 白魯恂（Lucian Pye），「中國民族主義與現代化」，劉青峰主編，民族主義與中國現代化，頁533-550。

[39] 閻學通，中國國家利益分析（天津：天津人民出版社，1997年），頁28。

遊充滿著自豪與自信時，對於民族主義與愛國主義必然產生推波助瀾的效果。因此納許認為「像是觀光客這種移動人群，他們前所未見的長距離移動對於民族國家政治產生極大影響，這種流動與跨國的族群形成所謂的『族群景觀』（etbnoscape）」[40]，但是此一說法在大陸似乎並不適用。

誠如余英時認為，當前大陸一股新的民族主義浪潮正在興起，這正是一般「後共產政權」的現象，而大陸將這波新民族主義浪潮導向對其有利的方向發展。由於馬克斯意識型態的失敗，使得大陸面臨有史以來最嚴重的正當性危機，因此民族主義可以滿足其增加正當性與穩定性之需要，他悲觀的認為民主終究難以抵擋民族主義的浪潮[41]。

柒、政府管制與損害控管

從中國大陸開放出境旅遊的歷程來看，大陸政府在不同階段會權衡當時的國際情勢、國內環境與開放效益，而採取循序漸進的開放幅度，也會隨時觀察此一開放對於大陸政治、經濟與社會的影響，以便即時進行「損害控管」。目前，大陸認為發展出境旅遊在外交上是利大於弊的，觀光客輸出成為其政治操作上的籌碼，但若開放到一定幅度而產生負面效應時，根據大陸目前之相關法令與統治模式是可以隨時終止的。

第三節　小結

台灣政治學者周陽山認為一般泛稱的民主化概念，應該再細分為

[40] Kate Nash, Contemporary Political Sociology, p.89.

[41] 余英時，「從民主的浪潮到民族主義的浪潮」，田宏茂、朱雲漢、Larry Diamond、Marc Plattner 主編，新興民主的機遇與挑戰，頁 444-455。

民主化與自由化（liberalization），兩者其實具有不同的內容，所謂民主化是指公民權或公民地位（citizenship）恢復與擴張的歷程，一方面是使過去因為其他統治方式而喪失參政權的人得以恢復，另一方面則是將公民權擴張給原先未享有這些權利的人或團體，如政治犯、反對黨、反對團體等，因此民主化尚包括公開的選擇與競爭，民眾藉由公平、公正與公開的選舉來抉擇執政者[42]。而自由化，則是保護個人與社會團體免於國家非法或違憲侵害的權利，得以產生實際效果的歷程，這些權利包括新聞自由、言論自由、通訊自由、請願自由、遷徙自由、隱私權、社會團體的結社權與活動權、公平審判權與「人身保護狀」（habeas corpus）、釋放政治犯、容許海外政治異議人士返國、允許反對勢力出現甚至是反對黨的成立等，因此是人民重新掌握基本人權與自由權利的過程[43]。

從周陽山教授的觀點出發，民主化應該是自由化推動至某一程度的衍生體，許多威權政體也僅將開放的幅度放在自由化；因此自由化不一定包含民主化，但民主化必須包括自由化。而大陸學者毛壽龍也認為，大陸既要民主化但又要保持政治穩定以維持經濟發展，必須在穩定的道路上發展民主，因此政治發展目標應是自由優先而民主其次，他認為「自由是民主發展的前提與準備」，自由可以激發社會活力、遏止政府濫權、解決腐敗問題，進而增加個人政治自由與權利意識，並且進一步從人治走向法治[44]。

本研究認同上述觀點，但如表5-6所示本研究認為在中國大陸當前的民主化發展進程中，在民主化與自由化之下還有二個需求層次就是法治化與公平化，如此形成所謂「民主需求層級架構」。其中公平化的需求層次最低，是屬於社會性的需求，人們希望在個人生活品質

[42] 周陽山，民族與民主的當代詮釋（台北：正中書局，1993 年），頁 52。
[43] 周陽山，民族與民主的當代詮釋，頁 52。
[44] 毛壽龍，政治社會學，頁 131。

與發展機會能夠與其他人平等,使每個人最基本的生存權獲得保障。當這種「個人領域」與「社會層次」的需求獲得滿足後便會提升至「公共領域」與「政治層次」,也就是要求法治,要求政府限制權力、依法行政、依法審判與人身保護狀。當法治化的需求獲得滿足後,便會進一步要求自由權,基本上法治化還是一種比較消極的要求,人民希望政府限縮權力與依法辦事,而自由化則是要求政府積極而有所作為的保護個人、團體的權利。至於民主化的層次最高,是要求政黨輪替的改朝換代。

表5-6　中國大陸民主需求層級架構比較表

	農民、下崗工人	企業主	中產階級	民運人士
民主化				重要
自由化			部分重要	重要
法治化		重要	重要	重要
公平化	重要		重要	重要

資料來源:筆者自行整理

　　基本上本研究認為,民主化會直接威脅中共政權的存在,因此困難度與理想性最高,目前看來只有少數充滿理想的學者與民運人士支持。自由化中的若干部分會直接威脅中共政權的存續,例如新聞、言論與請願自由,以及結社權、釋放政治犯、容許海外異議人士返國、允許反對勢力出現等;但也有部分的自由權較不具敏感性與衝擊性,如通訊自由、遷徒自由、隱私權等,目前大陸政府已經作出若干開放,對於中產階級來說這些自由權可以明顯提升個人生活品質,例如出境旅遊就算是其中一種,而他們也認為大陸政府在此方面的開放空間會較大,因此若進行要求的成功機率也較高。

　　至於法治化與公平化則是屬於「體制內」的改革,不會影響中共政權的存續,雖然需求層次上較低但與民眾的切身利益卻最直接。就法治化來說,政府若能依法行政與審判而毫無特權偏私,中產階級在

生活上與人身保護上將更有保障，對企業主來說也可降低投資風險；但企業主卻不一定支持自由化，一方面他們本身因有特權故可以享受別人無法享受的自由，另一方面他們害怕勞工在有太多自由後會提出更多自身權益之要求，這反而會影響生產效能。

對於公平化來說，農民與下崗工人都是改革開放後的犧牲者，這些弱勢族群不期待民主、自由與法治，對他們來說太過遙遠也享受不到，公平化才是最重要的，解決城鄉差距、貧富差距與三農問題是極為迫切的。中產階級對於公平化的問題是寄予同情的，但企業主是改革開放後的最大既得利益者，靠自己的拼搏才有今天的地位，因此對於公平化可能會視為過去的大鍋飯心態而嗤之以鼻。

因此就目前來看，以中產階級為出境旅遊主要客群的情況下，短期恐怕對於民主化的幫助有限，中產階級暫時沒有要求民主化的急迫性，但對於自由化、法治化與公平化的要求卻會更為殷切，這種發展似乎與「新權威主義」（New Authoritarianism）的觀點不謀而合。

新權威主義又被稱之為「精英統治」、「開明專制」，強調處於經濟發展階段的國家，穩定的社會是必備條件，因此權威主義是必要的[45]。透過若干精英對於政治權力的壟斷，可以排除因為政治權力的公開角逐所產生之政局不穩與社會動盪現象，甚至不惜犧牲個人與社會的若干權利來發展經濟，如此將可增強國家的實力[46]。

新權威主義之所以受到重視，肇因於一九七〇年代末期以來，在東亞和拉丁美洲的許多國家，透過專制政體大力發展資本主義的自由經濟，其中以亞洲四小龍的表現最受矚目。而此對應著九〇年代東歐民主化所帶來的政治混亂、經濟蕭條與社會動盪，以及大陸舉世矚目

[45] Samuel P. Huntington, The Third Wave: Democratization in the Last Twentieth Century, pp.301-302.

[46] 丁學良，「共產主義後社會中的主義：從中國的經驗看」，周雪光主編，當代中國的國家與社會關係（台北：桂冠圖書公司，1992年），頁39-40。

的經濟發展成果，似乎又呼應了杭廷頓的早期思維，因此新權威主義的思潮方興未艾。

　　包括馬來西亞總理馬哈迪（Mahathir）與新加坡資政李光耀均提出所謂「亞洲價值」（Asia values）的觀點，他們認為亞洲文化所強調的群體價值、秩序、紀律與尊重權威，與強調自由價值、放縱、個人主義與鄙視權威的西方文化存在著明顯差異；李光耀認為亞洲人民所需要的不是民主政府，而是能夠提供經濟福利、政治穩定、社會秩序、族群融合、效率而誠實的好政府[47]。

　　一九八五年三月，大陸推出「價格雙軌制」，下半年，中共官僚集團借助權力來操縱黑市或匯市，使得大陸經濟改革出現混亂，通貨膨脹和「官倒」問題日益嚴重。一九八六年底大陸各地發生了大規模的學潮，鄧小平等強行罷免了胡耀邦的總書記職務，並以趙紫陽取而代之，新權威主義就在這樣的形勢下發軔；一九八六年，因29歲成為上海復旦大學國際政治系副教授而在大陸名噪一時的王滬寧，在一份報告中力陳改革必須有中央權力的必要集中；一九八六年四月，北京大學博士研究生張炳九在北大和中共中央黨校舉辦的「沙龍演講」中，主張在現階段採用半集權式的政治體制，以適應發展中的商品經濟需要。

　　一九八八年，大陸的經濟改革進入困境，政治改革又無疾而終，加上物價飛漲、官僚腐敗、社會治安混亂，使得老百姓普遍產生一種危機感[48]。同年七月，上海師範大學歷史系副教授蕭功秦，在北戴河舉行的「知識份子問題學術討論會」上首次提出了「新權威主義」一詞[49]。一九八九年一月吳稼祥的《新權威主義述評》一文，將此一看

[47] 杭廷頓（Samuel P. Huntington），「民主的千秋大業」，田宏茂、朱雲漢、Larry Diamond、Marc Plattner 主編，鞏固第三波民主，頁 48-64。

[48] 齊墨，「新權威主義論戰述評」，齊墨編，新權威主義－對中國大陸未來命運的論爭，頁 234-333。

[49] 齊墨，「新權威主義論戰述評」，齊墨編，新權威主義－對中國大陸未來命

法首次見諸報端，他認為在邁向民主自由的道路上，往往存在一個專制主義的「調情期」[50]，因此社會發展大約經歷三個階段：傳統專制主義、自由發展、自由和民主相結合[51]，此與周陽山教授的看法相當接近。一九八九年蕭功秦進一步將新權威主義之特徵加以清楚描述，他強調：在經濟上走向市場化；在政治上憑藉龐大的官僚體制和軍事力量實行由上而下的統治；在意識型態上對傳統的價值體系有更多認同；對西方先進的科技、文化實行開放政策[52]。

因此總的來說，誠如張炳九的說法「新權威」由兩個觀念合成，「新」即領導人必須是現代意識的產兒，「權威」即領導人必須是社會權力的控制者，他認為在中國大陸當前的國情下，由一些強而有力的國家領導人強制地推進現代化，比馬上實行徹底的民主更為可行，當務之急是使社會生活兩重化，即經濟上實行自由企業制，政治上實行集權制[53]，也就是所謂的「硬政府，軟經濟」模式；此外，顏真認為西方式的民主並不適合中國的國情，中國大陸現在還缺乏實行西方式民主的現實土壤，不論什麼政治力量來治理大陸，都不得不帶有濃厚的專制主義色彩，否則大的社會動亂難以避免[54]；而古德曼也強調民主或許會引導當代中國的發展，但在競爭的模式上會走向東亞路線而非西歐或北美模式，主要原因在於中國大陸是一「大陸系統」（continental system），而並非一單純的與同質的民族國家，由於土地

運的論爭，頁 234-333。

[50] 轉引自陳雲根，「為中共新權威主義蓋棺」，齊墨編，新權威主義－對中國大陸未來命運的論爭，頁 99-106。

[51] 轉引自于光華，「新權威主義的社會基礎及幻想」，齊墨編，新權威主義－對中國大陸未來命運的論爭，頁 83-92。

[52] 轉引自陳雲根，「為中共新權威主義蓋棺」，齊墨編，新權威主義－對中國大陸未來命運的論爭，頁 99-106。

[53] 轉引自陳雲根，「為中共新權威主義蓋棺」，齊墨編，新權威主義－對中國大陸未來命運的論爭，頁 99-106。

[54] 顏真，「第三條道路：中華民族的理性選擇-中國民主化問題的新思維」，齊墨編，新權威主義-對中國大陸未來命運的論爭，頁 198-218。

廣大加上各地現代化程度不一，以及各省不同的文化、經濟、社會與政治特色，使得政治變遷也不可能在全國各地一致展開[55]。

另一方面，新權威主義所強調的是一個過程，是實現民主政治的手段或途徑，故並非反對民主政治[56]；也是一種妥協，顏真就明白指出，既然對專制主義忍無可忍，而民主政治又尚欠火侯，在這兩難的情況下，新權威主義既是值得考慮的出路，也是一種無可奈何的選擇[57]；第三，新權威主義也是一種進步，吳稼祥指出新權威主義之所以稱之為「新」，在於「它不是在剝奪個人自由基礎上建立專制的權威，而是用權威來粉碎個人自由發展的障礙以保障個人自由」[58]，因此容許人民有較多的自由權，強調所爭取的民主不是馬上進行全國普選，而是爭取在法律保障下人民的「表達權利」，即言論、新聞、出版的自由，並且對於經濟自由給予高度重視。

六四之後，新權威主義遭到海外民運人士的猛烈攻擊，認為中共根本不可能有所讓步，新權威主義只是替中共極權統治尋找合理化藉口。但隨著中國大陸安然度過亞洲金融風暴而經濟持續增長，民眾生活獲得具體改善，與其他共產政權民主化後所帶來的經濟與社會失序形成強烈對比；加上大陸官方也逐漸釋出若干自由權，這當然包括出境旅遊權，使得新權威主義在大陸內部受到保守中產階級的認同，連著名的經濟學家張五常都認為「仁慈而又明智的專政，比任何民主制度都要好的多」[59]。

[55] 古德曼（David Goodman），「大陸系統下的政治變遷：中華人民共和國民主化的展望」，田宏茂、朱雲漢、Larry Diamond、Marc Plattner 主編，新興民主的機遇與挑戰，頁 432-443。

[56] 齊墨，「新權威主義論戰述評」，齊墨編，新權威主義 ─ 對中國大陸未來命運的論爭，頁 234-333。

[57] 顏真，「第三條道路：中華民族的理性選擇-中國民主化問題的新思維」，齊墨編，新權威主義-對中國大陸未來命運的論爭，頁 198-218。

[58] 于光華，「新權威主義的社會基礎及幻想」，齊墨編，新權威主義 ─ 對中國大陸未來命運的論爭，頁 83-92。

[59] 轉引自于光華，「新權威主義的社會基礎及幻想」，齊墨編，新權威主義─

　　然而，誠如杭廷頓的看法，新權威政體只是過渡階段的產物，將來仍必須要民主化，因為這種政體往往會人亡政息，加上缺乏公共辯論、新聞自由、抗議運動與反對黨競爭，弊端勢必叢生，因此權威政體或許在短期內會有良好的作為，但要真正長治久安仍有賴於經由民主程序所產生的政府[60]。杭廷頓認為在某些情況下，權威主義會促成經濟的高速增長，但權威主義只能是一個很短暫的現象，政治制度的改進和擴大政治參與是很必要的，如果這樣的改革不發生，後果將是災難性的[61]。

　　因此本研究認為就長期而言，出境旅遊對於中國大陸民主化的發展仍是有其實際效果，誠如西方自由主義學者的看法，民主政治不但是一種政治形式、一種解決權力分配與政治衝突的手段，更是一種「安排政治生活的方式」[62]。林茲（Juan J.Linz）與史德本（Alfred Stepan）就指出，民主與「生活品質」（quality of life）具有密切的關係，民主政治可以提升一般民眾的生活品質，包括廉能的警察與法官、為病人奉獻的醫師等[63]，這些對於大陸中產階級而言極具吸引力。當民主國家的人民能夠享受自由出國、無限制上網、言論自由、政府重視民意、特權受到限制、人身不受侵害、公務員便民服務等高品質的生活享受但大陸不行時，當自由化、法治化與公平化雖能解決大陸部分問題但無法根本解決時，民主化的要求自然就會產生。誠如納許所言，在「文化全球化」（cultural globalization）的概念下，隨著傳播媒體、移民與

對中國大陸未來命運的論爭，頁 83-92。

[60]　杭廷頓（Samuel P. Huntington），「民主的千秋大業」，田宏茂、朱雲漢、Larry Diamond、Marc Plattner 主編，鞏固第三波民主，頁 48-64。

[61]　轉引自裴敏欣，「亨廷頓談新權威主義」，齊墨編，新權威主義：對中國大陸未來命運的爭論，頁 50-56。

[62]　江宜樺，民族主義與民主政治，頁 188-189。

[63]　林茲（Juan J.Linz）與史德本（Alfred Stepan），「邁向鞏固的民主體制」，田宏茂、朱雲漢、Larry Diamond、Marc Plattner 主編，鞏固第三波民主，頁 65-96。

跨國旅遊的人口流動，人們之間的文化關連性持續增加，其他地方的
生活也會影響到我們的生活，也使得人們對於文化、民族與自我產生
重新的認知，這包括對於公民的定義，如何參與政治、如何進行社會
生活等議題的看法[64]。因此在開發中國家，新興中產階級在短期內可
能是專制制度的擁護者，但就長期趨勢來說則是現代民主的建設者與
穩定力量，隨著越來越多大陸中產階級參與出境旅遊，在政治社會化
與全球化和平演變的帶動下，「量變轉化成質變」的民主化發展恐怕
是大勢所趨。

[64] Kate Nash, Contemporary Political Sociology, pp.52-53.

第六章 開放大陸民眾來台旅遊 之政策變遷與法令遞嬗

本章首先探討開放大陸民眾來台旅遊之政策發展背景，分別從兩岸旅遊發展失衡與台灣入境旅遊出現困境等二個角度出發；其次，探討開放大陸民眾來台旅遊之法令發展過程，這分別從三個階段來探究，包括專業人士參訪階段、小三通階段與正式開放觀光階段。

第一節 開放大陸民眾來台旅遊政策之發展 背景

開放大陸民眾來台旅遊之相關政策，基本上牽涉以下因素，首先是長期以來兩岸旅遊的失衡發展；其次是近年來低迷不振的台灣入境旅遊業。

壹、兩岸旅遊之不平衡發展

中國大陸在一九七八年改革開放後開展入境旅遊業，藉此吸引大量外匯與增加就業，而台灣雖在一九七九年正式開放民眾參與出境旅遊，但因當時兩岸關係仍屬緊張狀態，因此並未開放前往大陸，但仍有不少之民眾甘冒違法風險經由香港進入。

一九八七年七月十五日在蔣經國先生主導下政府宣布台灣地區解除戒嚴，同年十月十五日在基於人道考量與改善兩岸關係的前提下，行政院發布「台灣地區人民出境前往大陸探親規定」，規定民眾有三等親在大陸地區者，每年得前往探親1次而時間不超過3個月，十一月十二日正式開放國人赴大陸進行探親、探病與奔喪。中共當局在

一九八七年八月十七日也發布了「中華人民共和國國務院辦公廳關於台灣同胞來祖國探親旅遊接待辦法的通知」，以作為法令上的因應與配套。

這項開放不但使得因國共內戰而完全斷絕的兩岸交流得以開展外，對於台灣旅遊業發展更具有歷史性的意義，因為自此之後大陸成為台灣最重要的出境旅遊地區，而且兩岸之間的旅遊交流也日益緊密，其發展呈現以下趨勢：

一、前往大陸旅遊人數快速增加

二〇〇三年因為SARS疫情肆虐，使得台灣民眾前往大陸的人數出現首次負成長，比前一年下降25.4%而為273.19萬人次[1]，但二〇〇四年又恢復為368.53萬人次，並再攀高峰[2]。從圖6-1可以發現，從一九八八年開始都呈現快速而穩定的成長。尤其在一九八九年當天安門事件而使得各國觀光客都裹足不前，甚至造成大陸入境旅遊的首次負成長時，台灣觀光客卻不減反增。

[1] 國家旅遊局主編，二〇〇四中國旅遊統計年鑑（北京：中國旅遊出版社，2004年），頁22。

[2] 中國國家旅遊局，二〇〇四年十二月及全年我國入境旅遊人數及創匯情況，請參考 http://www.cnta.com/32-lydy/2004/12.htm。

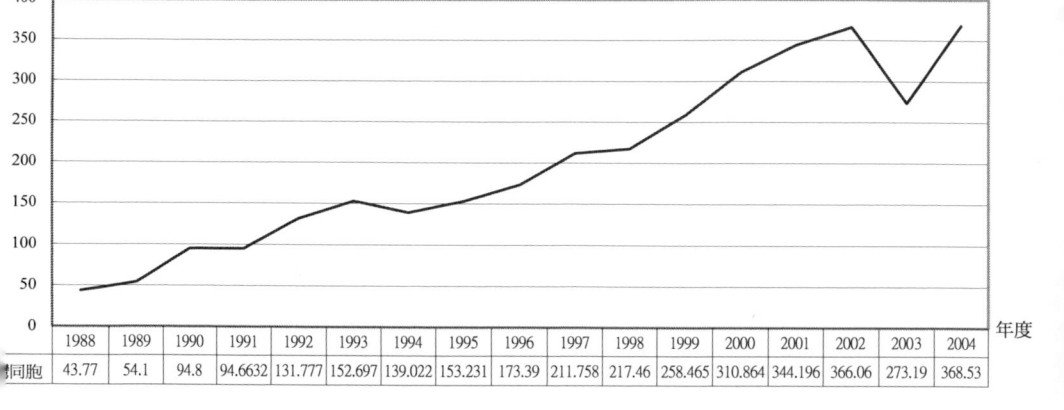

	1988	1989	1990	1991	1992	1993	1994	1995	1996	1997	1998	1999	2000	2001	2002	2003	2004
同胞	43.77	54.1	94.8	94.6632	131.777	152.697	139.022	153.231	173.39	211.758	217.46	258.465	310.864	344.196	366.06	273.19	368.53

圖6-1　一九八八至二〇〇四年台灣民眾至大陸旅遊人數統計圖

資料來源：作者自行整理自歷年中國旅遊統計年鑑

　　根據交通部觀光局統計，二〇〇二年台灣出國人數共731.94萬人次，同年前往大陸人數達366.06萬人次，已經超過二分之一；即使二〇〇三年因SARS而使得出國人數下降到592.30萬人次，但前往大陸人數仍居各國之冠；二〇〇四年台灣出國總人數恢復為778.06萬人次，前往大陸人數也接近一半[3]，顯示大陸已成為台灣民眾前往旅遊人數最多的地區。

　　另一方面根據大陸國家旅遊局的統計，在二〇〇三年入境大陸的觀光客全體總人數達到9,166.20萬人次，其中第1至第3名分別是香港（5,877萬人次）、澳門（1,875.72萬人次）與台灣（273.19萬人次），分別佔總數的64.1％、20.5％與2.9％[4]。但是值得注意的是，港澳人士

3　交通部觀光局，歷年中華民國國民出國人數統計，請參考
　　http://202.39.225.136/statistics/File/200412/table24_2004.pdf。

4　至於二〇〇三年進入大陸觀光客人數之第4名至第10名分別是日本（225.48
　　萬人次）、南韓（194.55萬人次）、俄羅斯（138.07萬人次）、美國（82.85
　　萬人次）、菲律賓（45.77萬人次）、馬來西亞（43.01萬人次）、蒙古（41.83
　　萬人次），請參考國家旅遊局主編，二〇〇四中國旅遊統計年鑑，頁3。

大多是1日遊，雖然其數量相當突出，但實際人均天消費卻甚為有限，但台灣觀光客停留天數卻相對較高，以二〇〇三年為例平均停留2.55天，高於香港觀光客的2.25天與澳門觀光客的1.94天[5]。

　　由於台灣民眾赴大陸旅遊人數過多，使得台灣相關管理制度也出現變革，在一九九二年七月三十一日所公布之「台灣地區與大陸地區人民關係條例」（以下簡稱「兩岸人民關係條例」）中，其第九條第一項規定「台灣地區人民進入大陸地區，應向主管機關申請許可」，第九十一條又規定「違反第九條第一項規定者，處新台幣2萬元以上10萬元以下罰鍰」。因此一九九三年四月三十日內政部發布了「台灣地區人民進入大陸地區許可辦法」，其中第三條亦規定「台灣地區人民，經向內政部警政署入出境管理局（以下簡稱境管局）申請，得許可進入大陸地區」[6]。使得前往大陸地區旅遊是採取「許可制」，形式上仍受到政府一定程度的管制。

　　但是在實務面上，一般民眾真正申請許可者為數甚少，旅行社業者多未替團員申請，加上前往大陸人數過多而政府並無配套人力審查，以及前往大陸均經由第三地造成政府查證困難，因此遭致不便民之批評。所以當「兩岸人民關係條例」在二〇〇三年十月修正公布後之第九條第一項便更改為「台灣地區人民進入大陸地區，應經一般出

[5]　國家旅遊局主編，二〇〇四中國旅遊統計年鑑，頁 74-75。

[6]　該許可辦法第十五條亦規定，台灣地區人民進入大陸地區，應準備出入境申請書與國民身分證正背面影本，於出境進入大陸地區前，應由申請人或代辦之旅行社填具其進入大陸地區申請表，併同相關證明文件向境管局辦理；若申請人因故不及辦理者，可在出境前於機場、港口由申請人或代辦之旅行社填具進入大陸地區申請表向境管局機場、港口服務站辦理；若申請人在海外地區者，得於進入大陸地區前，填具進入大陸地區申請表，向我國駐外使領館、代表處、辦事處或其他外交部授權機構申請，或檢附護照影本或入出境許可證影本，並註明預定進入大陸地區起迄年月日，逕寄境管局辦理。第十八條規定「台灣地區人民申請進入大陸地區發給入出境證者，其有效期間為 2 年，在有效期間內未入境或出境者，得於逾期後 1 個月內，填具延期申請書檢附入出境證，向境管局申請延期一次」，因此申請一次可 3 年內免再填表申請。

境查驗程序」[7]，境管局也立即宣布自二〇〇四年三月一日起，未具公務人員或特殊身分之台灣地區人民進入大陸地區，不需再向境管局申請許可，只要持有效之中華民國護照，經一般出境查驗程序即可前往大陸地區，如此使得實行12年的「許可制」正式結束，而走向完全開放制。

二、台灣觀光客對大陸經濟助益甚大

大陸積極發展入境旅遊的經濟目的之一就是希望賺取外匯，如表6-1所示，大陸藉由旅遊所賺取之外匯逐年增加，根據世界旅遊組織的統計在一九八〇年時在全球排名為第34名，二〇〇二年時躍升為全球第5名，二〇〇三年因SARS因素暫降為第7名，二〇〇四年又恢復為全球第5名；從一九七八年到二〇〇四年大陸入境旅遊創匯由2.63億美元增加到257.39億美元。其中台灣觀光客的貢獻也「功不可沒」，從一九九四年的10.17億美元增加到二〇〇四年的36.54億美元[8]。

表6-1　中國大陸入境旅遊外匯收入統計表

年份	大陸旅遊外匯總收入（萬美元）	來自台灣之旅遊外匯收入（萬美元）	比例
一九九四	732,300	101,700	13%
一九九五	873,277	166,555	19%
一九九六	1020,046	184,373	18%
一九九七	1207,414	212,298	17%

[7]　該條例第九條針對公務人員前往大陸之規定如下：「台灣地區公務員，國家安全局、國防部、法務部調查局及其所屬各級機關未具公務員身分之人員，應向內政部申請許可，始得進入大陸地區。台灣地區人民具有下列身分者，進入大陸地區應經申請，並經內政部會同國家安全局、法務部及行政院大陸委員會組成之審查會審查許可：一、政務人員、直轄市長。二、於國防、外交、科技、情治、大陸事務或其他經核定與國家安全相關機關從事涉及國家機密業務之人員。三、受前款機關委託從事涉及國家機密公務之個人或民間團體、機構成員。四、前三款退離職未滿３年之人員。五、縣（市）長」。

[8]　國家旅遊局主編，二〇〇四中國旅遊統計年鑑，頁45。

一九九八	1260,174	219,515	17%
一九九九	1409,850	220,408	15%
二〇〇〇	1622,374	278,538	17%
二〇〇一	1779,196	274,789	15%
二〇〇二	2038,497	320,031	16%
二〇〇三	1740,613	238,475	14%
二〇〇四	257,3900	365,400	14%

資料來源：作者自行整理自歷年中國旅遊統計年鑑

　　此外，如表6-2所示，台灣觀光客在大陸的每人平均每天消費中，從一九九五年開始雖然有所起伏，但基本上還是朝向增長的方向發展，相對的不論外國或是港澳觀光客卻都呈現下降的趨勢。另一方面以二〇〇二為例，台灣觀光客每人平均每天消費為151.5美元，高於外國或是港澳觀光客，顯示台灣觀光客的消費能力不容忽視，對於大陸經濟上的幫助非常明顯[9]。

表6-2　各類型觀光客至大陸旅遊之人均天消費統計表

年份	平均人均天消費（美元/人天）	外國人士人均天消費	香港人士人均天消費	澳門人士人均天消費	台灣人士人均天消費
一九九五	141.1	149.3	122	122	133.5
一九九六	131.16	147.96	96.12	96.12	145.15
一九九七	135.11	143.29	118.76	118.76	133.57
一九九八	133.87	141.63	117.73	94.22	127.15
一九九九	135	144.58	109.33	120.18	121.58
二〇〇〇	136.85	145.07	113.37	110.37	130.68
二〇〇一	138.76	156.77	102.41	119.94	125.95
二〇〇二	140.09	147.72	111.19	102.09	151.50

資料來源：作者自行整理自歷年中國旅遊統計年鑑

[9]　國家旅遊局主編，二〇〇四中國旅遊統計年鑑，頁 52-53。

　　另一方面，台灣觀光客進入中國大陸後可以提供許多就業機會，直接有助於解決大陸目前日益嚴重的失業與下崗問題，特別是農村地區；亦可藉由「外部利益」之效果來帶動其他相關產業的發展，這包括外貿、分銷、建築、運輸、通訊、教育、環境、金融、健康、娛樂文化與體育等產業。此外，更可透過「乘數效果」來增加大陸的經濟效益，當台灣觀光客到大陸消費後，其費用通常是先挹注到旅館、旅行社、餐廳等旅遊基礎性行業，然後再流向如交通運輸、洗衣店等旅遊輔助性行業，最後再流到如建築業、蔬果業、汽車商等經濟部門。

三、台灣民眾赴大陸旅遊有助中共統戰

　　台灣民眾前往大陸進行旅遊活動，可以直接感受到近年來大陸經濟的快速發展，進而提升對於中共政權的好感，因此有助於中共對台統戰工作的推動。

貳、台灣入境旅遊發展現況

　　台灣在六〇至八〇年代曾是旅遊大國，在中國大陸未開放入境旅遊時，台灣是全球中國文化的中心，招牌醒目而市場區隔明確，一九七八年後大陸發展入境旅遊，成為中國文化的正統，台灣也在此時順勢推動所謂「去中國化」，但台灣並沒有建立新的市場區隔。因此，歐美人士千里迢迢來到亞洲，還是首選文化中心的大陸，這也就是為何二〇〇四年來台旅客中，美洲地區只佔15％而歐洲地區僅占6％的原因[10]。二〇〇四年來台旅客以日本的88.73萬人次最多，占30.07％，其次是香港的41.7萬人次，占14.13％[11]，但是日本也是大陸最大的外國入境客源，香港更是總體入境大陸的最大客源，因此，兩岸市場的

[10]　二〇〇四年來台之美洲觀光客為444,528人次，歐洲為164,945人次。

[11]　交通部觀光局，九十三年來台旅客目的統計，請參考
http://202.39.225.136/statistics/File/200412/table03_2004.pdf。

重疊性與競爭性不言可喻

　　如圖6-2所示，台灣近年來入境旅遊成長有限，行政院在二〇〇二年雖然推動所謂「觀光倍增計畫」與「台灣觀光年」等活動，各縣市節慶活動也從未停止，但事實上效果均十分有限。

（萬人）	1978	1979	1980	1981	1982	1983	1984	1985	1986	1987	1988	1989	1990	1991	1992	1993	1994	1995	1996	1997	1998	1999	2000	2001	2002	2003	2004
中國	72	153	350	377	392	379	514	713	900	1,076	1,236	936	1,048	1,246	1,651	1,898	2,107	2,003	2,277	2,377	2,507	2,705	3,123	3,317	3,680	3,297	4,176
台灣	127	134	139	141	142	146	152	145	161	176	194	200	193	185	187	185	213	233	236	237	230	241	262	262	298	225	295

圖6-2　中國大陸與台灣入境人數比較圖

資料來源：作者自行整理自歷年中國旅遊統計年鑑

表6-3 亞太國家入境旅遊人數與創匯比較表

Major destinations	Series[1]	International Tourist Arrivals					International Tourism Receipts				
		(1000)		Change (%)		Share (%)	(US$ million)		Change (%)		Share (%)
		2002	2003*	2002/01	2003*/02	2003*	2002	2003*	2002/01	2003*/02	2003*
Asia and the Pacific		131,131	119,292	8.8	-9.0	100	98,691	95,438	9.1	-3.3	100
Australia	TF	4,420	4,354	-0.3	-1.5	3.6	8,577	10,313	6.6	20.2	10.8
China	TF	36,803	32,970	11.0	-10.4	27.6	20,385	17,406	14.6	-14.6	18.2
Guam	TF	1,059	910	-8.7	-14.1	0.8	–	–			–
Hong Kong (China)	VF	16,566	15,537	20.7	-6.2	13.0	7,503	7,657	27.1	2.1	8.0
India	TF	2,384	2,750	-6.0	15.4	2.3	3,013	3,522	2.5	16.9	3.7
Indonesia	TF	5,033	4,467	-2.3	-11.3	3.7	5,285	4,037	0.2	-23.6	4.2
Iran	TF	1,585	1,500	13.0	-5.4	1.3	1,357	1,777	52.3	31.0	1.9
Japan	TF	5,239	5,212	9.8	-0.5	4.4	3,497	8,848	5.8	153.0	9.3
Korea, Republic of	VF	5,347	4,753	3.9	-11.1	4.0	5,936	5,256	-7.0	-11.5	5.5
Macao (China)	TF	6,565	6,309	12.4	-3.9	5.3	4,440	5,303	18.6	19.4	5.6
Malaysia	TF	13,292	10,577	4.0	-20.4	8.9	7,118	5,901	3.7	-17.1	6.2
New Zealand	VF	2,045	2,104	7.1	2.9	1.8	3,006	3,974	27.4	32.2	4.2
Philippines	TF	1,933	1,907	7.6	-1.3	1.6	1,740	1,464	1.0	-15.9	1.5
Singapore	TF	6,997	5,705	4.0	18.5	4.8	4,463	3,998	-3.3	-10.4	4.2
Taiwan (pt of China)	VF	2,978	2,248	5.2	-24.5	1.9	4,584	2,976	5.7	-35.1	3.1
Thailand	TF	10,873	10,082	7.3	-7.3	8.5	7,901	7,822	11.7	-1.0	8.2

Source: World Tourism Organization (WTO) © (Data as collected by WTO 2004)

資料來源：此表格為世界旅遊組織原始文件，WTO, Tourism Highlights Edition2004（Spain: World Tourism Organization,2004）,p.4.

　　如表6-3所示，根據世界旅遊組織的統計二〇〇二年來台旅遊人數為297萬人次，占全球旅遊市場7億300萬人次之比重僅為0.4％，而即使以亞太旅遊市場的占有率來看，大陸、香港及澳門三地合計高達45.6％，台灣只有2.1％而排名第11名，僅高於印度、紐西蘭、菲律賓、伊朗與關島，為四小龍之末。二〇〇三年適逢SARS風暴，台灣入境旅遊人數降至224萬人次，占全球旅遊市場6億9,100萬人次之比重也降為0.3％；而以亞太旅遊市場的占有率來看，大陸、香港及澳門三地合計為45.9％，比前一年略微增加0.3％，但台灣只有1.9％而比前一年減少0.2％，排名降至第12名，僅高於紐西蘭、菲律賓、伊朗與關島，亦為四小龍之末。

另就國際旅遊收入來說，台灣在二〇〇二年時為45億美元，只占全球4,800億美元的0.8%，占亞太旅遊市場987億美元收入的4.6%而居第8位。二〇〇三年台灣入境旅遊收入降為29億美元，占全球收入5,230億美元的0.6%，比前一年減少0.2%；占亞太旅遊市場954億美元收入的3%，比前一年減少了1.6%，名次更大幅滑落為第13位，整整下降了5名，僅高於伊朗與菲律賓。

由於二〇〇三年的SARS疫情，根據交通部觀光局的統計來台人數降至224.81萬人次，二〇〇四年雖然恢復至295.03萬人次，但仍低於二〇〇二年的297.77萬人次[12]。

基本上，不論政府或業者均心知肚明，由於兩岸旅遊資源同質性高，歐美觀光客來到亞洲首選還是文化中心的中國大陸；而台灣仰賴長達40餘年的日本市場也已經趨於飽和；東南亞市場則因台灣物價過高而進展有限。因此未來的入境旅遊市場恐怕將會是大陸，要觀光客倍增也必須從大陸著手。

第二節 開放大陸民眾來台旅遊之法令變遷

大陸地區來台旅遊依據其發展先後，可以分成專業人士參訪階段、小三通階段與開放觀光階段，但目前這三種階段都仍然繼續存在，使得大陸人士來台旅遊共分成此三大模式：

壹、專業人士參訪模式

一九九二年所公布之「兩岸人民關係條例」中第十條規定「大陸地區人民非經主管機關許可，不得進入台灣地區。經許可進入台灣地

[12] 交通部觀光局，歷年來台旅客統計，請參考
http://202.39.225.136/statistics/File/200412/table01_2004.pdf。

區之大陸地區人民，不得從事與許可目的不符之活動」。這使得大陸
人士來台有了初步法源依據，當時政府希望在初期階段藉由專業人士
來台交流以增進兩岸的瞭解，因此主要是以學術文化人士為主。相關
配套法令於一九九三年開始由各主管部會一一發布，例如「大陸地區
專業人士及學生來台從事文教活動許可辦法」[13]、「大陸地區科技人
士來台從事研究許可辦法」[14]、「大陸地區大眾傳播人士來台參觀訪
問採訪拍片製作節目許可辦法」[15]、「大陸地區傑出民族藝術及民俗
技藝人士來台傳習許可辦法」[16]等，之後開放範圍逐漸擴大，相關法
令也日益增加[17]，但如此也造成不同單位之間各自為政與多頭馬車現
象，形成管理與聯繫上的困難。因此一九九八年六月二十九日內政部
警政署發布「大陸地區專業人士來台從事專業活動許可辦法」（以下
簡稱「大陸專業人士來台活動辦法」），之前各單位發布之行政命令全
部廢止，使得專業人士參訪業務統一由境管局來管理。

　　根據境管局二○○三年公告之「大陸地區專業人士來台從事專業

[13] 發布時間為一九九三年六月十四日，廢止於一九九八年六月二十九日。

[14] 發布時間為一九九三年五月三十一日，廢止於一九九八年六月二十九日。

[15] 發布時間為一九九三年十月八日，廢止於一九九八年七月一日。

[16] 發布時間為一九九三年七月十二日，廢止於一九九八年六月二十九日。

[17] 包括「大陸地區衛生專業人士來台從事衛生相關活動許可辦法」，發布於一九九四年十二月十八日，廢止於一九九八年六月二十九日；「大陸地區宗教人士來台從事宗教活動許可辦法」，發布於一九九四年八月十九日，廢止於一九九八年六月二十九日；「大陸地區交通專業人士來台從事交通事務相關活動許可辦法」，發布於一九九五年四月二十四日，廢止於一九九八年八月十四日；「大陸地區農業專業人士來台從事農業相關活動許可辦法」，發布於一九九五年五月九日，廢止於一九九八年六月二十九日；「大陸地區環境保護專業人士來台從事環境保護相關活動許可辦法」，發布於一九九五年八月三十日，廢止於一九九八年六月二十九日；「大陸地區財金專業人士來台從事財金事務相關活動許可辦法」，發布於一九九五年九月十八日，廢止於一九九八年六月二十九日；「大陸地區法律專業人士來台從事法律相關活動許可辦法」，發布於一九九六年七月二十四日，廢止於一九九八年六月二十九日；「大陸地區土地及營建專業人士來台從事土地或營建專業活動許可辦法」，發布於一九九六年七月三十一日，廢止於一九九八年六月二十九日。

活動邀請單位及應備具之申請文件表」，當前來台從事專業活動的對
象共計宗教、土地與營建等19類[18]。這些專業人士來台參訪之業務發
展相當快速，根據入出境管理局統計，二○○一年為30,707人次，二
○○二年增加為40,905人次，二○○三年因SARS使得人數減少為
27,356人次，二○○四年雖成長為31,787人次，但人數不若以往[19]。
當前的發展呈現以下幾點特色：

一、繁雜申請手續：明顯之「政府干預主義」

台灣雖然順應全球化浪潮，而開放大陸專業人士來台，但卻因政
治因素，設下繁雜之申請手續，充分顯示對於此一旅遊市場的「政府
干預主義」色彩。根據「大陸專業人士來台活動辦法」第三條的規定，
申請來台者應於預定來台之日2個月前，由台灣邀請單位代向主管機
關申請。由於必須經過相當冗長的審核程序，因此常常在2個月內發
生其他突發事件，使得對岸人士無法來台。另一方面，根據該辦法第
十七條、二十條與二十五條的規定，邀請單位擔負相當沈重繁雜之接
待程序與報告責任，本研究將其區分為邀訪前、邀訪時與邀訪後三部
分來加以說明：

（一）邀訪前之規定

1、對於邀請之大陸專業人士背景應先予瞭解，並提供主管機關
　　相關資料（第十七條）。

2、安排一切行程時應替大陸專業人士辦理保險，並取得大陸受

[18] 包括宗教專業人士、土地及營建專業人士、財金專業人士、文教專業人士及
學生、體育專業人士、法律專業人士、經貿專業人士、工會專業人士、交通
專業人士、大眾傳播人士、衛生專業人士、環境保護專業人士、農業專業人
士、傑出民族藝術及民俗技藝人士、科技人士、消防專業人士、消費者保護
專業人士、社會福利專業人士、產業科技人士。

[19] 內政部警政署入出境管理局，最近3年各類人數統計表，請參考
http://www.immigration.gov.tw/immigration/filesystem/news_doc/。

訪單位之同意（第十七條）。

3、邀請單位同一申請案應團進團出，不得以合併數團或拆團方式辦理（第十七條）。

4、大陸專業人士申請進入台灣地區，應覓台灣地區人民1人為保證人（第二十條）[20]。而根據第二十一條的規定，保證人之責任包括：負責被保證人入境後之生活及其在台行程之告知；若被保證人有依法須強制出境情事，應協助有關機關處理，並負擔所需之費用。

5、依據境管局於二〇〇三年六月二十日公告之「邀請大陸地區專業人士來台從事活動須知」第四點之規定，大陸來台參訪人士旅行證之有效期間為自發證之日起算為3個月；在有效期間內未入境者，得於屆滿後1個月內，填具延期申請書，檢附旅行證，向境管局申請延期一次。

（二）邀訪時之規定

1、大陸專業人士來台活動期間，依計畫負責接待及安排與其專業領域相符之活動（第十七條）。

2、邀請單位應依主管機關或相關目的事業主管機關之要求，隨時提出活動報告，主管機關並得隨時進行訪視、隨團或其他查核行為（第十七條）。

3、經許可進入台灣地區活動之大陸專業人士，應於入境後15日內向居住地警察分駐 (派出) 所辦理登記手續（第二十五條）。

[20] 根據「大陸專業人士來台活動辦法」第二十條之規定，邀請單位之負責人其保證對象無人數之限制，但若是邀請單位業務主管或承辦職員，其保證對象每次不得超過20人。前項保證人之保證書，應送保證人戶籍地警察機關 (構) 辦理對保手續；保證人係服務於政府機關、公立學校、公營事業機構、私立大專校院、跨國企業或經核准之外國人投資事業者，其保證書應蓋服務機關 (構)、學校、公司或辦事處之印信，免辦理對保手續。保證人得以一份保證書，檢附團體名冊，對申請來台之大陸地區專業人士予以保證。

（三）邀訪後之規定

邀請單位應於活動結束後1個月內提出活動報告，送主管機關及相關目的事業主管機關備查（第十七條）。

另一方面，「大陸專業人士來台活動辦法」也針對違反上述規定者提出了處罰，根據第十七條第四項的規定，邀請單位未依規定辦理接待、安排活動、提出活動報告或有其他不當情事者，主管機關視其情節，得於1年至3年內對其申請案不予受理。

二、審查標準模糊而政府介入明顯

大陸專業人士來台參訪之申請案核准與否，並無一客觀標準，往往受到當時兩岸政治氣氛與國內政治發展的影響，當兩岸關係較低迷或國內政治對立較嚴重時，審查案件不通過的比例就較高，由於政府並無義務針對不通過案件進行解釋，因此外界也難以瞭解其中原因。故時常發生同樣的學術討論議題，在某一時期的大陸學術交流團體都能允許來台，但某一時期卻全團不允許；或是某些身份特殊而敏感之人士能夠入台，反而較無爭議性的邀請對象被拒絕入境，顯示這其中的審查標準相當主觀，政府透過政治力介入與干涉的情況甚為明顯，但也往往造成台灣邀請單位的困擾。

三、擴大商務活動之開放幅度：「全球化」與「混合經濟」的互盪

誠如第二章所述，庫傑爾認為從「混合經濟」的角度來看，政府干涉之前提必須是要獲致經濟效率，也就是政府的真正意願在於發展經濟，否則就反而會出現政府失靈的情況[21]，故政府實施經濟政策的

[21] Christer Gunnarsson and Mats Lundabl, "The Good, The Bad and The Wobbly: State Forms and Third World Economic Performance", in Mats Lundahl and Benno J. Ndulu (eds.), New Directions in Development Economics (London: Routledge, 1996), pp. 255-256.

目的是要促使社會福利的最大化。因此在全球化的經貿架構發展下，面對中國大陸這個巨大的世界工廠，與全球矚目的新興消費市場，為避免台灣在此一全球化進程中被邊緣化，以及因應兩岸間日益緊密的經貿聯繫，政府放寬若干規定以增加大陸人士來台參與商務活動的便利性。這也顯示政府在全球化的壓力下，對於大陸專業人士來台旅遊市場的管理，逐漸由完全管制的「政府干預主義」，朝向「混合經濟」發展。

所以行政院大陸委員會（以下簡稱為陸委會）等相關部門於二〇〇四年四月另外訂定「大陸地區人民來台從事商務活動許可辦法」（以下簡稱「商務活動辦法」），並於同年十一月十七日經行政院院會通過[22]，這代表大陸商務人士與專業人士來台的管理正式脫鉤而且自成體系。所謂商務人士根據「商務活動辦法」第三條的界定包括大陸之企業負責人或經理人，以及專門性或技術性人員。而所謂商務活動根據第四條之規定包括8大類，即商務訪問；商務考察；商務會議；演講；商務研習（含受訓）；為邀請單位提供驗貨、售後服務、技術指導等履約服務活動；參加商展；參觀商展。其重要規定與代表意義如下：

(一) 負責邀訪單位之條件如下：年營業額達1,000萬元新台幣以上，或新設公司資本額達500萬元以上之本國企業、僑外企業、外國公司在台分公司，或在台採購金額達100萬美元以上之在台辦事處，均可邀請大陸商務人士來台（第五條）。由此可見，此一規定除顧及到本國企業外，亦有兼顧到僑外企業與外國公司，顯示全球化發展對「商務活動辦法」之影響。

(二) 在台停留期間從事商務活動仍有相當之限制，不得從事接受酬勞或直接銷售之活動（第八條）。另一方面，大陸商務人士應檢具之文件甚為繁雜，包括：入出境許可證申請書；大陸

22　工商時報，2004 年 1 月 1 日，第 1 版。工商時報，大陸人士來台商務開大門，請參考 http://news.chinatimes.com/Chinatimes/newslist/newslist-content/0,3546, 120501+122004111800401,00.html。

地區居民身分證[23]；來台目的說明書及預定行程表；邀請函或商務活動相關證明文件；保證書；邀請單位最近之公司設立（變更）登記表影本[24]；邀請單位前1年度營利事業所得稅結算申報書或採購實績證明文件影本（第十條）[25]。上述規定顯示，「商務活動辦法」雖然有朝向「混合經濟」的方向發展，但依然帶有相當程度之「政府干預主義」色彩，充分顯示政府這種「開而不放」的矛盾心態。

(三) 初次申請者，應由邀請單位於預定行程1個月前代為申請[26]；若非首次申請可於預定行程10個工作日前代為申請[27]；而經主管機關認定屬緊急情況者，得於5個工作日前代申請（第十一條）。由此可見，「商務活動辦法」申請時限之彈性顯然比「大陸專業人士來台活動辦法」來得寬鬆，一方面代表政府更顧及到此一市場所需要的靈活性與特殊性，以免這些大陸商務人士在全球進行商務旅行都能暢行無阻，唯獨來台手續特別繁瑣，影響台灣朝向國際化的發展；另一方面也顯示政府對於商務旅遊此一市場有朝向「混合經濟」發展之傾向。

(四) 入境時應備有回程機（船）票或應持有效之第三地區居留證或再入境簽證（第二十條），此與「大陸專業人士來台活動辦法」第十條之規定相同；而大陸商務人士應於入境後依「流

[23] 或是其他證照，或是足資證明其身分之文件。

[24] 或是外國公司認許之「認許事項變更」表，或是外國公司指派代表人報備之「報備事項變更」表影本。

[25] 根據第十條之規定，邀請單位為新設企業或金融服務業在台辦事處者，得免附前1年度營利事業所得稅結算申報書或採購實績證明文件影本。而從事驗貨、售後服務、技術指導等履約活動者，應檢具該契約書影本。

[26] 或是初次申請逐次加簽入出境許可證，或是在台期間曾違反相關規定或有不良紀錄者，都必須在行前1個月以前申請。

[27] 或是邀請單位其目的事業主管機關為經濟部，初次申請來台從事商務活動之停留期間在14日以內；或在第三地區有工作且自第三地區初次申請來台從事商務活動，其停留期間在14日以內者，都可在行前10日以前申請。

動人口登記辦法」之規定辦理流動人口登記（第二十二條），
此也與「大陸專業人士來台活動辦法」第二十五條之規定接
近，顯示政府對於商務人士仍有相當大之滯留不歸疑慮。

(五) 第二十三、二十四條有關大陸商務人士申請來台必須由台灣
保人擔保、必須參與商務相符活動、投保人身保險，政府有
權訪視查核、邀請單位於活動結束後提交活動報告、相關處
罰規定等，均與「大陸專業人士來台活動辦法」第十七條之
規定相同。顯見一九九八年發布之「大陸專業人士來台活動
辦法」，在實施6年之後所衍生之「商務活動辦法」，其中條文
顯示我國政府對於大陸專業人士的看法，似乎並無太大改
變，還是帶有相當之防備心態。

　　無論如何，「商務活動辦法」對於大陸商務人士雖仍有相當多的
限制，但受惠廠商已經由原本之近25,000家激增為40餘萬家，事實上
在全球化的經貿架構下，台灣若不作積極性的開放，將使台灣在專業
人員流動便利性方面處於劣勢。

四、大陸當局態度趨於正常化

　　事實上就開放初期來說，大陸當局對於來台參訪還是有所防備與
顧忌，深怕團員遭致「和平演變」，除了審查嚴格外，行前教育亦不
可少，返國後還必須清楚交代與撰寫報告，甚至團員中都包含一位監
控人員以防止意外發生。但近年來隨著參訪數量大幅增加，加上大陸
民眾出國機會增多，大陸當局對於來台參訪的管控不若以往嚴格。另
一方面，過去來台參訪多係政府官員或學者，因此往往帶有情蒐與宣
傳任務，例如照相機始終不停拍攝，對於軍事設施、科學園區興趣濃
厚，晚上監看台灣政論性節目，探詢台灣民眾政治傾向，甚至宣傳一
國兩制。但這些情況隨著交流團體日益多元，企業界與民間人士快速
增加，以及蒐集訊息成效有限，已經大幅減少，而過去台灣情治單位
跟監參訪團體的動作也逐漸降低。

五、大陸參訪團結合旅遊而消費能力強

進行交流之大陸專業人士由於來台一趟實屬不易，加上我國並未完全開放大陸人士來台旅遊，因此除了進行專業性交流活動外，也多會安排旅遊行程，而其團費並不便宜，6天5夜的個人費用近10萬台幣[28]。另一方面，這些專業人士在大陸不論社經地位與消費能力均較佳，特別是大陸人士多有旅遊回國後餽贈禮品之習慣，加上多係公費來台，因此購物花費甚為可觀。

六、諸多「政府失靈」問題浮現

開放大陸專業人士來台雖然對於兩岸之間的瞭解與交流產生了正面幫助，但實施至今卻也發生不少問題，其中特別是政府對於此一市場採取干預主義的管理模式後，許多「政府失靈」的情況一一出現。例如假參訪真旅遊、旅行社專營參訪業務、併團情況難以遏止、隱匿身份與違規招商層出不窮等，顯示政府的嚴格介入與管制面臨諸多挑戰：

（一）假參訪真旅遊

由於大陸民眾嚮往來台旅遊，因此許多「假參訪真旅遊」的問題不斷出現，表面上是考察、參觀、開會或研習，實際上相關行程可能只有一天，其餘均為旅遊活動。

（二）旅行社專營參訪業務

誠如前述由於申請手續繁雜，許多台灣旅行社將主要業務放在接待大陸參訪團，解決了許多接待單位的問題。若干旅行社業者則與一些名不見經傳之民間團體掛勾，藉由這些「人頭團體」之名義來申請參訪，實際上卻是在大陸招攬來台旅遊，甚至毫不避諱在對岸大打廣告而成為所謂「變相來台旅遊」。

[28] 中國時報，2001 年 11 月 24 日，第 3 版。

（三）併團情況時有所聞

雖然「大陸專業人士來台活動辦法」第十七條規定邀請單位同一申請案應團進團出，不得以合併數團或拆團方式辦理，但實際上卻並非如此。最常見的就是併團，由於根據「大陸地區專業人士來台從事專業活動邀請單位及應備具之申請文件表」的規定，每一團都必須要繳交旅行證申請書、保證書、邀請函、活動計畫與行程表、團體名冊、相關專業造詣或職務證明、邀請單位之立案證明等資料；若是由台灣地區之公會、協會或學會邀請者，還必須附立案或登記滿1年之證明影本，以及邀請單位最近1年會務（含預算、決算報告）經主管機關備查之文件及相關專業活動紀要，資料可以說是繁雜瑣碎。因此承辦旅行社為了節省審查往返程序，往往將不同單位或企業之來台人員合併為一團，入台後再各奔東西，待離台時才又集合出境，使得人員掌控與安全控制甚為不易。

（四）隱匿身份與違規招商不斷發生

根據「大陸專業人士來台活動辦法」第二十二條之規定「大陸地區專業人士或其眷屬在台停留期間，不得違反國家安全法及其他法令，且不得從事營利行為、須具專業執照之行為、與許可目的不符之活動或其他違背對等尊嚴原則之不當行為」；第二十七條也規定大陸地區專業人士或其眷屬本身是在中共之行政、軍事、黨務或其他公務機構任職者，若其申請進入台灣則我國主管機關得不予許可，已許可者也得予以撤銷或廢止。至於在「商務活動辦法」方面，第二十七、二十八條，也有類似之規定[29]。

[29] 「商務活動辦法」第二十七規定「大陸地區人民在台停留期間，不得有下列行為：一、從事與許可目的不符之活動。二、從事違背對等尊嚴原則之不當行為。三、未取得我國專業證照，擔任依法令規定應由取得我國專業證照者始得擔任之職務。四、違反其他法令規定。違反前項規定情事者，目的事業主管機關應載明查處意見後移送主管機關，主管機關得廢止其許可，並移送有關機關依法處理」。第二十八條規定「大陸地區人民申請進入台灣地區，有下列情形之一者，主管機關得不予許可；已許可者，得撤銷或廢止之：一、

　　另一方面，根據「大陸專業人士來台活動辦法」第二十八條的規定，申請人檢附之文件有隱匿或虛偽不實者，主管機關得撤銷其許可，並移送有關機關依法處理；主管機關另可於3年內對其本人及邀請單位之其他申請案得不予受理。而根據第二十九條的規定，邀請單位若是有故意虛偽申報，或明知為不實文件卻仍據以申請等情事者，主管機關於3年內對其申請案得不予受理；若涉及刑事者，則可函送檢調機關處理。上述之規定，與「商務活動辦法」第三十、三十一條之規定完全相同。

　　但事實上近年來台之大陸專業及商務人士中，隱匿中共官員身分、違規從事招商活動與擅自變更原核定行程等情形卻是層出不窮。根據陸委會統計，相關違規處分件數二〇〇三年為155件，二〇〇四年增加為179件[30]，其中尤其以隱匿官員身分之問題最為嚴重。由於大陸專業人士申請來台案件，係由大陸人士填報申請書，並由台灣邀請單位代向主管機關提出申請，因此往往是大陸人士自行偽填，或是邀請單位代為捏造，來達到隱匿身分之目的。其中尤以隱匿黨政官方身分之情形最為常見，或是捏造不實民間公司或團體身分，甚至為達申請入境目的，不惜提供虛偽證明。目前在大陸人士申請文件上，主管機關已明確註明「現任職單位，除中共黨、政、軍職外，另具有『人大代表』、『政協委員』及『台辦』身分者，均應據實填寫，如未據實填寫，則視為隱匿身分或虛偽申報」，但實際上身分填報不實或隱匿情事卻是屢見不鮮。例如市長、統戰部長、招商局長、人大主任、鄉鎮黨委書記等，均捏報為校長或教師身分，或假冒民間公司之董事長、總經理、業務經理身分，或偽填為雜誌社社長、總編輯、主編等

現在大陸地區行政、軍事、黨務或其他公務機構任職。二、經主管機關認定，對台灣地區政治、社會、經濟有不利影響。三、在台灣地區外涉嫌犯罪或有犯罪紀錄。四、參加暴力、恐怖組織或其活動。五、涉有內亂罪、外患罪重大嫌疑」。

[30]　中央社，陸委會：中國專業人士在台違規件數創新高，請參考 http://tw.news.yahoo.com/050801/43/24m3r.html。

不實身分，分別申請來台從事文教、經貿或大眾傳播活動；又例如全團均為黨政人員，申請書所虛偽填報之本職任職機構或公司根本不存在。目前針對來台之大陸專業及商務人士，因隱匿官員身分、違規從事招商活動、擅自變更原核定行程等情形者，均由主管機關進行強制出境之處分，但由於查緝不易因此嚇阻效果有限。

（五）對岸刻意刁難

雖然台灣地區的審查程序繁雜，但大陸官方亦會刻意刁難，例如禁止大陸人士參加政治性之敏感會議；或因當地行政效率過差，導致各種證明文件無法即時送達台灣，造成審批緩慢；甚至發生台灣已允許其入境，但大陸當局卻因某政治突發事件而斷然禁止，造成台灣邀請單位的困擾，許多學術性會議因而議程大亂。

貳、小三通模式

二○○○年十二月十五日行政院發布了「試辦金門馬祖與大陸地區通航實施辦法」（以下簡稱「金馬通航辦法」），也就是所謂的「小三通」，並且正式從二○○一年元旦開始試辦，該辦法分別於二○○一、二○○二、二○○三、二○○四與二○○五年進行多項條文之修訂，顯見小三通實施後實際情況之變化十分迅速。在該辦法第十二條規定大陸地區人民可因探親、探病、奔喪、返鄉探視、商務活動、學術活動、宗教文化體育活動、交流活動與旅行等事由，得申請許可入出金門、馬祖[31]。因此，旅遊活動亦包括在內，但仍有相當多之限制

[31] 1.探親：其父母、配偶或子女在金、馬設有戶籍者。2.探病、奔喪：其二親等內血親、繼父母、配偶之父母、配偶或子女之配偶在金、馬設有戶籍，因患重病或受重傷，而有生命危險，或年逾60歲，患重病或受重傷，或死亡未滿1年者。但奔喪得不受設有戶籍之限制。3.返鄉探視：在金、馬出生者及其隨行之配偶、子女。4.商務活動：大陸地區福建之公司或其他商業負責人。5.學術活動：在大陸地區福建之各級學校教職員生。6.宗教、文化、體育活動：在大陸地區福建具有專業造詣或能力者。7.交流活動：經入出境管理局會同相關目的事業主管機關專案核准者。8.旅行：經交通部觀光局許可，在金、

規定，顯示政府對於大陸民眾前來金馬地區的旅遊市場，仍然依循「政府干預主義」的管理方式：

一、必須團進團出

大陸觀光客根據「金馬通航辦法」第十二條與二〇〇五年三月八日入出境管理局發布之「試辦金門馬祖與大陸地區通航人員入出境作業規定」（以下簡稱「金馬通航入出境規定」）第十七點、二十一點之規定[32]，必須透過經交通部觀光局許可，在金、馬營業之綜合或甲種旅行社代為申請。且必須是組團辦理，每團人數限10人以上25人以下，整團同時入出，不足10人之團體不予許可並禁止入境，25人以上之團體則要分成兩團。因此根據「金馬通航入出境規定」第二十五點與二〇〇四年二月二十七日編印之「大陸地區人民申請進入金門馬祖送件須知」（以下簡稱「金馬送件須知」），團體往來金馬之入出境許可證，第一張必須註記本團人數及團號，第二張以後必須註記「應與〇〇〇等〇人整團入出境」[33]。而根據「金馬通航辦法」第十三條規定，代申請之旅行社應備申請書及團體名冊，向境管局金馬服務站申請進入金馬，並由旅行社負責人擔任保證人；也因此「金馬通航入出境規定」第十五點規定，前來金馬地區旅遊之大陸民眾除了必須具備申請書、大陸居民身分證影本外，也必須繳交由旅行社以電腦列印之旅行團體名冊2份。基本上，採取團進團出之規定，其目的還是為了能夠掌握人數，以避免發生逾期停留或脫團等情事。

因此根據「金馬通航辦法」第十九條之規定，大陸地區人民若申請許可進入金門、馬祖地區，這包括參與旅遊活動在內，若有逾期停留、未辦理流動人口登記或從事與許可目的不符之活動或工作者，其

馬營業之綜合或甲種旅行社代申請者。

[32] 「金馬通航入出境規定」最早於二〇〇二年八月一日發布，後又經過二〇〇三與二〇〇四年之修正。

[33] 若是申請進入金門者需加註「限停留金門」，申請進入馬祖者則需加註「限停留馬祖」。

代申請人、綜合或甲種旅行社，內政部得視情節輕重，1年以內不受理其代申請案件；其已代申請尚未許可之案件，則不予許可；而未帶團全數出境之綜合或甲種旅行社，其處罰規定亦同[34]。另外根據「金馬送件須知」之規定，由代申請人擔任保證人者，若被保證人逾期不離境時，應協助有關機關強制其出境，並負擔因強制出境所支出之費用，因此旅行社也必須擔負此一責任。

但另一方面在團進團出之規範也有若干變通措施，「金馬通航入出境規定」第二十八點與「金馬送件須知」也規定，依旅行（簡稱為第二類）事由進入金門、馬祖之大陸民眾，因故而急於個別出境者，應備申請書、團體入出境許可證本人聯影本與證件費新台幣200元，向境管局之金馬服務站申請發給當日效期之個別入出境許可證出境聯，即可以個別身份先行離開金馬地區，而不必隨團離開[35]。

二、停留時間有所放寬

「金馬通航辦法」第十四條規定，申請經許可者發給往來金馬「旅行證」，有效期間自核發日起15日或30日[36]，由當事人連同大陸居民身分證，經服務站查驗後進入金門。若以旅行事由進入金馬者，停留期

[34] 另外根據「金馬通航入出境規定」第四十九點，大陸地區人民在金門、馬祖進行旅行，若逾期停留、非法工作或過夜未申報流動人口，「1人違規者，該違規人出境前，不受理其代申請案件，已受理尚未許可者，申請案不予許可。其不受理期間最長為1年」，「1個月內有2人違規且已出境者，3個月不受理其代申請，3人至5人違規者，6個月不受理其代申請。6人以上違規者，1年不受理其代申請」。

[35] 探病、奔喪、返鄉探視、商務活動、學術活動、宗教、文化、體育活動、交流活動者簡稱「第一類」。

[36] 根據「金馬通航入出境規定」第二十七點，「依第二類事由進入金門、馬祖，因受禁止出境處分、疾病住院、突發或其他特殊事故，未能依限隨團出境者，應備下列文件，向服務站申請發給自到期之次日起算7日之個別入出境許可證出境聯。（一）延期申請書。（二）團體入出境許可證本人聯影本（正本由港口查驗人員註銷）。（三）流動人口登記聯單（當日入境者免附）。（四）相關證明文件。（五）證件費新台幣200元。前項人員再次未能依限出境者，申請延期依第二十五點規定辦理」，此在「金馬送件須知」亦有相同之規定。

間自入境之次日起不得逾2日[37];但根據「金馬通航入出境規定」與「金馬送件須知」,對於停留時間有所放寬,其中赴金馬旅行停留時間最多為3天2夜[38]。

三、入境旅遊者之限制仍多

對於前來金馬地區旅遊之大陸民眾來說,雖然是來到離島地區而非台灣本島,但政府對其身份仍有相當大之限制,首先,依據「金馬通航辦法」第十七條與「金馬送件須知」之規定,大陸地區人民在中共黨務、軍事、行政或其他公務機關任職者;參加暴力或恐怖組織與活動;涉有內亂罪、外患罪之重大嫌疑者;涉嫌重大犯罪或有犯罪習慣者;曾未經我政府許可入境來台者;曾經許可入境,但逾停留期限者;曾從事與許可目的不符之活動或工作者;曾有犯罪行為者;有事實足認為有危害國家安全或社會安定之虞者;患有足以妨害公共衛生或社會安寧之傳染病、精神病或其他疾病者,以及其他曾違反法令規定情形者,其若申請進入金門、馬祖,政府得不予許可,或是已經許可者,得撤銷或廢止之。其次,依據「金馬通航辦法」第十八條與「金馬送件須知」之規定,已經進入金門、馬祖之大陸地區人民,其若屬於未經許可而入境者;或雖經許可入境但已逾停留期限者;或從事與許可目的不符之活動或工作者;或有事實足認為有犯罪之虞者;或有事實足認為有危害國家安全或社會安定之虞者;或患有足以妨害公共衛生或社會安寧之傳染病、精神病或其他疾病者,治安機關均得以原船或最近班次船舶逕行強制出境。上述規定,也適用於前來金馬地區參加旅遊活動之大陸觀光客。

[37] 依其他事由進入金門 、馬祖者,停留期間自入境之次日起不得逾6日。

[38] 而根據二○○一年十月五日公告之「大陸地區人民進入金門馬祖數額表」與「金馬送件須知」之規定,每日許可人數金門為600人,馬祖為40人;另申請旅行者,其申請工作天數為6天。

四、過夜必須申請流動人口

根據「金馬送件須知」之規定經許可進入金門、馬祖之大陸地區人民，如需過夜住宿者，應由代申請人檢附經入境查驗之入出境許可證，向當地警察機關（構）辦理流動人口登記。因此若大陸觀光客必須過夜住宿，旅行社也要完成上述之登記手續。

基本上，由於兩岸因為「一個中國」的看法迥異，大陸堅持「體現一國內部事務」的原則，但台灣無法接受，因此在「可操之在我」的前提下小三通是我方片面開放，並未與大陸進行磋商，故從二○○一年至今大陸採取消極抵制態度，使得真正前來旅遊者僅有數百人[39]。然而二○○四年九月二十四日，大陸福建省副省長王美香在國台辦交流局局長戴肖峰、國家旅遊局旅遊促進與國際連絡司司長沈蕙蓉的陪同下，首度宣布將開放福建居民到金馬旅遊。在北京涉台單位的關注下，經雙方多次協調後，二○○四年十一月福建省旅遊局發出「關於特許福建省旅遊有限公司等5家旅行社為首批經營福建省內居民赴金門、馬祖、澎湖地區旅遊業務組團社的通知」，福建省中國旅行社、福建省旅遊公司、泉洲中國旅行社、廈門建發國際旅行社與廈門旅遊集團等5家旅行社負責承攬，而金門之安全、巨祥、金馬、環球與金廈等5家旅行社負責接待[40]。此一發展模式對於金馬與台灣而言具有以下意義：

一、有利於金馬地區的旅遊發展

基本上，金馬地區除了製酒業外幾乎沒有工業，農漁業則因環境因素發展有限，如今農漁產品多由大陸輸入，長期以來賴以維生的產業為替大量駐軍服務的「服務業」，但隨著軍隊不斷撤除，觀光業成為最重要產業。在金馬地區解除戰地政務之初曾吸引許多台灣觀光客

[39]　中國時報，2004 年 11 月 26 日，第 A13 版。

[40]　聯合晚報，2004 年 12 月 1 日，第 5 版。

前往，但熱潮一過之後也逐漸蕭條，最主要原因是金馬旅遊資源是以靜態之戰地史蹟為主，對於青少年之吸引力有限；而且必須搭乘飛機因此價格較高；加上天候與機場設備所限使得飛航安全受到疑慮。如今大陸觀光客多數對於國共內戰史蹟充滿興趣，加上往來交通便利而價格低廉，大舉進入後，對於金馬地區的經濟發展與就業勢必帶來直接幫助，必須立即增加飯店、旅行社、導遊人員、餐廳、特產店與遊樂設備。尤其光福建省居民就達近3,000萬人，而目前之金門3天2夜行程費用約人民幣2,000元，高過台灣觀光客赴金門旅遊的價格[41]，更可帶動台灣業者前來投資或是尋找機會。

二、「金廈、兩馬旅遊圈」隱然成行

未來，金馬地區的旅遊產業發展必將與大陸形成更為緊密之聯繫，其中金門與對岸的廈門將會形成所謂「金廈旅遊圈」；而馬祖與對岸之馬尾，也會形成所謂「兩馬旅遊圈」。並且逐漸與大陸的國內旅遊相結合，屆時大陸各省民眾來到福建旅遊，均可順道造訪金馬；而外國觀光客來到福建，金馬也可成為另一旅遊資源，使得金廈與兩馬形成「互補互利」之雙贏局面。事實上，廈門機場為一國際機場，具有77條國內外航線，吞吐量1,000餘萬人次；二○○三年福建入境觀光客共計149萬人次，二○○二年國內觀光客為3,931萬人次，因此金馬地區可充分利用福建此一「旅遊腹地」[42]。福建省旅遊局已經提出開放「泛珠江三角」所有省市民眾前往金馬旅遊的規劃，目前大陸只開放福建民眾，未來泛珠江三角地區包括廣東、廣西、四川、雲南、貴州、湖南、江西、福建、海南共9省民眾，均可憑身分證及在職證明經福建赴金馬旅遊，潛在旅客人數大為增加。由於泛珠江三角地區人口總數與經濟總量占大陸的三分之一強，開放當地民眾赴金馬旅

[41] 聯合晚報，2004 年 12 月 1 日，第 5 版。

[42] 中國旅遊年鑑編輯部，中國旅遊年鑑二○○三（北京：中國旅遊出版社，2003年），頁 178-179。

遊，將為金馬兩地帶來更大經濟效益[43]。但另一方面，未來金馬地區與大陸之間的經濟依賴程度，也將會有更大幅度的增加。

三、將金馬與台灣作為區隔

　　長期以來金馬地區民眾角色尷尬，由於自古即與閩南往來密切，加上血緣與親族關係緊密，因此許多台灣人將金門與馬祖人視為大陸人；小三通後金馬與大陸的關係緊密，使得當地政府頻頻提出擴大與對岸交流之要求，甚至欲跨過中央而與大陸當局直接簽訂協議，種種舉措均與中央政府的立場產生歧異。因此，大陸此一開放措施，除了是將台灣與金馬事務加以區隔看待外，似有對於金馬地區「支持」之意味，在台灣與金馬的矛盾中獲得最大利益。這除了將使得金馬與台灣之間的關係可能漸行漸遠外，大陸這種「跨過中央」的操作模式，直接與地方政府或民間團體進行協商，並且給予較大讓步空間的作法，恐怕是未來對台工作的新模式。

　　但實際上根據據金門縣政府的統計資料顯示，從二○○四年十二月七日中國大陸開放福建民眾赴金門旅遊至二○○五年八月為止，福建省共組成97團合計1,783人前往金門旅遊，比起預期的冷清許多[44]。主要原因首先在於團費價格偏高，一人價格約2,000元人民幣，高於大陸國內旅遊價格甚至高於赴港澳旅遊；另一方面是台灣方面辦證手續繁瑣，每個月僅審查1至2次，使得大陸民眾等候時間過長，而遭致退件之案例更是時有所聞；第三則是金門的閩南文化風俗和戰地風光對於福建省以外民眾較具有吸引力，但目前卻未開放因而造成消費人群總量不足[45]。其中，本研究認為最主要原因還是在於「政府干預主

[43]　中央社，陸客遊金馬中共擬擴及珠江9省，請參考 http://tw.news.yahoo.com/050701/45/20iot.html。

[44]　東森新聞報，兩岸四地旅遊業交流，大陸官員：廈門海旅遊論壇為新窗口，請參考 http://tw.news.yahoo.com/050907/195/29pj2.html。

[45]　中央社，中國擬開放泛珠三角9省民眾赴金馬旅遊，請參考 http://tw.news.yahoo.com/050630/43/20fgu.html。

義」下，由於政府過多政治考量而干預金馬地區旅遊市場，使得政府實施此一政策無法促使社會福利的最大化，也無法藉此政策發展金馬地區經濟與獲致經濟效率。

至於馬祖地區，則是於二〇〇五年六月十四日，馬祖地區之八閩、三菱、龍福和桃源等4家旅行社，與福建21家獲准經營福建民眾赴金馬澎旅遊的組團社，在福州簽訂「經營『馬祖遊』組團社和馬祖地區接待社業務合作合同」後才正式展開，六月二十七日第一團90多人的大陸旅行團首次得以成行[46]。

參、正式開放觀光模式

小三通實施後陸委會原本為進一步展現善意，當時行政院張俊雄院長曾在立法院宣布將於二〇〇一年七月開放大陸民眾來台旅遊，但因小三通成效不彰，因此該政策被迫延宕。在八月底召開的經發會兩岸組達成「投資、貿易、通航、觀光」四大共識決議後，陸委會決定採取「政策宣布、局部試辦、正式實施」的方針，於二〇〇一年十一月二十三日由行政院院會通過「開放大陸地區人民來台觀光推動方案」（以下簡稱「大陸人民來台觀光推動方案」）[47]，並於同日宣布自二〇〇二年元旦開始局部試辦開放大陸海外人士來台旅遊。而在法令方面根據「兩岸人民關係條例」第十六條的規定「大陸地區人民得申請來台從事商務或觀光活動，其辦法，由主管機關定之」，依此法源二〇〇一年十二月十日內政部發布「大陸地區人民來台從事觀光活動許可辦法」（以下簡稱「大陸人民來台觀光辦法」），成為正式開放大

[46] 中央社，首團福建民眾赴馬祖旅遊二十七日啟動，請參考
http://tw.news.yahoo.com/050623/43/1zj5c.html。

[47] 該方案在在政策目標上強調「增進大陸人民對台灣之認識與了解，促進兩岸關係之良性互動」與「擴大台灣觀光旅遊市場之利益，促進關聯產業之加速發達」；在開放原則上，「在考量國家安全前提下，循序漸進開放大陸地區人民來台觀光；在整體規劃兩岸人員交流前提下，合理規範並確保大陸地區人民來台觀光之品質；在兩岸良性互動前提下，落實推動大陸地區人民來台觀光」。

陸民眾來台觀光之法規；十二月十一日出入境管理局又發布「大陸地區人民申請來台從事觀光活動作業規定」（以下簡稱「大陸人民來台觀光作業規定」）；交通部觀光局也發布「旅行業辦理大陸地區人民來台從事觀光活動業務數額分配作業要點」（以下簡稱「大陸人民來台觀光數額分配要點」）與「旅行業辦理大陸地區人民來台從事觀光活動業務注意事項」（以下簡稱「大陸人民來台觀光注意事項」）使相關規範更為周延。

　　二〇〇五年二月二十五日內政部發布了「大陸人民來台觀光辦法」的修正案，這是二〇〇二年五月小幅修改後較大幅度的一次更迭，顯示此辦法在實施3年多後面臨了許多窒礙難行之處，也顯示政府當局對於開放大陸民眾來台旅遊之態度轉變。

　　基本上，當前對於開放大陸人士來台旅遊的相關法令發展，呈現以下的特色：

一、「政府干預主義」下大陸觀光客限制甚多

　　基本上，台灣對於大陸觀光客的態度仍有相當程度的保留，既希望賺取外匯，又擔心滯留不歸與國家安全的問題，這種心態充分表現在對於來台旅遊大陸人士的限制規定上。這些規定依據其種類可以分成來台資格、入境人數與證照效期、參觀區域、團進團出與其他等五大類，顯示政府對於大陸民眾來台的旅遊市場，仍然依循「政府干預主義」的管理方式，而並非著眼在獲致經濟效率與全面發展經濟，也無意達到社會福利最大化、社會資源分配最優化與交易成本最小化之目標。其中的限制若干有所放寬，但也有部分反而限制更為嚴格，分別敘述如下：

（一）來台資格限制有所放寬

　　根據「大陸人民來台觀光辦法」第三條的規定，大陸地區人民符合下列情形的任何一項者，由經交通部觀光局核准之旅行業代為申請許可來台從事旅遊活動，筆者將其區分為「境內人士」與「境外人士」

兩種類型：

 1、境內人士

 是指目前仍在大陸境內生活或工作的民眾，這又可分成兩類，一是「有固定正當職業者或學生」，另一則是「有等值新台幣20萬元以上之存款，並備有大陸地區金融機構出具之證明者」。

 2、境外人士

 是指目前並未在大陸境內生活或工作的民眾，而根據旅居的地區也包括兩類，一類是「赴國外留學、旅居國外取得當地永久居留權或旅居國外4年以上且領有工作證明者及其隨行之旅居國外配偶或直系血親」，另一類則是「赴香港、澳門留學、旅居香港、澳門取得當地永久居留權或旅居香港、澳門4年以上且領有工作證明者及其隨行之旅居香港、澳門配偶或直系血親」。

 而上述兩種身份依「大陸人民來台觀光推動方案」，根據其身份與來台的路線共劃分成三類：其中境內人士的身份若是經由港澳地區來台旅遊者，被稱之為「第一類」；若是赴國外旅遊或商務考察而轉來台灣旅遊者稱之為「第二類」；而境外人士則是屬於「第三類」。

 二〇〇二年一月試辦時，開放的對象僅為「第三類」，但排除旅居港澳的大陸人士；然而因開放成效有限，二〇〇二年五月所修改發布之「大陸人民來台觀光辦法」中，正式將「第二類」人士納入，並且於五月十日正式開放其來台旅遊，此外也將「第三類」的範圍擴增為旅居港澳地區的大陸人士。

 （二）入境人數與證照效期限制並無變動

 除了上述資格限制外，也有數量上之限制，根據「大陸人民來台觀光辦法」第四條的規定「大陸地區人民來台從事觀光活動，其數額得予限制，並由主管機關公告之」，因此其數量是由內政部來決定，決定後交由交通部觀光局依據「大陸人民來台觀光數額分配要點」，依照台北市、高雄市旅行商業同業公會及台灣省旅行商業同業公會聯

合會之會員中，經觀光局核准辦理此一業務之家數比例，來核發予省市旅行業同業公會[48]。依據內政部警政署於二〇〇二年五月八日所公告之「大陸地區人民申請來台從事觀光活動之數額、實施範圍及實施方式」，目前每日受理申請之「第二類」與「第三類」大陸民眾數額為每日1,437人。另外依據陸委會的規劃，在開放「第一類」大陸觀光客之初期，每天僅開放1,000人次，如果觀察成效良好，未來將會適度放寬[49]。

　　另根據「大陸人民來台觀光辦法」第九條的規定，對於「第一類」人士所發給台灣地區之「入出境許可證」[50]，其有效期間自核發日起的1個月內；而「第二類」與「第三類」人士之「入出境許可證」，其有效期間則放寬自核發日起的2個月內；另第十條則規定「大陸地區人民經許可來台從事觀光活動之停留期間，自入境之次日起不得逾10日；逾期停留者，治安機關得依法逕行強制出境」[51]。上述之規定自二〇〇一年「大陸人民來台觀光辦法」首次發布後，包括二〇〇二與二〇〇五年之兩次修訂均未有所更動。

　　（三）參觀區域限制並無變動

　　大陸觀光客來台後並不是任何地方均可前往，仍有其限制範圍，

[48] 「大陸人民來台觀光辦法」第四條第三項規定「前項核發數額比例，每3個月調整一次」，第四項規定「旅行業辦理大陸地區人民來台從事觀光活動業務，配合政策者，交通部觀光局得依第一項公告數額百分之5至百分之10範圍內酌給數額，不受第一項公告數額之限制」。

[49] 中廣新聞網，陸委會規劃:陸觀光客團進團出每日上限千人，請參考 http://tw.news.yahoo.com/050929/4/2cthy.html。

[50] 在二〇〇一年發布之原「大陸人民來台觀光辦法」，大陸民眾來旅遊之入境證件為「旅行證」。

[51] 「大陸人民來台觀光辦法」第十條第二項規定「前項大陸地區人民，因疾病住院、災變或其他特殊事故，未能依限出境者，應於停留期間屆滿前由代申請之旅行業代向境管局申請延期，每次不得逾7日」；第三項規定「旅行業應就前項大陸地區人民延期之在台行蹤及出境，負監督管理責任，如發現有違法、違規、逾期停留、行方不明、提前出境、從事與許可目的不符之活動或違常等情事，應立即向交通部觀光局通報舉發，並協助調查處理」。

根據「大陸人民來台觀光辦法」第十七條的規定，應該排除軍事國防地區、科學園區、國家實驗室、生物科技、研發或其他重要單位[52]。此一規定自二〇〇一年該辦法發布後，並未有所放寬與變動。

（四）團進團出限制有所放寬

根據「大陸人民來台觀光辦法」第六條的規定，「大陸地區人民來台從事觀光活動，應由旅行業組團辦理，並以團進團出方式為之，每團人數限15人以上40人以下」，以上規定屬於「第一類」大陸人士[53]，但若是屬於「第二類」與「第三類」人士，則每團人數限定在10人以上，此與「大陸人民來台觀光作業規定」第八點的規定相同[54]，而該規定第十六點又指出「團體來台人數不足10人者，整團禁止入境。自國外來台之團體不足5人者，亦同」。二〇〇二年五月所修改發布之「大陸人民來台觀光辦法」，將「第二類」與「第三類」人士的每團人數10人以上限制，降低為7人以上[55]。

因此總的來說如表6-4所示，在申請階段時的人數要求較高，「第一類」每團最低人數為15人，「第二類」與「第三類」為7人；到了實際入境時由於申請之初的若干人恐因其他突發狀況而無法成行，因此人數限制降低，其中「第一類」每團最低人數降為10人，「第二類」與「第三類」人數則為5人。

[52] 「大陸人民來台觀光辦法」第十七條第三項規定「旅行業依第七條規定檢附行程表代大陸地區人民申請來台從事觀光活動經許可者，非有天災、事變或其他不可抗力事由，不得變更行程」。

[53] 根據「大陸人民來台觀光作業規定」第三點之規定，不足15人之團體，不得送件，超過40人之團體，應分成2團。

[54] 根據「大陸人民來台觀光作業規定」第八點之規定，大陸地區人民申請來台從事旅遊活動案件，境管局受理人員依團體名冊點收申請書，申請日期非當日或不足15人之團體，不予受理；自國外來台之團體，不足10人者亦同。

[55] 中央日報，2002年5月10日，第4版。

表6-4　大陸人民來台旅遊團體人數最低限制比較表

依據法令與條文	申請 階 段			入境階段
	大陸人民來台觀光辦法第六條（二〇〇一年原條文）大陸人民來台觀光作業規定第八點	大陸人民來台觀光辦法第六條（二〇〇二年第一次修正）	大陸人民來台觀光辦法第六條（二〇〇五年第二次修正）	大陸人民來台觀光作業規定第十六點
第一類	15人以上	15人以上	15人以上	10
第二類	10人以上	7人以上	7人以上	5
第三類	10人以上	7人以上	免團進團出	5

資料來源：作者自行整理

　　二〇〇四年二月，政府為了刺激入境旅遊業績，進一步將「第三類」大陸民眾的團進團出限制完全予以取消，因此也不必安排隨團導遊人員[56]。如表6-4所示，「大陸人民來台觀光辦法」第六條也於二〇〇五年二月修改相關規定，「第三類」大陸觀光客「得不以組團方式為之，其以組團方式為之者，得分批入出境」。但值得注意的是該辦法原本有關「第三類」團進團出之其他相關條文並未廢止，「大陸人民來台觀光作業規定」第十六點依舊存在，顯示此一開放仍屬於臨時性之權宜之計，政府可以依據兩岸關係之實際情況取消開放。

（五）其他入境限制更趨嚴格

　　根據「大陸人民來台觀光辦法」第十八條的規定，大陸地區人民申請來台從事觀光活動，有「事實足認為有危害國家安全之虞者」等14項情形之一者得不予許可，或是已經許可者得撤銷或廢止其許可，並註銷其台灣地區旅行證[57]。另根據第十九條的規定，大陸地區人民

56　中國時報，2004 年 2 月 24 日，第 A13 版。
57　另外包括：有違背對等尊嚴之言行者；在中共行政、軍事、黨務或其他公務機關任職者；有足以妨害公共衛生或社會安寧之傳染病、精神病或其他疾病者；近 5 年曾有犯罪紀錄者；近 5 年曾未經許可入境者；近 5 年曾在台灣地區從事與許可目的不符之活動或工作者；最近 3 年曾逾期停留者；最近 3 年

經許可來台從事觀光活動，於抵達機場、港口之際，查驗單位應查驗許可來台觀光團體名冊及相關文件，若有「未帶有效證照或拒不繳驗者」等10項項相關情事者，得禁止其入境，並通知境管局廢止其許可及註銷其台灣地區旅行證[58]。然而值得注意的是，在第十八條的申請不予許可條件中，如表6-5所示，二○○五年修改後之條文明顯較二○○一年之原條文嚴格甚多，其中特別以「曾來台從事觀光活動，有脫團或行方不明之情事者」之觀察年限，由原本之1年增加為5年，顯示政府對於大陸來台觀光客脫團問題的重視程度有增無減。

表6-5　大陸人民來台觀光辦法第十八條修改前後比較表

大陸人民來台觀光辦法第十八條	原條文	修改後
曾在台灣地區從事與許可目的不符之活動或工作者	最近3年	最近5年
曾逾期停留者	最近2年	最近3年
曾依其他事由申請來台，經不予許可或撤銷、廢止許可者	最近1年	最近3年
曾來台從事觀光活動，有脫團或行方不明之情事者	最近1年	最近5年

資料來源：作者自行整理

另一方面，有關第十九條禁止大陸觀光客入境的規定，二○○五

曾依其他事由申請來台，經不予許可或撤銷、廢止許可者；最近3年曾來台從事觀光活動，有脫團或行方不明之情事者；申請資料有隱匿或虛偽不實者；申請來台案件尚未許可或許可之證件尚有效者，但大陸地區帶團領隊不在此限；團體申請許可人數不足第六條之最低限額者或未指派大陸地區帶團領隊者；經許可之大陸地區人民未隨團入境者。

[58] 另外包括：持用不法取得、偽造、變造之證照者；冒用證照或持用冒領之證照者；申請來台之目的作虛偽之陳述或隱瞞重要事實者；攜帶違禁物者；患有足以妨害公共衛生或社會安寧之傳染病、精神病或其他疾病者；有違反公共秩序或善良風俗之言行者；經許可自國外轉來台灣地區從事觀光活動之大陸地區人民，未經入境第三國直接來台者；而查驗單位依前項進行查驗，如屬於「第一類」大陸人士，其團體來台人數不足10人者，禁止整團入境；如屬於「第二類」大陸人士，其團體來台人數不足5人者，亦禁止整團入境，但「第三類」不在此限。

年之修改後條文較原條文增加了一項限制，即「經許可自國外轉來台灣地區從事觀光活動之大陸地區人民，未經入境第三國直接來台者」。顯示政府對於第二類與第三類大陸觀光客仍堅持其必須先入境第三國，並經由第三國之我國駐外單位審查後方可來台，而不可直接經由港澳地區來台。

二、「政府干預主義」下業者資格與申請程序嚴格

基於國家安全與兩岸關係之政治考量，台灣主管機關對於旅行業者從事此項業務的資格採取從嚴審核，其中共包括業者基本資格、代大陸觀光客申請之文件程序等兩大部分。這充分顯示政府對於大陸人士來台旅遊市場之介入與管理，帶有濃厚之「政府干預主義」色彩。

（一）業者基本資格要求嚴格

根據「大陸人民來台觀光辦法」第十一條的規定，旅行業辦理大陸地區人民來台從事觀光活動業務，應具備下列要件，並經交通部觀光局申請核准：

1、成立5年以上之綜合或甲種旅行業，為省市級旅行業同業公會會員，或於交通部觀光局登記之金門、馬祖旅行業。

2、最近5年未曾發生依發展觀光條例規定繳納之保證金被法院扣押或強制執行、受停業處分、拒絕往來戶或無故自行停業等情事。

3、向交通部觀光局申請赴大陸地區旅行服務許可獲准，經營滿1年以上年資者，或最近1年經營接待來台旅客外匯實績達新台幣100萬元以上，或最近5年曾配合政策積極參與觀光活動對促進觀光活動有重大貢獻者。

由此可見除金馬地區外，負責接辦國內旅遊之乙種旅行社並不在開放之列；此外必須是近5年來體質良好與財務健全的旅行社，而且必須有出團至大陸1年以上之經驗或是接待入境旅遊成果良好之業者。另根據該辦法第十二條的規定「旅行業辦理大陸地區人民來台觀

光業務，應向中華民國旅行業公會全聯會繳納新台幣100萬元保證金」，該保證金的功能依據第十三條的規定為「大陸地區人民來台從事觀光活動期間發生緊急事故所生費用及治安機關辦理收容、強制出境所需之費用」[59]，因此若不繳交保證金即使符合上述三條件亦不具備接待資格。

（二）代大陸觀光客申請之文件與程序甚為複雜

在台灣旅行社代大陸觀光客申請之文件方面，對於大陸民眾的要求與其他國家觀光客相較，顯然有較為嚴苛之規定，而在程序方面也繁雜甚多。

1、所需證件相當繁雜

有關「第一類」與「第三類」大陸觀光客申請來台從事旅遊活動，其具備證件之規定主要是根據「大陸人民來台觀光辦法」第七條，而細節規範則見於「大陸人民來台觀光作業規定」第五點。至於「第二類」觀光客在「大陸人民來台觀光辦法」中並無明確規定，但在「大陸人民來台觀光作業規定」第五點與第六點中則有若干規範，詳細規定如表6-6所示：

[59]　「大陸人民來台觀光辦法」第十三條亦規定：「中華民國旅行業公會全聯會以保證金支付前項費用後，應通知旅行業自收受通知之日起1個月內補足，逾期未補足保證金者，停止受理該旅行業代申請大陸地區人民來台從事觀光活動業務，俟補足後恢復受理其代申請案」；第十三條第三項亦規定「旅行業經向交通部觀光局報備停止辦理大陸地區人民來台從事觀光活動業務，中華民國旅行業公會全聯會應扣除支付第一項費用後返還保證金」。而第十四條則規定「中華民國旅行業公會全聯會辦理旅行業依第十二條規定繳納之保證金收取、保管、支付及運用等相關事宜，應擬訂作業要點，報請交通部觀光局核定」。

表6-6 大陸三類民眾來台旅遊送件所需資料整理表

	第 一 類	第 三 類	第 二 類
主要法令依據	「大陸人民來台觀光辦法」第七條	「大陸人民來台觀光辦法」第七條	「大陸人民來台作業規定」第五點與第六點第一款
團體名冊	需要（二份），並須加附標明大陸地區帶團領隊資料，該領隊應加附大陸地區核發之領隊執照影本	需要（二份）（雖取消團進團出但法令並未修改）	需要（二份）
旅遊計畫及行程表	需要	需要	需要
入出境許可證申請書[60]	需要（每一人一份）	同左	同左
旅客證明文件	1. 大陸地區所發有效證件影本，包括居民身分證、尚餘6個月以上效期之往來台灣地區通行證（或護照影本）。 2. 固定正當職業、在學或財力證明等文件[61]。	1. 大陸地區所發尚餘6個月以上效期之護照影本。 2. 國外、港澳在學證明及再入國簽證影本、現住地永久居留權證明、現住地居住證明及工作證明或親屬關係證明[62]。	1. 自國外「轉來」台灣地區觀光者，附效期尚餘6個月以上之大陸地區所發護照影本。 2. 固定正當職業、在學或財力之證明文件，其規定同對於「第一類」觀光客之規定，詳細規範亦同於「大陸人民來台觀光作業規定」第五點第五款第一、二、三目。

<div style="font-size:smaller">

60 「入出境許可證」在二〇〇二年修訂之「大陸人民來台觀光辦法」第七條規定時改稱之為「旅行證」。

61 根據「大陸人民來台觀光作業規定」第五點第五款第一、二、三目，「第一類」大陸人民需具備相關文件之要求如下：
1、以有固定正當職業資格申請者：（1）任現職6個月以上者：附任職6

</div>

兩岸業者契約	應具備我方旅行業與大陸地區旅行社簽訂之合作契約	無	無

資料來源：作者自行整理

　　值得注意的是，根據「大陸人民來台觀光辦法」第七條之規定，有關固定正當職業之證明必須包括「任職公司執照、員工證件」，並且大陸民眾所繳交之相關證件「必要時應經財團法人海峽交流基金會驗證」，這在二〇〇一年時之原辦法並未規定，二〇〇五年修訂後才增加。主要原因在於近年來發現大陸民眾有持偽造之假證件進入台灣旅遊，對於國家安全與社會治安造成影響，這使得相關規定更趨嚴格。

　　2、繁瑣之申請程序

　　根據「大陸人民來台觀光辦法」第七條與第八條的規定，大陸觀

個月以上之在職證明。（2）任現職未滿6個月者：附現職在職證明及在前一單位任職6個月以上之任職證明，其新舊職務調任期間應3個月以內。（3）出具時間：在職證明及任職證明應自申請書填寫之日回溯3個月內出具。2、以在大陸地區學生身分申請者：有效學生證影本或各級學校出具之在學證明。3、以有等值新台幣20萬元以上存款資格申請者：（1）附等值新台幣20萬元（相當人民幣5萬元）以上之銀行或金融機構存款證明或存摺、存單。（2）存款證明附正本，1個月內開立。（3）存摺或存單附影本，最後一筆明細應於1個月內。（4）數筆存款可合併計算。（5）存款未滿3個月者，加附最近3個月內出具曾任職6個月以上之在職或任職證明。

62　根據「大陸人民來台觀光作業規定」第五點第五款第四、五、六、七目，「第三類」大陸人民需具備相關文件之要求如下：1.以在國外、香港或澳門留學生資格申請者：附有效之學生簽證影本或國外在學證明正本，及再入國簽證影本。其隨行之配偶或直系血親附親屬關係證明。2.以旅居國外取得當地永久居留權資格申請者：附現住地永久居留權證明影本。其隨行之配偶或直系血親附親屬關係證明。3.以旅居國外4年以上且領有工作證明資格申請者：附蓋有大陸、外國出入國查驗章之護照影本及國外、香港或澳門工作許可證明影本。其隨行之配偶或直系血親附親屬關係證明。4.以旅居香港、澳門取得當地永久居留權資格申請者：已在香港、澳門居住7年以上，無配偶或直系血親隨行者，依香港、澳門居民身分申請。有配偶或直系血親隨行者，附香港、澳門永久居民身分證影本或效期尚餘6個月以上之香港、澳門護照影本。其隨行之配偶或直系血親附親屬關係證明。

光客申請來台從事觀光活動，應依循以下之申請程序，這些程序之繁雜程度遠高於其他地區來台之觀光客。以下分別從「第一類」與「第三類」的差異來加以比較，至於「第二類」相關法令雖無具體規定，但目前實務上是比照「第三類」的方式進行之，相關規定詳見表6-7：

表6-7　大陸三類民眾來台旅遊申請程序整理表

	「第一類」觀光客	「第三類」觀光客（含第二類）
業者收件	由經交通部觀光局核准之旅行業代觀光客申請，並檢附相關文件，包括團體名冊、旅遊計畫及行程表、入出境許可證申請書、旅客證明文件、兩岸旅行社合作契約等（第七條）	觀光客應檢附入出境許可證申請書、旅客證明文件，送台灣駐外使領館、代表處、辦事處或其他外交部授權機構審查後[63]，交由經交通部觀光局核准之旅行業，並檢附團體名冊、旅遊計畫及行程表（第七條）
業者送審	承辦之旅行業將相關資料送請「中華民國旅行商業同業公會全國聯合會」（以下簡稱「中華民國旅行業公會全聯會」）依省市級旅行業同業公會受核發之數額核章，向入出境管理局申請許可，並由旅行業負責人擔任保證人（第七條）[64]	同左（第七條）

[63]　「大陸人民來台觀光辦法」第七條第二項規定「駐外館處有境管局派駐入國審理人員者，由其審查；未派駐入國審理人員者，由駐外館處指派人員審查」。
[64]　在二〇〇二年修訂之「大陸人民來台觀光辦法」第八條規定，承辦之旅行業應將相關資料送請所屬「省市級旅行業同業公會」依受核發之數額核章。

核發文件	申請經審查許可者，由境管局發給「許可來台觀光團體名冊」及「台灣地區入出境許可證」（第八條）	同左（第八條）
文件轉發模式	1. 「許可來台觀光團體名冊」交由代送件之中華民國旅行業公會全聯會轉發負責接待之旅行業（第八條）。 2. 「台灣地區入出境許可證」送行政院於香港、澳門設立或指定之機構或委託之民間團體轉發申請人，申請人應持憑連同大陸地區往來台灣地區通行證正本或大陸地區所發護照正本，經機場、港口查驗入出境（第八條）。	1. 同左（第八條）。 2. 「台灣地區入出境許可證」交由代送件中華民國旅行業公會全聯會轉交負責接待之旅行業轉發申請人，申請人應持憑連同大陸地區所發6個月以上效期之護照正本，經機場、港口查驗入出境。（第八條）。
備註	1. 旅行業辦理「第一類」觀光客業務，應與大陸地區旅行社訂有合作契約（第十五條）。 2. 旅行業應請大陸地區旅行社協助確認經許可來台從事觀光活動之大陸地區人民確係本人，如發現虛偽不實情事，應通報交通部觀光局並移送治安機關依法強制出境（第十五條）。 3. 大陸地區旅行社應協同辦理確認大陸地區人民身分，並協助辦理強制出境事宜（第十五條）。	在「大陸人民來台觀光辦法」第八條之規定除針對「第三類」觀光客外，另包含「第二類」，即「自國外轉來台灣地區觀光之大陸地區人民」

資料來源：作者自行整理

3、政府授權民間業者團體之層級提高

由於兩岸關係從九〇年代中期李登輝先生訪問美國之後即進入中斷期，大陸對於台灣任何有關兩岸關係之提議均採取「冷處理」態度，陳水扁先生繼任總統之後中共對台策略依然故我，誠如前述的「小三通」即為例證。政府瞭解未來若要開放大陸民眾來台旅遊，雙方官方協商之可能性甚低，唯有透過民間團體之力量，因此在「大陸人民來台觀光辦法」中，政府將許多對於業者之管理工作委託由民間業者團體。如此另一方面也可減輕政府管理上的沈重行政負擔，讓業者自行管理。在二〇〇一年發布之「大陸人民來台觀光辦法」原始條文中，將此委託賦予台北市、高雄市旅行商業同業公會及台灣省旅行商業同業公會聯合會，並將此三公會簡稱為「省市級旅行業同業公會」，但二〇〇五年該辦法修訂之後卻將此一委託改賦予「中華民國旅行業公會全聯會」，其職權變遷情況包括如下表：

表6-8　政府授權民間業者團體處理大陸觀光客來台事務比較表

	二〇〇一年原規定	二〇〇五年修正後規定
分配來台大陸觀光客數額	大陸民眾來台觀光之數額，由觀光局依據省市級旅行業同業公會會員中經觀光局核准家數比例，核發予省市級旅行業同業公會（第四條）	同左（第四條）省市級旅行業同業公會核發之數額，由中華民國旅行業公會全聯會，統籌分配予省市級旅行業同業公會轄區經觀光局核准之旅行業（第五條）
分配來台大陸觀光客餘額	若未達受核發之數額時，所餘數額由其他省市級旅行業同業公會平均使用之（第四條）	未達受核發之數額時，所餘數額由中華民國旅行業公會全聯會平均分配其他省市級旅行業同業公會使用之（第五條）
訂定分配方式要點	由省市級旅行業同業公會訂定，報觀光局核准（第五條）	由中華民國旅行業公會全聯會訂定，報觀光局核准（第五條）

受理大陸觀光客申請核章	由旅行業者檢附大陸民眾相關文件，送請省市級旅行業同業公會核章（第七條）	由旅行業者檢附大陸民眾相關文件，送請中華民國旅行業公會全聯會核章（第七條）
轉發大陸觀光客團體名冊	大陸民眾經審查許可者，境管局發給「許可來台觀光團體名冊」予省市級旅行業同業公會（第八條）	大陸民眾經審查許可者，境管局發給「許可來台觀光團體名冊」予中華民國旅行業公會全聯會（第八條）
保障金制度之管理	省市級旅行業同業公會辦理保證金收取、保管、支付及運用等事宜（第十四條）	中華民國旅行業公會全聯會辦理保證金收取、保管、支付及運用等事宜（第十四條）

資料來源：作者自行整理

　　從上述可知，政府將分配來台大陸觀光客之數額與餘額、訂定分配方式要點、受理大陸觀光客申請核章、轉發大陸觀光客團體名冊與業者保障金制度之管理等工作，委由民間業者團體負責，並且由原本屬於地方層級之「省市級旅行業同業公會」轉為屬於全國性層級之「中華民國旅行業公會全聯會」，顯示在開放大陸觀光客來台3年多後，有關業者之管理必須由更高層級之業者團體來負責，以達到居中整合之效。事實上在二○○二年第一次修正發布之「大陸人民來台觀光辦法」中就已經留有伏筆，第十四條規定「省市級旅行同業公會辦理收取、保管、支付及運用保證金相關事宜，必要時經交通部觀光局同意，得委託中華民國旅行商業同業公會全國聯合會代為保管、支付與運用保證金」，「中華民國旅行商業同業公會全國聯合會，依前項規定接受委託，辦理保證金之保管、支付及運用相關事宜，應擬訂作業要點，報請交通部觀光局核定」。因此，二○○五年將業者管理之責轉由「中華民國旅行業公會全聯會」來承接，似乎是有跡可尋。此外，在二○○五年新修訂之「大陸人民來台觀光辦法」中增加了第三十一條，即「旅行業辦理大陸地區人民來台從事觀光活動業務，中華民國旅行業公會全聯會應訂定旅行業自律公約，報請交通部觀光局核定」，顯示政府對於「中華民國旅行業公會全聯會」扮演更積極角色之期待，希

望藉由其全國性協會之地位，透過民間自發之力量，針對開放大陸人士來台旅遊市場，來對於旅行業者予以適度之約束與規範。

但另一方面，由於「中華民國旅行業公會全聯會」是屬於業者參與的民間組織，該會幹部與成員均為當前旅行業者，但卻承擔許多決斷之權，甚至涉及若干商業利益，因此是否有「球員兼裁判」之嫌，以及是否違反「利益迴避」之公平原則，實有深入探究之必要。

4、政府嚴防業者冒名頂替

根據「大陸人民來台觀光辦法」第二十九條的規定「經交通部觀光局核准接待大陸地區人民來台從事觀光活動之旅行業不得包庇他人頂名經營大陸地區人民來台觀光業務。未經交通部觀光局核准接待大陸地區人民來台觀光之旅行業亦不得頂名經營大陸地區人民來台觀光業務。違反前項規定者，包庇之旅行業，停止其辦理接待大陸地區人民來台觀光團體業務1年，並依發展觀光條例相關規定處罰。頂名經營之旅行業於依第十一條、第十二條申請核准後1年內停止其辦理大陸地區人民來台觀光團體業務，並依發展觀光條例相關規定處罰」，第三十條規定「接待大陸地區人民來台觀光之導遊人員不得包庇他人頂名執行接待大陸地區人民來台觀光團體業務。違反前項規定者，停止其執行接待大陸地區人民來台觀光團體業務1年」。這些規定都是二〇〇五年新修訂之條文，顯示從二〇〇一年開始開放大陸民眾來台旅遊後，不論旅行業者或是導遊人員都有冒名頂替之情事，造成政府管制上的漏洞。

三、大陸觀光客權益受到充分保障

根據「大陸人民來台觀光辦法」第十六條的規定，旅行業辦理大陸地區人民來台從事觀光活動業務，與接待本國或其他國家旅客之規定相同，均應投保「責任保險」，其最低投保金額及範圍如下：

(一) 每一大陸地區旅客意外死亡新台幣200萬元。

(二) 每一大陸地區旅客因意外事故所致體傷之醫療費用新台幣3萬元。

(三) 每一大陸地區旅客家屬來台處理善後所必需支出之費用新台幣
　　10萬元。

　　上述規定之理賠金額與本國民眾參與團體旅遊之標準相同，顯見
我政府主管機關並未因大陸民眾平均所得低於台灣，而有雙重之理賠
標準，因此對於大陸觀光客來說其權益保障之標準相對是優厚許多
的。二○○五年二月新修訂之「大陸人民來台觀光辦法」第十六條，
增加了第四項「每一大陸地區旅客證件遺失之損害賠償費用新台幣
2,000元」，使得對於大陸觀光客之保障更為完善。

四、政府因應脫團問題更為嚴謹

　　由於近年來兩岸「人蛇集團」透過各種非法之偷渡管道，將許多
想來台灣淘金之大陸民眾運送來台，加上發生多起大陸觀光客在海外
集體失蹤案件。有鑑於此，政府對於大陸觀光客來台的脫隊問題極為
重視。根據「大陸人民來台觀光辦法」第二十一條的規定「大陸地區人
民來台從事觀光活動，應依旅行業安排之行程旅遊，不得擅自脫團」[65]，
但「第三類」觀光客因不需團進團出，因此不在此限。而二○○五年
新修訂之「大陸人民來台觀光辦法」，新增加了第二十二條，其規定
「交通部觀光局接獲大陸地區人民擅自脫團之通報者，應即聯繫目的
事業主管機關及治安機關，並告知接待之旅行業或導遊轉知其同團成
員，接受治安機關實施必要之清查詢問，並應協助處理該團之後續行
程及活動。必要時，得依相關機關會商結果，由主管機關廢止同團成
員之入境許可」。由此可見對於大陸觀光客的脫逃問題，政府採取較
為嚴謹的防範方式，其具體作為與措施如下表所示。

[65]　「大陸人民來台觀光辦法」第二十一條另有但書規定「但因緊急事故或符合
　　交通部觀光局所定事由需離團者，須向隨團導遊人員陳述原因，填妥拜訪人
　　姓名、單位、地址、歸團時間等資料申報書，由導遊人員向交通部觀光局通
　　報。違反前項規定者，治安機關得依法逕行強制出境」。

表6-9　大陸人士來台旅遊脫團處理整理表

		規　　定	條　文
建立通報系統	入境前	1. 於團體入境前1日15時前將團體入境資料（含旅客名單、行程表、入境航班、責任保險單、派遣之導遊人員等）傳送觀光局。	大陸人民來台觀光辦法第二十四條
	活動期間	2. 於團體入境後2個小時內填具接待報告表，其內容包含入境團員名單、接待大陸地區旅客車輛、隨團導遊人員、投宿旅館、行程及原申請書異動項目等資料，傳送或持送觀光局，並由導遊人員隨身攜帶接待報告表影本一份。	
		3. 每1團體應派遣至少1名導遊人員，事實上在第二十二條中即規定「旅行業辦理接待大陸地區人民來台從事觀光活動業務，應指派或僱用領有導遊執業證之人員執行導遊業務」[66]。	
		4. 行程變更時，應立即通報。	
		5. 發現團體團員有違法、違規、逾期停留、違規脫團、行方不明、提前出境、從事與許可目的不符之活動或違常等情事時，應立即通報舉發，並協助調查處理。	
		6. 有符合交通部觀光局所定事由、離團天數及人數等條件需離團者，應立即通報。	
		7. 發生緊急事故、治安案件或旅行糾紛，除應就近通報警察、消防、醫療等機關處理，應立即通報。	
	出境	8. 團體出境2個小時內，應通報出境人數及未出境人員名單，此通報事項由交通部觀光局受理之。	

[66] 「大陸人民來台觀光辦法」第二十三條規定「前項導遊人員以經交通部觀光局或其委託之有關機關測驗訓練合格，領有接待大陸地區旅客之導遊執業證者為限」。

第三類	9. 「第三類」觀光客因不需團進團出，應依上述第一、第二、第八點之規定辦理，但其旅客入境資料及入境通報內容得免除行程表、接待車輛、隨團導遊人員等。	
查訪規定	主管機關或交通部觀光局對於旅行業辦理大陸地區人民來台從事觀光活動業務，得視需要會同各相關機關實施檢查或訪查；旅行業對前項檢查或訪查，應提供必要之協助，不得拒絕或妨礙	第二十五條
相關罰則	1. 旅行業辦理大陸地區人民來台從事觀光活動業務，有大陸地區人民逾期停留未出境情形者，境管局得依逾期停留未出境人數之10倍，1年內不受理各該省市級旅行業同業公會受核發之數額。 2. 旅行業辦理大陸地區人民來台從事觀光活動業務，有大陸地區人民逾期停留未隨團出境情形者，每逾期停留1人，由境管局記點1點，按季計算，累計2點者境管局停止受理該旅行業代申請案1個月，累計3點者停止受理該旅行業代申請案3個月，累計4點者停止受理該旅行業代申請案6個月，累計5點以上者停止受理該旅行業代申請案1年。	第二十六、二十七條

資料來源：作者自行整理

其中值得注意的是，二○○五年新修訂之「大陸人民來台觀光辦法」，在第二十四條中誠如上表所述，其中的第一點、第二點有關接待報告表之入境團員名單與投宿旅館規定、第四點、第六點與第九點之規定均為新增，顯見在開放大陸民眾來台觀光3年多來，脫團問題並未有效解決，因此對於脫團處理之規定內容有增無減，並且也更為鉅細靡遺。

第三節　小結

　　本章分別根據專業人士來台參訪、專業商務人士來台、金馬地區小三通與開放觀光等四個類型來探討，以下如表6-10分別從依據法令、來台停留時間、開放來台對象、來台人數限制與進入台灣模式，進行總結式之比較分析。

表6-10　不同類型大陸民眾來台旅遊規範比較表

	依據法令	停留時間	對象	人數限制	進入模式
專業人士參訪	大陸地區專業人士來台從事專業活動許可辦法（一九九八年發布，二〇〇一與二〇〇二年修正）	自入境翌日起不得逾2個月；屆滿得申請延期，總停留期間每年不得逾4個月[67]	宗教、土地及營建、財金、文教、體育、法律、經貿、工會、交通、大眾傳播、衛生、環保、農業、傑出民族藝術及民俗技藝、科技、消防、消費者保護、社會福利、產業科技等專業人士	無具體規定	團進團出，但無人數之規定
商務人士	大陸地區人民來台從事商務活動許	實務研習（受訓）、驗貨、售後	大陸企業負責人、經理人，專門性與技術性	本國企業營業額新台幣3,000萬元	無團進團出規定

67　但根據「大陸專業人士來台活動辦法」第十二條有其他之例外規定，大陸地區文教人士來台講學及大眾傳播人士來台參觀訪問、採訪、拍片或製作節目，其停留期間不得逾6個月；大陸地區傑出民族藝術及民俗技藝人士，停留期間不得逾1年；大陸地區科技人士申請來台參與科技研究者，停留期間不得逾1年。

	可辦法（二〇〇四年發布）	服務、技術指導等可停留3個月，而商務訪問、考察、參加商展等則可停留14天	人員	以下及新設企業，每年不超過15人次；逾3,000萬元者加倍至30人次；僑外投資事業、外國在台分公司及辦事處也以30人次為原則	
小三通	試辦金門馬祖與大陸地區通航實施辦法（二〇〇〇年發布）	最多為3天2夜	我方並未限制，但依照大陸規定應為福建省居民	每日許可人數金門為600人，馬祖為40人	每團人數限10人以上25人以下，整團同時入出，不足10人之團體不予許可，並禁止入境
開放觀光	大陸地區人民來台從事觀光活動許可辦法（二〇〇一年發布，二〇〇二年五月、二〇〇五年二月修法）	自入境之次日起不得逾10日	1. 第一類：大陸民眾經由港澳地區來台旅遊者。 2. 第二類：大陸民眾赴國外旅遊或商務考察而轉來台旅遊者。 3. 第三類：是	根據第四條規定「大陸地區人民來台從事觀光活動，其數額得予限制」，而其數量是由內政部來決定，決定後交由交通部觀光局，但並無	1. 第一類：每團人數限15人以上40人以下。 2. 第二類：每團人數限定在10人以上。 3. 第三類：

			指境外人士，即大陸民眾赴國外或港澳地區留學、旅居取得當地永久居留權或旅居4年以上且領有工作證明者，及其隨行之旅居國外配偶或直系血親。	具體限制依據。然根據陸委會的規劃，在開放初期每天開放 1,000 人次	取消團進團出限制。

資料來源：作者自行整理

第七章 開放大陸民眾來台旅遊 對於兩岸關係之影響

本章將針對我國開放大陸民眾來台旅遊迄今之實施成效，以及未來可能之政策發展提出探討。

第一節 當前開放大陸民眾來台旅遊之實施成效

在開放大陸民眾來台旅遊政策實施之初，台灣業者就普遍認為開放幅度太小而不予看好，形成所謂「官方熱、民間冷」的情況，甚至當政府從開放「第三類」迅速增加至「第二類」時，相關業者仍然不甚樂觀。故當前大陸人士來台旅遊之發展產生若干問題如下：

壹、「政府干預主義」下成效有限

從二○○二年元旦試辦開放至今，這種「開而不放、鬆而再綁」的「政府干預主義」管理模式，並未對台灣經濟形成明顯效益，原本政府與業者預估若每天開放1,000人，每年將有近36萬5千人來台，可帶來每年約1,000億元新台幣的旅遊收入與13萬個就業機會[1]，但卻事與願違。從二○○二年開放至二○○三年的兩年，人數還不到2萬人，以二○○二年為例共160團，人數僅為2,151人，二○○三年為909團，

[1]　中國時報，2001 年 11 月 24 日，第 3 版。

人數為12,768人，二○○四年為19,150人[2]。對於業者來說幫助也甚為有限，因此參與此一業務的旅行社數量不多，以二○○五年為例，全台約共1,800家旅行社，只有約300家提出申請，實際上已經繳納保證金並執行業務者僅62家[3]，許多當初滿懷希望的業者也紛紛收回保證金。另一方面，交通部觀光局經過考試與培訓出的千餘名「華語導遊」，也面臨無團可帶的窘境，而只能將其輔導轉業為帶領台灣人赴大陸旅遊的華語領隊。

這其中除因開放之初宣傳不足而使得大陸海外人士訊息有限外，台灣費用過高也非一般大陸留學生所能負擔，例如8天行程費用約新台幣46,000－50,000萬元，10天的費用約50,000－58,000元[4]，對於學生族群來說都是相當沈重的經濟負荷。另一面，已取得海外居留權之大陸人士，本來就可憑個人身份來台，而無須以此「觀光名義」進行「團進團出」。因此在試辦4個月後，陸委會又宣布展開第二階段開放作業以擴大試辦對象，也就是開放赴國外旅遊或商務考察轉而來台旅遊之「第二類」大陸人士，並將「第三類」的範圍擴增為旅居港澳地區的大陸人士。但總的來說，這些觀光客對於台灣旅遊業的幫助仍是杯水車薪。

貳、若干限制有歧視之虞

根據「大陸人民來台觀光注意事項」，導遊在每晚11點必須在飯店清點人數；另根據「大陸人民來台觀光數額分配要點」的規定，大陸觀光客若預定10點以後歸來飯店者，必須填妥申報書。而在路線方面，開放初期必須依循觀光局所提出的29條觀光路線[5]，否則需要特

2　行政院大陸委員會，兩岸經濟統計月報第 151 期，請參考
　　http://www.chinabiz.org.tw/chang/L1-5.asp.
3　聯合報，2005 年 7 月 29 日，第 A13 版。
4　中國時報，2001 年 11 月 24 日，第 3 版。
5　聯合報，2001 年 11 月 24 日，第 2 版。

別申請，後來為了增加活動內容，觀光局將其改為負面表列，包括軍事國防區、科學園區、國家實驗室、生物科技、研發或其他重要單位列為不可前往地區[6]。另外，目前申請手續也甚為麻煩，因此許多大陸民眾均不滿的認為有歧視之嫌，甚至指出台灣人到大陸旅遊均未如此嚴格，何以大陸人士來台卻限制重重，比前往北韓旅遊還麻煩。

另一方面，內政部警政署於二〇〇四年四月八日發布「大陸地區人民按捺指紋及建檔管理辦法」，原本只規定大陸地區人民申請進入台灣地區進行團聚、居留或定居者，應按捺指紋，但前行政院院長謝長廷於二〇〇五年九月二十九日在主持「行政院強化社會治安專案會議」時，強調為有效解決兩岸跨境犯罪問題，因此要求大陸人民來台一律必須按捺指紋，這包括來台進行旅遊活動的大陸人士。事實上從二〇〇五年九月一日「入出境指紋電腦管理系統」啟用開始，來台灣進行團聚、居留、定居等「社會交流活動」的大陸民眾，都必須按捺指紋，但來台旅遊、開會、商務、參訪與進行學術交流之大陸人士則不在此限。但未來若要全面對大陸來台觀光客建立指紋檔案，攸關現行「兩岸人民關係條例」的修正、硬體設備的充實，以及電腦資料庫的擴充等問題。根據「兩岸人民關係條例」第十條之一的規定，「大陸地區人民申請進入台灣地區團聚、居留或定居者，應接受面談、按捺指紋並建檔管理之」，因此，若要對包括觀光客在內的大陸人士全面實施按捺指紋，勢必要修正相關條文；但是司法院大法官會議於二〇〇五年九月底，針對內政部規定我國民眾換發新款身分證必須按捺指紋一事，正式宣告違憲，因此若僅針對大陸民眾於入境時按捺指紋，對於其他國家或地區之入境觀光客無此要求，則似乎有歧視大陸民眾之嫌[7]。

[6]　聯合報，2001 年 12 月 6 日，第 13 版。

[7]　中廣新聞網，陸委會：大陸人士來台觀光必須按捺指紋，請參考 http://tw.news. yahoo.com/050929/4/2cslj.html。中國時報，2005 年 9 月 30 日，第 A13 版。

此外，將大陸民眾劃分為第一類、第二類與第三類等三種類別，對於大陸民眾而言認為也有歧視之嫌，大陸旅遊當局認為應廢除目前的身份劃分方式，廣為開放大陸民眾直接來台旅遊。

參、兩岸協商立場歧異

由於目前開放大陸人士來台旅遊，未經由兩岸之間的協商，因此，大陸當局並不承認此一措施，主要原因仍與「小三通」時相同，即兩岸對於談判的看法歧異。大陸仍然堅持「一個中國」、「九二共識」與「體現一國內部事務」的原則，希望由兩岸得到授權之民間業者進行協商，藉由「民間對民間、公司對公司、企業對企業」的模式，而我方除無法接受相關的政治前提外，也不同意由業者取代政府而直接商談。大陸並認為未經協商而允許民眾來台後，若發生意外、欺騙、滯留不歸、脫隊等情事，不但大陸民眾沒有保障，台灣也難以獨自解決一切問題。因此若兩岸協商達成共識後，大陸還可以主動配合「過濾」來台旅客資格，並協助處理意外事件[8]。因此近年來發生多起「第二類」觀光客滯留不歸事件，大陸官方都將一切責任推給台灣，認為就是因為我方不願協商，而使人蛇集團有可趁之機。

肆、大陸未將台灣列為ADS

誠如第三章所述，根據大陸「中國公民出國旅遊管理辦法」第二條第一項指出「出國旅遊的目的地國家，由國務院旅遊行政部門會同國務院有關部門提出，報國務院批准後，由國務院旅遊行政部門公布」，因此大陸任何民眾不得任意到各國旅遊。而要成為大陸民眾可以前往旅遊的地方，首先必須成為「中國公民出境旅遊目的地」（ADS，即Approved Destination Status），但成為ADS的國家，僅表示

[8]　聯合報，2001年5月15日，第13版。

其可接受大陸公民入境旅遊之申請，卻不表示能夠入境，因為大陸還必須進一步評估，才會開放該國成為「自費組團出境旅遊目的地」。而當前即使大陸國家旅遊局已經公開宣布開放民眾赴台旅遊，業者也摩拳擦掌，但台灣仍不具前述兩種身份，因此就大陸的角度來說，其國民若前往台灣旅遊仍屬違法行為，回國後若被發現還會以「偷渡」論處。輕則承攬之旅行社負責人被撤換，重則會被撤銷執照而強迫關閉，例如二〇〇四年五月北京鑫海中國國際旅行社就被查到在星、馬、泰旅遊中夾雜台灣遊[9]。因此大陸業者與「第二類」來台大陸人士都極為低調，多是藉口耳相傳招募觀光客，不敢明目張膽的公開招攬；而這些來台旅遊的「第二類」觀光客，若是在台發生意外事件，對於台灣媒體的訪問也都是極盡低調與閃躲。

伍、大陸觀光客脫隊問題難以有效解決

由於我國對於第二類來台觀光客的身份查證不易，而審查時間又十分倉促，加上大陸偽造證件充斥，因此，許多人蛇集團藉此途徑將亟欲來台工作的大陸民眾輸進台灣，造成旅行團的脫隊情事時有所聞。當這些脫隊事件發生後，負責接待的台灣旅行社必須承擔一切責任，甚至必須接受暫停接待大陸旅行團的處罰，但事實上將一切責任歸咎於旅行社並不十分公平。由於目前開放大陸人士來台旅遊，均未經兩岸正式協商，雙方主管單位既無法聯繫而台灣又查證困難，因此若此一狀況無法改善，脫隊事件仍會不斷發生，而業者的經營意願勢必也會隨之降低。這對於原本希望藉由「第二類」大陸觀光客來提振台灣入境旅遊之規則，恐怕也就難以實現。

[9]　中國時報，2004 年 5 月 20 日，第 A13 版。

第二節　開放大陸民眾來台旅遊之未來發展

　　未來在開放大陸民眾來台旅遊方面，有兩個方向值得探討，一是全面開放「第一類」觀光客來台，另一則是兩岸直接通航，這些不但會影響台灣的旅遊產業，亦會直接衝擊兩岸關係。

壹、開放「第一類」大陸人士來台觀光

　　當前，開放「第二類」與「第三類」觀光客來台的效益有限，因此未來開放「第一類」民眾直接來台旅遊，似乎勢在必行，但開放之後也並非有百利而無一害，以下將分別從正負面的角度來進行評估探討。

一、對於台灣之正面效益

　　這主要包括了經濟與政治兩個層面的影響，分別敘述如下：

　　（一）為台灣輸入外匯

　　誠如本研究第二章所述，國家希望獲得外匯之目的是為了購買外國商品與勞務，因此，外匯成為國際支付能力與國家信用的保證，而當大陸觀光客入境台灣消費後，會直接有助於台灣的外匯收入。

　　（二）乘數效果有助於台灣經濟

　　根據台北市旅行商業同業公會的預估，若每一名大陸觀光客在台每天消費150元美金，每次觀光天數平均8天，以每年開放100萬人次來看，每一年至少可以創造約400億元新台幣的旅遊產值，若進一步每年開放250萬人次，則可創造出近1,000億元台幣的商機[10]；而根據陸委會的研究報告顯示，若每天開放1,000名大陸觀光客，估計每年可帶來約4.9億美元的旅遊收入[11]，而且其乘數效果還可以帶動交通、

[10]　中國時報，2004 年 1 月 5 日，第 B2 版。

[11]　中央社，陸委會：開放中國旅客 年觀光收入 5 億美元，請參考 http://tw.news.

食宿、購物、遊樂等產業的大幅成長。

（三）增加台灣民眾就業機會

誠如第二章所述，旅遊產業對於吸納剩餘勞動力有以下特點，第一，當地勞動力受青睞，許多旅遊區都在鄉村，業者也多會僱用當地民眾；第二，進入門檻甚低，工作並沒有學歷、年齡與性別的限制；第三，小額資本即可創業，旅遊景點的攤販或商家多數是小本經營；第四，民眾獲利快速，只要觀光客蒞臨就有生意可做，不似農業生產往往曠日廢時。因此，大陸觀光客來台將直接有助於台灣近年來居高不下的失業率，特別是對於中壯年人士的再就業、中南部民眾從農業轉向服務業、原住民的在鄉就業，而對於近年來蓬勃增加的觀光科系學生而言，更增加了未來出路。

（四）「全球化」下促使兩岸良性互動

透過大陸觀光客來台，可藉由其親身體驗來領略台灣的特殊文化，另一方面，大陸觀光客不但只感受台灣文化，自己本身也是文化的傳遞者，可使台灣民眾瞭解大陸民眾的思維。因此，大陸觀光客來台將可使兩岸民眾對於「異質文化」的理解與包容程度增加，透過實際「文化互動」來改變過去以來被誤導的不正確印象，若兩岸民眾都能更深入的認識對方，將使得彼此衝突與誤判的可能性降低。例如台灣近年來的許多宗教團體均致力於天然災害與意外事件之救助，其中尤其以佛教慈濟功德會最為世人所知，他們的服務足跡除了台灣本島外，更遍及全球與大陸，使得台灣社會充滿著溫暖與愛心，更洗滌了台灣民眾的人心，而有助於社會的和諧與穩定。然而大陸在改革開放迄今雖然經濟發展快速，民眾所得明顯提升，但人們充斥著弱肉強食的現實心態，對於社會上的弱勢族群冷漠以對，整個社會呈現自私自利而欠缺同理心、關懷心、憐憫心，因此當大陸觀光客來到台灣，也

yahoo.com/050731/43/24ijx.html。

能夠透過實際的參觀與接觸，瞭解台灣社會的溫情與愛心，而這正是當前大陸社會最缺乏的，中產階級最感嘆的，也是大陸遠不及於台灣的。又例如在台灣「捐血一袋、救人一命」的「無償捐血」觀念在民間團體的推動下早已深植人心，但在大陸卻是起步階段，「賣血」仍然隨處可見。因此，大陸官方近年來不斷強調要「建構和諧社會」，若只是透過政府的力量其效果勢必有限，唯有透過民間團體的社會力量那效果才是無遠弗屆，因此台灣不失為一個值得參考的借鏡。

（五）瞭解台灣民主而有助大陸「民主化」

台灣與大陸最大的差異，莫過於台灣所實施的民主政治，這對大陸民眾來說極具吸引力。若大陸民眾來台旅遊，除了可以深刻瞭解同為華人的台灣其民主社會的生活方式外，更可以使他們透過「政治社會化」的過程實地體會台灣民主、自由、法治的意涵，進而有助於推動大陸民主化的發展。

（六）增加來台旅遊投資

開放大陸人士來台旅遊的商機，不僅是旅行業者看好，舉凡交通、飯店、餐飲、度假遊憩區、購物百貨業、零售業也都寄予厚望，由於大陸人士對於日月潭最為熟悉，因此針對這股商機所帶動的相關產業，台灣股票市場還以「日月潭概念股」來代表相關產業之股票。根據《遠見雜誌》的調查，為因應大陸人士來台旅遊的商機，二〇〇五年全台正在興建或籌建中的飯店就達46家，其中36家是國際觀光飯店，包括六福開發、劍湖山、美麗華、遠雄、鄉林、晶華與國寶等集團，都有擴建飯店或遊樂區的計畫[12]。由此可見，由於開放大陸人士來台旅遊的商機無限，因此可以刺激國內的相關投資，增加旅遊產業的活力。

[12] 中廣新聞網，看好大陸人士來台觀光，炒熱「日月潭概念股」，請參考 http://tw.news.yahoo.com/050729/4/24aje.html。

在上述針對開放「第一類」大陸觀光客來台後，對於我國的六點正面效益中，本研究認為以第六點「增加旅遊投資」，對於台灣未來旅遊產業發展的影響最為深遠，因此特別針對此一開放政策，對於旅遊相關企業投資策略之影響進行深入探討。

基本上，過去之企業管理多著眼在企業內部的議題，例如生產、行銷、人力資源、研究發展、財務等管理，但二次大戰之後隨著全球化與跨國企業的發展，企業與政府政策、法令規章、國際政經情勢的關連性日益提升，使得企業管理的探討領域也從企業內部的微觀角度走向較高層次的宏觀角度。一九七九年史太納（George A. Steiner）提出了 WOTS-UP 模型，這也就是日後被策略管理（strategy management）學界所普遍使用之SWOT 分析[13]，其認為企業在進行決策時必須考慮四個要素，分別是企業內部的「優勢」（Strengths）和「劣勢」（Weaknesses），以及企業外在環境的「機會」（Opportunities）與「威脅」（Threats）。其中的「機會」和「威脅」分析是著重企業所處外在環境的變化，以掌握未來情勢與對於企業的可能影響，通常是指企業無法控制的外部因素，包括政治、經濟、法律、社會、文化、科技和人口環境等，而在威脅方面則是指其他競爭者的競逐，維瑞齊（Heinz Weihrich）則進一步發展出「SWOT矩陣」[14]，這成為日後策略管理研究中相當重要的分析架構。

而在企業有關投資的策略管理上，如圖7-1所示，海與莫理斯認為企業在進行投資策略之決策前，都會徹底考量產業的發展環境、政府政策與供需等投資條件。就產業環境而言，主要在探究這個國家是否具有發展該項產業的主客觀條件；而在需求條件方面，則在分析該

[13]　George A. Steiner,Strategic Planning (London: Collier Macmillan Publishers, 1979), p.22.

[14]　Heinz Weihrich ,"The SWOT Matrix –A Tool for Situational Analysis", Long Range Planning,vol.2-5(1982),p.60.

企業在某一特定產業市場中所面臨的價格、數量與交易機會；供給條件方面，則是分析投資該產業在資本、勞動、原料與資金的成本；而政策條件，則在分析政府是否有相關的優惠、輔導與配套措施，當上述四個條件完成初步分析才會進入企業決策的框架中。首先，企業會根據前述的四個條件以理性選擇的方式作出初步預測，這些預測將會產生包括供給、需求與風險的三大訊息，而這三大訊息會成為決策時的重要數據，最後達成具體之決策而產生投資的實際支出[15]。

圖7-1　企業投資策略之決策過程圖

資料來源：Donald A.Hay and Derek J.Morris,Industrial Economics and Organization (New York: Oxford University Press,1991), p.434.

[15] Donald A.Hay and Derek J.Morris ,Industrial Economics and Organization(New York: Oxford University Press,1991),p.434.

　　而如圖7-2所示，行銷學巨擘西北大學教授卡特勒（Philip Kotler）等也認為企業投資攸關企業的發展政策、產品開發政策與市場開發政策，因此在進行投資決策時必然會謹慎而行，其理性選擇的主要考慮因素中包括了國家的產業政策、投資政策與貿易政策[16]。

圖7-2　積聚國家財富階段政府與企業關係圖

資料來源：Philip Kotler , Somkid Jatusripitak and Suvit Maesincee, The Marketing of Nations (New York:The Free Press,1997),p.30.

　　因此，我國若開放「第一類」大陸觀光客來台，根據上述理論的觀點，這項國家產業政策勢必增加對於台灣旅遊相關行業的需求，提升台灣旅遊產業環境的競爭條件，加上政府相關的優惠與鼓勵政策，則國內外企業投資台灣旅遊產業的意願勢必提高，進而直接影響相關企業之發展政策、產品開發政策與市場開發政策。

　　此外，卡特勒等強調企業投資策略通常與兩個條件產生密切關

[16]　Philip Kotler , Somkid Jatusripitak and Suvit Maesincee, The Marketing of Nations (New York:The Free Press,1997),p.30.

連，一是該產業的吸引力，另一則是國家的競爭力，依據兩個條件的強弱程度如圖7-3所示共可以產生四種不同的企業投資模式[17]：

　　1、滲透性投資（investing to penetrate）

　　該項投資的環境狀況是產業吸引力高且國家競爭力強時，通常發生在一個產業的發展初期或成長階段。

　　2、重建投資（investing to rebuild）

　　該項投資的環境狀況是產業吸引力高但國家競爭力弱，通常是這一個產業的過去發展具有相當輝煌的成果。

　　3、選擇性投資（selective investment）

　　該項投資的環境狀況是產業吸引力與國家競爭力均居中，因此必須加強競爭力較弱但收益大於成本的投資，並減少或取消缺乏吸引力之投資。

　　4、縮減性投資（reduced investment）

　　該項投資的環境狀況是產業吸引力低而國家競爭力弱，此時對於發展潛力每況愈下的產業通常是要減少投資，或者以選擇性投資的方式支持可能實現高獲利的附屬產業。

[17]　Philip Kotler , Somkid Jatusripitak and Suvit Maesincee, The Marketing of Nations, pp.221-224.

投資策略

圖7-3　投資種類分析圖

資料來源：Philip Kotler,Somkid Jatusripitak and Suvit Maesincee, The Marketing of Nations,p.222.

　　最佳的投資方式當屬滲透性投資，而強大的國家競爭力與旅遊產業吸引力才能引導業者以滲透方式大舉投資，增加該國旅遊產業內部的競爭程度，使得旅遊業的整體競爭優勢提升，進而吸引更多的投資，形成一種「良性循環」的發展模式。相對的則是惡性循環的模式，當總體的國家競爭力大幅下滑，旅遊產業的投資吸引力有限，則只能淪為選擇性投資、甚至是縮減性投資，如此旅遊產業的競爭優勢不復再見。因此，若開放「第一類」大陸人士來台旅遊，則台灣旅遊產業的吸引力勢必大幅增加，若我國國家競爭力也能同步提升，必能增加企業對於台灣旅遊產業的投資，甚至是滲透性投資，則對於我國旅遊產業將產生正面意義。

　　誠如上述，企業投資所產生之影響不僅是該企業的獲利程度，從宏觀的角度來看其對於一個產業的發展，更扮演著舉足輕重的角色，

包括策略管理大師哈佛大學教授波特（Michel E. Porter）與卡特勒都強調「投資」對於國家產業發展的重要性，特別是對於開發中國家而言。

但過去的產業發展條件理論，多藉由比較利益（comparative advantage）法則來進行分析，例如哈克斯（Eli F.Heckscher）與歐林（Bertil Ohlin）就認為每個國家在與其他國家相較後，會根據自己在生產要素上的優勢而去發展成功機會較大的產業，但愈來愈多實例證明此說的瑕疵，因為這種研究法則是完全靜態的。因此史考特（Bruce R.Scott）發展出了「比較利益的動態理論」，他曾經比較日本、台灣等開發中國家在產業發展上的差異，這些國家在二次大戰後，產業發展之所以突飛猛進，在於能夠突破靜態比較利益的觀點，而從「創新、外銷、增加生產規模」等方式來著手[18]。

波特一方面認同史考特的動態觀點，認為單純的以生產要素作為分析依據，已難以解釋多元的產業發展態勢，而必須改採以國家為基礎的競爭優勢理論。在「動態與不斷發展中的競爭」前提下，波特提出了國家產業「鑽石體系」（diamond）理論，如圖7-4所示，一個國家的產業的發展牽涉下列六大因素；另一方面，波特也贊同史考特的「創新」觀點，因此鑽石體系最重要的核心概念就是「創新」（innovation）與「投資」（investment），因為其可以提高產業的變革速度[19]。

[18] 請參考 Robert Dorfman,Paul A.Samuelson and Robert M. Solow , Linear Programming and Economic Analysis(New York: McGraw-Hill,1958),pp.31-32. 楊沐，產業政策研究（上海：三聯書店，1989年），頁166-167。George J. Stigler, "A Theory of Oligopoly", Journal of Political Economy,vol. 72(1964),pp.44-61.

[19] Michel E. Porter, The Competitive Advantage of Nations(New York:The Free Press,1990),pp.173-174.

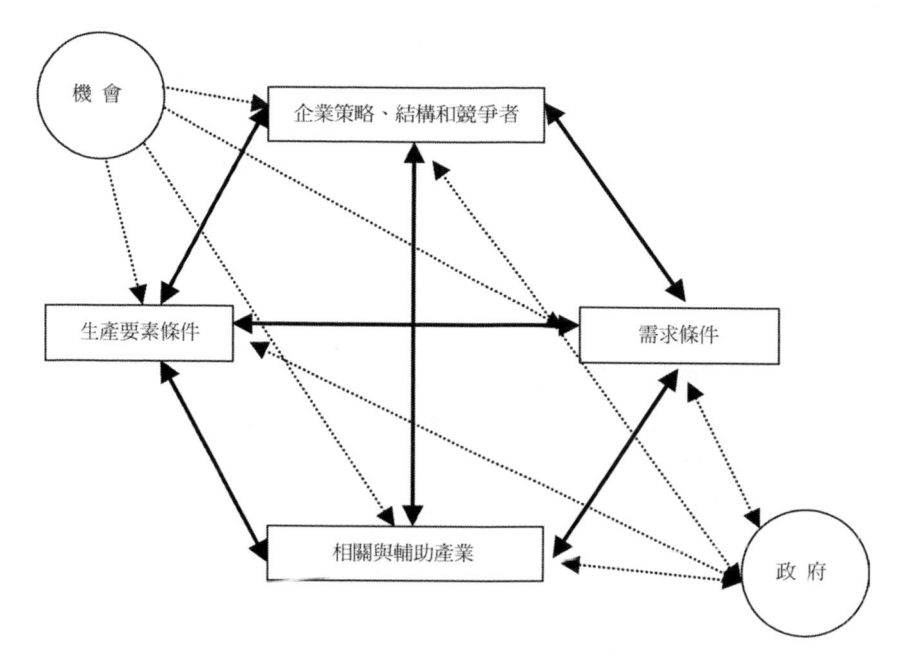

圖7-4　波特的產業國際競爭力「菱形圖」

資料來源：Michel E. Porter , The Competitive Advantage of Nations
(New York:The Free Press,1990),p.127.

　　基本上，波特的創新概念與熊彼德（Joseph.A.Schumpeter）的觀點非常接近，熊彼德特別重視「創新出現」（innovations appear）與「創新週期」（innovation cycles）[20]，他認為產品創新必須仰賴於投資（investment）、發明（invention）、企業家職能（entrepreneurship）與開發（development）[21]，因此，不論波特的鑽石體系理論或是熊彼德

[20] 轉引自 Claes Brundenius, "How Painful is the Transition? Reflections on Patterns of Economic Growth, Long Waves and the ICT Revolution", in Mats Lundahl and Benno J.Ndulu (eds.),New Directions in Development Economics(London:Routledge,1996),p.115.

[21] 轉引自 Kenneth W.Clarkson and Roger L. Miller, Industrial Organization: Theory, Evidence and Public Policy (New York:McGraw-Hill Book Company,1982),p.392.

的創新理論，「投資」都是「創新」不可或缺的要素。

如圖7-4所示，波特明確指出政府在產業發展中的重要角色，就是刺激產業競爭來發展創新的角色[22]，因此如何引導新企業加入市場競爭就相當重要。其中，外資進入對於本國產業的競爭效果會比本國投資更顯著，因為所帶來新的觀念與技術將使本國企業感到威脅，進而形成競爭的態勢；而卡特勒等也認為外資進入會帶來先進的管理技術與創新資訊，可提高本土企業的國際競爭力[23]。因此，當政府開放「第一類」大陸人士來台旅遊，也將刺激外資進入台灣旅遊市場的意願，而當外資投入台灣旅遊相關產業後，將促使台灣的旅遊企業加快進行轉型與國際化，體質不佳的企業雖然可能遭致淘汰，但長期來說將使得台灣的旅遊產業更具有全球的競爭優勢。

誠如波特所言，政府的角色應該是要去積極引導新企業進入市場來參與競爭，因此，政府必須建立良好的投資環境，以成為新企業進入的平台[24]。基本上，一個國家若旅遊產業具有發展潛力，才能引導業者大舉投資，進而增加該國旅遊產業內部的競爭程度，使得旅遊業的整體優勢提升，而能吸引更多的投資，形成一種「良性循環」的發展模式。此一看法與第二章「混合經濟」的論點不謀而合，本研究認為這也正是我國政府開放「第一類」大陸民眾來台旅遊，最重要而影響層面最大之政策效益。

二、對於台灣之負面影響

全面開放大陸人士來台旅遊，對於台灣而言的負面影響主要是政治與社會層面，以及台灣旅遊產業的發展方面。

[22] Michel E. Porter, The Competitive Advantage of Nations,p.70.

[23] Philip Kotler , Somkid Jatusripitak and Suvit Maesincee, The Marketing of Nations, p.48.

[24] Michel E. Porter, The Competitive Advantage of Nation,pp.681-682.

（一）政治、社會影響方面

對於政治與社會的影響方面，包括對台統戰、國家安全、團員脫隊、文化衝突等問題，其中尤其以對台統戰問題最為重要。

1、大陸對台統戰之「政治社會化」問題

從二〇〇二年我國開放大陸民眾來台旅遊後，大陸當局均採取一貫之「冷處理」態度。然而，二〇〇五年四月下旬中國國民黨主席連戰先生訪問大陸後，北京當局隨即宣布開放民眾來台旅遊之利多政策，其政策開放背後之政治動機甚為明顯，主要原因仍在於希望透過此一方式對於台灣民眾達到「政治社會化」的效果，套用中共的慣用字彙就是所謂「統戰」。

統戰是「統一戰線」的簡稱，根據中共的說法是強調不同階級、階層、集團與黨派，為實現共同目標，在共同利益的基礎上結合成聯盟。從中共成立時最初的「工農民主統一戰線」，後來的「抗日民族統一戰線」，建政時的「人民民主統一戰線」，以及改革開放後的「愛國統一戰線」，以致於九〇年代開始之「反台獨統一戰線」，雖然欲結合與打擊的對象不同，但卻始終如毛澤東在一九三九年時所言，將「統戰」與「武裝鬥爭」、「黨的建設」合稱為所謂「三大法寶」[25]。統戰的具體方法首先是要「區分矛盾」，將與中共不同之階級、階層、集團與黨派區分為「敵我矛盾」與「人民內部矛盾」兩大類型，敵我矛盾是指「人民」與「人民敵人」間，因根本利益衝突而產生的矛盾，是一種「對抗性的矛盾」，必須進行「你死我活」的零合鬥爭[26]；而人民內部矛盾則是指不涉及「人民」與「人民敵人」間因根本利益衝突所產生的「非對抗性矛盾」，可以藉由統戰方式來加以解決。其次是

[25] 景杉主編，中國共產黨大辭典（北京：中國國際廣播出版社，1991 年），頁130。

[26] 毛澤東，「關於正確處理人民內部矛盾的問題」，毛澤東選集第五卷（上海：人民出版社，1977 年），頁 363-366。

採取「既聯合又鬥爭」之「和戰兩手」策略，強調「結合次要敵人，打擊主要敵人」，也就是所謂的「聯左、拉中、打右」，透過「組織工作、宣傳工作、秘密工作」達到「利用矛盾、爭取多數、反對少數、各個擊破」的效果。至於在態度方面，則是強調「有理、有利、有節」與「堅定性與靈活性的統一」原則。因此，統戰中所強調的組織工作、宣傳工作、秘密工作，與人際影響、政治傳播等政治社會化途徑相當接近，其目的也都是希望藉此達到影響個人之政治態度、信仰與情感的效果，故統戰也可視為政治社會化的模式之一。在此前提下，中國大陸一改過去冷處理態度轉而開放觀光客赴台，其統戰意義如下：

（1）胡錦濤對台採靈活主動策略

當胡錦濤於二○○四年中共十六屆四中全會成為中央軍委主席後，正式成為掌握黨、政、軍大權的第四代領導人，也開始完全主導對台事務，就在二○○四年九月於北京舉行的「中國和平統一促進會」第七屆理事會上，中共中央對台工作領導小組副組長、全國政協主席賈慶林在致詞中，首次把胡錦濤關於對台工作的四點意見，並列於鄧小平「和平統一，一國兩制」和「江八點」之後，顯示「胡四點」已成為中共對台政策的新基調。「胡四點」是二○○二年三月十一日，胡錦濤於十屆人大一次會議台灣團分組會上所提出之「關於對台工作的四點意見」，分別是：要始終堅持「一個中國」原則；要大力促進兩岸的經濟文化交流；要深入貫徹「寄希望於台灣人民」的方針；要團結兩岸同胞共同推進中華民族的復興。對於其中的「寄希望於台灣人民」，胡錦濤在會中又提出了所謂「三個凡是」：「凡是有利於台灣同胞的事，凡是有利於祖國統一的事，凡是有利於中華民族偉大復興的事，應該積極去做，把它做好」，強調「中國是兩岸同胞的中國，是我們的共同家園」、「兩岸合則兩利、通則雙贏，分則兩害」[27]。二

[27] 中央社，胡四點並列江八點中共對台新基調，請參考
http://tw.news.yahoo.com/040928/45/10qa3.html。

〇〇五年三月四日胡錦濤於全國人大十屆三次會議召開前一天，又發表對台四點「絕不」談話：「堅持一中原則絕不動搖，爭取和平統一努力絕不放棄，貫徹寄希望於台灣人民方針絕不改變，反台獨分裂活動絕不妥協」。這些說法與鄧小平「和平統一，一國兩制」基本方針、江澤民於一九九五年提出的「對台八項主張」相較，最大差異點是將「台灣執政當局」與「台灣人民」予以分開處理，對於台灣民眾與大陸的矛盾定位為「人民內部矛盾」而非「敵我矛盾」。另一方面，在態度方面更為細膩懷柔而採感性訴求，強調必須兼顧台灣民眾的感受，這也與江澤民時期對台採取「文攻武嚇」，透過強硬談話與飛彈試射造成台灣民眾極度反感形成強烈對比。因此對於台灣民眾特別是南部民眾改採拉攏策略，以爭取民心為主軸，觀光客若輸入台灣，有助於台灣經濟，這將形成「由下而上」的統戰效果。

　　此外，胡錦濤一方面於二〇〇五年三月藉由全國人大十屆三次會議通過「反分裂國家法」，隨即又在同年四月透過台灣在野黨釋出開放觀光客來台之善意，將原本對此議題的「冷處理」迅速轉變為「熱處理」。充分顯示在胡錦濤對台之「立場堅定、作法彈性」與「軟硬兼施、外壓內拉」策略下，對台工作更趨於細膩靈活與主動出擊，並更能掌握台灣內部之政治生態與輿情反應，這也與江澤民時期對台工作的僵化保守、進退失據、誤判情勢與難有突破形成明顯對比。

　　（2）藉「旅遊經援」將旅遊外交轉為旅遊統戰

　　中國大陸憑藉快速增加的出境觀光客與驚人的消費力，誠如第二、四章所述透過「旅遊經援」模式已經成為其外交工作上的重要籌碼，而中共當局也進一步將「旅遊外交」轉變為對台工作之「旅遊統戰」。當二〇〇五年五月二十日正逢陳水扁總統就職滿一週年之際，由中共國家旅遊局正式宣布開放民眾赴台旅遊，除了時間上的巧合凸顯大陸的統戰意圖外，也顯示大陸已經正式將出境旅遊列為其對台統戰的重要項目，北京已瞭解到若大陸觀光客來台，除可有效提升台灣經濟外，亦可使台灣對於大陸的經濟依賴更為密切，這將有助於其對

台統戰。

香港是一個明顯而具體的旅遊統戰案例,過去長久以來香港居於全球旅遊產業的龍頭地位,旅遊業一直是香港的經濟支柱,是香港賺取外匯最多的產業之一。主要原因是其位居國際航線的要衝,並且是進入大陸的門戶,更是中西文化的交集點;另一方面,在低關稅的政策與名牌商品聚集下被譽為「購物天堂」,加上服務業的發達與完備,自然成為全球旅遊的中心。一九九六年時因為適逢主權移交,因此大批記者與觀光客前來共同見證此一歷史轉折,但從一九九七年開始,由於亞洲金融風暴、香港經濟衰退與政治出現危機,加上大陸入境旅遊快速發展而與香港旅遊資源重疊,種種利空因素如表7-1所示使得入境觀光客人數明顯下降,甚至出現了「邊陲化」的危機。

北京當局為了振興香港旅遊業以挽回港人對於「一國兩制」之信心,首先於二〇〇一年十月十日放寬大陸觀光客可以自由提前離境返回大陸,過去因為「團進團出」方式,使得大陸觀光客必須依據旅行團1至14天的行程進出,若要提早返回則需辦理提前手續,而如今則增加了彈性與便利性[28];此外經廣東、香港兩地政府於同年七月召開之「粵港合作聯席會議第四次會議」中達成協議,並經中共國務院批准,深圳羅湖、皇崗口岸從十二月一日起延長通關時間,其中羅湖延長到晚間12點,皇崗則改為早晨6點半至晚間12點[29]。這些措施使得赴港大陸民眾人數大幅增加,當二〇〇一年全球旅遊產業因為美國「九一一事件」而趨緩之際,當各國觀光客赴港人數明顯減少時,例如中美洲赴港觀光客與二〇〇〇年相較就下降了2.9%,美國更下降了3.1%[30],但如表7-1所示,前往香港觀光客總數反而有12.12%的增長,

28 中國時報,2001 年 10 月 4 日,第 11 版。

29 國家旅遊局,皇崗為亞洲最大客貨口岸,請參考
 http://www.cnta.com/ss/wz_view.asp?id=2188。

30 聯合報,2002 年 1 月 28 日,第 13 版。

並且超過1,000萬人次的大關。

　　然而北京當局刺激香港旅遊業的政策並未因而停止，從二○○二年一月開始，將「香港遊」每日1,500名的配額制度完全取消[31]，使得大陸民眾更無限制的進入香港。另一方面，中共國務院港澳事務辦公室從二○○二年一月一日放寬「香港遊」的香港地區接待旅行社之標準；而承辦「香港遊」的大陸旅行社也由4家增加為67家，如此打破了過去壟斷的狀況，消費者可以擁有更多的選擇，價格也因為旅行社的競爭而降低。果然該年如表7-1所示，入境香港的總體人數與大陸觀光客人數雙雙大幅成長。

　　二○○三年六月北京與香港簽訂定了「內地與香港關於建立更緊密經貿關係的安排」協議後，正式開放北京、上海與廣州等地區民眾赴港「自由行」（或稱為「個人遊」）而不必「團進團出」。使得當年雖然遭逢SARS疫情，造成各國觀光客赴港裹足不前，但大陸觀光客前往香港卻是不減反增，而且佔來港觀光客總數之比例也首次突破50％，顯示香港對於大陸客源的依賴程度大幅增加。開放自由行後，對於香港總體經濟之助益甚為明顯，使得香港民眾信心倍增，經濟也快速復甦。北京當局之目的從政治角度來看，當然是為了拉拔支持度低迷之董建華政權；另一方面，由於九七年之後台灣官方一直將香港經濟的衰退歸咎於一國兩制，並以此教育民眾必須拒絕一國兩制，因此北京也希望藉此讓台灣民眾瞭解與其合作的好處。

表7-1　大陸民眾赴香港旅遊人數統計表　　　單位：萬人次

年度	到港觀光客總人數	成長率	到港大陸觀光客人數	成長率	大陸觀光客佔來港總數比例
一九九七	700	-14.12	52	-12.63	7.43
一九九八	694	-0.86	81	55.77	11.67

[31]　經濟日報，2001年10月11日，第11版。

一九九九	744	7.2	164	102.47	22.04
二〇〇〇	916	23.12	227	38.41	24.78
二〇〇一	1,027	12.12	300	32.16	29.21
二〇〇二	1,656	61.25	682	127.33	41.18
二〇〇三	1,553	-6.22	846	24.05	54.48
二〇〇四	2,181	40.44	1,225	44.8	56.17

資料來源：張廣瑞、魏小安、劉德謙主編，二〇〇三－二〇〇五年中國旅遊發展分析與預測（北京：社會科學文獻出版社，2005年），頁75。

　　二〇〇四年觀光客為香港帶來約118億美元之旅遊收益，佔香港GDP的12.4％，也為香港創造近16,500個就業機會[32]；在入境的1,200餘萬人次的大陸觀光客中，以「個人遊」訪港的大陸居民就有420餘萬人次，為香港帶來約65億港元（約500多億新台幣）的額外旅遊收益[33]。根據世界旅遊組織的統計，香港在全球入境旅遊人數的排名由原本的10名以外，於二〇〇四年一躍成為第6名。這也使得香港的經濟成長率於二〇〇五年高達6.8％，一掃九七年回歸後經濟的低迷不振。根據美國《新聞週刊》的報導，大陸觀光客在香港除了購物能力奇佳外，其絕大多數是以現金來進行交易，因此廣受商家歡迎[34]。而二〇〇五年九月十二日所落成的香港迪士尼樂園，其主要客源也是針對大陸觀光客，因此隨著未來開放赴港自由行的大陸城市逐漸增加，對於日後香港的經濟與就業發展勢必助益更多。

　　事實上近年來中國大陸民眾藉由參訪或旅遊入台，其消費能力已讓台灣民眾吃驚，例如台灣收費昂貴的六星級飯店「日月潭涵碧樓」，

[32] 中央社，中國擬開放泛珠三角9省民眾赴金馬旅遊，請參考http://tw.news.yahoo.com/050630/43/20fgu.html。吳昭怡，「拼觀光，台灣急需加把勁」，天下（台北），第330期，2005年9月，頁158-164。

[33] 中央社，成都濟南瀋陽大連居民下月可到香港個人遊，請參考http://tw.news.yahoo.com/051012/43/2ek2c.html。

[34] 中國時報，2001年12月4日，第11版。

目前大陸人士約已佔其住房率的一成；而就餐飲方面來說，日月潭著名的「明湖老餐廳」、「邵族文化村」大陸人士更成為重要客群，約佔其營業額之五至七成，而且消費能力比台灣旅客高出甚多[35]。因此，當地民眾對於大陸人士大多採歡迎的態度，無形中也會改變他們對於中國大陸甚至是中共政權的印象。

基本上，大陸對台工作相關單位非常瞭解其觀光客若入台，必然對台灣經濟產生直接幫助，特別是中南部近年來由於經濟不景氣造成失業率偏高，而其中多數是支持民進黨的選民，甚至是支持台灣獨立的基本教義派。他們對於中國大陸與中共政權極度厭惡，排斥前往大陸旅遊與接觸有關大陸之相關資訊，也因此造成對於大陸的認知不但欠缺而且與事實有所差距，例如仍然認為大陸經濟落後而人民生活困苦，這種對於大陸不斷加深的敵視態度形成一種惡性循環，也成為大陸對台工作最難著力與突破的盲點。因此，大陸此次赴台旅遊開放政策的改變有以下意涵：

(1) 將原本台灣中南部支持民進黨與台獨之民眾，從敵我矛盾轉變為人民內部矛盾，當前大陸新時期「反台獨統一戰線」的主要對象就是台灣民眾，方法上是「廣交朋友」，此一開放措施可達到相關效果。

(2) 既然無法將台灣中南部民眾「引出來」的前往大陸旅遊，就主動積極的讓大陸觀光客「走進去」，透過此一模式可以使中南部民眾對於大陸的觀念改觀。

(3) 過去大陸之所以對於台灣之開放作為冷處理，最重要的考量就是擔心若對台輸出觀光客後，將使台灣經濟如香港般的恢復榮景，這無異替陳水扁總統製造政績。但誠如前述，胡錦濤目前之對台政策是將「台灣執政當局」與「台灣人民」予以分開處理，使得

[35]　中國時報，2003 年 12 月 8 日，第 B2 版。

此一顧慮雖不至完全消失，但重要性已有所降低，而在決策過程中亦非首要考慮因素。

(4) 大陸更懂得利用自己的優勢來投入對台工作，其中特別是經濟發展上的優勢。大陸充分瞭解到其觀光客來台將對台灣經濟產生直接幫助，因此姿態日高，在「立場堅定、作法彈性」與「軟硬兼施、外壓內拉」的策略下，過去是大陸主動希望台灣開放而台灣相應不理，目前則是台灣的態度較為積極，但大陸並不急迫，並試圖藉由台灣民間的力量對我政府施壓。

(5) 大陸更知道利用其出境旅遊的優勢來介入台灣內部的政治運作，誠如第六章所述，根據「大陸地區人民來台從事觀光活動許可辦法」的規定，政府將許多對於業者之管理工作委託由「中華民國旅行業公會全聯會」，包括分配來台大陸觀光客之數額與餘額、訂定分配方式要點、受理大陸觀光客申請核章、轉發大陸觀光客團體名冊與業者保障金制度之管理等，因此「中華民國旅行業公會全聯會」在政府的授權下已經具有相當之行政裁量權，另一方面也擁有豐富之兩岸旅遊交流實務經驗。二○○五年五月大陸國家旅遊局宣布開放大陸民眾前來台灣旅遊，並希望依照同年春節期間包機的形式進行協商，由大陸的「中國旅遊協會」出面與台灣之民間機構進行談判。由於事涉公權力，陸委會主委吳釗燮與交通部長林凌三原本堅持必須由官方進行協商，但為大陸所拒絕，因此陸委會於七月二十八日遂宣布由「中華民國旅行業公會全聯會」代表政府前往大陸商談[36]。大陸國家旅遊局原本歡迎但之後卻採取「冷處理」之態度，反對與「中華民國旅行業公會全聯會」進行聯繫，一方面是該會有「中華民國」之名稱，此與大陸「一個中國」的政治立場相違，雖然該會一再聲稱其多年來在大陸活動均以「台灣旅行商業同業公會全聯會」或「旅行商業同業

36 聯合新聞網，全聯會與大陸旅遊業「很熟悉」，請參考 http://tw.news.yahoo.com/050729/15/248th.html。

公會全聯會」之名義，但不為大陸所接受，這也造成兩岸原本已敲定於八月二十七日在澳門舉行之第一回合正式談判無疾而終[37]。另一方面，是「中華民國旅行業公會全聯會」為我國政府所授權與指定，而大陸要自己選擇台灣之對口單位，這使得由前交通部觀光局局長張學勞所領導之「台灣觀光協會」雀屏中選。因此，當二〇〇五年十月二十八日大陸國家旅遊局局長邵琪偉前來台灣參訪考察時，完全是由「台灣觀光協會」來全程接待。這顯示大陸已經開始藉由其出境旅遊優勢來介入台灣內部之政治運作，甚至直接進行主導與干預。事實上當二〇〇五年四、五月間，在野政黨主席訪問大陸後，宣布開放台灣水果進入大陸，行政院農業委員會便委託「中華民國對外貿易發展協會」代表政府參與談判，但為大陸所拒絕，其原因一方面也是因為「外貿協會」有「中華民國」之國號，加上「對外貿易」四字有「國與國」關係的意涵；另一方面也是因為「外貿協會」為我政府所授權指派，而大陸希望能夠主導，因此指名「台灣省農會」為對口單位。所以此一利用台灣內部不同黨派、團體之矛盾，而對於台灣製造分化對立之操作手法，似乎已經成為當前大陸對台統戰工作的重要模式。

　　2、影響我國之國家安全問題

　　大陸觀光客若來台後，是否會從事與其身份不相符的工作值得關注，這包括藉由觀光名義刺探軍情、蒐集情報、吸收在台情報人員、傳遞情資等，這種藉由合法方式入境而從事非法活動之模式，將造成我國國家安全的隱憂。另一方面，在全球化的發展下，有關疾病傳播的「環境安全」，成為「新國家安全觀」中不可或缺的一環。大陸近年來傳染疾病不斷發生，舉凡SARS、禽流感、肺結核等，因此當大陸觀光客來台後，是否會帶來這些疾病，也必須加以正視。

[37]　聯合報，2005 年 7 月 30 日，第 A13 版。

3、大陸觀光客脫隊與社會問題

　　脫隊與滯留仍是重要問題，相較於其他國家與地區，大陸民眾與台灣民眾同文同種，沒有語言與溝通的問題，加上外型不易辨認，因此成為脫隊與滯留最容易之地區。但此一影響除了包括國家安全層面外，也包含社會層面，舉凡非法工作、色情、犯罪、幫派、要求政治庇護等，均對於台灣社會的穩定造成影響。例如香港近年來在大幅開放大陸觀光客進入後，雖然對於香港經濟產生正面幫助，不過伴隨而來的卻也有非法勞工、非法賣淫、大陸孕婦到港生產等異常現象。而澳門政府於二〇〇五年所公布之上半年整體犯罪統計數字中也顯示，比前一年同期上升10.8％而達到5,139宗。澳門保安司司長張國華認為，大陸民眾前來澳門犯罪之數字增加，與開放「自由行」有關，尤以逾期逗留者最為嚴重，其中「被遣返大陸之逾期逗留者（不包括個人遊）」比前一年同期上升11.2％，達2,750人次；而「被遣返大陸之逾期逗留者（個人遊）」則上升高達2.3倍，達1,007人次[38]。二〇〇五年日本駐北京大使館公使井出敬二也公開表示，日本的外國人犯罪案件持續增加，對日本社會構成威脅，而其中有一半以上是大陸人犯罪，二〇〇四年時大陸人在日本犯法遭拘留人數達到4,283人[39]，其中也不乏前來日本旅遊之觀光客，特別是非法滯留者。

4、兩岸間之文化衝突問題

　　誠如第三章所述，大陸觀光客在許多國家不斷發生缺乏公德心、衛生習慣不佳、大聲喧嘩、爭先恐後、恣意抽煙、胡亂殺價、潑辣不講理等情況，已經造成當地民眾的反感與衝突。例如近年來由於大陸觀光客在國外飯店之餐廳或電梯等場合大聲喧嘩的情況嚴重，引來其他客人的投訴不斷，造成許多飯店的重大損失，使得國外一些高檔飯

[38]　中央社，開放大陸客自由行澳門上半年犯罪增多，請參考
　　http://tw.news.yahoo.com/050804/43/251fz.html。
[39]　中央社，日本對中國旅遊團全面開放但簽證門檻提高，請參考
　　http://tw.news.yahoo.com/050717/43/22p5f.html。

店把大陸團隊列入不受歡迎的遊客;或者目前相當多的歐洲飯店專門在會議室等場所,闢出專區來提供大陸團隊用餐,以免影響其他消費者。又例如二〇〇五年七月時,馬來西亞雲頂高原一家飯店內,344名大陸與香港遊客在用早餐時,發現餐券上被酒店員工畫上「豬頭」圖案以作為用餐與否的識別,因認為受到侮辱而群情譁然,於是群集抗議並要求道歉,期間甚至高唱「義勇軍進行曲」等愛國歌曲,並發生多起與飯店警衛的肢體衝突,最後在大陸駐馬國大使館交涉下,這起風波才得以平息;此一事件的背後原因,恐怕仍是大陸觀光客的諸多不文明現象所造成,另一方面大陸觀光客動輒展現「群眾路線」與「民族主義」,也讓其他國家民眾大開眼界,因此這種文化衝突在台灣開放大陸觀光客來台後亦有可能發生。

過去來台之大陸參訪團,其成員多半受過高等教育,甚至曾經出國留學,居於社會中產階級以上之地位,素質相當整齊,因此與本地民眾產生文化衝突的情況較少聽聞。然而若全面開放大陸民眾來台旅遊後,其成員素質必然參差不齊,與本地民眾產生文化上的摩擦恐會增加,反而與當初希望藉由旅遊交流增進兩岸民眾和諧相處之期待有所差距。

(二)台灣旅遊產業方面

全面開放大陸「第一類」民眾來台灣旅遊,對於台灣旅遊產業的負面影響包括:台灣旅遊資源與服務不佳反成負面宣傳、景點遊憩承載量之負荷更為沈重、大陸一條龍經營模式與中資入台、觀光收益呈現不平衡發展、國際化發展受限、低價策略殺雞取卵等。

1、旅遊資源與服務不佳反成負面宣傳

許多來過台灣參訪或旅遊之大陸民眾都有一種感覺,就是「不到台灣終身遺憾,到了台灣遺憾終身」,由於沒來台灣之前的期待太高,到了台灣之後才發現實際情況並非如此,因而產生相當大的落差感。這尤其以日月潭、阿里山最具代表,這兩個景點對於大陸民眾而言可

說是耳熟能詳，因此花費鉅資來到台灣後必然要前往造訪，但當他們到達日月潭後卻往往發現不如預期中廣闊，而阿里山更難與大陸的大山大水相較，加上這些觀光景點攤販林立而缺乏規劃管理，因此失望之情溢於言表；而許多大陸觀光客好不容易來到阿里山與日月潭總希望住上一宿，卻因為當地飯店數量不足而難以實現。以日月潭為例，目前周邊旅館所能提供的住宿量僅約3,000人，未來勢必供不應求。而根據交通部觀光局的研究結果顯示，若以初期每天開放1,000名大陸觀光客來台計算，包括旅行業、旅館業、導遊人員、遊覽車、國際航線機位等一般情況尚稱足夠，總計一年100萬人次將是我國市場之上限[40]；不過在都會區、日月潭與阿里山等主要觀光景點，及適逢假期與國內旅遊旺季時，則會出現住宿設施不足的問題。因此若全面開放「第一類」大陸觀光客來台，勢必造成此一短缺情況更為嚴重。

另一方面，近來「第二類」大陸觀光客來台，多數是透過台灣的旅行社和泰國、新加坡的旅行社合作，這些合作夥伴所收取的「人頭費」甚高，原本1個人約人民幣1萬元的團費，到了台灣旅行社手上，只剩下4,000、5,000元，要安排7天行程根本入不敷出，因此只能住小旅舍、吃小餐廳、參觀不需門票的景點；而台灣業者為了壓低成本，不論住宿與餐飲品質均普遍欠佳，使得大陸觀光客往往敗興而歸。此外，台灣業者為求惡性競爭還不斷壓低價格，在缺乏合理利潤的情況下，業者僅能藉由購物來增加收益，這使得導遊人員往往只會拼命鼓勵觀光客購買特產與紀念品，而對於介紹景物意興闌珊；加上台灣導遊對於景點的歷史背景瞭解有限，這與大陸「地陪」之素質有如天壤之別，因此大陸民眾往往抱怨台灣導遊的專業能力與敬業態度不足。因此，台灣若不能在旅遊景點的設計規劃與住宿數量的增加上有所改善，無法強化導遊人員的品質與提升合理利潤，則貿然開放大陸民眾來台旅遊，恐怕只是負面的宣傳而已。

[40] 聯合報，2005 年 7 月 30 日，第 A13 版。

2、衝擊景點之遊憩承載量

台灣假日期間許多旅遊景點往往人滿為患、交通擁塞、廁所不足、垃圾暴增，因此若大批大陸觀光客進入後，勢必使得此一情況雪上加霜，對於許多景點的遊憩承載量形成相當大的壓力，也影響當地的旅遊休閒品質。

3、一條龍經營模式與中資入台

大陸旅遊業者為分食出境旅遊的龐大市場，就在許多國家投資相關行業，這種情形以東南亞最為普遍，使得大陸觀光客從一出國門就搭乘本國的航空公司，到了目的地包括接待的旅行社與導遊、搭乘的遊覽車、住宿的飯店、用餐的餐廳、購物的商場等，都是大陸旅遊業者在當地投資的產業。這種所謂「一條龍」的接待模式，除了能使大陸業者獲利外，更重要的是可以減少大陸外匯的損耗，而且也可方便對於出境旅遊人員的掌控，避免跳機與逾期不歸的情事發生。但結果卻是國外當地旅遊業者的獲利受到壓縮，利潤完全被大陸業者所壟斷。因此未來開放大陸人士來台旅遊後，其「一條龍」的接待模式也可能會在台灣發生。根據《聯合報》報導，二〇〇二年曾名列「中國富比世排行榜」第11名而目前因案在身的上海首富「農凱集團」董事長周正毅，於二〇〇三年四月份SARS期間曾透過管道表達「不惜多少金額」，有意購買號稱七星級的日月潭涵碧樓大飯店的全部產權，雖然此一議案因涵碧樓並無脫售意願而遭婉拒，但卻值得注意。因為這表示大陸企業家已經逐漸將觸角深入台灣旅遊產業，也對於大陸人士來台旅遊市場寄予厚望而開始佈局[41]。因此，倘若「一條龍」的經營模式進入台灣，則台灣旅遊業者當前對於「第一類」大陸人士來台旅遊之過度樂觀期待，可能無法完全如願。

在此情況下，大陸的中資進入台灣旅遊產業將更為化暗為明，雖

[41] 聯合報，2003 年 4 月 17 日，第 C3 版。

然前述曾提出外資進入台灣，將有助於台灣旅遊產業之競爭程度，使得台灣旅遊業的整體優勢提升，但不可否認的是兩岸之間特殊的政治關係，加上中共對台旅遊統戰有增無減，因此中資進入台灣旅遊業對於政府來說，必須予以正視才是。

若中資進入台灣旅遊相關產業後，本研究認為受到影響最大的行業是旅行社，由於台灣旅行社多屬於中小企業，根據「旅行社管理條例」第十一條的規定，即使成立經營範圍與規模最大之「綜合旅行社」其資本總額也僅需新台幣2,500萬元，至於甲種與乙種旅行社的資本額甚至只要新台幣600萬與300萬元。至二〇〇五年七月底止，台灣地區旅行社總公司計有2,042家，其中綜合旅行社僅有84家、甲種旅行社1,833家、乙種旅行社125家[42]，顯示旅行社中規模較大之綜合旅行社居於少數；此外，目前全台旅行社中也只有一家股票上櫃，可見台灣旅行社多屬中小企業，甚至是以家族企業的方式經營。因此其對抗風險性甚低，每當出現天災人禍或週轉不靈時，倒閉與合併之情事時有所聞。

另一方面，台灣旅行社的競爭十分激烈，加上消費者多以價格作為購買產品的主要考量，因此業者也多採取低價策略，造成利潤相當有限，毛利大約是營業額的8-10％，淨利約僅佔營業額的1％，顯示台灣旅行社的經營困難而獲利有限。甚至許多「零團費」或「負團費」的旅遊產品在市面上出現，使得旅行社必須藉由觀光客購物與自費行程來增加收入，故被稱之為「購物團」。不但往往收入不穩，甚至有可能血本無歸，且旅遊糾紛亦時有所聞，更重要的是在惡性循環下，旅行社當前之不良體質難以有效改善。

相對來說，大陸之旅行社長期以來由國營企業所壟斷，特別是中國旅行社、中國國際旅行社、中國青年旅行社等三大體系，不但分公

[42] 交通部觀光局，地區別旅行社統計，請參考 http://202.39.225.136/indexc.asp。

司遍佈大陸各省市，甚至佈局於全球，所屬或合作的飯店、車隊、導遊人員、景點等配套行業陣容龐大。因此除了完全掌控大陸本地旅遊業的操作方式與門道外，近年來隨著大陸出境旅遊的興盛，其影響力更直接進入其他國家，加上接客量大甚至可以左右市場價格。

目前，我國透過排除條款是完全禁止大陸來台設置中資旅行社，即使是外國旅行社根據「旅行社管理條例」第十七與十八條之規定，也僅能在台成立「分公司」，且只能從事推廣活動而無法營業。然而當大陸於二○○三年六月十二日發布「設立外商控股、外商獨資旅行社暫行規定」，允許台商開設控股或獨資旅行社並可經營各項業務後[43]，也有可能會在世貿組織架構下反要求台灣開放中資獨資旅行社。若大陸國營旅行社來台設立獨資旅行社，由於資金雄厚與同文同種，加上掌握交流密切的兩岸市場，台灣旅行社將難以與其匹敵。或者是來台以合資方式購併經營不善的旅行社，由於目前台灣若干表面上出團甚多的綜合旅行社其實財務狀況都隱藏著危機，財務吃緊的耳語更在業界流傳，而數量最多的甲種旅行社則在長期惡性競爭下搖搖欲墜，都急需資金的挹注，此時中資的進入將有如荒漠甘泉；並且採取合資模式也可使大陸旅行社在短時間內，瞭解台灣旅遊產業上下游市場的操作模式。

另一方面，誠如第三章時所述，由於大陸國營旅行社多是政府機關所成立，例如中國國際旅行社隸屬國家旅遊局，中國青年旅行社隸

43　根據「設立外商控股、外商獨資旅行社暫行規定」的規定，外商可在國家旅遊度假區及北京、上海、廣州、深圳、西安等 5 個城市設立「控股」或「獨資」旅行社（第七條）；外商控股或獨資旅行社註冊資本 400 萬元人民幣（第六條）；外商控股旅行社的境外投資者，應是旅行社或主要從事旅遊業務的企業，年旅遊經營總額達 4,000 萬美元，是其本國或地區旅遊協會的會員，具有良好的國際信譽和先進的旅行社管理經驗（第三條）；外商獨資旅行社的境外投資者其年旅遊經營總額應在 5 億美元以上（第四條）。另一方面，外商控股、外商獨資旅行社不得經營或變相經營出國與港、澳、台業務（第十條）；每個境外投資方申請設立外商控股或獨資旅行社，一般只批准成立 1 家（第八條）。

屬共青團，海峽旅行社隸屬國台辦，中國婦女旅行社隸屬中華全國婦
女聯合會，台灣會館國際旅行社隸屬中共中央統戰部。雖然大陸從九
〇年代以來積極推動所謂「政企分開」，但實際上這些旅行社在大陸
的政商關係均十分良好，甚至其幕後老闆都掌握著相當之行政裁量
權。由於台灣旅行社所經營之出境旅遊業務中，大陸佔了相當大的比
重，加上大陸民眾來台旅遊，也都是透過這些國營旅行社來選擇台灣
的接待社，因此在此政治力的影響下，台灣旅行業者若不與其合作或
合併，未來在出境至大陸的旅遊市場，或是大陸民眾來台旅遊市場方
面，都會受到相當程度的阻礙。

4、觀光收益呈現不平衡發展

事實上若是開放「第一類」大陸觀光客來台，在價格必須具有競
爭力的情況下費用不能太高，而一般民眾的假期也有限，因此參加高
價格而長時間環島旅行之觀光客恐怕不多；加上中南部具有特色的景
點較為分散，因此大部分行程還是會以台北縣市為主，這在日本觀光
客來台旅遊的行程中可以發現此一現象。因此，對於中南部的旅遊相
關產業來說，如果無法創造具有絕對吸引力的旅遊資源，則實際經濟
幫助或許會不如預期，因此旅遊收益仍會呈現集中在北部地區而呈現
不平衡現象。

5、國際化發展受限

香港在開放大量大陸觀光客進入後，雖然提升了總體經濟與旅遊
產業，但許多香港學者也擔憂香港在充斥大陸觀光客後，會逐漸走向
「內地化」，進而可能失去其過去以來的國際都會形象，而成為大陸
眾多城市之一而已，這會降低非大陸籍觀光客的吸引力。另一方面，
相關服務產業若以大陸觀光客為主要服務對象，其服務標準也會以大
陸民眾為依歸，由於大陸地區的平均生活水平較國際標準為低，無形
中會阻礙其服務品質的提升，也會減少旅遊產業國際化的發展機會。

這種情形會隨著香港依賴大陸市場的程度增加而日益嚴重，甚至成為一種惡性循環。而台灣若開放大量大陸觀光客進入後，是否也會有「內地化」之虞，阻礙旅遊產業的國際化發展，值得深入探究。

　　6、低價策略將是殺雞取卵

　　誠如前述，台灣旅行業者在惡性競爭之下，其低價策略勢必影響產品品質，結果是獲利日薄，形成殺雞取卵的現象。倘若業者不是藉由產品的創新來把市場作大，而是透過最簡單的降價方式來自相殘殺，則最後結果是整個產業的沈淪，目前台灣的出境與入境旅遊市場均是如此。未來大陸「第一類」觀光客來台，旅行業者若仍依然故我，欠缺市場價格的自我管理，則不但獲利有限與旅遊品質欠佳，旅遊糾紛也將層出不窮，更重要的是原本將大陸「第一類」觀光客視為台灣旅遊業再創榮景的期待，可能事與願違。

貳、兩岸直接通航

　　近年來兩岸直航的議題始終受到矚目，雖然春節包機直航已在二〇〇五年正式展開，但因為政治因素短期內要全面性直航仍然難以實現，但是可預期的是在全面直航後，對於未來兩岸旅遊業與兩岸關係的影響是相當深遠的。

一、對於相關法制的影響

　　綜觀目前相關法制，並未有針對大陸民眾經由直航方式來台旅遊之規定，所謂「第一類」觀光客仍是必須經由港澳地區輾轉來台，因此若兩岸直航後，相關法制中之定義與規範，均必須大幅修改。

二、對於台灣出境與國內旅遊的影響

　　若開放兩岸直接通航後，從桃園中正機場到上海只要1小時30分鐘，若前往北京也只要3個小時，根據行政院的《兩岸直航評估報告》

中指出，兩岸直航將大幅刺激國人赴大陸旅遊的意願。事實上大陸近年來一直是台灣出境旅遊人數的第一位地區，倘若未來兩岸直航後，不論飛行時間與機票價格都將大幅下降，使得此一市場的發展更具潛力。而這首先將會造成台灣本土旅遊業者的衝擊，特別是中南部地區，因為目前從台北到中南部或花東旅遊，若住宿四星級以上飯店一夜，其價格就已經超過前往東南亞5天的團費，因此許多人寧可前往東南亞而不願參加國內旅遊。而大陸比東南亞距離近而且語言通，使得原本台灣國民旅遊的假日市場恐遭進一步瓜分。因此，為了台灣本土旅遊業的繼續發展，為了減少兩岸旅遊外匯逆差的進一步惡化，在研擬兩岸直航政策之前，就必須優先制訂兩岸旅遊發展策略。

三、對於大陸民眾來台旅遊之影響

目前業者預估，未來大陸民眾前來台灣進行環島旅遊7天的費用，大約在人民幣7,000到1萬元[44]，如第五章所述與其他亞洲行程相較並不便宜，甚至與前往歐洲的價格不相上下，因此價位上並不具有競爭力，其主要原因還是在於兩岸無法直航，目前赴台灣旅遊的交通費用，高達旅遊成本的50－60％。倘若兩岸直接通航後，大陸民眾來台不必再經由香港、澳門中轉，在這一段機票可以節省的情況下，大陸民眾來台旅遊的團費勢必降低，加上減去轉機的時間耗費，則可增加台灣遊在大陸出境旅遊市場的競爭優勢，如此將使得兩岸旅遊交流與民間互動更為緊密。

[44] 中央社，大陸旅遊業者著手搶佔台灣遊市場，請參考
http://tw.news.yahoo.com/050524/43/1vcqr.html。

第三節　小　結

　　對於全面開放大陸「第一類」民眾來台灣旅遊，雖然誠如前述似乎對於台灣的負面影響不少，但本研究認為這些都是偏向技術性層面的問題，也就是如果有充分而完善的配套措施，將可使這些負面效應減少到最低程度。例如針對前述中資進入台灣旅遊產業之問題，本研究認為大陸旅行社多為大型集團化之國營企業，在其集團化、大型化與跨域化的發展下，資金若進入台灣後，以目前台灣旅行社多為中小企業的情況下，將直接衝擊本地的旅行社經營。因此本研究認為最重要與最根本的解決方法是促使台灣旅行社，朝向「大者恆大、小者恆小」的「水平合併」（horizontal mergers）模式，也就是一方面使旅行社走向大型化、集團化、合併化的發展，藉由大型的綜合旅行社，以規模經濟的方式透過數量增加來降低成本，類似批發商模式而使價格能夠降低，進而增加收益與市場力量（market power）；並可藉由更豐富的資金，充分發揮財務槓桿原理，增強舉債與募股能力，以降低資金成本；以及減少重複投資與人事浪費，提高組織管理上的效率。另一方面，小型旅行社因為經營成本低，若能掌握固定客源，或以個性化服務取勝，則也有生存空間。當前，企業合併已經是不同產業的發展趨勢，例如台灣的金融業、資訊業、民航業等，而若能在合併後透過這些資本雄厚、組織健全而有財團支持的大型旅行社，方可擺脫過去以來的中小企業經營層次，並跨越大陸設立外商獨資或控股旅行社的門檻，如此也將無畏於中資大型旅行社的進入台灣。

　　因此總的來說，本研究認為開放「第一類」大陸民眾來台旅遊之後，對於台灣的正面效果仍然是高於負面效應；而政府的介入與管理，也應從當前之「政府干預主義」，逐漸向「混合經濟」模式轉變。

　　另一方面，在可預見的未來，大陸對台旅遊統戰將更為主動積

極。當前大陸觀光客若在大陸當局的刻意「政治操作」下進入金馬地
區後，對於台灣也會形成某種宣示意義，除了顯示大陸觀光客可以帶
動經濟復甦，而使政府對於開放大陸民眾直接來台旅遊的壓力增加
外；當前台灣各縣市無不積極發展旅遊產業，若唯獨金馬地區有大陸
觀光客蒞臨，這將使得地方政府發現只有與中共維持良好關係，才能
享受相同之待遇。例如二○○四年十月二十六日，大陸福建省副省長
王美香在會見我國連江縣縣長陳雪生時就指出「馬尾與馬祖的交流合
作能有今日的局面，是因雙方有誠意、多用心、常溝通，且正是因為
雙方都認同一個中國原則」[45]，這其中的政治與統戰意味不言可喻。
因此，台灣其他縣市為了發展旅遊，也會希望比照金馬模式開放大陸
觀光客直接來台，甚至要求政府更主動的釋出善意或是在政治立場上
作出更大讓步，這種壓力恐怕會是「由下而上」的。事實上，目前與
金馬地區進行磋商的大陸對口單位是由福建省台辦、福建省旅遊局與
福建省公安局所組織之「福建省旅遊協會金馬澎分會」，由此一單位
名稱可知，大陸目前是將目標放在金馬地區，未來下一個目標就是澎
湖，其政治意圖可見一斑。例如二○○五年三月在「第八屆海峽兩岸
旅行業聯誼會」上，中共國台辦交流局局長戴蕭峰公開表示，國台辦
正積極準備開放大陸民眾到澎湖旅遊，此一說法讓台灣業者相當訝
異，因為澎湖並不在我國政府規劃的開放範圍內[46]，由此可見大陸對
台旅遊統戰工作的前瞻性與先發制人意圖；又如二○○五年八月時，
當行政院長謝長廷拋出政府將研擬開放澎湖試辦定點直航大陸的風
向球後，福建省台灣事務辦公室副主任林衛國立即公開表示，福建省
將積極推動福建沿海地區與澎湖的直接往來，包括澎湖民眾到福建探
親旅遊和從事經貿文化等交流活動，福建省組織文化、經貿、宗教等團

[45] 聯合報，2004 年 10 月 27 日，第 A13 版。
[46] 聯合新聞網，大陸擬漸開放居民赴金馬澎旅遊，請參考
http://tw.news.yahoo.com/050304/15/1jwmz.html。

體到澎湖交流，參照福建沿海與金門、馬祖航線往來的做法，推動福建居民赴澎湖旅遊，讓福建居民能有機會欣賞澎湖的美麗風光[47]。由此可見，大陸對台旅遊統戰工作的步步進逼與機動靈活手腕。

尤其值得注意的是，當胡錦濤於二〇〇五年三月四日於全國人大十屆三次會議召開的前一天發表對台談話，在「反分裂國家法」即將通過之際強調「貫徹寄希望於台灣人民方針絕不改變：希望台灣當局嚴肅思考人民福祉」；四月下旬，中國國民黨主席連戰先生訪問大陸後，北京當局隨即宣布開放民眾來台旅遊之利多政策，這些措施背後的政治動機相當明顯。未來，大陸對台「旅遊統戰工作」勢必有增無減，根據新華社的報導，二〇〇五年五月，大陸國家旅遊局提出了「閩台旅遊交流」的8項新措施，透過福建來加強對台旅遊統戰工作，分別如下[48]：

壹、邀請大陸和台、港、澳的旅遊規劃專家學者，共同組織編寫「閩、台旅遊合作區」規劃。

貳、與金門旅遊界聯合策劃在金門舉辦大型旅遊活動。

參、繼續加強閩、台旅遊交流與合作，福建省旅遊部門應組織全省主要旅行社和旅遊景區負責人赴台灣進行宣傳促銷，提高福建旅遊在台灣地區的知名度。並與台灣6大旅行公會簽訂旅遊合作協議，建立定期旅遊協商機制，並聯合台、港、澳旅遊機構聯辦「海峽旅遊」雜誌和海峽旅遊網站，全面介紹兩岸旅遊資源。

肆、策劃有影響力的旅遊節慶活動，舉辦首屆「海峽旅遊博覽會」，內容包括海峽旅遊論壇、旅遊項目招商、旅遊產品推介、民俗風情展示等。

[47] 中央社，福建將積極推動沿海地區與澎湖直接往來，請參考 http://tw.news.yahoo.com/050805/43/258b0.html。

[48] 東森新聞報，福建訂新措施加強旅遊合作，請參考 http://tw.news.yahoo.com/050526/195/1vmnt.html。

伍、與香港亞太旅遊協會聯合舉辦「團圓之旅」，台、港、澳百部自
　　用車從廈門至北京的旅遊宣傳活動。

陸、爭取把「媽祖文化旅遊節」升格為由國家旅遊局和省政府共同主
　　辦的一項重大旅遊文化節慶活動，擴大對台灣民眾的影響力和感
　　召力。

柒、爭取與歐洲「高斯達郵輪」開闢「香港－金門－廈門－馬祖－福
　　州」海上郵輪航線。

捌、在簽訂「武夷山－阿里山旅遊對接協議」的基礎上，繼續組織閩、
　　台主要旅遊景區和旅行社的業務對接，深化兩地旅遊交流與合
　　作。

　　然而本研究認為，儘管大陸旅遊統戰攻勢不斷，花樣推陳出新，
但我們不應有所畏懼與喪失自信，甚至透過「政府干預主義」的方式
過度限制與管理，造成台灣旅遊產業與經濟發展受限。只要台灣民主
政治不斷發展與邁向成熟，而大陸仍然堅持一黨專政與罔顧人權，則
大陸民眾來到台灣旅遊後，接觸到民主、自由、法治、均富、多元與
溫情的台灣社會，勢必產生歆羨之情，這種「和平演變」效果正是我
方「旅遊反統戰」的最佳利器。因此我們應該採取「反守為攻」的策
略性思維，秉持積極、務實、彈性、自信的態度開放「第一類」大陸
民眾來台旅遊，而不是任憑大陸在此一議題上頻頻出招而使我方應接
不暇，如此方能掌握我方在兩岸關係上的主動權與主導地位。

第八章　結　論

　　本章將分別針對本研究所運用之相關理論進行回顧，總結所探討議題之發現與評估未來發展，以及對於後續之相關研究提出建議。

第一節　理論的回顧與總結

　　本研究在第二章分別探究了全球化理論、混合經濟理論、旅遊經援理論、民主化理論與政治社會化理論，在此研究架構下應用於中國大陸出境旅遊與大陸民眾來台旅遊之議題，因此本節針對相關理論進行回顧與檢驗。

壹、全球化是「開放與漸進」的過程

　　對於全球化的定義與看法，誠如第二章所述，有極度樂觀而認為民族國家將被市場所完全取代的「誇大論」看法，例如福山、大前研一等新自由主義者；但也有對此看法提出批判的「懷疑論」者，包括湯普森、赫斯特與韋斯等強調全球化只是國際化，國家依舊是經濟的管理者。至於第三種說法，則是紀登司、貝克與羅伯遜等人的「過程論」觀點，他們認為全球化是社會變遷的過程，是推動社會政治、經濟快速改變的力量，並可藉此重塑世界秩序；而國際與國內事務也將更難以分野；此外，強調「多角度」的全球化，以及全球化的動態性、漸進性與不可抗拒性。

　　本文經過各章節的論證後，採取過程論之看法，事實上從中國大陸出境旅遊的歷程與法令變遷觀之，相當符合此一模式。大陸官方在

不同階段會權衡當時的國際情勢、國內環境與開放效益而採取循序漸進的開放幅度，且隨時觀察監控此一開放對於大陸政治、經濟與社會的影響，並透過相關法令來進行「損害控管」。目前，大陸藉由全球化來發展旅遊外交基本上仍然是利大於弊，根據大陸目前之相關法令與統治模式，若開放到一定幅度而產生負面效應，特別是面臨政治上的問題與挑戰時，是可以隨時終止開放的。

另一方面，台灣開放大陸民眾前來旅遊的相關政策與法令，從其「開放與漸進」的變遷發展模式來看，亦是符合全球化理論之「過程論」觀點，在不同階段政府會權衡當時的國際情勢發展、國內局勢變化與開放實際效益，並隨時觀察此一開放對於台灣政治、經濟與社會的影響，而採取循序漸進的開放幅度。

貳、「混合經濟」將是未來發展模式

大陸官方若要完全掌控其出境旅遊的發展，政府干預主義當然是最佳選擇，但卻會犧牲旅遊市場的活潑性，長期看來並不符合旅遊產業的健康發展，也違背世貿組織的精神與規範，故混合經濟模式會是較為適當的政府角色。當前大陸也正逐步朝向此一方向發展，但仍未真正達到混合經濟的標準，因為混合經濟強調市場與政府的作用都應控制在最適當的邊界內，如此將可使社會資源分配的交易成本最小化，並可加速國民經濟的發展。然而目前大陸政府的作用非但未控制在最適當的邊界內，而且介入過多，因此政府的限制與管制必須要大幅放寬才能達到混合經濟的效果。

另一方面誠如第二章所述，發展經濟學學者庫傑爾認為政府干涉市場之前提，必須是政府的目的在於獲致經濟效率，也就是政府的真正意願在於發展經濟，否則就反而會出現政府失靈[1]。當前大陸政府

[1] Christer Gunnarsson and Mats Lundabl, "The Good, The Bad and The Wobbly :State Forms and Third World Economic Performance", in Mats

對於出境旅遊過多的管制與干涉，其出發點恐怕還是政治的考量而非獲致經濟效率，特別是謀求外交與統戰的效果；也因此政府要完全掌控也出現困難，例如變相出境與脫隊事件的層出不窮，使得政府失靈的隱憂開始浮現。

　　台灣政府對於開放大陸民眾來台旅遊的政策亦然，政府若要完全掌控大陸民眾來台旅遊的發展，則政府干預主義當然是最佳選擇，但也會犧牲台灣旅遊市場的活潑性，長期來說亦傷害旅遊產業的健康發展，因此混合經濟模式實為適當之政府角色。當前台灣對於大陸民眾來台旅遊市場的控制雖然是朝向此一方向發展，但似乎仍未真正達到混合經濟的標準。由於混合經濟者認為政府具有高於企業的預測與獲得信息能力，因此誠如第二章時所述布朗與傑克森認為除了市場以外的「最佳配置資源方式」就是公共部門[2]，麥雷斯也強調沒有政府調節的經濟活動不會發生「社會最優結果」[3]，但目前看來我國政府對於大陸觀光客來台的限制過多，其結果卻是成效有限與業者失望，政府當初的樂觀預測也與事實差距甚大，自然未發生「社會最優效果」，亦非「最佳配置資源方式」。

　　此外，混合經濟強調市場與政府的作用都應控制在最適當的邊界內，如此將可使社會資源分配的交易成本最小化，並可加速國民經濟的發展。然而目前開放大陸觀光客來台基本上並未達到發展經濟的目標，而由於申請與查核手續繁雜亦造成業者與觀光客的交易成本過大，顯見政府的作用非但未控制在最適當的邊界內，而且介入過多，因此必須要大幅放寬政府的限制與管制才能達到混合經濟的效果。

Lundahl and Benno J.Ndulu(eds.),New Directions in Development Economics(London:Routledge,1996),pp.255-256.

[2]　Charles. V. Brown and Peter M. Jackson ,Public Sector Economics (U.K. : Blackwell Ltd., 1990), p.3.

[3]　Gareth D. Myles, Public Economics(New York: Cambridge University Press,1995), p.5.

　　另一方面，誠如前述庫傑爾的觀點，政府干涉的前提必須是為了獲致經濟效率，政府的真正目的是發展經濟，否則反會出現政府失靈的現象。當前我國政府對於大陸觀光客來台過多的管制與干涉，其出發點恐怕也是政治的考量而非獲致經濟效率，因此政府要完全掌控亦出現困難，例如大陸觀光客脫隊滯留、假參訪真旅遊與大陸官員隱匿身份來台的情況難以遏止，顯示政府失靈的隱憂也開始浮現。

　　誠如產業經濟學學者海與莫理斯的觀點，政府過度介入的結果，可能造成政府所維護的利益不是公共的，而是特定廠商[4]，例如大陸官方刻意保護之國營旅行社即是如此；此外，政府的介入剛開始以為很有限，但後來相關的規則卻日益複雜，管制單位不斷膨脹，使得政府的介入充滿笨拙、官僚主義、僵化與昂貴，甚至使得企業與產業的細微末節都要介入，這在目前大陸政府對於出境旅遊市場的干涉，與我國政府對於大陸人士來台旅遊市場的介入來看，似乎都存在著此一現象。

　　因此，海與莫理斯認為若市場競爭的方式可行，就要優先選擇競爭，若無法充分進行市場競爭，應將政府介入的優缺點進行權衡，未來隨著政府介入的技術不斷發展，管制的效益才會提高[5]。故本研究認為當前兩岸政府對於旅遊市場的介入，都應該逐漸從「政府干預主義」的角色轉變為「混合經濟」才是，即使目前難以一蹴可幾，政府仍應不斷檢討目前介入之利弊得失，如此才能使政府介入之效能提高。

參、台灣「民主化」經驗具有不可取代性

　　誠如第六章所述，中國大陸民眾對於西方民主化的發展最多的反

[4]　Donald A. Hay and Derek J. Morris, Industrial Economics and Organization (New York: Oxford University Press, 1991),pp.631-637.

[5]　Donald A. Hay and Derek J. Morris, Industrial Economics and Organization, pp. 631-637.

應是「國情不同」，新權威主義者的說法也是如此，事實上許多西方學者認為中國的傳統文化並不有利於民主化的發展，例如杭廷頓就認為，中國的儒家文化是強調團體凌駕於個人、權威凌駕於自由、責任凌駕於權利、和諧穩定凌駕於多元變遷，並無對抗國家機關傳統權力的觀念，甚至個人權利是由國家所賦予的；政權的合法性是建立在天命，而天命又是來自於道德[6]。高隸民（Thomas B.Gold）也認為中國民眾依舊相信天命說，甚至即使是政治菁英都期待「仁君聖主」的出現，因此這些強調忠君愛國的官員，基於本身的道德與義務並不敢反抗領導者；即使是一般民眾，不論家庭、學校或社會都強調「服從天命」與「君主權威」的信念，國家被視為家庭的延伸與擴大，不能挑戰國家所具有的永久權威，因此他認為「中國的歷史傳統絕對沒有民主的內在條件」，即使台灣的民主化改革亦然[7]。白魯恂認為中國的政治文化淵源於儒家與法家思想，由於害怕「混亂」的後果，因此特別重視「秩序」的建立，白魯恂認為中國人的威權人格使他們依賴與信任領導人，對於公開破壞和諧、詆毀領導的行為感到不安[8]。

　　大陸學者毛壽龍也認為中國人長期以來重人治而輕法治，強調「為政在人」，因此「君仁莫不仁，君義莫不義，君正莫不正，一正君而國定矣」，認為統治者會自覺的根據「德與理」來約束自己的政治行為，也就是聖君賢相、王道修身的觀念；他認為中國沒有民主思想，只有民本思想，強調民心向背是政治興衰的關鍵，君與民的關係是舟與水的關係，「水能載舟，亦能覆舟」，但民眾無法進行政治參與，

[6] Samuel P. Huntington, The Third Wave: Democratization in the Last Twentieth Century(Norman: University of Oklahoma Press,1991),pp.300-301.

[7] 高隸民（Thomas B.Gold），「台灣民主化的鞏固」，田宏茂、朱雲漢、Larry Diamond、Marc Plattner 主編，新興民主的機遇與挑戰（台北：業強出版社，1997 年），頁 292-342。

[8] 轉引自石之瑜，政治心理學（台北：五南圖書出版公司，1999 年），頁 21。

包括選舉、監督與罷免官員[9]。金耀基也認為中國儒家的政治設計奠基於「內聖外王」的理想上，內聖屬於個人道德範疇，外王屬於政治範疇，儒家強調每個人若修養好則可達到天下大治，因此民眾將心力放在艱難的內聖過程中，外王則完全讓給政治權力的掌握者，這使得君主居於國家的中樞位置，人民期望他是一有道德的君主，此即「聖王」，然後可「作君之主，作之師」[10]。

然而上述說法遭到諸多批評，例如余英時就認為杭廷頓將第三波民主化視為基督教現象甚為不妥當，而其認為儒家文化不適合民主化的說法，不但具有歧視性也站不住腳，因為十九世紀末中國最早發現西方民主觀念的就是信奉儒家者，從清末到一九一九年五四運動倡導民主者如康有為、梁啟超等也都是信仰儒家思想者，余英時認為儒家思想可以提供中國一個穩固的基礎，使得民主憲政得以成功建立[11]。事實上杭廷頓也認為儒家文化不利於民主政治發展的說法過於武斷，故提出了若干自我批判，例如他指出文化是一個極為複雜的集合體，必然也會有與民主政治相容的部分，且文化是動態的發展而並非不會改變[12]。更重要的是本研究認為，台灣在同為華人社會的基礎上成功從威權政體走向民主，除了推翻前述對於中國難以民主化的假設外，對於大陸民眾與觀光客來說更具有說服力，誠如杭廷頓所提出的所謂「示範效應」（demonstration effects），他認為當一個國家民主化成功之後，會鼓勵其他國家的民主化，這包括這個國家的社會領袖人物與社會團體[13]；雖然今天通訊傳播極為發達，但在地理上接近、文化

9　毛壽龍，政治社會學（北京：中國社會科學出版社，2001 年），頁 125。

10　金耀基，中國社會與文化（香港：牛津大學出版社，1993 年），頁 113。

11　余英時，「從民主的浪潮到民族主義的浪潮」，田宏茂、朱雲漢、Larry Diamond、Marc Plattner 主編，新興民主的機遇與挑戰，頁 444-455。

12　Samuel P. Huntington, The Third Wave: Democratization in the Last Twentieth Century,pp.310-311.

13　Samuel P. Huntington, The Third Wave: Democratization in the Last Twentieth Century, pp.100-101.

上類似的國家間，仍會產生強烈的示範效應[14]。例如台灣的在野政黨領袖在二○○五年紛紛前往大陸訪問，他們不論是公開演講、言行舉止、穿著打扮，都在大陸掀起陣陣波瀾，因為在經過民主化洗禮過的台灣政治人物，與大陸政治人物的刻板教條、僚氣十足形成強烈對比。

尤其，台灣在民主化的過程中曾經問題叢生，包括立法院的暴力相向、黑金政治、派系分贓、負面文宣、賄選買票、族群分化、民粹主義、經濟下滑等，這也成為大陸當局嘲諷揶揄的議題，以及大陸民眾認同支持有所保留的原因。但隨著台灣民主化的逐漸前進，政黨的起起落落成為常態，台灣的民主政治也逐漸從激情走向理性，民主素養與風度大幅提昇，負面競選手法、激進政治訴求、賄選買票、族群分化開始遭到選民唾棄，中間選民的比例與重要性不斷增加，儘管選前如何激烈，選後即迅速恢復平靜。因此，台灣民主政治已經逐漸走出陣痛期而邁向成熟，而政治改革、尊重民意、官員清廉、政策透明、尊重人權、公平正義，不但是全民要求與政黨訴求，而且成為逐漸實現的目標，台灣幾乎已經是全球華人社會的民主政治典範。

因此，當大陸觀光客能夠直接瞭解與接觸台灣的民主，就能發現其中的可貴，進而產生認同與珍惜，讓台灣這個華人社會唯一成功發展民主政治的地方繼續存在，成為未來大陸民主化的督促與借鏡。所以，若大陸貿然對台採取非和平手段時，這些來過台灣的中產階級相信也會提出較為理性與和緩的意見，而不是讓大陸官方傳媒一手遮天，這不但有助於兩岸關係的和平與穩定，更能避免因彼此誤解而產生的情勢誤判。

[14] Samuel P. Huntington, The Third Wave: Democratization in the Last Twentieth Century,p.102.

第二節　研究發現與未來發展評估

　　針對本研究所探討之兩大主題，中國大陸民眾之出境旅遊與我國開放大陸民眾來台旅遊，本節將總結前述各章節研究之發現，並針對未來之可能發展方向提出評估。

壹、出境旅遊成長空間大對外交影響日深

　　根據旅遊經濟學的理論，當一個國家的人均國民生產總值（GDP）超過1,000美元時，才會產生出境旅遊消費的動機，中國大陸的人均GDP在一九九七年為715美元，二〇〇三年才達到1,000美元。顯示以大陸的人均GDP來看[15]，屬於出境旅遊消費動機的初始期，對於出境旅遊的需求具有相當大之潛力，因此未來出境旅遊市場必然會有更大發展空間，則大陸藉此進行旅遊外交與對台旅遊統戰的籌碼亦將隨之有增無減。

　　尤其北京、上海等大都市的人均GDP已經超過3,000美元[16]，而近年來備受國際矚目的「長江三角洲經濟圈」，更成為中國大陸人均GDP成長最快速的地區，其中的15個重要城市包括：上海、寧波、紹興、杭州、湖州、蘇州、嘉興、舟山、無錫、常州、南京、南通、鎮江、揚州與泰州，二〇〇四年時人均GDP高達4,247美元，其中蘇州位居榜首，人均GDP近7,200美元[17]。根據據世界銀行的報告，人均GDP達

[15] 張廣瑞、魏小安、劉德謙主編，二〇〇三－二〇〇五年中國旅遊發展分析與預測（北京：社會科學文獻出版社，2004年），頁234。

[16] 張廣瑞、魏小安、劉德謙主編，二〇〇一－二〇〇三年中國旅遊發展分析與預測（北京：社會科學文獻出版社，2002年），頁47。

[17] 二〇〇四年，長三角地區之總體ＧＤＰ達28,775億元人民幣（約合3,500億美元），已超過台灣約3,000億美元的總和，中時電子報，長三角16城總產值超越台灣。請參考 http://tw.news.yahoo.com/050412/19/1owga.html。

到3,000美元時是一個地區現代化的門檻，顯示長三角地區已邁入現代化社會。另一方面，由於長三角主要城市間之人均GDP分布較珠江三角洲平均，凸顯長三角已經逐漸發展成以中產階級為代表的市民社會型態。誠如前述，當前大陸參與出境旅遊者以中產階級居多，因此長三角也將成為未來出境旅遊的重要消費市場。

特別是二〇〇四年八月於上海舉行之「二〇〇四年中國財富管理論壇」，美林集團亞太區副總裁馬蓉公布年度全球財富報告時指出，若以個人擁有的房地產和金融資產超過100萬美金以上的人士，來作為所謂「富人」的定義，在二〇〇三年時全球共有770萬富人，比前一年增加7.5％，中國大陸的富人則達23萬6,000人，較前一年成長了12％，是全球成長率最高的國家[18]。因此根據國際知名的「安永會計師事務所」（Ernst and Young）於二〇〇五年發表之《中國：新的奢華風潮》報告中指出，每年中國大陸消費名牌化妝品、珠寶、時裝等奢侈品約20億美元以上，佔全球銷售額的12％，僅次於日本之41％與美國之17％，成為全球第3大奢侈品消費國，目前約有1.7億人有能力消費奢侈品，年齡在20－40歲，比歐美地區的40－70歲年輕許多。該報告指出，二〇一五年時大陸奢侈品之消費總量將佔全球銷售額的29.1％，成為全球第2大奢侈品消費國[19]。

因此，中國大陸這些居住在長江三角洲經濟圈的中產階級、新興的富人金字塔頂端階級、喜愛奢侈品的年輕族群，都是未來出境旅遊的重要客群，而且其數量與影響力均不斷擴大。特別值得注意的是中年婦女，根據《中國青年報》於二〇〇五年針對北京、上海等8大城市女性的調查顯示，31至40歲的女性最具購買力，遠遠超過其他年齡層女性，而且是家庭購物上的「決策者」；他們在個人開支的排序中，

[18] 聯合新聞網，大陸百萬美元富翁增逾 23 萬人，請參考 http://tw.news.yahoo.com/040829/15/xlm5.html。

[19] 陳致中，「中國奢侈品消費全球第3」，遠見（台北），第 232 期，2005 年 10 月，頁 1142。

旅遊居於第一位,其次依序是購買電腦、手機、學習和購買化粧品[20],由此可見中年婦女也成為出境旅遊的重要客源。當他們到國外旅遊時,大肆採購奢華商品,就代表大陸發展旅遊外交與旅遊統戰的雄厚實力。

貳、大陸對外開放將更有自信

中國大陸自九〇年代大幅開放民眾出境參與旅遊,甚至允許前往歐洲國家,以及二〇〇五年開放民眾前往台灣旅遊,都顯示大陸領導階層已經不再如過去般的畏懼和平演變的政治社會化,也不擔憂民主化對大陸所產生之政治層面影響,代表大陸當局具有相當之自信心來迎接全球化時代的到來,這股自信心來自於大陸改革開放以來經濟的持續發展與綜合國力的大幅提升。未來,隨著大陸經濟與民眾所得不斷增長,則當前觀光客非法滯留不歸之情況勢必降低,這將使得大陸當局對外開放的信心更為增進。

另一方面,近年來大陸因出境旅遊而非法滯留不歸之情況雖然層出不窮,但其理由多是經濟因素,因為政治因素而滯留不歸者案例甚少。目前公諸於媒體者僅有二〇〇五年二月時,大陸公安人員郝鳳軍攜帶有關大陸祕密迫害法輪功與民運人士之資料,以及大陸海外間諜活動與在澳洲祕密監視法輪功成員之情資,持觀光簽証出境至澳洲申請政治庇護,並且到澳洲參議院作證。但澳洲政府最後僅依國際難民身份發給簽証,性質和政治庇護不同[21]。因此大陸當局認為目前出境旅遊的政治負面效應相當有限,總的來說仍然是利大於弊,故相信也將更有信心的持續開放。

[20] 中央社,中國 8 大城市調查 31 至 40 歲女性購買力最強,請參考 http://tw.news.yahoo.com/051207/43/2m5zu.html。

[21] 中央社,澳洲發給中國公安人員郝鳳軍保護性簽證,請參考 http://tw.news.yahoo.com/050802/43/24qg3.html。

參、兩岸和平發展有賴旅遊交流

對於台灣的認識與台獨問題，在長時期中共的政令宣傳下，已經成為一種大陸主政者和民眾間相互影響的關係，難以分辨到底是誰在影響誰，也因而形成一種從上而下對於台灣問題「口徑一致、認識不足」的特殊現象。不可諱言，當前大陸民眾反對台獨者占了絕大多數，而大陸當局在透過輿論塑造民意的同時，也受到民意的制約。根據陸委會歷年的民意調查顯示，台灣有八成民眾反對「一國兩制」，八成以上主張廣義的維持現狀。但這種資訊，卻很少能透過大陸的台商、台籍幹部、台屬或台灣學生傳達給大陸民眾。而中共管控下的大陸媒體，也總是報喜不報憂的認為台獨問題只是台灣「一小撮偏激分子」製造出來的。在這種「資訊不對稱」的情況下，根據大陸「零點調查公司」在二〇〇五年七月間的一項民意調查顯示，大陸超過六成（61.7％）的民眾認為台灣民眾支持「一國兩制」模式的統一，而認為台灣民眾主張「維持現狀」者，只占14.1％。這種結果，既說明了大陸民眾對台灣民意的不了解，也說明了大陸輿論報導的偏差[22]。

從政治社會化的角度來看，雖然開放大陸民眾來台旅遊，對於台灣會產生若干統戰的效果，但對於大陸民眾來說也可能產生和平演變，甚至進一步促使其民主化。更重要的是可以使大陸民眾真正看到與聽到台灣民眾的看法，減少因為大陸媒體錯誤報導所形成的偏差認知。在這種兩岸民眾互相瞭解、包容與諒解的情況下，兩岸真正的和平穩定才有可能。

因此，從二〇〇五年大陸官方宣布開放民眾來台旅遊後，台灣呈現分歧的反應，業者多表歡迎，但也有許多人採取保留之態度，主要原因還是擔憂國家安全與統戰等政治問題，使得台灣面對大陸此一靈活主動攻勢時顯得進退失據。事實上我們無須過度憂慮政治上的影

[22] 中國時報，2005 年 10 月 3 日，第 A13 版。

響，而應更有自信的開放與面對，如此方能化被動為主動的搶回兩岸關係的發球權，否則台灣未來在兩岸關係上將更被制約而失去主導優勢。

肆、大陸民眾來台旅遊勢在必行但談判結果難測

二〇〇四年我國入境旅遊外匯收入為40餘億美元，僅佔總體GDP比重的1.33％，比二〇〇二年時的45餘億美元，佔GDP比重的1.6％還低[23]；但香港二〇〇四年時之入境旅遊外匯收入卻高達118億美元，佔香港GDP的12.4％[24]，顯見台灣入境旅遊發展的確出現嚴重問題。

就因為台灣近年來入境旅遊每況愈下，行政院在二〇〇二年開始推動所謂「觀光倍增（double）計畫」，然而成效十分有限，觀光客並未達到倍增的成效。事實上不論政府或業者均心知肚明，若不開放「第一類」大陸觀光客直接來台，則觀光客倍增無異緣木求魚。但因近年來兩岸關係未見改善，雖然大陸民眾對來台旅遊趨之若鶩，而台灣業者也引頸期盼，然終因政治因素而無法順利開展。不過就長期而言，台灣未來發展旅遊產業勢必將仰賴大陸客源。

另一方面，屆時兩岸針對此一議題之相關談判將難以避免，以日本為例雙方談判就歷經3年方具雛形，故我方必須持續關注未來大陸出境旅遊相關法令之變遷，以掌握其嬗變方向。所謂「知己知彼、百戰不殆」，我方為求未來談判獲致最大利益，產、官、學界應儘早進行相關研究，例如大陸人民的資格條件、身分查核及確認、違法或滯留旅客的遣返、雙方旅行社的合作規範、旅行糾紛的調處、通報窗口的建立等問題。因此，兩岸若要進入實質談判階段，恐怕仍需要一些時間。特別是二〇〇五年台灣縣市長大選後，以國民黨為主之泛藍陣

[23] 萬敏婉，「生產外移40.5％，台灣是坐擁金山的乞丐」，遠見（台北），第232期，2005年10月，頁130-132。

[24] 吳昭怡，「拼觀光，台灣急需加把勁」，天下（台北），第330期，2005年9月，頁158-164。

營大獲全勝，台灣政局出現劇烈變化，使得大陸重新思考是否要在此時開放民眾赴台旅遊。由於大陸早已公開表示在不設政治前提下，由兩岸民間團體進行協商，因此若我國主動提出談判之要求，大陸為顧及誠信形象與台灣民眾觀感也不好反悔，故本研究認為大陸仍會同意進行商談，但會藉由技術手段來拖延談判。一方面藉此觀察台灣政情之後續變化；另一方面，在大陸掌握絕對之主動權與談判籌碼下，藉此牽制台灣內部之政治勢力。因此，短期內要有具體之談判結果，恐怕難以達成。

此外，就目前大陸出境旅遊之法令體系來看，未來大陸民眾來台旅遊之相關規範，在「一個中國」之基本架構下恐難以歸類為出國旅遊，而其性質上亦非邊境旅遊，故可能類似港澳而為「特殊地區出境旅遊」，並勢必會建構出單一之法令規範，使得未來大陸出境旅遊呈現出國、邊境、港澳與來台等4種法令架構，這些發展值得我方持續關注。

伍、大陸觀光客不文明現象：全球在地化

納許認為在全球化下，「全球在地化」（glocalization）成為另一議題，事實上在全球化的發展中，仍有其空間性的差異，許多地方的異質性事物不斷產生[25]。誠如前述，近年來大陸觀光客的諸多不文明現象在全球各地發生，讓許多國家的民眾感到訝異與困擾。原本以為透過不斷增加的出境旅遊民眾，能使他們逐漸融入國際禮儀而獲得改善，但似乎並非如此，反而成為一種「具有中國特色的出境旅遊文化」。只要是高聲喧嘩、爭先恐後、隨地抽煙吐痰、小孩隨地便溺、任意坐躺的人，似乎就是大陸觀光客的代名詞。其他國家民眾雖然側目，但也不敢多加指責，因為他們的消費能力首屈一指。因此只有從

[25] Kate Nash, Contemporary Political Sociology(Massachusetts: Blackwell Publishers Inc.,2000),p.85.

原本的不以為然，到後來的見怪不怪，甚至是習以為常。這使得大陸觀光客也沒有立即改善的壓力，甚至形成一種老子有錢為何國內可以而國外不行的理直氣壯。這種「在地化」異質性文化的不斷輸出，成為在全球化發展過程中的特殊現象。事實上，此一不文明現象的合理化，是建構在大陸民眾的超強購買力上，外國民眾的忍氣吞聲與莫可奈何，並不表示他們真的認同這些行為，因為在他們心中並不認為大陸觀光客是值得尊敬的消費者。雖然大陸輿論也提出若干呼籲，但這種現象在短期內恐怕仍難以改變，但長期來說本研究仍持樂觀態度。誠如杭廷頓所說「隨著貿易、通訊與旅遊的發展，擴大了文明之間的互動，也提升了人們對於文明認同的重要性」[26]，因此在大陸民眾透過出境旅遊，而與其他國家人民交往互動後，還是可以藉此強化他們對於文明行為的認識與尊重，但這需要相當長的時間，因為社會文化的變遷往往曠日廢時而難以立竿見影。

陸、出境旅遊凸顯大陸社會矛盾問題

誠如前述，大陸當前參與出境旅遊的主要客源是以中上收入階級為主，例如私營企業負責人、外資與三資白領階級、教授、律師、工程師、高科技人員、媒體、體育界、演藝界人士。目前出境旅遊的人均消費約在1,000美金左右（大約是8,000元人民幣），而這些旅遊支出大約就是農民5年的收入，貧困家庭恐怕也要3年不吃不喝才能參加一次。因此雖然表面上看來大陸出境旅遊已經相當普遍，但主要還是集中在中產階級以上的階層，這對於廣大貧困階級而言，是遙不可及的夢想。

二〇〇三年在中共十六屆三中全會中通過了「中共中央關於完善社會主義市場經濟體制若干問題的決定」，胡錦濤提出所謂「五個統籌」，其中有關「統籌城鄉發展」、「統籌區域發展」、「統籌經濟社會

[26] 程光泉，全球化與價值衝突（長沙：湖南人民出版社，2003年），頁180。

發展」等，都顯示八○年代改革開放後的「讓一部份人先富起來」政策，時至今日已面臨嚴重挑戰[27]，鄧小平、江澤民所遺留下來的城鄉失衡、貧富差距與失業率居高等問題，胡錦濤都必須藉由「均衡協調發展」與「全面建設小康社會」等訴求來加以解決。對於當前大陸社會的弱勢族群來說，出境旅遊是可望而不可及，甚至與參加出境旅遊者形成一種「相對剝奪感」，這其中包括以下的弱勢者：

一、農村居民與城市民工

　　大陸城鄉之間民眾所得的差距十分懸殊，形成所謂「二元經濟結構」。二○○三年時有9億3,750萬農村人口，佔總人口12億9,227萬的69％[28]，改革開放之後由於農業結構的轉型，造成農民生活貧困與失業嚴重。而在大陸加入世界貿易組織後，農產品價格不斷下降，農業面臨非常嚴峻的挑戰。另一方面，農民的收入不但沒有成長，支出卻大幅增加，除了苛捐雜稅、農田改造費、水利建設費、道路維修費等「公益事業費」之外，本身如醫療、教育、修房、化肥等費用更使得農民入不敷出。農民收入困難造成所謂「農民、農村與農業」的「三農問題」。二○○三年時城鎮居民的人均可支配收入為8,472元人民幣，但農村僅為2,622元[29]，城鎮與農村差距逐年遞增。另一方面，農村與城鎮居民的恩格爾係數（即家庭食品消費占家庭消費總支出的比重），二○○三年時農村居民為45.6％，遠高於城鎮的37.1％[30]，可見農村家庭支出中，食品消費仍佔相當大的比重。因此，農村居民在生活勉強度日的情況下，欠缺閒錢進行其他消費，就出境旅遊來說，農

[27] 所謂「五個統籌」，包括了統籌城鄉發展、統籌區域發展、統籌經濟社會發展、統籌人與自然和諧發展、統籌國內發展和對外開放。

[28] 中國統計年鑑編輯委員會主編，中國統計年鑑二○○四（北京：中國統計出版社，2004年），頁31-39。

[29] 中國統計年鑑編輯委員會主編，中國統計年鑑二○○四，頁355。

[30] 中國統計年鑑編輯委員會主編，中國統計年鑑二○○四，頁355。

村民眾幾乎沒有能力參加，而成為城鎮居民享受的專利，對於農村居民來說是既羨慕又嫉妒。

　　另一方面，中國大陸現行戶籍管理制度始於一九五八年，依據農業戶口和非農業戶口來進行管理。城市人口與農村人口被嚴格區隔，因此戶口遷移受到嚴格的限制。過去，農村人口要轉為城市人口非常困難，一般只有利用讀大學、參軍、招工等理由才有可能遷移。但是改革開放之後，由於農村所得偏低與就業機會少，在農民「進城致富」想法與農村剩餘勞動力釋出的雙重壓力下，加上城市人口管理體制開始鬆動，造成大量農村居民向城市移動，也就是所謂的「盲流」，每年平均有2,000餘萬的農村人口湧向都市[31]。這些農民到了城鎮，只能從事粗重而薪資微薄的勞動工作，就是所謂的「民工」。當他們在大熱天揮汗如雨的工作而難以溫飽，卻看到城鎮居民攜家帶眷的參與出境旅遊，心中的不滿與怨懟也就油然而生，這也埋下了社會矛盾與「仇富」對立的因子。

二、廣大貧困之西部地區民眾

　　區域差距，是指中國大陸的東、中、西部地區嚴重的經濟發展差異，大陸從一九八○年代開始的經濟政策，是採取「區域傾斜」的沿海開放模式，從點（4個經濟特區）、線（14個沿海港口城市）到面（5個經濟開發區與2個半島經濟開發區）的一系列發展，雖然經濟得以快速增長，但也造成了區域發展失衡的現象。改革開放20多年的結果是各地區貧富差距日益明顯，所謂「老、少、邊、窮」地區「人口結構老化、經濟資源稀少、地理位置偏遠、人民生活窮困」的情況不斷發生，這尤其以西部地區最為嚴重。

[31]　中共研究雜誌社編，二○○一中共年報（台北：中共研究雜誌社，2001年），頁4-74。

表8-1　二〇〇三年西部12省市區經濟指數統計表

項　　　目	西 部 12 省 市 區[32]	全　　國
GDP（億元人民幣）	22,954（佔全國16.9％）	117,251
第一產業產值（億元人民幣）	4,450（佔全國25.9％）	17,092
第二產業產值（億元人民幣）	9,386（佔全國14.8％）	61,274
第三產業產值（億元人民幣）	8,668（佔全國16.7％）	38,885
人均GDP（元人民幣）	6,306	9,101
進出口總額（億美元）	279（佔全國3.3％）	8,509
實際利用外商直接投資（億美元）	17（佔全國3.3％）	535
城鎮居民家庭可支配收入（元人民幣）	7,205	8,472
農村居民家庭可支配收入（元人民幣）	1,966	2,622

資料來源：中國統計年鑑編輯委員會主編，中國統計年鑑二〇〇四，
　　　　　（北京：中國統計出版社，2004年），頁37-38。

　　從表8-1可以發現，西部12省市不論GDP或是人均GDP都與全大
陸發展有著相當程度的差距，在產業發展方面除第一產業也就是農業
佔有全國比較大的比重外，包括第二、第三產業的工業與服務業都發
展有限，占全國比重均在20％以下。此外，西部地區在進出口總額與
實際利用外商直接投資方面，佔全大陸之比例都不到4％，顯見其對
外發展受到相當大之阻礙。另一方面，不論城鎮或農村居民家庭的可
支配收入，西部地區都遠低於全國標準，更遑論與東部省市的差距。
因此這些居住在西部地區的民眾，以其經濟能力與獲得資訊的管道來
說，不但遠遠不及於居住在東部地區之民眾，要參加出境旅遊也甚為
困難。

32　所謂西部12省市包括重慶市、四川省、貴州省、雲南省、陝西省、甘肅省、
　　青海省、寧夏回族自治區、西藏自治區、新疆維吾爾自治區、廣西壯族自治
　　區與內蒙古自治區等。

三、貧富差距擴大下的低收入者

一般而言，國際上多依據基尼係數（Gini Coeffient）來作為貧富差距程度的判準，基本上在0.3以下是最佳狀態，0.3－0.4為正常狀態，0.4以上為警戒狀態，超過0.6則為危險狀態。一九八二年大陸居民收入的基尼係數為0.288，一九九七年達到0.415，正式進入警戒狀態，此後逐年遞增，可見大陸國民收入的差距正不斷增加。值得注意的是，誠如第五章所述，目前行業間的貧富差距日益嚴重，二〇〇三年在國家統計局所區分的19項職業之職工年收入平均工資中，第一名的資訊傳輸業為32,244元人民幣，與最後一名農、林、漁、牧業之6,969元人民幣，相差達5倍之多，顯見從事農、林、漁、牧等傳統行業之勞動階級，要參加出境旅遊相當不容易。

四、失業者與下崗者

二〇〇三年大陸城鎮失業率為4.3％，人數達800餘萬人，與一九八九年時的2.6％與378餘萬人相較增加甚大[33]，但這不包括農村失業人口在內，而且實際數字也遠高於官方公布的數據。根據大陸學術界的估計，在二〇〇一至二〇〇五年期間，城鎮勞動力的總供給為5,200餘萬，但實際上只能提供4,000餘萬個就業機會，也就是城鎮失業人口高達1,200餘萬人[34]。這些失業者除了是因為國企改革所產生的中年下崗人員外，近年來一些中專生、初中生等就業競爭力較低的年輕人，也很難找到好工作，使得失業年齡有下降的趨勢，許多學生畢業即失業。對於失業者來說，若連三餐都無以為繼，何以有多餘的金錢來參與出境旅遊。

誠如科恩與肯尼迪認為，「從後現代主義者的觀點出發，出國旅

[33] 中國統計年鑑編輯委員會主編，中國統計年鑑二〇〇四，頁 119。
[34] 中國時報，2003 年 12 月 2 日，第 A13 版。

行被看作是富裕、複雜性與具有探險性質的象徵。外國的風光、天候、餐飲與風俗提供了人們許多新的領域與機會,嘗試一段異想天開的生活,在異國情調的氛圍下扮演與以前完全不同的角色」[35];而鮑曼也認為「流動性成為劃分社會階級最有力與最令人垂涎的因素」,「移動自由的好處無與倫比」[36],他指出富有、掌權之人與普通人最大的差別,就是可以擺脫邊界的限制[37];他直言「在『上層』的人們可以隨心所欲的享受人生,哪裡好玩就去哪裡,但『下層』人士卻被趕出他們想要定居的地方」,許多簽證上的限制,如財產、職業,可以說是一個新興而正在進行之「階級化」現象,因此「擁有全球流動權」與否,成為階級劃分的首要依據[38]。

　　雖然大陸的三個黃金週,包括春節、五一勞動節與十一國慶日,每次都有逾億民眾出外旅遊,甚至參加出境旅遊,但也有不少貧困省分的民工因無錢返鄉過節,被迫困在大都市之租屋處內聊天、看電視度日,靜悄悄地度過既「漫長」又看似「熱鬧」的黃金週。誠如上述,在城鄉嚴重差距、區域發展失衡、貧富日益懸殊與失業率居高不下的情況下,這些問題與矛盾在黃金週時似乎更為突出,一部分有錢人大規模的過度消費與出國旅遊,但大批西部民眾、下崗失業者、鄉下農民、進城民工卻無緣參與,只能從電視上感受黃金週的熱鬧。因此當前這些以消費掛帥的出境旅遊蓬勃發展的同時,所凸顯的卻是大陸嚴重的貧富懸殊問題,這種「相對剝奪感」與「反差現象」,可能造成一種「仇富」心態,甚至影響未來社會的穩定。

[35] Robin Cohen and Paul Kennedy,Global Sociology(London:Macmillan Press Ltd.,2000),p.215.

[36] Zygmunt Bauman,Globalization:The Human Consequences(London:Polity Press,1998),p.9.

[37] Zygmunt Bauman,Globalization:The Human Consequences,p.13.

[38] Zygmunt Bauman,Globalization:The Human Consequences,p.87.

第三節　後續研究建議

誠如第一章所述，有關中國大陸出境旅遊與大陸人士來台旅遊之議題探討，目前不論國內外之研究成果均甚為有限；尤其是此一開放對於大陸政治發展與兩岸關係影響之探究，更是屈指可數。因此本研究具有相當之「開創性」，可以提供日後相關研究之參考。

在可預見的未來，兩岸旅遊交流將日形密切，特別是在全球化的浪潮下，開放「第一類」大陸民眾來台旅遊恐怕已是大勢所趨。當大陸觀光客大量進入台灣後，對於兩岸關係影響必將深遠。因此，相關法令遞嬗與對兩岸政治、經濟、社會影響之後續研究有其必要，其中尤其是可能發生的走私偷渡、檢疫衛生、疾病傳播、金融匯兌、經濟犯罪、國家安全、治安事件、政治庇護、旅遊糾紛、意外處理、消費權益、人身安全等實務性問題，都會隨著開放幅度的擴大而逐漸浮現，成為兩岸交流的新興課題，因此具有繼續探究的價值。

此外，對於大陸出境旅遊與大陸人士來台旅遊，所可能對於大陸政治民主化的影響，以及是否影響大陸人士對於台灣的觀感，在後續的研究上，可以透過量化研究之問卷調查，或是質化研究之深度訪談與焦點團體訪談，來獲得第一手資料，以彌補目前透過次級資料進行研究之缺憾。

另一方面誠如前述，大陸出境旅遊的快速發展，表面上看來風光耀眼，但所凸顯的卻是大陸日益嚴重的社會貧富差距與發展失衡問題。當社會中下階層的不滿與怨懟，與新富階級參與出境旅遊的奢華消費，在三個「黃金週」相互碰撞時，所產生的「反差現象」若不斷被凸顯，對於大陸未來社會穩定的影響，值得透過社會學相關理論與長期觀察，來進行後續之深入研究。

參考書目

壹、中文部分

一、專書

中共研究雜誌社編，二〇〇一中共年報（台北：中共研究雜誌社，2001年）。

中國年鑑編輯部主編，中國年鑑一九八八（北京：中國年鑑社，1988年）。

中國旅遊年鑑編輯委員會主編，中國旅遊年鑑一九九二（北京：中國旅遊出版社，1992年）。

中國旅遊年鑑編輯委員會主編，中國旅遊年鑑一九九五（北京：中國旅遊出版社，1995年）。

中國旅遊年鑑編輯委員會主編，中國旅遊年鑑一九九六（北京：中國旅遊出版社，1996年）。

中國旅遊年鑑編輯委員會主編，中國旅遊年鑑一九九九（北京：中國旅遊出版社，1999年）。

中國旅遊年鑑編輯委員會主編，中國旅遊年鑑二〇〇三（北京：中國旅遊出版社，2003年）。

中國統計年鑑編輯委員會主編，中國統計年鑑二〇〇三（北京：中國統計出版社，2003年）。

中國統計年鑑編輯委員會主編，中國統計年鑑二〇〇四（北京：中國統計出版社，2004年）。

中華人民共和國年鑑編輯部主編，中華人民共和國年鑑一九九八（北京：中華人民共和國年鑑社，1998年）。

中華人民共和國年鑑編輯部主編，中華人民共和國年鑑一九九九（北京：

中華人民共和國年鑑社，1999 年）。

尹章華，旅遊權益（台北：永然文化公司，2001 年）。

尹慶耀，中共的統戰外交（台北：幼獅文化公司，1984 年）。

毛壽龍，政治社會學（北京：中國社會科學出版社，2001 年）。

毛澤東，毛澤東選集第五卷（上海：人民出版社，1977 年）。

王立綱、浦秀賢，現代旅遊法學（青島：青島出版社，1999 年）。

王健，旅遊法學概論（天津：天津科技翻譯出版公司，1990 年）。

王壽椿，中國對外經濟關係（北京：對外貿易教育出版社，1988 年）。

王學冬、柴方國譯，烏・貝克・哈貝馬斯等著，全球化與政治（北京：
　　中央編譯出版社，2000 年）。

白俊男，國際經濟學（台北：三民書局，1980 年）。

石之瑜，政治心理學（台北：五南圖書出版公司，1999 年）。

朱邦寧，國際經濟學（北京：中共中央黨校出版社，1999 年）。

朱浤源主編，撰寫博碩士論文實戰手冊（台北：正中書局，2004 年）。

江宜樺，民族主義與民主政治（台北：時報出版公司，2003 年）。

江東銘，旅行業管理與經營（台北：五南圖書公司，2002 年）。

何光暐主編，中國改革全書旅遊業體制改革卷（大連：大連出版社，1992
　　年）。

呂亞力，政治學（台北：三民書局，1987 年）。

李凡，中國基層民主發展報告（北京：東方出版社，2002 年）。

李秋鳳，論台灣觀光事業的經濟效益（台北：震古出版社，1978 年）。

李英明，全球化下的後殖民省思（台北：生智文化公司，2003 年）。

李景鵬，中國政治發展的理論研究綱要（哈爾濱：黑龍江人民出版社，
　　2003 年）。

周陽山，民族與民主的當代詮釋（台北：正中書局，1993 年）。

林佳龍主編，未來中國：退化的極權主義（台北：時報文化出版公司，
　　2004 年）。

邱澤奇，中國大陸社會分層狀況的變化（台北：大屯出版社，2000年）。

金耀基，中國社會與文化（香港：牛津大學出版社，1993年）。

施哲雄主編，發現當代中國（台北：揚智圖書公司，2003年）。

星野昭吉，全球化時代的世界政治：世界政治的行為主體與結構（北京：社會科學文獻出版社，2004年）。

胡汝銀，競爭與壟斷：社會主義微觀經濟分析（上海：三聯書店，1988年）。

范世平、吳武忠，中國大陸觀光旅遊總論（台北：揚智圖書公司，2004年）。

范世平、王士維，中國大陸出境旅遊政策（台北：秀威資訊科際公司，2005年）。

展望與探索雜誌社編，中國大陸綜覽（台北：展望與探索雜誌社，2003年）。

徐汎，中國旅遊市場概論（北京：中國旅遊出版社，2004年）。

烏杰主編，中國政府與機構改革（北京：國家行政學院出版社，1998年）。

國防部交通部大陸交通研究組觀光小組彙編，大陸地區交通旅遊研究專輯第五輯（台北：交通部，1989年）。

國家旅遊局主編，中國旅遊統計年鑑一九九五（北京：中國旅遊出版社，1995年）。

國家旅遊局主編，中國旅遊統計年鑑一九九六（北京：中國旅遊出版社，1996年）。

國家旅遊局主編，中國旅遊統計年鑑一九九七（北京：中國旅遊出版社，1997年）。

國家旅遊局主編，中國旅遊統計年鑑一九九八（北京：中國旅遊出版社，1998年）。

國家旅遊局主編，中國旅遊統計年鑑一九九九（北京：中國旅遊出版社，1999年）。

國家旅遊局主編，中國旅遊統計年鑑二○○○（北京：中國旅遊出版社，
　　2000 年）。

國家旅遊局主編，中國旅遊統計年鑑二○○一（北京：中國旅遊出版社，
　　2001 年）。

國家旅遊局主編，中國旅遊統計年鑑二○○二（北京：中國旅遊出版社，
　　2002 年）。

國家旅遊局主編，中國旅遊統計年鑑二○○三（北京：中國旅遊出版社，
　　2003 年）。

國家旅遊局主編，中國旅遊統計年鑑二○○四（北京：中國旅遊出版社，
　　2004 年）。

國際統計年鑑編輯委員會主編，國際統計年鑑二○○四（北京：中國統
　　計出版社，2004 年）。

張玉璣主編，旅遊經濟工作手冊（北京：中國大百科全書出版社，1990
　　年）。

張成福，倪文傑編，現代政府管理大辭典（北京：中國經濟出版社，1991
　　年）。

張廣瑞、魏小安、劉德謙主編，二○○○－二○○二年中國旅遊發展分
　　析與預測（北京：社會科學文獻出版社，2002 年）。

張廣瑞、魏小安、劉德謙主編，二○○一－二○○三年中國旅遊發展分
　　析與預測（北京：社會科學文獻出版社，2002 年）。

張廣瑞、魏小安、劉德謙主編，二○○二－二○○四年中國旅遊發展分
　　析與預測（北京：社會科學文獻出版社，2003 年）。

張廣瑞、魏小安、劉德謙主編，二○○三－二○○五年中國旅遊發展分
　　析與預測（北京：社會科學文獻出版社，2005 年）。

莫童，加入世貿意味什麼（北京：中國城市出版社，1999 年）。

許志嘉，中共外交決策模式研究：鄧小平時期的檢證分析（台北，水牛
　　出版社，2000 年）。

陳思倫、宋秉明、林連聰，觀光學概論（台北：國立空中大學，1998 年）。

陳荷夫，論中國民主政治（北京：社會科學文獻出版社，1995 年）。

陳進廣，八九民運與中國民主化的省思（台北：致良出版社，1993 年）。

陳義彥，台灣地區大學生政治社會化之研究（台北：嘉新水泥公司文教基金會，1978 年）。

陳嘉隆，旅行業經營與管理（台北：自印，2004 年）。

陸學藝，社會結構的變遷（北京：中國社會科學出版社，1997 年）。

景杉主編，中國共產黨大辭典（北京：中國國際廣播出版社，1991 年）。

曾隆興，現代非典型契約論（台北：自印，1999 年）。

程光泉，全球化與價值衝突（長沙：湖南人民出版社，2003 年）。

程寶庫，世界貿易組織法律問題研究（天津：天津人民出版社，2000 年）。

黃一鳴譯，Maurice Duverger 著，政治社會學（台北：五南圖書公司，1997 年）。

黃發典譯，Robert Lanquar 著，觀光旅遊社會學（台北：遠流出版公司，1993 年）。

楊正寬，觀光政策、行政與法規（台北：揚智圖書公司，2000 年）。

楊沐，產業政策研究（上海：三聯書店，1989 年）。

趙全勝，解讀中國外交政策：微觀宏觀相結合的研究方法（台北：月旦出版社，1999 年）。

趙渭榮，轉型期的中國政治社會化研究（上海：復旦大學出版社，2001 年）。

劉山、薛君度主編，中國外交新論（北京：世界知識出版社，1997 年）。

劉洪潮，西方和平演變社會主義國家的戰略策略手法（湖北：湖北人民出版社，1989 年）。

劉創楚、楊慶昆，中國社會：從不變到萬變（香港：中文大學出版社，2001 年）。

劉傳、朱玉槐，旅遊學（廣州：廣東旅遊出版社，1999 年）。

蔣敬一，現代國際經濟（台北：幼獅書店，1973年）。

鄧偉根，產業經濟學研究（北京：經濟管理出版社，2001年）。

錢則鐔，中共外交政策與策略（台北：黎明文化公司，1983）。

閻淮，中共政治結構與民主化論綱（台北：行政院大陸委員會，1991年）。

閻學通，中國國家利益分析（天津：天津人民出版社，1997年）。

戴伯勛、沈宏達，現代產業經濟學（北京：經濟管理出版社，2001年）。

二、專書論文

丁學良，「共產主義後社會中的主義：從中國的經驗看」，周雪光主編，當代中國的國家與社會關係（台北：桂冠圖書公司，1992年），頁39-40。

于光華，「新權威主義的社會基礎及幻想」，齊墨編，新權威主義-對中國大陸未來命運的論爭（台北：唐山出版社，1991年），頁83-92。

古德曼（David Goodman），「大陸系統下的政治變遷：中華人民共和國民主化的展望」，田宏茂、朱雲漢、Larry Diamond、Marc Plattner主編，新興民主的機遇與挑戰（台北：業強出版社，1997年），頁432-443。

白魯恂（Lucian Pye），「中國民族主義與現代化」，劉青峰主編，民族主義與中國現代化（香港：中文大學出版社，1994年），頁533-550。

余英時，「從民主的浪潮到民族主義的浪潮」，田宏茂、朱雲漢、Larry Diamond、Marc Plattner主編，新興民主的機遇與挑戰（台北：業強出版社，1997年），頁444-455。

杭廷頓（Samuel P. Huntington），「民主的千秋大業」，田宏茂、朱雲漢、Larry Diamond、Marc Plattner主編，鞏固第三波民主（台北：業強出版社，1997年），頁48-64。

林茲（Juan J.Linz）與史德本（Alfred Stepan），「邁向鞏固的民主體制」，田宏茂、朱雲漢、Larry Diamond、Marc Plattner主編，鞏固第三波

民主（台北：業強出版社，1997 年），頁 65-96。

姜新立，「民族主義之理論概念與類型模式」，劉青峰主編，民族主義
　　與中國現代化（香港：中文大學出版社，1994 年），頁 35-52。

高隸民（Thomas B.Gold），「台灣民主化的鞏固」，田宏茂、朱雲漢、
　　Larry Diamond、Marc Plattner 主編，新興民主的機遇與挑戰（台北：
　　業強出版社，1997 年），頁 292-342。

陳雲根，「為中共新權威主義蓋棺」，齊墨編，新權威主義-對中國大陸
　　未來命運的論爭（台北：唐山出版社，1991 年），頁 99-106。

裴敏欣，「匍匐前行的中國民主」，田宏茂、朱雲漢、Larry Diamond、
　　Marc Plattner 主編，新興民主的機遇與挑戰（台北：業強出版社，
　　1997 年），頁 374-398。

裴敏欣，「亨廷頓談新權威主義」，齊墨編，新權威主義：對中國大陸
　　未來命運的爭論（台北：唐山出版社，1991 年），頁 50-56。

齊墨，「新權威主義論戰述評」，齊墨編，新權威主義-對中國大陸未來
　　命運的論爭（台北：唐山出版社，1991 年），頁 234-333。

黎安友（Andrew Nathan），「中國立憲主義者的選擇」，田宏茂、朱雲
　　漢、Larry Diamond、Marc Plattner 主編，新興民主的機遇與挑戰（台
　　北：業強出版社，1997 年），頁 399-431。

戴蒙（Larry Diamond），「民主鞏固的追求」，田宏茂、朱雲漢、Larry
　　Diamond、Marc Plattner 主編，鞏固第三波民主（台北：業強出版社，
　　1997 年），頁 1-45。

顏真，「第三條道路：中華民族的理性選擇-中國民主化問題的新思維」，
　　齊墨編，新權威主義-對中國大陸未來命運的論爭（台北：唐山出版
　　社，1991 年），頁 198-218。

蘇浩，「冷戰後中國外交發展的脈絡」，丁樹範主編，胡錦濤時代的挑
　　戰（台北：新新聞文化公司，2002 年），頁 346-369。

三、期刊論文

吳昭怡，「拼觀光，台灣急需加把勁」，天下（台北），第 330 期（2005年），頁 158-164。

夏先良，「試論我國的經濟外交」，中國人民大學學報（北京），第 6 期（1995 年），頁 74-78。

馬立誠，「對日關係新思維」，戰略與管理（北京），第 6 期（2002 年），頁 88-95，。

陳光華、容繼業、陳怡如，「大陸地區來台觀光團體旅遊滿意度與重遊意願之研究」，觀光研究學報，第 10 卷第 2 期（2004 年），頁 95-110。

陳致中，「中國奢侈品消費全球第 3」，遠見（台北），第 232 期（2005年），頁 11-42。

馮昭奎，「經濟外交的興起」，世界知識（北京），第 24 期（1997 年），頁 14-15。

萬敏婉，「生產外移 40.5％，台灣是坐擁金山的乞丐」，遠見（台北），第 232 期（2005 年），頁 130-132。

適豪，「中共發展觀光旅遊事業面面觀」，中共研究（台北），第 18 卷第 7 期（1984 年），頁 88-99。

四、研討會論文

姜志俊，「建立兩岸旅遊糾紛調處制度」，發表於一九九八海峽兩岸旅行交流研討會（台北：海峽兩岸交流基金會主辦，1998 年 5 月 21 日），頁 2-19。

五、未出版之學位論文

王嘉州，「台灣民主化與大陸民主前景：從菁英策略互動之觀點分析」，政治大學東亞研究所碩士論文（1997 年）。

吳挺毓，「中國大陸私營經濟發展之政治影響」，中國文化大學中國大

陸研究所碩士論文（1996 年）。

林國賢，「大陸民眾來台旅遊態度與動機之研究」，朝陽科技大學休閒
　　事業管理研究所碩士論文（2003 年）。

林智勝，「大陸民主化機制之研究：以村民自治為例」，東華大學大陸
　　研究所碩士論文（2001 年）。

林瑞珠，「旅遊契約暨其定型化之研究」，中興大學法律學研究所碩士
　　論文（1994 年）。

林鴻偉，「大陸來台旅客之旅遊參與型態、觀光形象滿意度與重遊意願
　　關係之研究」，世新大學觀光事業研究所碩士論文（2002 年）。

郎士進，「民主化與大陸基層自治制度發展之研究」，中興大學國際政
　　治研究所碩士論文（2004 年）。

康榮，「中國大陸民主化運動之研究：一二九新民主運動的個案研究」，
　　政治大學東亞研究所碩士論文（1989 年）。

張翠怡，「旅遊服務於消費者保護法之解釋與適用」，成功大學法律學
　　研究所碩士論文（2003 年）。

陳志川，「旅遊契約暨旅遊廣告之研究」，東吳大學法律研究所碩士論
　　文（2001 年）。

曾拓穎，「派系政治與中國大陸政治民主化之關連：一九七六至一九八
　　九」，政治大學東亞研究所碩士論文（2004 年）。

馮國建，「中共反和平演變之研究」，政治大學東亞研究所碩士論文（1997
　　年）。

楊仲源，「中共經濟改革對大陸民主化之影響」，政治大學政治研究所
　　碩士論文（1992 年）。

董天傑，「中國大陸多黨合作制與民主化的研究」，中國文化大學中國
　　大陸研究所碩士論文（2000 年）。

貳、英文部分

一、專書

Bauman, Zygmunt, Globalization: The Human Consequences (London: Polity Press, 1998).

Beck, Ulirich, What is Globalization? (London: Polity Press, 2000).

Boadway, Robin W. and David E.Wildasin, Public Sector Economics (Boston: Little Brown and Company, 1984).

Brown, Charles V. and Peter M. Jackson, Public Sector Economics (U.K.: Blackwell Ltd., 1990).

Camilleri, Joseph, Chinese Foreign Policy: The Maoist Era and its Aftermath (Washington: University of Washington Press, 1979).

Castells, Manuel, The Rise of the Network Society (Oxford: Blackwell, 1996).

Clarkson, Kenneth W. and Roger L. Miller, Industrial Organization: Theory, Evidence and Public Policy (New York: McGraw-Hill Book Company, 1982).

Cohen, Robin and Paul Kennedy, Global Sociology (London: Macmillan Press Ltd., 2000).

Dahl, Robert A., Democracy and its Critics (New Haven: Yale University Press, 1989).

Dorfman, Robert, Paul A. Samuelson and Robert M. Solow, Linear Programming and Economic Analysis (New York: McGraw-Hill , 1958).

Easton, David and Jack Dennis, Children in the Political System : Origins of Political Legitimacy (New York: McGraw-Hill, 1969).

Friedman, Janathan, Culture Identity and Global Process (London: Sage,

1994).

Fukuyama, Francis, The End of History and the Last Man (London: Hamish Hamilton, 1992).

Ghatak, Subrata, Development Economic (New York: Longman Inc., 1978).

Giddens, Anthony, The Nation-State and Violence (Cambridge: Polity Press, 1985).

Giddens, Anthony, The Consequences of Modernity (London: Polity Press, 1990).

Go, Frank M. and Carson L. Jenkins, Tourism and Economic Development in Asia and Australasia (London: Pinter, 1997).

Greenstein, Fred I., Children and politics (New Haven: Yale University Press, 1969).

Harding, Harry, China's Second Revolution : Reform After Mao (Washington: Brookings Institution, 1987).

Hay, Donald A. and Derek J. Morris, Industrial Economics and Organization (New York: Oxford University Press, 1991).

Hayes, Carlton J.H., Essays on Nationalism (New York: Russell and Russell,1966).

Held, David, Anthony McGrew, David Goldblatt and Jonathan Perraton, Global Transformations: Politics, Economics and Culture (London: Polity Press, 1999).

Hess, Robert D. and Judith Torney-Purta, The Development of Political Attitudes in Children (New York: Doubleday, 1967).

Hirst, Paul and Grahame Thompson, Globalization in Question: The International Economy and the Possibilities of Governance (London: Polity Press ,1996).

Huntington, Samuel P., Political Order in Changing Societies (New Haven:

Yale University Press, 1969).

Huntington, Samuel P., The Third Wave: Democratization in the Last Twentieth Century (Norman: University of Oklahoma Press, 1991).

Huntington, Samuel P., The Clash of Civilizations and the Remaking of World Order (New York: Simon and Schuster, 1996).

Keohane, Robert O. and Joseph S. Nye, Power and Interdependence (New York: Harper Collins, 1989).

Kotler, Philip, Somkid Jatusripitak and Suvit Maesincee, The Marketing of Nations (New York: The Free Press,1997).

Lanfant, Marie-Francoise, John B. Allcock and Edward M. Bruner, International Tourism: Identity and Change (London: Sage, 1995).

Lawrence, Alan, China's Foreign Relations Since 1949 (London: Routledge and Kegan Paul, 1975).

Lipset, Seymour M., Political Man (London: Heinemann, 1960).

Mcluhan, Marshall , Understanding Media (London: Rouledge, 2001).

Myles, Gareth D., Public Economics (New York: Cambridge University Press, 1995).

Nash, Kate, Contemporary Political Sociology (Massachusetts: Blackwell Publishers Inc., 2000).

Nathan, Andrew J.,Chinese Democracy(New York ： Alfred A.Knopf Inc.,1985).

Nathan, Andrew J. and Robert S. Ross, The Great Wall and the Empty Fortress: China's Search for Security（New York: W.W. Norton and Company, 1997）.

Nathan, Andrew J., China's Transition(New York ： Columbia University Press, 1997).

Niemi, Richard G., The Politics of Future Citizens (San Francisco:

Jossey-Bass, 1974).

Oakes, Tim, Tourism and Modernity in China (New York: Routledge, 1998).

Ohmae, Kenichi, The End of Nation State: The Rise of Regional Economies (New York: The Free Press, 1995).

Orum, Anthony M., Introduction to Political Sociology: The Social Anatomy of the Body Politic (New Jersey: Prentice-Hall Inc., 1978).

Pearce, Philip L., The Social Psychology of Tourist Behaviour (Oxford: Pergamon, 1982).

Porter, Michel E., The Competitive Advantage of Nations (New York: The Free Press, 1990).

Potter, David, David Goldbalt, Margaret Kiloh and Paul Lewis, Democratization (Cambridge: Polity Press, 1997).

Robertson, Roland, Globalization: Social Theory and Global Culture (London: Sage, 1992).

Rostow, Walt W., The Stages of Economic Growth: A Non-Communist Manifesto (UK: The University Press, 1963).

Rueschemeyer, Dietrich, Evelyne H. Stephens and John D. Stephens, Capitalist Development and Democracy (Cambridge: Polity Press, 1992).

Shafer, Boyed C., Faces of Nationalism: New Realities and Old Myths (New York: Harcourt Brace Jovanovich Inc., 1972).

Smith, Anthony D., Theories of Nationalism (New York: Holmes and Meier, 1983).

Steiner, George A., Strategic Planning (London: Collier Macmillan Publishers, 1979).

Stewart, David W. , Secondary Research : Information Sources and Methods (Newbury Park : Sage Publications, 1993).

Weiss, Linda, The Myth of the Powerless State (New York: Cornell University Press, 1998).

WTO, Tourism Highlights Edition 2003（Spain: World Tourism Organization,2003）.

WTO, Tourism Highlights Edition 2004 (Spain: World Tourism Organization, 2004).

Yang, Xiaokai and Yew-Kwang Ng, Contributions to Economic Analysis: Specialization and Economic Organization (Amsterdam: North-Holland Press, 1993).

Young, Gillian, International Relations in a Global Age: A Conceptual Challenge (London: Polity Press, 1999).

二、專書論文

Bloch,Julia Chang, "Commercial Diplomacy" ,in Ezra F.Vogel (ed.) ,Living With China：U.S./China Relations in the Twenty-First Century(New York：W.W. Norton and Company, 1997),PP.185-216.

Brundenius,Claes, "How Painful is the Transition? Reflections on Patterns of Economic Growth, Long Waves and the ICT Revolution" , in Mats Lundahl and Benno J.Ndulu(eds.),New Directions in Development Economics(London:Routledge,1996),pp.104-128.

Fanelli,Jose M. and Roberto Frenkel, "Macropolicies for the Transition from Stabilization to Growth" ,in Mats Lundahl and Benno J.Ndulu (eds.), New Directions in Development Economics(London:Routledge,1996),pp.29-54.

Gunnarsson,Christer and Mats Lundabl, "The Good, The Bad and The Wobbly :State Forms and Third World Economic Performance" , in Mats Lundahl and Benno J.Ndulu(eds.),New Directions in Development Economics(London:Routledge,1996),pp.251-281.

Kim,Samuel S., "China and the World in Theory and Practice", in Samuel S. Kim (ed.), China and the World : Chinese Foreign Relations in the Post-Cold War Era (Boulder: Westview Press, 1994),pp.3-41.

Lampton,David M., "China's Foreign and National Security Policy –Making Process : Is It Changing,and Dose It Matter" ,in David M.Lampton (ed.),The Making of Chinese Foreign and Security Policy in the Era of Reform, 1978-2000 (Stanford: Stanford University Press, 2001),pp.1-36.

Martinez-Alie,Joan, "Environmental Justice(Local and Global)" , in Fredric Jameson and Masao Miyoshi (eds.),The Cultures of Globalization (Durham:Duke University Press,1998),pp.312-326.

Sinclair,M.Thea and Asrat Tsegaye "International Tourism and Export Instability" ,in Clement A.Tisdcll(ed.),The Economics of Tourism(U.K.: Edward Elgar Pub.,2000), pp.253-270.

Sterner,Thomas, " Environmental Tax Reform: Theory, Industrialized Country Experience and Relevance in LDCs" ,in Mats Lundahl and Benno J.Ndulu(eds.), New Directions in Development Economics (London:Routledge,1996), pp.224-248.

三、期刊論文

Barzel,Yoram, "Measurement Cost and The Organization of Markets" ,The Journal of Law and Economics, vol .25(1982),pp.27-48.

Cheung,Steven N.S., "The Contractual Nature of The Firm" , The Journal of Law and Economics, vol .26(1983),pp.1-22.

Coase,Ronald H ., "The Problem of Social Cost" ,The Joural of Law and Economics, vol .3:1(1960),pp.1-44.

Dahlman,Cral J., "The Problem of Externality" ,Journal of Legal Studies, vol .1(1979),pp.903-910.

Gullahorn, Jeanne E. , "An Extension of the U-curve Hypothesis" ,Journal of Social Issues, vol.19(1963),pp.33-47.

Jin, Jang C. and McMillin,W. Douglas, "The Macroeconomic Effects of Government Debt in Korea", Applied Economics, Taylor and Francis Journals, vol. 25:1 (1993), pp. 35-42.

Klein,Benjamin, " Transaction Cost Determinants of Unfair Contractual Arrangements" ,The American Economic Review, vol .2(1980),pp.356-362.

Matthews,Harry G., "Radicals and Third World Tourism:A Caribbean Focus" ,Annals of Tourism Research, vol.5(1977),pp.20-29.

Matthews,Robert Charles O ., "The Economics of Institutions and the Sources of Growth" ,Economic Journal, vol .12(1986),pp.902-910.

Oberg,Kalervo, " Cultural Shock: Adjustment to New Cultural Environments" ,Practical Anthropology,vol.7 (1960),pp.177-182.

Stigler,George J., " A Theory of Oligopoly",Journal of Political Economy,vol.72,(1964),pp.44-61.

Weihrich, Heinz, "The SWOT Matrix –A Tool for Situational Analysis", Long Range Planning,vol.2-5(1982),pp.50-60.

Williamson,Oliver E., "Transaction-Cost Economics:The Governance of Contractual Relations " ,The Journal of Law and Economics, vol .2(1979),pp.233-261.

附　　錄

附錄一　中國公民出國旅遊管理辦法

第　一　條　　為了規範旅行社組織中國公民出國旅遊活動，保障出國旅遊者和出國旅遊經營者的合法權益，制定本辦法。

第　二　條　　出國旅遊的目的地國家，由國務院旅遊行政部門會同國務院有關部門提出，報國務院批准後，由國務院旅遊行政部門公布。

　　　　　　任何單位和個人不得組織中國公民到國務院旅遊行政部門公布的出國旅遊的目的地國家以外的國家旅遊；組織中國公民到國務院旅遊行政部門公布的出國旅遊的目的地國家以外的國家進行涉及體育活動、文化活動等臨時性專項旅遊的，須經國務院旅遊行政部門批准。

第　三　條　　旅行社經營出國旅遊業務，應當具備下列條件：

　　　　　　(一) 取得國際旅行社資格滿 1 年；

　　　　　　(二) 經營入境旅遊業務有突出業績；

　　　　　　(三) 經營期間無重大違法行為和重大服務質量問題。

第　四　條　　申請經營出國旅遊業務的旅行社，應當向省、自治區、直轄市旅遊行政部門提出申請。省、自治區、直轄市旅遊行政部門應當自受理申請之日起 30 個工作日內，依據本辦法第三條規定的條件對申請審查完畢，經審查同意的，報國務院旅遊行政部門批准；經審查不同意的，應當書面通知申請人並說明理由。

國務院旅遊行政部門批准旅行社經營出國旅遊業務，應當符合旅遊業發展規劃及合理佈局的要求。

未經國務院旅遊行政部門批准取得出國旅遊業務經營資格的，任何單位和個人不得擅自經營或者以商務、考察、培訓等方式變相經營出國旅遊業務。

第　五　條　國務院旅遊行政部門應當將取得出國旅遊業務經營資格的旅行社（以下簡稱組團社）名單予以公布，並通報國務院有關部門。

第　六　條　國務院旅遊行政部門根據上年度全國入境旅遊的業績、出國旅遊目的地的增加情況和出國旅遊的發展趨勢，在每年的 2 月底以前確定本年度組織出國旅遊的人數安排總量，並下達省、自治區、直轄市旅遊行政部門。

省、自治區、直轄市旅遊行政部門根據本行政區域內各組團社上年度經營入境旅遊的業績、經營能力、服務質量，按照公平、公正、公開的原則，在每年的 3 月底以前核定各組團社本年度組織出國旅遊的人數安排。

國務院旅遊行政部門應當對省、自治區、直轄市旅遊行政部門核定組團社年度出國旅遊人數安排及組團社組織公民出國旅遊的情況進行監督。

第　七　條　國務院旅遊行政部門統一印製《中國公民出國旅遊團隊名單表》（以下簡稱《名單表》），在下達本年度出國旅遊人數安排時編號發放給省、自治區、直轄市旅遊行政部門，由省、自治區、直轄市旅遊行政部門核發給組團社。

組團社應當按照核定的出國旅遊人數安排組織出國旅遊團隊，填寫《名單表》。旅遊者及領隊首次出境或者再次出境，均應當填寫在《名單表》中，經審核後的《名單表》不得增添人員。

第　八　條　　　《名單表》一式四聯，分爲：出境邊防檢查專用聯、入境邊防檢查專用聯、旅遊行政部門審驗專用聯、旅行社自留專用聯。

　　　　　　　　組團社應當按照有關規定，在旅遊團隊出境、入境時及旅遊團隊入境後，將《名單表》分別交有關部門查驗、留存。

　　　　　　　　出國旅遊兌換外匯，由旅遊者個人按照國家有關規定辦理。

第　九　條　　　旅遊者持有有效普通護照的，可以直接到組團社辦理出國旅遊手續；沒有有效普通護照的，應當依照《中華人民共和國公民出境入境管理法》的有關規定辦理護照後再辦理出國旅遊手續。

　　　　　　　　組團社應當爲旅遊者辦理前往國簽證等出境手續。

第　十　條　　　組團社應當爲旅遊團隊安排專職領隊。

　　　　　　　　領隊應當經省、自治區、直轄市旅遊行政部門考核合格，取得領隊證。

　　　　　　　　領隊在帶團時，應當佩戴領隊證，並遵守本辦法及國務院旅遊行政部門的有關規定。

第　十一　條　　旅遊團隊應當從國家開放口岸整團出入境。

　　　　　　　　旅遊團隊出入境時，應當接受邊防檢查站對護照、簽證、《名單表》的查驗。經國務院有關部門批准，旅遊團隊可以到旅遊目的地國家按照該國有關規定辦理簽證或者免簽證。

　　　　　　　　旅遊團隊出境前已確定分團入境的，組團社應當事先向出入境邊防檢查總站或者省級公安邊防部門備案。

　　　　　　　　旅遊團隊出境後因不可抗力或者其他特殊原因確需分團入境的，領隊應當及時通知組團社，組團社應當立即向有關出入境邊防檢查總站或者省級公安邊防部門備案。

第 十二 條　　組團社應當維護旅遊者的合法權益。

　　　　　　　組團社向旅遊者提供的出國旅遊服務資訊必須真實可靠，不得作虛假宣傳，報價不得低於成本。

第 十三 條　　組團社經營出國旅遊業務，應當與旅遊者訂立書面旅遊合同。

　　　　　　　旅遊合同應當包括旅遊起止時間、行程路線、價格、食宿、交通以及違約責任等內容。旅遊合同由組團社和旅遊者各持一份。

第 十四 條　　組團社應當按照旅遊合同約定的條件，爲旅遊者提供服務。

　　　　　　　組團社應當保證所提供的服務符合保障旅遊者人身、財產安全的要求；對可能危及旅遊者人身安全的情況，應當向旅遊者作出真實說明和明確警示，並採取有效措施，防止危害的發生。

第 十五 條　　組團社組織旅遊者出國旅遊，應當選擇在目的地國家依法設立並具有良好信譽的旅行社（以下簡稱境外接待社），並與之訂立書面合同後，方可委託其承擔接待工作。

第 十六 條　　組團社及其旅遊團隊領隊應當要求境外接待社按照約定的團隊活動計劃安排旅遊活動，並要求其不得組織旅遊者參與涉及色情、賭博、毒品內容的活動或者危險性活動，不得擅自改變行程、減少旅遊專案，不得強迫或者變相強迫旅遊者參加額外付費專案。

　　　　　　　境外接待社違反組團社及其旅遊團隊領隊根據前款規定提出的要求時，組團社及其旅遊團隊領隊應當予以制止。

第 十七 條　　旅遊團隊領隊應當向旅遊者介紹旅遊目的地國家的相關法律、風俗習慣以及其他有關注意事項，並尊重旅遊者的人格尊嚴、宗教信仰、民族風俗和生活習慣。

第 十八 條　　旅遊團隊領隊在帶領旅遊者旅行、遊覽過程中，應當就可能危及旅遊者人身安全的情況，向旅遊者作出真實說明和明確警示，並按照組團社的要求採取有效措施，防止危害的發生。

第 十九 條　　旅遊團隊在境外遇到特殊困難和安全問題時，領隊應當及時向組團社和中國駐所在國家使領館報告；組團社應當及時向旅遊行政部門和公安機關報告。

第 二十 條　　旅遊團隊領隊不得與境外接待社、導遊及爲旅遊者提供商品或者服務的其他經營者串通欺騙、脅迫旅遊者消費，不得向境外接待社、導遊及其他爲旅遊者提供商品或者服務的經營者索要回扣、提成或者收受其財物。

第二十一條　　旅遊者應當遵守旅遊目的地國家的法律，尊重當地的風俗習慣，並服從旅遊團隊領隊的統一管理。

第二十二條　　嚴禁旅遊者在境外滯留不歸。

　　　　　　　旅遊者在境外滯留不歸的，旅遊團隊領隊應當及時向組團社和中國駐所在國家使領館報告，組團社應當及時向公安機關和旅遊行政部門報告。有關部門處理有關事項時，組團社有義務予以協助。

第二十三條　　旅遊者對組團社或者旅遊團隊領隊違反本辦法規定的行爲，有權向旅遊行政部門投訴。

第二十四條　　因組團社或者其委託的境外接待社違約，使旅遊者合法權益受到損害的，組團社應當依法對旅遊者承擔賠償責任。

第二十五條　　組團社有下列情形之一的，旅遊行政部門可以暫停其經營出國旅遊業務；情節嚴重的，取消其出國旅遊業務經營資格：

　　　　　　　(一) 入境旅遊業績下降的；

　　　　　　　(二) 因自身原因，在１年內未能正常開展出國旅遊業務

的；

(三) 因出國旅遊服務質量問題被投訴並經查實的；

(四) 有逃匯、非法套匯行為的；

(五) 以旅遊名義弄虛作假，騙取護照、簽證等出入境證
件或者送他人出境的；

(六) 國務院旅遊行政部門認定的影響中國公民出國旅
遊秩序的其他行為。

第二十六條　　任何單位和個人違反本辦法第四條的規定，未經批准擅
自經營或者以商務、考察、培訓等方式變相經營出國旅遊業
務的，由旅遊行政部門責令停止非法經營，沒收違法所得，
並處違法所得 2 倍以上 5 倍以下的罰款。

第二十七條　　組團社違反本辦法第十條的規定，不為旅遊團隊安排專
職領隊的，由旅遊行政部門責令改正，並處 5000 元以上 2 萬
元以下的罰款，可以暫停其出國旅遊業務經營資格；多次不
安排專職領隊的，並取消其出國旅遊業務經營資格。

第二十八條　　組團社違反本辦法第十二條的規定，向旅遊者提供虛假
服務資訊或者低於成本報價的，由工商行政管理部門依照《中
華人民共和國消費者權益保護法》、《中華人民共和國反不正
當競爭法》的有關規定給予處罰。

第二十九條　　組團社或者旅遊團隊領隊違反本辦法第十四條第二
款、第十八條的規定，對可能危及人身安全的情況未向旅遊
者作出真實說明和明確警示，或者未採取防止危害發生的措
施的，由旅遊行政部門責令改正，給予警告；情節嚴重的，
對組團社暫停其出國旅遊業務經營資格，並處 5000 元以上 2
萬元以下的罰款，對旅遊團隊領隊可以暫扣直至吊銷其領隊
證；造成人身傷亡事故的，依法追究刑事責任，並承擔賠償
責任。

第 三十 條　　組團社或者旅遊團隊領隊違反本辦法第十六條的規定，未要求境外接待社不得組織旅遊者參與涉及色情、賭博、毒品內容的活動或者危險性活動，未要求其不得擅自改變行程、減少旅遊專案、強迫或者變相強迫旅遊者參加額外付費專案，或者在境外接待社違反前述要求時未制止的，由旅遊行政部門對組團社處組織該旅遊團隊所收取費用 2 倍以上 5 倍以下的罰款，並暫停其出國旅遊業務經營資格，對旅遊團隊領隊暫扣其領隊證；造成惡劣影響的，對組團社取消其出國旅遊業務經營資格，對旅遊團隊領隊吊銷其領隊證。

第三十一條　　旅遊團隊領隊違反本辦法第二十條的規定，與境外接待社、導遊及為旅遊者提供商品或者服務的其他經營者串通欺騙、脅迫旅遊者消費或者向境外接待社、導遊和其他為旅遊者提供商品或者服務的經營者索要回扣、提成或者收受其財物的，由旅遊行政部門責令改正，沒收索要的回扣、提成或者收受的財物，並處索要的回扣、提成或者收受的財物價值 2 倍以上 5 倍以下的罰款；情節嚴重的，並吊銷其領隊證。

第三十二條　　違反本辦法第二十二條的規定，旅遊者在境外滯留不歸，旅遊團隊領隊不及時向組團社和中國駐所在國家使領館報告，或者組團社不及時向有關部門報告的，由旅遊行政部門給予警告，對旅遊團隊領隊可以暫扣其領隊證，對組團社可以暫停其出國旅遊業務經營資格。

　　旅遊者因滯留不歸被遣返回國的，由公安機關吊銷其護照。

第三十三條　　本辦法自 2002 年 7 月 1 日起施行。國務院 1997 年 3 月 17 日批准，國家旅遊局、公安部 1997 年 7 月 1 日發布的《中國公民自費出國旅遊管理暫行辦法》同時廢止。

附錄二 出境旅遊領隊人員管理辦法

第 一 條　　爲了加強對出境旅遊領隊人員的管理，規範其從業行爲，維護出境旅遊者的合法權益，促進出境旅遊的健康發展，根據《中國公民出國旅遊管理辦法》和有關規定，制定本辦法。

第 二 條　　本辦法所稱出境旅遊領隊人員（以下簡稱「領隊人員」），是指依照本辦法規定取得出境旅遊領隊證（以下簡稱「領隊證」），接受具有出境旅遊業務經營權的國際旅行社（以下簡稱「組團社」）的委派，從事出境旅遊領隊業務的人員。

　　　　　　本辦法所稱領隊業務，是指爲出境旅遊團提供旅途全程陪同和有關服務；作爲組團社的代表，協同境外接待旅行社（以下簡稱「接待社」）完成旅遊計畫安排；以及協調處理旅遊過程中相關事務等活動。

第 三 條　　申請領隊證的人員，應當符合下列條件：

　　　　　　(一) 有完全民事行爲能力的中華人民共和國公民；

　　　　　　(二) 熱愛祖國，遵紀守法；

　　　　　　(三) 可切實負起領隊責任的旅行社人員；

　　　　　　(四) 掌握旅遊目的地國家或地區的有關情況。

第 四 條　　組團社要負責做好申請領隊證人員的資格審查和業務培訓。

　　　　　　業務培訓的內容包括：思想道德教育；涉外紀律教育；旅遊政策法規；旅遊目的地國家的基本情況；領隊人員的義務與職責。

　　　　　　對已經領取領隊證的人員，組團社要繼續加強思想教育和業務培訓，建立嚴格的工作制度和管理制度，並認真貫徹

執行。

第 五 條　　領隊證由組團社向所在地的省級或經授權的地市級以上旅遊行政管理部門申領，並提交下列材料：申請領隊證人員登記表；組團社出具的勝任領隊工作的證明；申請領隊證人員業務培訓證明。

　　　　　旅遊行政管理部門應當自收到申請材料之日起 15 個工作日內，對符合條件的申請領隊證人員頒發領隊證，並予以登記備案。

　　　　　旅遊行政管理部門要根據組團社的正當業務需求合理發放領隊證。

第 六 條　　領隊證由國家旅遊局統一樣式並製作，由組團社所在地的省級或經授權的地市級以上旅遊行政管理部門發放。

　　　　　領隊證不得偽造、塗改、出借或轉讓。

　　　　　領隊證的有效期爲三年。凡需要在領隊證有效期屆滿後繼續從事領隊業務的，應當在屆滿前半年由組團社向旅遊行政管理部門申請登記換發領隊證。

　　　　　領隊人員遺失領隊證的，應當及時報告旅遊行政管理部門，並聲明作廢，然後申請補發；領隊證損壞的，應及時申請換發。

　　　　　被取消領隊人員資格的人員，不得再次申請領隊登記。

第 七 條　　領隊人員從事領隊業務，必須經組團社正式委派。

　　　　　領隊人員從事領隊業務時，必須佩帶領隊證。

　　　　　未取得領隊證的人員，不得從事出境旅遊領隊業務。

第 八 條　　領隊人員應當履行下列職責：

　　　　　(一) 遵守《中國公民出國旅遊管理辦法》中的有關規定，維護旅遊者的合法權益；

　　　　　(二) 協同接待社實施旅遊行程計畫，協助處理旅遊行程中的突發事件、糾紛及其它問題；

(三) 爲旅遊者提供旅遊行程服務；

(四) 自覺維護國家利益和民族尊嚴，並提醒旅遊者抵制任何有損國家利益和民族尊嚴的言行。

第　九　條　　違反本辦法第四條，對申請領隊證人員不進行資格審查或業務培訓，或審查不嚴，或對領隊人員、領隊業務疏於管理，造成領隊人員或領隊業務發生問題的，由旅遊行政管理部門視情節輕重，分別給予組團社警告、取消申領領隊證資格、取消組團社資格等處罰。

第　十　條　　違反本辦法第七條第三款規定，未取得領隊證從事領隊業務的，由旅遊行政管理部門責令改正，有違法所得的，沒收違法所得，並可處違法所得3倍以下不超過人民幣3萬元的罰款；沒有違法所得的，可處人民幣1萬元以下罰款。

第　十一　條　　違反本辦法第六條第二款和第七條第二款規定，領隊人員偽造、塗改、出借或轉讓領隊證，或者在從事領隊業務時未佩帶領隊證的，由旅遊行政管理部門責令改正，處人民幣1萬元以下的罰款；情節嚴重的，由旅遊行政管理部門暫扣領隊證3個月至1年，並不得重新換發領隊證。

第　十二　條　　違反本辦法第八條第一項規定的，按《中國公民出國旅遊管理辦法》的有關規定處罰。

第　十三　條　　違反本辦法第八條第二、三、四項規定的，由旅遊行政管理部門責令改正，並可暫扣領隊證3個月至1年；造成重大影響或產生嚴重後果的，由旅遊行政管理部門撤銷其領隊登記，並不得再次申請領隊登記，同時要追究組團社責任。

第　十四　條　　旅遊行政管理部門工作人員怠忽職守、濫用職權、徇私舞弊，構成犯罪的，依法追究刑事責任；未構成犯罪的，依法給予行政處分。

第　十五　條　　本辦法由國家旅遊局負責解釋。

第　十六　條　　本辦法自發布之日起施行。

附錄三　大陸地區人民來臺從事觀光活動許可辦法

中華民國九十年十二月十日內政部台（90）內警字第 9088021 號暨交通部交路發字第 00091 號令

中華民國九十年十二月十一日內政部台（90）內警字第 9088027 號令自九十年十二月二十日施行

中華民國九十一年五月八日內政部台內警字第 0910078041 號暨交通部交路發字第 091 B 000027 號令修正發布

中華民國九十一年五月八日內政部台內警字第 0910078044 號令修正發布部分條文，自中華民國九十一年五月十日施行

中華民國九十四年二月二十三日內政部台內警字第 0940126134 號令暨交通部交路發字第 0940085006 號令修正會銜發布，自中華民國九十四年二月二十五日施行

第　一　條　　本辦法依臺灣地區與大陸地區人民關係條例第十六條第一項規定訂定之。本辦法未規定者，適用其他有關法令之規定。

第　二　條　　本辦法之主管機關為內政部，其業務分別由各該目的事業主管機關執行之。

第　三　條　　大陸地區人民符合下列情形之一者，由經交通部觀光局核准之旅行業代為申請許可來臺從事觀光活動：

一、有固定正當職業者或學生。

二、有等值新臺幣二十萬元以上之存款，並備有大陸地區金融機構出具之證明者。

三、赴國外留學、旅居國外取得當地永久居留權或旅居國外四年以上且領有工作證明者及其隨行之旅居國外配偶或直系血親。

四、赴香港、澳門留學、旅居香港、澳門取得當地永久居留權或旅居香港、澳門四年以上且領有工作證明者及其隨行之旅居香港、澳門配偶或直系血親。

第 四 條　　大陸地區人民來臺從事觀光活動，其數額得予限制，並由主管機關公告之。

　　　　　前項公告之數額，由交通部觀光局依臺北市、高雄市旅行商業同業公會及臺灣省旅行商業同業公會聯合會（以下簡稱省市級旅行業同業公會）會員中經交通部觀光局核准家數比例，核發予省市級旅行業同業公會；金門、馬祖及未設公會地區旅行業併入臺灣省旅行商業同業公會聯合會會員家數計算。

　　　　　前項核發數額比例，每三個月調整一次。

　　　　　旅行業辦理大陸地區人民來臺從事觀光活動業務，配合政策者，交通部觀光局得依第一項公告數額百分之五至百分之十範圍內酌給數額，不受第一項公告數額之限制。

第 五 條　　省市級旅行業同業公會依前條第二項受核發之數額，由中華民國旅行商業同業公會全國聯合會（以下簡稱中華民國旅行業公會全聯會），統籌分配予省市級旅行業同業公會轄區經交通部觀光局核准之旅行業。

　　　　　省市級旅行業同業公會轄區之旅行業申請核章數額，未達受核發之數額時，所餘數額由中華民國旅行業公會全聯會平均分配其他省市級旅行業同業公會使用之。

　　　　　前項數額分配方式，由中華民國旅行業公會全聯會訂定要點，報請交通部觀光局核定。

第 六 條　　大陸地區人民來臺從事觀光活動，應由旅行業組團辦理，並以團進團出方式為之，每團人數限十五人以上四十人以下。

　　　　　經國外轉來臺灣地區觀光之大陸地區人民，每團人數限七人以上。但符合第三條第三款或第四款規定之大陸地區人民，來臺從事觀光活動，得不以組團方式為之，其以組團方

式為之者，得分批入出境。

第　七　條　　大陸地區人民符合第三條第一款或第二款規定者，申請來臺從事觀光活動，應由經交通部觀光局核准之旅行業代申請，並檢附下列文件，送請中華民國旅行業公會全聯會依省市級旅行業同業公會受核發之數額核章，向內政部警政署入出境管理局（以下簡稱境管局）申請許可，並由旅行業負責人擔任保證人：

一、團體名冊，並標明大陸地區帶團領隊。

二、旅遊計畫或行程表。

三、入出境許可證申請書。

四、固定正當職業（任職公司執照、員工證件）、在職、在學或財力證明文件等，必要時應經財團法人海峽交流基金會驗證。（大陸地區帶團領隊應加附大陸地區核發之領隊執照影本）。

五、大陸地區所發有效證件影本。（大陸地區居民身分證、大陸地區所發尚餘六個月以上效期之往來臺灣地區通行證或護照影本）。

六、我方旅行業與大陸地區旅行社簽訂之合作契約。

大陸地區人民符合第三條第三款或第四款規定者，申請來臺從事觀光活動，應檢附下列第三款至第五款文件，送駐外使領館、代表處、辦事處或其他經政府授權機構（以下簡稱駐外館處）審查後，交由經交通部觀光局核准之旅行業檢附下列文件，依前項規定程序辦理；駐外館處有境管局派駐入國審理人員者，由其審查；未派駐入國審理人員者，由駐外館處指派人員審查：

一、團體名冊或旅客名單。

二、旅遊計畫或行程表。

　　　　　　　三、入出境許可證申請書。

　　　　　　　四、大陸地區所發尚餘六個月以上效期之護照影本。

　　　　　　　五、國外、香港或澳門在學證明及再入國簽證影本、現
　　　　　　　　　住地永久居留權證明、現住地居住證明及工作證明
　　　　　　　　　或親屬關係證明。

第　八　條　　大陸地區人民依前條規定申請經審查許可，由境管局發
　　　　　　　給許可來臺觀光團體名冊及臺灣地區入出境許可證。許可來
　　　　　　　臺觀光團體名冊交由代送件之中華民國旅行業公會全聯會轉
　　　　　　　發負責接待之旅行業；臺灣地區入出境許可證送行政院於香
　　　　　　　港、澳門設立或指定之機構或委託之民間團體轉發申請人，
　　　　　　　申請人應持憑連同大陸地區往來臺灣地區通行證正本或大陸
　　　　　　　地區所發護照正本，經機場、港口查驗入出境。

　　　　　　　　經許可自國外轉來臺灣地區觀光之大陸地區人民及符
　　　　　　　合第三條第三款或第四款規定之大陸地區人民經審查許可
　　　　　　　者，由境管局發給許可來臺觀光團體名冊及臺灣地區入出境
　　　　　　　許可證。許可來臺觀光團體名冊交由代送件之中華民國旅行
　　　　　　　業公會全聯會轉發負責接待之旅行業；臺灣地區入出境許可
　　　　　　　證交由代送件之中華民國旅行業公會全聯會轉交負責接待之
　　　　　　　旅行業轉發申請人，申請人應持憑連同大陸地區所發六個月
　　　　　　　以上效期之護照正本，經機場、港口查驗入出境。

第　九　條　　依前條第一項發給臺灣地區入出境許可證，有效期間自
　　　　　　　核發日起一個月；依前條第二項發給之臺灣地區入出境許可
　　　　　　　證，有效期間自核發日起二個月。

　　　　　　　　大陸地區人民未於前項臺灣地區入出境許可證有效期
　　　　　　　間入境者，不得申請延期。

第　十　條　　大陸地區人民經許可來臺從事觀光活動之停留期間，自
　　　　　　　入境之次日起不得逾十日；逾期停留者，治安機關得依法逐

行強制出境。

　　前項大陸地區人民，因疾病住院、災變或其他特殊事故，未能依限出境者，應於停留期間屆滿前由代申請之旅行業代向境管局申請延期，每次不得逾七日。

　　旅行業應就前項大陸地區人民延期之在臺行蹤及出境，負監督管理責任，如發現有違法、違規、逾期停留、行方不明、提前出境、從事與許可目的不符之活動或違常等情事，應立即向交通部觀光局通報舉發，並協助調查處理。

第 十一 條　　旅行業辦理大陸地區人民來臺從事觀光活動業務，應具備下列要件，並經交通部觀光局申請核准：

　　　　一、成立五年以上之綜合或甲種旅行業。

　　　　二、為省市級旅行業同業公會會員或於交通部觀光局登記之金門、馬祖旅行業。

　　　　三、最近五年未曾發生依發展觀光條例規定繳納之保證金被法院扣押或強制執行、受停業處分、拒絕往來戶或無故自行停業等情事。

　　　　四、向交通部觀光局申請赴大陸地區旅行服務許可獲准，經營滿一年以上年資者或最近一年經營接待來臺旅客外匯實績達新臺幣一百萬元以上或最近五年曾配合政策積極參與觀光活動對促進觀光活動有重大貢獻者。

　　旅行業停止辦理大陸地區人民來臺從事觀光活動業務，應向交通部觀光局報備。

第 十二 條　　旅行業辦理大陸地區人民來臺從事觀光活動，應向中華民國旅行業公會全聯會繳納新臺幣一百萬元保證金；旅行業未繳納保證金者，中華民國旅行業公會全聯會不予分配數額予該旅行業。

第 十三 條　　大陸地區人民來臺從事觀光活動期間發生緊急事故所
　　　　　　　生費用及治安機關辦理收容、強制出境所需之費用，得由中
　　　　　　　華民國旅行業公會全聯會以保證金代償。

　　　　　　　　　中華民國旅行業公會全聯會以保證金支付前項費用
　　　　　　　後，應通知旅行業自收受通知之日起一個月內補足，逾期未
　　　　　　　補足保證金者，停止受理該旅行業代申請大陸地區人民來臺
　　　　　　　從事觀光活動業務，俟補足後恢復受理其代申請案。

　　　　　　　　　旅行業經向交通部觀光局報備停止辦理大陸地區人民
　　　　　　　來臺從事觀光活動業務，中華民國旅行業公會全聯會應扣除
　　　　　　　支付第一項費用後返還保證金。

第 十四 條　　中華民國旅行業公會全聯會辦理旅行業依第十二條規
　　　　　　　定繳納之保證金收取、保管、支付及運用等相關事宜，應擬
　　　　　　　訂作業要點，報請交通部觀光局核定。

第 十五 條　　旅行業依第七條第一項辦理大陸地區人民來臺從事觀
　　　　　　　光活動業務，應與大陸地區旅行社訂有合作契約。

　　　　　　　　　旅行業應請大陸地區旅行社協助確認經許可來臺從事
　　　　　　　觀光活動之大陸地區人民確係本人，如發現虛偽不實情事，
　　　　　　　應通報交通部觀光局並移送治安機關依法強制出境。

　　　　　　　　　大陸地區旅行社應協同辦理確認大陸地區人民身分，並
　　　　　　　協助辦理強制出境事宜。

第 十六 條　　旅行業辦理大陸地區人民來臺從事觀光活動業務，應投
　　　　　　　保責任保險，其最低投保金額及範圍如下：

　　　　　　　　一、每一大陸地區旅客因意外事故死亡新臺幣二百萬
　　　　　　　　　　元。

　　　　　　　　二、每一大陸地區旅客因意外事故所致體傷之醫療費
　　　　　　　　　　用新臺幣三萬元。

　　　　　　　　三、每一大陸地區旅客家屬來臺處理善後所必需支出

之費用新臺幣十萬元。

四、每一大陸地區旅客證件遺失之損害賠償費用新臺幣二千元。

第 十七 條　旅行業辦理大陸地區人民來臺從事觀光活動業務，行程之擬訂，應排除下列地區：

一、軍事國防地區。

二、科學園區、國家實驗室、生物科技、研發或其他重要單位。

第 十八 條　大陸地區人民申請來臺從事觀光活動，有下列情形之一者，得不予許可；已許可者，得撤銷或廢止其許可，並註銷其臺灣地區入出境許可證：

一、有事實足認為有危害國家安全之虞者。

二、曾有違背對等尊嚴之言行者。

三、現在中共行政、軍事、黨務或其他公務機關任職者。

四、患有足以妨害公共衛生或社會安寧之傳染病、精神病或其他疾病者。

五、最近五年曾有犯罪紀錄者。

六、最近五年曾未經許可入境者。

七、最近五年曾在臺灣地區從事與許可目的不符之活動或工作者。

八、最近三年曾逾期停留者。

九、最近三年曾依其他事由申請來臺，經不予許可或撤銷、廢止許可者。

十、最近五年曾來臺從事觀光活動，有脫團或行方不明之情事者。

十一、申請資料有隱匿或虛偽不實者。

十二、申請來臺案件尚未許可或許可之證件尚有效

　　　　　者。但大陸地區帶團領隊，不在此限。

十三、團體申請許可人數不足第六條之最低限額者或
　　　未指派大陸地區帶團領隊者。

十四、符合第三條第一款或第二款規定經許可來臺從
　　　事觀光活動，或經許可自國外轉來臺灣地區觀光
　　　之大陸地區人民未隨團入境者。

　　前項第一款至第三款情形，主管機關得會同國家安全
局、交通部、行政院大陸委員會及其他相關機關、團體組成
審查會審核之。

第 十九 條　　大陸地區人民經許可來臺從事觀光活動，於抵達機場、
港口之際，查驗單位應查驗許可來臺觀光團體名冊及相關文
件，有下列情形之一者，得禁止其入境；並通知境管局廢止
其許可及註銷其臺灣地區入出境許可證：

一、未帶有效證照或拒不繳驗者。

二、持用不法取得、偽造、變造之證照者。

三、冒用證照或持用冒領之證照者。

四、申請來臺之目的作虛偽之陳述或隱瞞重要事實者。

五、攜帶違禁物者。

六、患有足以妨害公共衛生或社會安寧之傳染病、精神
　　病或其他疾病者。

七、有違反公共秩序或善良風俗之言行者。

八、經許可自國外轉來臺灣地區從事觀光活動之大陸
　　地區人民，未經入境第三國直接來臺者。

　　查驗單位依前項進行查驗，如經許可來臺從事觀光活動
之大陸地區人民，其團體來臺人數不足十人者，禁止整團入
境；經許可自國外轉來臺灣地區觀光之大陸地區人民，其團
體來臺人數不足五人者，禁止整團入境。但符合第三條第三

款或第四款規定之大陸地區人民，不在此限。

第 二 十 條　　大陸地區人民經許可來臺從事觀光活動，應由大陸地區帶團領隊協助填具入境旅客申報單，據實填報健康狀況。通關時大陸地區人民如有不適或疑似感染傳染病時，應由大陸地區帶團領隊主動通報檢疫單位，實施檢疫措施。入境後大陸地區帶團領隊及臺灣地區旅行業負責人或導遊人員，如發現大陸地區人民有不適或疑似感染傳染病者，除應就近通報當地衛生主管機關處理，協助就醫，並應向交通部觀光局通報。

機場、港口人員發現大陸地區人民有不適或疑似感染傳染病時，應協助通知檢疫單位，實施相關檢疫措施及醫療照護。必要時得請境管局提供大陸地區人民入境資料，以供防疫需要。

主動向衛生主管機關通報大陸地區人民疑似傳染病病例並經證實者，得依傳染病防治獎勵辦法之規定獎勵之。

第二十一條　　大陸地區人民來臺從事觀光活動，應依旅行業安排之行程旅遊，不得擅自脫團。但因緊急事故或符合交通部觀光局所定事由、離團天數及人數等條件需離團者，須向隨團導遊人員陳述原因，填妥拜訪人姓名、單位、地址、歸團時間等資料申報書，由導遊人員向交通部觀光局通報。

違反前項規定者，治安機關得依法逕行強制出境。

符合第三條第三款或第四款規定之大陸地區人民來臺從事觀光活動不受前二項限制。

第二十二條　　交通部觀光局接獲大陸地區人民擅自脫團之通報者，應即聯繫目的事業主管機關及治安機關，並告知接待之旅行業或導遊轉知其同團成員，接受治安機關實施必要之清查詢問，並應協助處理該團之後續行程及活動。必要時，得依相

關機關會商結果，由主管機關廢止同團成員之入境許可。

第二十三條　　旅行業辦理接待大陸地區人民來臺從事觀光活動業務，應指派或僱用領取有導遊執業證之人員執行導遊業務。

前項導遊人員應經考試主管機關或其委託之有關機關考試及訓練合格，領取導遊執業證者為限。

於九十二年七月一日前已經交通部觀光局或其委託之有關機關測驗及訓練合格，領取導遊執業證者，得執行接待大陸地區旅客業務。但於九十年三月二十二日導遊人員管理規則修正發布前，已測驗訓練合格之導遊人員，未參加交通部觀光局或其委託團體舉辦之接待或引導大陸地區旅客訓練結業者，不得執行接待大陸地區旅客業務。

第二十四條　　旅行業及導遊人員辦理接待符合第三條第一款或第二款規定經許可來臺從事觀光活動業務，或辦理接待經許可自國外轉來臺灣地區觀光之大陸地區人民業務，應遵守下列規定：

一、於團體入境前一日十五時前將團體入境資料（含旅客名單、行程表、入境航班、責任保險單、派遣之導遊人員等）傳送交通部觀光局。

二、於團體入境後二個小時內填具接待報告表，其內容包含入境團員名單、接待大陸地區旅客車輛、隨團導遊人員、投宿旅館、行程及原申請書異動項目等資料，傳送或持送交通部觀光局，並由導遊人員隨身攜帶接待報告表影本一份。

三、每一團體應派遣至少一名導遊人員。

四、行程變更時，應立即通報。

五、發現團體團員有違法、違規、逾期停留、違規脫團、行方不明、提前出境、從事與許可目的不符之活動

　　　　　　　或違常等情事時，應立即通報舉發，並協助調查處

　　　　　　　理。

　　　　六、有符合交通部觀光局所定事由、離團天數及人數等

　　　　　　　條件需離團者，應立即通報。

　　　　七、發生緊急事故、治安案件或旅行糾紛，除應就近通

　　　　　　　報警察、消防、醫療等機關處理，應立即通報。

　　　　八、於團體出境二個小時內，應通報出境人數及未出境

　　　　　　　人員名單。

　　　　旅行業及導遊人員辦理接待符合第三條第三款或第四

款規定之大陸地區人民來臺從事觀光活動業務，應遵守下列

規定：

　　　　一、應依前項第一款、第二款、第八款規定辦理。但接

　　　　　　　待之大陸地區人民非以組團方式來臺者，其旅客入

　　　　　　　境資料及入境通報內容得免除行程表、接待車輛、

　　　　　　　隨團導遊人員等資料。

　　　　二、發現大陸地區人民有逾期停留之情事時，應立即通

　　　　　　　報舉發，並協助調查處理。

　　　　前二項通報事項，由交通部觀光局受理之。旅行業或導

遊人員應詳實填報並於通報後，以電話確認。

第二十五條　　主管機關或交通部觀光局對於旅行業辦理大陸地區人

　　　　　　　民來臺從事觀光活動業務，得視需要會同各相關機關實施檢

　　　　　　　查或訪查。

　　　　　　　旅行業對前項檢查或訪查，應提供必要之協助，不得拒

　　　　　　　絕或妨礙。

第二十六條　　旅行業辦理大陸地區人民來臺從事觀光活動業務，有大

　　　　　　　陸地區人民逾期停留未出境情形者，境管局得依逾期停留未

　　　　　　　出境人數之十倍，一年內不受理第四條第二項各該省市級旅

行業同業公會受核發之數額。

　　前項不予受理之數額，得平均分配予無逾期停留情事之其他省市級旅行業同業公會。但省市級旅行業同業公會均有逾期停留之情事者，由交通部觀光局統籌分配該不予受理之數額。

第二十七條　　旅行業辦理大陸地區人民來臺從事觀光活動業務，有大陸地區人民逾期停留未隨團出境情形者，每逾期停留一人，由境管局記點一點，按季計算，累計二點者境管局停止受理該旅行業代申請案一個月，累計三點者停止受理該旅行業代申請案三個月，累計四點者停止受理該旅行業代申請案六個月，累計五點以上者停止受理該旅行業代申請案一年。

第二十八條　　旅行業違反第六條、第十五條第一項、第二項、第十七條、第二十條第一項、第二十四條、第二十五條第二項規定者，每違規一次，由交通部觀光局記點一點，按季計算，累計二點者交通部觀光局停止其辦理大陸地區人民來臺從事觀光活動業務一個月，累計三點者停止其辦理大陸地區人民來臺從事觀光活動業務三個月，累計四點者停止其辦理大陸地區人民來臺從事觀光活動業務六個月，累計五點以上者停止其辦理大陸地區人民來臺從事觀光活動業務一年。

　　旅行業如因違反前項所列各條規定，致發生大陸地區人民逾期停留未隨團出境情形或其他不良事件者，交通部觀光局得視情節輕重逐予停止其辦理大陸地區人民來臺從事觀光活動業務一個月至一年，不受前項記點限制。

　　導遊人員違反第二十一條第一項、第二十四條第一項第一款、第二款、第四款至第八款、第二項或第三項規定者，交通部觀光局得視情節輕重停止其執行接待大陸地區人民來臺觀光團體業務一個月至一年。

旅行業及導遊人員違反發展觀光條例或旅行業管理規則或導遊人員管理規則等法令規定者，應由交通部觀光局依相關法律處罰。

第二十九條　依第十一條、第十二條規定經交通部觀光局核准接待大陸地區人民來臺從事觀光活動之旅行業不得包庇他人頂名經營大陸地區人民來臺觀光業務。未經交通部觀光局核准接待大陸地區人民來臺觀光之旅行業亦不得頂名經營大陸地區人民來臺觀光業務。

違反前項規定者，包庇之旅行業，停止其辦理接待大陸地區人民來臺觀光團體業務一年，並依發展觀光條例相關規定處罰。頂名經營之旅行業於依第十一條、第十二條申請核准後一年內停止其辦理大陸地區人民來臺觀光團體業務，並依發展觀光條例相關規定處罰。

第 三十 條　接待大陸地區人民來臺觀光之導遊人員不得包庇他人頂名執行接待大陸地區人民來臺觀光團體業務。

違反前項規定者，停止其執行接待大陸地區人民來臺觀光團體業務一年。

第三十一條　旅行業辦理大陸地區人民來臺從事觀光活動業務，中華民國旅行業公會全聯會應訂定旅行業自律公約，報請交通部觀光局核定。

第三十二條　有關旅行業辦理大陸地區人民來臺從事觀光活動業務應行注意事項及作業流程，由交通部觀光局定之。

第三十三條　第三條規定之實施範圍及其實施方式，得由主管機關視情況調整。

第三十四條　本辦法施行日期，由主管機關定之。

國家圖書館出版品預行編目

大陸出境旅遊與兩岸關係之政治分析 / 范世平著.
－ 一版.－ 臺北市：秀威資訊科技, 2006[民 95]
　　面；　　公分.－　(社會科學類；AF0038)
　　參考書目：面
　　ISBN 978-986-7080-24-0 (平裝)

1. 觀光 － 政策 － 中國大陸 2. 兩岸關係
992.1　　　　　　　　　　　　　　95002860

 社會科學類　　AF0038

大陸出境旅遊與兩岸關係之政治分析

作　　者 / 范世平
發 行 人 / 宋政坤
執行編輯 / 林秉慧
圖文排版 / 黃永達
封面設計 / 莊芯媚
數位轉譯 / 徐真玉　沈裕閔
圖書銷售 / 林怡君
法律顧問 / 毛國樑　律師
出版印製 / 秀威資訊科技股份有限公司
　　　　　台北市內湖區瑞光路 583 巷 25 號 1 樓
　　　　　電話：02-2657-9211　　　傳真：02-2657-9106
　　　　　E-mail：service@showwe.com.tw
經 銷 商 / 紅螞蟻圖書有限公司
　　　　　台北市內湖區舊宗路二段 121 巷 28、32 號 4 樓
　　　　　電話：02-2795-3656　　　傳真：02-2795-4100
　　　　　http://www.e-redant.com

2006 年　7 月 BOD 一版
2007 年 11 月 BOD 二版
定價：400 元

讀 者 回 函 卡

感謝您購買本書，為提升服務品質，煩請填寫以下問卷，收到您的寶貴意見後，我們會仔細收藏記錄並回贈紀念品，謝謝！

1. 您購買的書名：＿＿＿＿＿＿＿＿＿＿＿＿＿＿＿＿＿＿＿

2. 您從何得知本書的消息？

　□網路書店　□部落格　□資料庫搜尋　□書訊　□電子報　□書店

　□平面媒體　□ 朋友推薦　□網站推薦　□其他＿＿＿＿＿＿

3. 您對本書的評價：(請填代號　1.非常滿意 2.滿意 3.尚可 4.再改進)

　封面設計＿＿＿　版面編排＿＿＿　內容＿＿＿　文/譯筆＿＿＿　價格＿＿

4. 讀完書後您覺得：

　□很有收獲　□有收獲　□收獲不多　□沒收獲

5. 您會推薦本書給朋友嗎？

　□會　□不會，為什麼？＿＿＿＿＿＿＿＿＿＿＿＿＿＿＿＿＿

6. 其他寶貴的意見：＿＿＿＿＿＿＿＿＿＿＿＿＿＿＿＿＿＿＿

＿＿＿＿＿＿＿＿＿＿＿＿＿＿＿＿＿＿＿＿＿＿＿＿＿＿＿＿＿

＿＿＿＿＿＿＿＿＿＿＿＿＿＿＿＿＿＿＿＿＿＿＿＿＿＿＿＿＿

＿＿＿＿＿＿＿＿＿＿＿＿＿＿＿＿＿＿＿＿＿＿＿＿＿＿＿＿＿

讀者基本資料

姓名：＿＿＿＿＿＿＿＿＿＿　年齡：＿＿＿＿　性別：□女 □男

聯絡電話：＿＿＿＿＿＿＿＿　E-mail：＿＿＿＿＿＿＿＿＿＿＿

地址：＿＿＿＿＿＿＿＿＿＿＿＿＿＿＿＿＿＿＿＿＿＿＿＿＿

學歷：□高中(含)以下　　□高中　□專科學校　□大學

　　　□研究所(含)以上 □其他＿＿＿＿＿＿＿＿

職業：□製造業 □金融業 □資訊業 □軍警 □傳播業 □自由業

　　　□服務業 □公務員 □教職　□學生 □其他＿＿＿＿＿＿

To：114

　　台北市內湖區瑞光路 583 巷 25 號 1 樓

　　秀威資訊科技股份有限公司　　　　收

寄件人姓名：

寄件人地址：□□□

--

秀威與 BOD

BOD（Books On Demand）是數位出版的大趨勢，秀威資訊率先運用 POD 數位印刷設備來生產書籍，並提供作者全程數位出版服務，致使書籍產銷零庫存，知識傳承不絕版，目前已開闢以下書系：

一、BOD　學術著作—專業論述的閱讀延伸
二、BOD　個人著作—分享生命的心路歷程
三、BOD　旅遊著作—個人深度旅遊文學創作
四、BOD　大陸學者—大陸專業學者學術出版
五、POD　獨家經銷—數位產製的代發行書籍

BOD 秀威網路書店：www.showwe.com.tw
政府出版品網路書店：www.govbooks.com.tw

　　永不絕版的故事・自己寫・永不休止的音符・自己唱